TRAITÉ

HISTORIQUE ET PRATIQUE

SUR LA MEULERIE

ET

LA MEUNERIE.

VALENCE, IMPRIMERIE DE CHENEVIER ET CHAVET.

TRAITÉ

HISTORIQUE ET PRATIQUE

SUR

LA MEULERIE

ET

LA MEUNERIE

Par AUGUSTE PIOT

ancien Garde-Moulin, Négociant à Montélimar.

> Si tous les hommes intelligents consacraient seulement une heure à la recherche de ce qui peut contribuer au bien-être général, on n'aurait plus à redouter les funestes effets des disettes : les peuples vivraient dans l'abondance.
>
> ***

MONTÉLIMAR (DROME)
CHEZ L'AUTEUR.

LA REPRODUCTION EN LANGUES ÉTRANGÈRES EST RÉSERVÉE PAR L'AUTEUR.

1860

PRÉFACE.

Nous n'avons pas l'intention de perdre le temps à des explications préliminaires. L'esprit français, nous le savons, est ennemi des lenteurs; il a peu de goût pour les préfaces et les introductions et veut aller droit au but. Nous tâcherons de ne pas méconnaître ce désir, de ne pas être en opposition avec le caractère national.

Cependant, comme tout auteur doit compte de l'ouvrage qu'il publie, nous ferons ressortir ici, en peu de mots, l'utilité d'un livre destiné, si notre espoir n'est pas déçu, à rendre de grands services sur un sujet important, trop peu étudié jusqu'ici, car il s'agit d'un art de première nécessité, qui, depuis plus de quatre mille ans qu'on le pratique, en est encore, dans plus d'une contrée, pour ainsi dire, à ses débuts.

D'où vient que les peuples les plus civilisés, tels que les Egyptiens, les Grecs, les Romains, ont méconnu un des premiers intérêts de l'humanité, en négligeant de perfectionner la *Meunerie?* et comment se fait-il que chez nous et à une époque comme la nôtre, où le progrès s'annonce et s'opère partout, un art qui touche de si près aux graves questions de l'alimentation publique soit resté si longtemps et reste encore stationnaire?

La cause fut à peu près la même dans tous les temps. Les arts les plus utiles ne sont pas ceux auxquels on donne le plus de soins et que l'on perfectionne les premiers. On s'assure d'abord du nécessaire; on pourvoit à ses besoins les plus indispensables, et dès que l'on possède certaines ressources, on livre à des employés subalternes les pénibles labeurs, pour s'adonner aux loisirs, au luxe, aux arts d'agrément; on jouit en comptant sur le travail des autres. Cette tendance naturelle de l'homme devient un fait immense dans l'histoire : toujours le faible obéit au fort; le maître absorbe, le serviteur produit; l'un manie l'épée ou la plume, l'autre la bêche ou le pilon ; le premier cultive les arts libéraux, le second est condamné aux œuvres serviles. D'un côté, on perfectionne, on développe; de l'autre, on croupit dans une fatale ignorance.

Ainsi, chez les peuples anciens, l'esclave travaille le sol et tourne la meule : l'agriculture et la meunerie ne font pas de progrès sensibles. Qu'attendre, en effet, de ces infortunés pour l'amélioration des méthodes? C'est déjà beaucoup s'ils parviennent à découvrir les procédés les plus rudimentaires qui peuvent alléger leur dure besogne.

Il en est de même à l'origine des peuples modernes : le vaincu, le prisonnier, l'esclave, le condamné sont attachés à la glèbe ou à la meule. Cet état de choses subsiste de longs siècles. Enfin, grâce au christianisme, la situation se modifie, la condition des malheureux s'améliore; mais l'ignorance n'a pas disparu. Aussi les arts mécaniques n'obtiennent pas de perfectionnement notable. Il faut toucher à des crises effrayantes, pour que les esprits éclairés se décident à porter dans une sphère plus humble le tribut de leurs lumières et une part de leur sollicitude. On demande à la terre des

produits plus abondants ; on les obtient, mais on ne fait rien de plus, et l'on ne cherche point à en tirer le meilleur parti, ni tout le profit désirable.

La grande question de l'alimentation publique ne cesse de préoccuper les bons esprits ; de toutes parts on voit des concours régionaux, des comices agricoles ; la culture est encouragée, enseignée avec soin. Cette activité est d'un heureux augure. Tout cela est très-bien ; nous sommes certains du progrès et en quelque sorte rassurés pour l'avenir.

Mais la *Meunerie*, cette sœur jumelle et inséparable de l'*Agriculture*, et sans laquelle celle-ci ne peut rien, on la néglige, ou du moins on la laisse à ses propres ressources, à la routine, à son ignorance. N'est-ce pas une chose déplorable qu'au sein d'un pays aussi riche, aussi puissant que le nôtre, cette industrie en soit encore, dans la plupart des départements, aux procédés du moyen-âge ?

En constatant une situation si peu satisfaisante, nous n'avons pas l'intention d'en rendre personne responsable. Il est évident que la meunerie, réduite à ses forces, à son manque presque absolu de lumières, ne peut faire aucun progrès sérieux. Les particuliers qui la pratiquent n'ont pas, du moins le plus grand nombre, l'idée des améliorations qu'il serait urgent d'établir dans leurs usines, et alors même qu'ils en seraient suffisamment instruits, ils ne sont nullement en état de les entreprendre, car il s'agirait d'innovations radicales.

D'un autre côté, il est impossible de déployer plus de zèle et d'activité que ne le font nos administrations ; ce serait manquer aux plus simples notions du bon sens et de la justice que de les taxer d'incurie ou de mauvais vouloir. Si elles connaissaient tous les résultats qu'on pourrait obtenir pour le bien général de la propagation des bonnes méthodes en

fait de meunerie, certainement elles consacreraient à ce but une partie de leurs efforts ; mais il faut être un peu du métier pour en bien saisir les conséquences, et naturellement leur pensée ne se dirige pas vers le moulin.

Et pourtant c'est en vain qu'on aspire à donner aux classes laborieuses, qui vivent encore en majeure partie d'un pain grossier et peu sain, cette augmentation de bien-être que réclame l'énergique tendance de notre époque, si l'on ne s'applique d'abord à rendre ce pain meilleur. On prend toutes sortes de soins pour avoir de bons grains et en quantité, et bien peu pour avoir une bonne farine.

Nous avons des fermes-écoles, des cours d'arboriculture, d'horticulture, des enseignements sur le drainage, des leçons sur les diverses plantes et substances alimentaires, et pas une *minoterie-modèle*. On force les Dombes, les Landes et la Sologne à produire des grains qui seront mal moulus.

En effet, on confie le blé au premier moulin venu, comme si c'était une chose indifférente, et l'on est même en général tellement ancré dans la routine qu'on s'étonne naïvement de n'avoir obtenu parfois qu'un pain très-médiocre avec un blé de superbe apparence et jugé de première qualité. Et si l'on en vient à réfléchir sur cet accident, on se perd en conjectures, en soupçons injustes ou téméraires, sans se douter le moins du monde de la vraie cause du mal, ni de tant d'autres préjudices qui proviennent également d'une mouture mal faite.

Or, les causes les plus ordinaires des imperfections de la mouture, ce sont ou les mauvaises meules ou la tenue défectueuse des meules en général, ou bien encore une direction inintelligente du moulin. De même, les premiers éléments d'un moulage parfait consistent dans un choix judicieux des

meules, dans une tenue bien comprise et dans une direction habile.

On ne peut se faire une idée de la réaction opérée par cette différence de système sur la nature des produits. Il faut avoir étudié à fond les choses pour bien saisir les causes et les effets, les principes et les conséquences. Beaucoup de meuniers, nous dirions presque le plus grand nombre, sont incapables eux-mêmes de s'expliquer les variations notables ou les diverses nuances des résultats obtenus dans la mouture, parce qu'ils n'ont pas porté assez loin leurs investigations sur ce sujet, parce qu'ils n'ont pas suffisamment observé les faits, ni mûrement réfléchi sur l'art qu'ils professent. Il y a là un ensemble de détails qu'ils ne connaissent que superficiellement, et qui cependant exigeraient une étude minutieuse, attentive et prolongée.

Heureux encore ceux qui n'ignorent pas les bases fondamentales du métier, les premiers principes de la méthode, et dont le travail est guidé par une sage pratique! S'ils ne parviennent point à la perfection, du moins ne compromettent-ils ni leur intérêt ni celui du public. Mais ceux-là sont encore moins nombreux qu'on ne le pense.

Quant aux meuniers qui pénètrent plus loin, qui, à force de réflexion et d'expériences, acquièrent une certaine somme de connaissances utiles et atteignent un degré satisfaisant d'aptitude, sans doute ils réalisent des améliorations, autant que le permettent leurs ressources, et ils travaillent dans la limite de leur pouvoir au bien de leurs semblables ; mais ce progrès est tout-à-fait local, s'il n'est pas purement exceptionnel; car le manque d'instruction leur empêche de consigner dans un écrit les résultats de leurs observations, et de faire part aux autres de leurs idées et des modifications heureuses

qu'ils ont faites dans leurs usines. Tout au plus si le voisinage en profite; souvent même leur secret disparaît avec eux. Il en résulte que le fruit de longues méditations et de bien des peines, que des découvertes précieuses sont perdues pour le public et pour la postérité, et que notre art, l'un des plus indispensables de tous, ne sort pas de l'enfance.

Frappé depuis longtemps de cet état de choses et profondément convaincu qu'il y a là un grand bien à faire, une réforme complète à entreprendre, je résolus d'y consacrer toutes mes facultés, d'en faire le but de ma carrière, et de prendre un jour la plume pour communiquer à mes collègues le résultat de mes études et soumettre mes vues et mes idées à l'appréciation publique.

Mais j'avais besoin de me préparer longuement à remplir cette tâche, car les obstacles étaient grands et nombreux.

Rassembler les lumières éparses, augmenter la somme des observations faites, mettre à profit les connaissances acquises, comparer les systèmes, les procédés, les méthodes, étudier les détails, apprendre en même temps à formuler ma pensée aussi clairement, aussi correctement qu'il m'était donné de le faire, afin de contribuer à étendre le cercle des idées, de recommander la propagation de la bonne méthode, et de venir en aide à une classe laborieuse embarrassée dans l'ornière; tel est le but que je me suis proposé et que j'ai poursuivi sans relâche pendant vingt années de travaux et de recherches.

Je ne dirai pas ce qu'il m'a fallu d'efforts et de persévérance pour m'instruire moi-même et pour surmonter les difficultés. C'est assez que l'on sache que j'avais tout à faire. Je n'ignore point ce qui me manque encore personnellement pour donner à ce travail plus d'efficacité; mais il arrive un jour où l'on

doit faire preuve de décision, où la pensée qui nous absorbe et nous poursuit demande enfin à s'échapper, à se produire, et j'ai dû céder enfin au besoin que j'éprouvais de venir en aide à une industrie fort étendue, qui reste immobile pendant que tout avance et s'améliore.

Nous n'avions pas, jusqu'ici, de traité vraiment pratique et qui pût guider sûrement le meunier dans les diverses opérations du moulin. Celui que j'offre à mes collègues comblera, je l'espère, une lacune regrettable. Je me suis efforcé de le faire aussi complet que possible; mais si, malgré mes vœux, il ne remplit pas tout le but, il ouvrira du moins la voie, et une fois qu'on sera entré dans le bon chemin, on éprouvera nécessairement le besoin d'y avancer rapidement.

Si les idées que j'ai tâché de réunir et de coordonner pour en faire un tout capable de servir à un enseignement nécessaire, parviennent à inspirer le goût du vrai et de l'utile et à ouvrir la route du progrès, ma part sera assez belle; je n'ambitionne pas d'autre récompense.

Mais il ne suffit pas de lire ce traité pour se distraire ou s'instruire sans résultat. A quoi servent les beaux préceptes s'ils ne conduisent au bien? Une application aussi prompte et aussi complète que possible du nouveau système est la seule mais infaillible garantie du progrès.

Toutefois, je ne m'abuse pas plus sur l'efficacité que sur le mérite de cet ouvrage. Je sais combien sont restreintes les ressources personnelles des meuniers des campagnes, c'est-à-dire du plus grand nombre de ceux qui se livrent à cette industrie en France. Ce n'est pas assez de voir la route ouverte et libre et de connaître l'utilité du voyage, il faut encore n'être pas condamné à l'inaction par la paralysie. Engagez l'abeille à sortir et à butiner en hiver et sans que le soleil

vienne ranimer ses forces, réchauffer son ardeur et émailler les prairies de pourpre et de rosée : vainement quelques rayons éclaireront l'espace, si l'air est froid et la terre dépouillée, elle se tiendra dans l'inertie au fond de la ruche. La meunerie est destinée à languir longtemps encore, si elle n'est encouragée, soutenue et dirigée par le pouvoir et par la science.

C'est pourquoi j'en appelle à la sollicitude du Gouvernement et je le conjure, au nom de l'intérêt de la société et du bien public, de tourner vers nous un regard. Ce qu'il peut faire pour la meunerie est immense; les sacrifices seront minimes et largement récompensés. J'en appelle aussi à l'initiative éclairée des conseils généraux, à l'attention des conseils d'arrondissement, dont l'action intelligente se distingue par des applications locales et immédiates, pour obtenir l'établissement de minoteries-modèles qui serviraient d'écoles préparatoires pour l'extension de la vraie méthode. Cette œuvre se recommande aussi au zèle des autorités cantonales et des conseils municipaux. Il serait facile d'avoir, dans la plupart des communes, au moins un moulin monté d'après le nouveau système. L'activité et l'énergie que toutes les autorités déploient pour le bien public m'inspirent la confiance que ces vœux seront entendus, et que bientôt s'ouvrira pour la meunerie une ère féconde de progrès et pour les classes laborieuses une nouvelle source de bien-être. On ne saurait trop insister sur ce point, car les réserves ou les économies que l'on pourrait faire, par suite d'une mouture opérée d'après les règles de la méthode, dans toute l'étendue du territoire français, sont incalculables. C'est à mon avis le moyen le plus puissant pour prévenir le retour des disettes, des malaises et des troubles.

Je serai compris, je n'en doute point, par tous les gens éclairés. Leur suffrage peut me suffire, car s'ils veulent se faire les propagateurs du progrès, son triomphe est infaillible et je n'aurai pas lieu dès-lors de me préoccuper de quelques oppositions obscures qui ne seraient enfantées, supposé qu'il s'en produise, que par la routine obstinée, par une incurable ignorance.

Maintenant, je n'ai plus qu'un vœu à former : puisse cette œuvre, tout imparfaite qu'elle soit, faire tout le bien en vue dequel je l'ai entreprise et dont la pensée a soutenu si longtemps mon courage !

INTRODUCTION.

Nous ne nous arrêterons pas à expliquer longuement ce que c'est que la *Meunerie*. Il n'est personne qui ne sache qu'elle a pour objet de réduire les blés en une poudre appelée *farine,* propre aux divers besoins du ménage et principalement à la panification. On comprend sans peine que son but final est de faire cette farine aussi parfaitement que possible.

Mais ce qui échappe à beaucoup de gens, même du métier, surtout aux novices, ce sont les conditions qu'elle doit remplir pour atteindre ce but. On se figure communément que ce travail est plus facile qu'il ne l'est en réalité. Il ne faut pas croire que toutes les meules soient également bonnes pour opérer la mouture, ni que le premier venu soit capable de les tenir en état de bien moudre et de les diriger convenablement.

Pour bien s'acquitter de ses fonctions, le meunier a besoin de plus de connaissances et d'habileté qu'on ne le suppose d'ordinaire : son devoir rigoureux est de conserver dans la mouture les principes essentiels des blés et de faire passer dans la farine leurs propriétés précieuses et bienfaisantes.

Ceux qui, dans ce travail de transformation, savent le mieux traiter le grain et prévenir l'altération des *matières sucrées, gommo-glutineuses* et *amylacées* qu'il renferme, sont

des hommes experts dans leur profession, grandement utiles à la société et vraiment dignes de l'estime publique.

Leur nombre est encore peu considérable, à raison du savoir, de l'expérience et de la pratique intelligente qu'exigent les difficultés de cette opération. En effet, il faut être apte à choisir les éléments les plus propres à moudre, à les adapter au système reconnu comme le plus parfait et le plus efficace pour le moulage, et les conduire suivant les règles déterminées pour les différents cas.

La connaissance de tout ce qui est relatif à ces trois points capitaux forme la science de la *Meunerie*, et l'observation des préceptes qu'elle nous donne et des procédés qu'elle nous enseigne constitue la *Méthode*. La pratique habile et éclairée par cet ensemble de lumières tire cet humble métier de l'obscurité et en fait un art dans toute l'acception du mot.

Cet art, que si peu de meuniers connaissent et qu'il importe tant de savoir, nous venons l'enseigner; nous venons dire à ceux de nos collègues qui ne sont pas au niveau du progrès ce que font les praticiens distingués, ce qu'ils recommandent et ce que la réflexion, une observation attentive et l'expérience nous ont appris ou suggéré dans le cours des vingt années que nous avons consacrées à cette étude.

Peut-être même ceux qui sont le plus versés dans la connaissance de la méthode et dans l'exercice du métier ne refuseront-ils pas leur approbation à notre ouvrage et ne le parcourront-ils pas sans intérêt, à cause des services qu'il peut rendre. Ils trouveront quelque satisfaction à voir consignés et développés dans un écrit d'une certaine étendue des préceptes dont l'application est si nécessaire et peut contribuer si puissamment au progrès de notre industrie et au bien public. Nous les prions humblement de ne nous épargner ni

leurs avis, ni leurs conseils, afin de pouvoir donner à notre œuvre le perfectionnement dont elle serait susceptible et un degré d'utilité de plus. Nous n'avons, du reste, pas épuisé un sujet encore inabordé et sur lequel il y a tant à dire. Notre intention est de poursuivre sans relâche la mission que nous nous sommes imposée en faveur de la meunerie.

D'après ce qui résulte des conditions reconnues nécessaires pour une bonne mouture, cet art se compose de trois parties principales bien distinctes : 1° le choix des meules ; 2° leur tenue ; 3° leur mise en œuvre. Ces trois points capitaux résument le fond et renferment tout le plan de notre ouvrage.

Nous traitons successivement les nombreuses questions qui surgissent de ces trois questions fondamentales, et dont l'énoncé se trouve dans la table des matières qui clôt le volume. Nous ne pouvons en toucher ici que la surface, en nous bornant à quelques mots sur les plus importantes ou sur leur ensemble, afin de donner au lecteur un aperçu de notre livre et de placer sous ses yeux une espèce de tableau général ou synoptique, qui lui en prépare et facilite l'étude et l'intelligence.

Mais, avant d'entrer en matière, nous ne pouvions nous dispenser de jeter un coup d'œil rapide sur l'état de la meunerie chez les Anciens. On verra dans le court historique que nous en traçons ce qu'elle fut à l'origine et ses progrès peu sensibles même chez les deux peuples qui ont eu le plus de lumières et de puissance dans l'antiquité, et qui ont été nos devanciers dans la civilisation. Chez les Grecs et les Romains, comme à la naissance des sociétés modernes, elle n'avance que péniblement, sans arriver à un perfectionnement notable, parce qu'on l'abandonne à la classe la plus avilie et la plus ignorante.

L'histoire, si riche en exploits de guerriers et en noms de conquérants, en légendes menteuses, en discussions métaphysiques, en doctrines incroyables, en questions oiseuses, ne nous signale ni les époques des améliorations d'un art si utile, ni les découvertes qui le constituent à la longue, ni le nom de tous ces vénérables bienfaiteurs de l'humanité qui ont imaginé les uns après les autres ces innombrables instruments, ces ustensiles, ces outils dont on retire mille fois plus d'avantages que de toutes les victoires des grands ravageurs de la terre. On ignore jusqu'au nom de celui qui inventa la meule.

Mais, lorsqu'on s'est mis à réfléchir sur cette importante découverte, elle a paru tellement remarquable qu'on en a fait honneur au roi de Lacédémone Milétas. Il est facile, en effet, de faire dériver de son nom le mot de *meule;* il suffit d'écrire son nom en grec *Mulêtas* et de retrancher la dernière syllabe; il reste *mulê* qui en grec signifie *meule.* Le latin *mola,* d'où vient directement le mot français, est évidemment une dérivation du mot grec. Ainsi, la meule aurait le nom de son inventeur. On nous pardonnera cette petite excursion en linguistique : ce sera la seule de ce genre; nous serions, du reste, fort embarrassé d'y revenir souvent.

Quoi qu'il en soit, les Anciens ne connurent jamais les bons éléments du moulage, soit que la nature les leur eût refusés, soit qu'ils ne portassent pas assez loin leurs investigations. Les meilleures pierres qu'ils aient employées proviennent de laves volcaniques scorifiées ou des carrières de l'Italie. Faute de mieux, on faisait de ces dernières un très-grand cas; les savants se sont fait l'écho de leur renommée, sans décrire en quoi consistaient leurs qualités précieuses. On est réduit sur ce point à des commentaires et à des conjectures. Nous ne

connaissons non plus rien de bien défini sur leurs procédés de moulage. C'est de l'induction seule que nous tirons quelques rayons de lumière.

Les renseignements que nous donnons sur ce double sujet, comme sur l'origine de notre art, reposent néanmoins sur des autorités d'une valeur réelle et incontestable. Nous les avons puisés dans les auteurs anciens, tels que Xénophon, Pline, Vitruve, et dans les grands et volumineux dictionnaires de la bibliothèque de Valence.

Nous n'avons pas sans doute creusé toutes les profondeurs de ce sujet; nous avons dû nous contenter d'un court ensemble d'indications exactes et nous circonscrire dans un narré de quelques pages, pour ne pas perdre de vue notre but principal, qui était l'exposition détaillée de la *Méthode*. Au reste, les longues dissertations sur des choses si obscures ne nous apprendraient rien de bien utile. Nous n'en avons pas moins intitulé notre ouvrage *Traité historique*, parce que nous suivons pas à pas la marche de la meunerie, autant que nous le permet la pénurie des documents.

Quant à la partie *pratique*, nous nous présentons avec plus d'assurance; car il ne s'agit pas d'enseigner ce qu'ont fait nos ancêtres, d'ailleurs trop arriérés eux-mêmes, mais d'exposer les procédés suivis par les praticiens habiles de nos jours. Or, voici en abrégé, sur la triple base de la meunerie ce qu'ils observent avec soin, ce que l'expérience et la méditation nous ont révélé et ce dont nous avons eu l'occasion nous-même, dans un long exercice du métier et par une application journalière et réfléchie, d'apprécier et de constater l'efficacité. Nous prions le lecteur de suivre bien attentivement cette analyse, s'il veut avoir une idée sommaire de notre œuvre et une connaissance résumée des préceptes et des avantages de la *Méthode*.

1° CHOIX DES MEULES. — Pour avoir de bonnes meules, les meuniers qui ont à cœur de faire un travail parfait s'adressent à la Ferté-sous-Jouarre, car, de toutes les carrières connues jusqu'ici, il n'en est aucune qui fournisse des meules comparables au vrai *silex-meulière* du bassin de Paris.

Appuyé sur les renseignements les plus exacts et les plus véridiques, nous passons en revue les différentes pierres employées, soit chez nous, soit dans les contrées étrangères, en constatant l'infériorité de celles qui ne proviennent pas des gisements de la Ferté.

La découverte de ce quartz marqua la première période du progrès de la meunerie dans les temps modernes. L'école française en tira ses meilleures ressources. Elle exploita exclusivement les meulières à large porosité, qui sont encore demandées et recherchées, à juste titre, par les moulins de l'ancien système. Plus de quatre cents ans se passèrent avant qu'on s'avisât de mettre à profit pour la mouture un silex du même bassin, rejeté jusque-là, plus dense et plus parfait que la meulière à grandes éveillures. Cette innovation est due à une époque toute récente.

L'année 1816, de triste mémoire, où tous les malheurs avaient fondu à la fois sur notre pays, vit du moins un événement heureux. On nous révéla le vrai mode de moulage, et bien que nous n'eussions alors presque rien à moudre, cette grande invention annonça une ère nouvelle. On comprit les avantages du système américain, que nous transmirent les Anglais et qui a gardé leur nom. La révolution commença ; on fabriqua des meules d'un autre genre, et l'émulation fit avancer l'art rapidement aux environs de Paris. Les fabricants de la Ferté ne tardèrent pas de rivaliser avec les constructeurs anglais et de leur opposer une amélioration importante, par

la création de la meule *demi-anglaise*, supérieure à l'*anglaise pure*. Nous ressaisîmes donc le premier rang dans une industrie dont les éléments premiers nous appartenaient, et c'est des abords de Paris que rayonna le progrès.

Mais n'allons pas croire que toutes les meules de la Ferté soient également bonnes : il y en a de toutes les qualités, depuis les plus inestimables jusqu'aux plus médiocres; les propriétés du silex varient avec sa texture et ses nuances, et surtout avec la nature du travail qu'il est appelé à faire. La valeur de la meulière n'est donc pas absolue, mais relative en général, si l'on met de côté les espèces tout-à-fait inférieures et impropres au moulage. Le choix favorable des meules suppose donc une sage appréciation des trois points indiqués. Et pour noter immédiatement ce qui concerne la couleur et le tissu du silex, on trouve le *bleu*, *bleu-vif*, *bleu-foncé*, *bleu-gris*, *bleu-blanc*, *gris-sucre-d'orge*, *fleur-de-pêcher*, etc.; la pierre *poreuse* à divers degrés, la *pleine*, la *dure*, la *tendre*, avec des transitions ménagées de l'une à l'autre. Nous déterminons fidèlement leur utilité suivant ces divers caractères. Il est de la plus grande importance que les éléments des meules soient homogènes en couleur et en porosité.

Après avoir indiqué les meulières à choisir, nous passons à la confection des différentes sortes de meules. Sans oublier celles de l'ancien système, nous nous attachons surtout à faire connaître la construction des meules adaptées au nouveau et qui appartiennent plus directement à l'art. Nous signalons avec soin toutes les précautions à prendre, toutes les conditions à remplir pour donner à la meule anglaise ses propriétés, ses avantages, sa perfection réelle. Ainsi, nous traitons successivement de ce qui concerne le boîtard, le dressage de la

superficie, l'entrée à ménager et le rayonnement. Ce dernier point est envisagé sous les aspects divers de l'état poreux des éléments. Le nombre des rayons varie selon la texture des meulières. On parlera plus loin de leur forme, et l'on indiquera la plus avantageuse.

Supposé la meule faite d'après toutes les règles voulues et dans les ateliers de la Ferté, il reste à savoir où elle doit être expédiée; car la valeur des meules, avons-nous dit, est relative à la nature des blés. Ici se présente la grave question du choix des meules selon les pays auxquels on les destine. Telles sont d'une qualité supérieure et très-efficaces pour le nord, qui peuvent ne point convenir du tout au midi.

Cela nous amène naturellement à faire une revue de l'état actuel de la meunerie dans nos diverses provinces et chez les nations étrangères. Ce tableau montre combien elle est encore en retard partout. On voit que l'éloignement, l'ignorance, la routine, le manque de ressources, toutes sortes d'obstacles moraux et physiques entravent son essor. Comment se développera-t-elle, si l'intelligence et le pouvoir ne se réunissent pour la soutenir? Le souverain qui en étendrait les progrès dans toute la France nous donnerait vraiment *la poule au pot* de Henri IV. Ne désespérons pas de rencontrer cet heureux prince.

On voit donc que dans les trois-quarts de la France on ignore encore les procédés supérieurs pour la mouture. On moud comme on peut et avec les mêmes éléments toutes sortes de grains; on ne tient nul compte de la nature des blés, et pourtant il y a là une question capitale. C'est pourquoi nous avons soigneusement déterminé les genres de meules à choisir selon le besoin des circonstances. Les blés durs veulent une pierre plus tendre, et les blés tendres une pierre plus

vive et plus dure. La nature des meules doit être en raison inverse de celle des blés. Le discernement à faire entre les divers éléments de moulage suppose donc une étude préalable du grain, étude d'une nécessité absolue et que nos indications rendent facile.

Après avoir constaté ces propriétés relatives des meules, nous examinons leurs qualités essentielles et naturelles sous les rapports de la ciselure, de leur échauffement pendant le moulage, de l'influence qu'elles exercent sur l'apparence des produits et de leur durée; puis nous abordons la grave question de leur mariage, sur laquelle nous appelons ici l'attention du lecteur. Il ne suffit pas de choisir des meules excellentes en elles-mêmes, il faut encore qu'elles ne se gênent pas réciproquement, qu'elles ne se paralysent pas l'une l'autre. Un mariage bien entendu est une des principales conditions de l'art. L'affinité des contraires, observée si souvent dans la nature, est aussi la base de ces unions. Ainsi, quand nous recommandons le choix de telle ou telle pierre pour moudre un blé déterminé, il faut faire attention si nous parlons de la meule courante qui, dans le moulage, joue le rôle actif; car, pour la meule de gîte, il est indispensable de choisir une pierre douée de qualités différentes, afin que le mariage présente toutes les conditions voulues. Nous avons indiqué les mariages méthodiques.

Passant de cette action réciproque exercée par les meules entr'elles à une influence plus immédiate sur leur efficacité, nous faisons sentir l'importance du rôle que remplit le rhabilleur, en montrant à quel point les éléments se transforment en bien ou en mal sous sa main, selon son habileté ou son impéritie. La conduite des meules réagit encore plus directement sur leur travail, en sens favorable ou défavorable, suivant l'aptitude ou l'ignorance du garde-moulin.

Vient ensuite la part d'influence exercée par l'état atmosphérique des meules. Ici se présente de nouveau la question de leur échauffement que nous avons déjà effleurée. Pour prévenir l'excès de chaleur qui se manifeste pendant le moulage plus ou moins rapidement, selon la nature du silex, on a inventé les meules aérifères, dont nous apprécions le mérite. Les rayons eux-mêmes sont aussi des sortes d'appareils aérifères; ils ont également pour but de favoriser la circulation de l'air dans l'intérieur des meules. A ce propos, nous exposons les différents systèmes de rayonnement.

Nous terminons cette partie par l'énumération des divers diamètres donnés aux meules jusqu'à ce jour. On verra combien la méthode attache de prix à ce que ce diamètre se tienne dans de justes limites et n'atteigne pas les proportions démesurées de l'ancien système. Celles que l'art assigne présentent des avantages nombreux qui ressortiront dans la suite de notre ouvrage.

La série d'articles que nous consacrons aux moulins à ciment ne doit être considérée que comme une appendice utile à ceux que cette industrie intéresse. Les propriétaires d'usines à ciment et à plâtre y trouveront les indications les plus précises sur les améliorations qu'ils ont à réaliser pour le genre de moulage dont ils s'occupent.

II. DE LA TENUE DES MEULES ou DE LA MEUNERIE EN GÉNÉRAL. — Nous entrons ici dans la partie de l'art qui concerne plus directement le meunier. Il s'agit de la manière dont il doit disposer ses meules à la mouture, qu'elles soient neuves ou qu'elles aient déjà servi.

Dans le premier cas se présente d'abord le dressage de leur superficie, qui exige beaucoup de précautions et de

savoir-faire ; car de la perfection de ce travail dépendront en somme la facilité et la perfection de la mouture. Cela se conçoit aisément, puisqu'il s'agit des parties exclusivement chargées du moulage. Nous exposons les divers procédés pour mener à bonne fin cette importante opération et nous traitons successivement ce qui concerne chaque partie de la meule à mettre en mouture.

Les personnes étrangères au métier ignorent communément que la meule ne sort pas des ateliers de construction entièrement prête à entrer en mouture. Les gens de l'art savent que, pour la disposer à cet effet, ils ont à retoucher toute la superficie travaillante, l'entrée, les rayons, les portants, la feuillure. Par conséquent, nous avons détaillé dans la seconde partie les soins divers à prendre relativement à ces différents points. Les articles consacrés à ce but se complètent les uns les autres et forment un ensemble qui offre l'exposition entière de la tenue méthodique des meules.

En premier lieu, nous enseignons la manière de donner l'entrée aux meules, et, comme complément nécessaire, le moyen de la régulariser. Ensuite viennent les rayons, qui ne sont pas achevés non plus et qu'il faut traiter avec précaution et avec les soins les plus minutieux. Ce sujet nous amène naturellement à parler des divers systèmes de rayons, des formes qu'ils revêtent et de leurs effets dans la mouture. On en fait de creux à arêtes vives, qui sont les plus efficaces à notre avis ; de ronds à arêtes perdues ; de plats à arêtes moins vives que les premiers ; de larges en forme de cœur destinés à modérer les effets de la chaleur.

La meule étant suffisamment préparée à la mouture, on y place l'anille ; nous en indiquons le moyen. Il n'y a plus qu'à opérer le placement de la meule et à la mettre en équilibre ;

opération importante et de laquelle dépendent la régularité du moulage et la conservation de la meule; car, si toute l'action porte sur un côté, la pierre s'usera vite, s'entamera profondément et causera au rhabillage un travail pénible, long et difficile. En outre, la mouture sera moins parfaite que si elle est opérée par la surface entière, où elle s'accomplit graduellement et sans encombre. Il est donc indispensable d'arriver à l'équilibre parfait réclamé par la méthode. Les moyens indiqués pour y parvenir ne laissent rien à désirer; nous en avons du moins la confiance.

Après cette opération, il ne reste plus qu'à mettre la meule en marche. Beaucoup s'y prennent d'une manière peu sage, maladroite, quelquefois ridicule. Nous signalons les inconvénients de l'emploi du sable, qui abrège le temps, il est vrai, mais porte atteinte plusieurs jours de suite à la pureté de la farine. Quant aux coquilles de noix, c'est un procédé aussi bizarre qu'inutile. On fera bien de s'en tenir à celui que nous recommandons et qui a le mérite inappréciable d'assurer une mouture immédiatement sans défaut. Que les meuniers n'oublient pas qu'il s'agit ici de la santé publique, et, en somme, de leur propre intérêt.

Nous supposons maintenant que la meule ait marché pendant un certain temps et que ses propriétés en moulage commencent à s'affaiblir ou à s'émousser, comme cela a lieu après un travail plus ou moins prolongé, selon la nature du silex ou celle du blé qu'il a moulu. Nous avons donc à nous occuper de l'entretien des meules en marche et de l'opération si importante du rhabillage. C'est un sujet auquel nous avons donné tous les développements que sa gravité comporte. Les différentes parties de la meule sont tour-à-tour l'objet de notre attention. Nous en faisons connaître les fonctions et les soins qu'elles réclament.

La question du rhabillage est traitée dans une série d'articles qui comprennent tout ce qui est relatif aux différentes sortes de meules, à leur nature diverse, soit sous le rapport de la porosité, soit sous celui de la vivacité et de la dureté. Ensuite nous signalons les effets du rhabillage, selon qu'il est bien ou mal pratiqué et plus ou moins souvent renouvelé. Il nous est impossible de redire, même en substance, tout ce qui concerne la méthode de la ciselure, ses difficultés, sa durée, qui varie suivant le système et la composition des meules. Ce serait sortir de notre cadre. Il faut le lire dans l'ouvrage et le méditer avec soin, pour avoir des notions précises sur les fonctions de l'entrée, des portants, des rayons et de la feuillure, et sur les propriétés que le rhabillage communique à toutes ces parties pour leur efficacité dans la mouture. Aussi un bon rhabilleur est-il le trésor d'un moulin, comme un ouvrier inhabile en serait le fléau. La méthode, sans doute, exige dans cette opération des soins multipliés, actifs et assidus; mais on trouve dans les résultats supérieurs qu'on obtient une ample compensation de sa peine, comme on le voit par l'exposé des avantages de la méthode, dans l'article consacré à cette démonstration, et qui, à proprement parler termine notre seconde partie.

III. DE LA DIRECTION DES MEULES ou TRAITÉ COMPLET DE LA MOUTURE. — Si l'influence du rhabilleur est grande, celle du garde-moulin ne l'est pas moins. Le garde-moulin parfait est un homme aussi utile au public qu'à son maître; celui qui ne connaît pas son métier nuit aux intérêts de tout le monde. Rien ne sert d'avoir de bonnes meules, en vain seraient-elles bien entretenues, en supposant toutefois que l'œuvre du rhabillage ait été faite par

d'autres mains, si l'ouvrier qui les conduit est ignorant et inhabile, elles ne donneront qu'une mouture imparfaite, une farine souvent impropre à la panification. On ne saurait se figurer tous les préjudices qui résultent d'une mauvaise direction du moulin. Il n'est pas rare qu'elle soit une cause de ruine totale pour le propriétaire. C'est pourquoi les maîtres qui ont des gardes-moulins intelligents et exercés doivent attacher le plus grand prix à les conserver, et ne pas reculer, au besoin, devant un sacrifice pécuniaire insignifiant en comparaison des avantages qu'ils sont sûrs de retirer d'une conduite bien entendue de leurs usines. Ils doivent se tenir en garde aussi contre le changement fréquent de gardes-moulins ; car, quelle que soit l'habileté d'un ouvrier, il lui faut toujours un certain espace de temps pour être bien apte à diriger une usine nouvelle. Pendant ces jours d'épreuve, le maître ne gagne rien ; le plus souvent il éprouve des pertes sérieuses. Elles peuvent devenir considérables, si elles sont trop réitérées.

Nous tâchons de prévenir, autant qu'il se peut, les erreurs auxquelles sont exposés les gardes-moulins qui changent subitement de contrée, en leur faisant connaître ce qui les trompe. Ils peuvent être très-habiles dans le nord, et mal réussir au début dans le midi, à cause de la différence qui existe, soit entre les blés des deux régions, soit entre les meules employées pour le moulage. Celui donc qui passe subitement d'une contrée à l'autre doit entreprendre une nouvelle étude; mais un ouvrier intelligent a bientôt compris les besoins de la situation.

Les maîtres feront bien de ne pas contrarier leurs gardes-moulins qui sont au courant du métier, et de ne pas gêner leur action dans le moulin. L'homme expert dans l'art et qui

remplit bien ses devoirs a droit à certains égards. D'ailleurs, ménager un serviteur utile et fidèle, c'est ménager ses propres intérêts.

Un bon garde-moulin doit unir l'activité à une connaissance approfondie de sa profession. Il est responsable en conscience envers son maître et envers le public des préjudices causés par sa faute. Ces préjudices peuvent devenir considérables, s'il ne possède pas le savoir nécessaire et si sa surveillance n'est pas assidue. Il ne doit pas oublier un instant la gravité de ses devoirs. L'influence la plus directe exercée sur la mouture est sans contredit la direction des meules; l'ouvrier qui en est chargé est donc l'âme du moulin.

Cette direction varie avec le système des meules et la nature des grains ; elle est susceptible de nombreuses modifications appropriées au besoin des circonstances.

Sous le rapport des systèmes, il y a la mouture *française* et la mouture *anglaise*. La mouture ronde dite *à la grosse* est un cas particulier; on la pratique sur la demande et au gré du propriétaire du grain. La farine qui en provient est de toute fleur; on l'emploie spécialement dans les ménages et les manutentions. A ce propos, nous entrons dans quelques considérations relatives à l'alimentation de nos armées et ayant pour but de contribuer au bien-être des soldats.

Sous le rapport de la nature et de l'état des blés, il y a matière à de longs développements, les cas étant multiples. Ici encore on a lieu de reconnaître la nécessité et la puissance de la méthode, car les difficultés paraisssent quelquefois insurmontables. Aussi, le garde-moulin a-t-il souvent besoin de faire usage d'une prudence consommée, et de prendre mille précautions pour arriver à des résultats satisfaisants. Celui qui emploierait le même mode de moulage pour les blés

tendres, gras et humides, pour les blés secs et durs, pour les blés mouillés ou lavés, pour les blés garnis d'ail et les blés avariés, ne ferait le plus souvent qu'un travail déplorable et pernicieux. Chaque variété de blé exige un genre de moulage particulier, que l'état d'humidité, de malpropreté ou d'avarie modifie encore pour chaque espèce de grain ; et ce n'est que par l'observation rigoureuse des procédés méthodiques que, dans les cas difficiles, on peut obtenir un rendement passable ou satisfaisant. Quelquefois même on ne parvient à ce résultat qu'à l'aide d'un mélange de substances étrangères, telles que le féveroles, qui neutralisent les mauvais effets de la mouture.

Ce passage renferme aussi des conseils utiles adressés aux propriétaires sur l'état de maturité des récoltes au moment de la moisson, lequel exerce une si grande influence, en bien ou en mal, sur l'opération du moulage.

Les enseignements de la méthode pour la mouture des divers gruaux et une notice sur la chaleur des meules en marche closent ce qui concerne directement et exclusivement l'art de la meunerie. Mais on trouvera entre ces deux questions des tableaux importants et précieux sur le rendement des blés en farines et des farines en pain, d'après le poids naturel des blés, sur lesquels nous appelons l'attention de toutes les parties intéressées dans la mouture.

Les articles suivants, qui traitent du nettoyage, de la décortication et de la conservation des grains, concernent aussi bien les propriétaires et les commerçants que les meuniers. Nous avons fait en cette occurrence quelques emprunts à des publications qui font autorité sur la matière, afin de donner plus de poids et de valeur à nos recommandations.

Enfin, nous avons inséré, d'après MM. Rossignon, Julia

de Fontenelle, Vauquelin, Henri, Poggiale, plusieurs analyses qui auront le mérite d'éclairer nos lecteurs sur les qualités relatives des diverses variétés de grains et de farines.

Nous pensons qu'on lira avec quelque intérêt la notice sur les moulins en fonte par laquelle nous avons terminé notre 3ᵉ partie.

Encore un mot sur une particularité et sur la teneur générale de ce livre, et notre préambule est fini.

Un sujet nouveau, sur lequel n'existe aucun écrit sérieux, et où l'on doit souvent formuler un ordre d'idées que personne n'a encore émises, exige assurément et la création et l'emploi de certains termes qu'on peut appeler *techniques*. Nous avons eu recours fréquemment à ce moyen, pour nous exprimer d'une manière plus rapide, plus concise et plus nette, et, quand nos propres ressources nous ont fait défaut, nous avons puisé un peu partout. On en saisira facilement la signification par le contexte.

L'étendue de la matière, les différents aspects sous lesquels se présentent les choses et le but que nous nous proposons, nous ont obligé de faire plus d'une fois comme les professeurs, qui, pour rendre leurs leçons plus claires et leur enseignement plus profitable, reviennent souvent sur le même sujet, résument les détails qu'ils ont donnés, et ne reculent pas devant les répétitions, même fréquentes, qu'ils envisagent comme un aide puissant et nécessaire pour la mémoire de leurs auditeurs.

Dieu veuille que notre but soit atteint et que nous ayons fait une œuvre utile !

TRAITÉ
HISTORIQUE ET PRATIQUE
SUR
LA MEULERIE ET LA MEUNERIE.

I^{re} PARTIE.

DE LA MEULERIE.

ARTICLE PREMIER.
Importance de la tenue des meules.

La Meunerie, peu instruite de ses intérêts, a trop souvent méconnu l'importance d'une bonne tenue des meules : par ignorance ou par oubli, elle s'en tient à la routine, néglige la vraie méthode, et n'a pour les meules que des soins peu intelligents. Elle est encore plus éloignée de connaître les améliorations auxquelles conduit l'emploi d'un système méthodique.

Mais il y a quelque chose de pire, de plus nuisible encore que l'ignorance : ce sont les préjugés. L'homme ignorant ne demande qu'à s'instruire, tandis que le présomptueux résiste à la lumière. Il ne faut pas croire que la tenue des meules ne soit qu'un travail facile, non plus que la direction de la marche des moulins; ce serait se tromper étrangement, et le progrès n'est pas fait pour ceux qui nourriraient cette pensée.

Il y a des meuniers qui vont jusqu'à ne pas comprendre de quelle manière se forme le son dans l'intérieur des meules; ou

bien, s'ils le comprennent, ils ne voient aucun moyen de rie[n] changer à l'action des meules, et, par conséquent, de modifie[r] d'améliorer les produits. D'autres ne se font aucune idée du pr[é]judice que leur cause un excès de chaleur des meules; car c'e[st] de là que viennent les déchets considérables.

Ils se doutent bien moins encore du préjudice causé par un[e] chaleur trop forte sur l'*eau végétative* ou *organique* que contien[n]ent les blés dans leur état naturel; et assurément ils ignorent qu[e] le *gluten*, les matières *gommo-glutineuses* et les matières *sucrée[s]* contenues dans les blés en plus ou moins grande proportion, so[nt] toutes sujettes à s'altérer, à s'amoindrir, à disparaître sous l'in[]fluence d'une température trop élevée qui se produit entre le[s] meules; et le plus souvent c'est leur mauvais entretien et la négli[]gence de les rhabiller fréquemment qui causent cet excès d[e] chaleur.

Ce sont là des choses rudimentaires qui n'ont rien de difficile et pourtant on les ignore, et en les ignorant on manque des plu[s] simples notions sur ses premiers intérêts. Nous rendrons, pa[r] conséquent, un service incontestable en faisant connaître les prin[]cipes et les avantages d'une bonne tenue des meules.

Cette expression *tenue des meules* ne surprendra aucun de ceu[x] qui ont quelque connaissance du métier. Ils savent déjà que notr[e] profession a besoin du secours de l'art aussi bien que les autres et que nous devons avoir soin de tenir en bon état les premier[s] éléments de la mouture, comme le cultivateur fait pour ses instru[]ments de labourage, l'artisan pour les outils de sa profession. Mai[s] il ne faut pas se contenter de ces éclairs avant-coureurs, de ce[s] connaissances primordiales ou superficielles. Ce n'est que d[u] moment où l'on saura mettre à profit les ressources de l'art, o[ù] l'on aura pénétré dans les secrets de la vraie méthode, que l'o[n] sera en pleine voie de progrès et que l'on comprendra bien le[s] funestes effets de l'ignorance et de la routine.

Chaque pas offrira une conquête, et chaque succès, jetant su[r]

le chemin une lumière nouvelle, rendra la marche plus sûre et plus facile. Bientôt, étonné de l'espace parcouru, on aimera à comparer les améliorations et le progrès du présent avec l'immobilité et les imperfections du passé, et nous sommes intimement convaincu que le goût et l'amour de l'art conduiront rapidement les partisans de la nouvelle méthode *au sein de l'évidence*, au plus haut degré de la perfection.

Qu'ils n'oublient pas, toutefois, que ce n'est point là l'œuvre d'un jour; que chaque chose a son germe, son développement, avant de parvenir à la maturité, et que, pour le moindre trajet, il y a, entre les points de départ et d'arrivée, un espace à franchir.

Mais, si l'on écoute avec attention l'enseignement que nous allons donner, si l'on est docile aux leçons de l'expérience, et qu'on entre résolument dans le chemin indiqué, on atteindra certainement le but. Qu'on se pénètre donc bien de l'importance, de la nécessité, de suivre les développements que nous allons dérouler.

La vraie méthode est très-simple, et c'est à raison même de son extrême simplicité qu'elle est restée si longtemps inconnue; car il en est là comme de la plupart des choses : les plus naturelles sont celles qu'on ne découvre qu'en dernier lieu; et, comme dit un illustre penseur : *la dernière chose qu'on trouve en faisant un ouvrage est de savoir celle qu'il faut mettre la première.* (PASCAL.) De même, on a longtemps ignoré chez nous par où l'on devait commencer, et beaucoup ne le savent point encore.

La mise des meules en mouture est le premier point; après vient la direction de leur marche. Tout aboutit à ces deux points fondamentaux. Mais il y a tant d'autres choses qui s'y rattachent, que notre œuvre serait bien incomplète, si nous ne les faisions précéder des détails nécessaires et d'éclaircissements aussi instructifs qu'intéressants.

Il ne suffit pas, en effet, d'avoir découvert la vraie méthode; il faut d'abord connaître les éléments dont elle doit faire usage, et

avoir des notions étendues et précises sur la nature et la qualité des meules, sur les conditions avec lesquelles elles doivent se présenter pour être d'un emploi utile et donner les produits les plus satisfaisants, sous le rapport de la bonté, comme sous celui de la quantité.

C'est pourquoi cet ouvrage a dû prendre le titre de *Traité historique et pratique sur la Meulerie et la Meunerie.*

Remontant à l'origine de la *Meunerie*, dans la plus haute antiquité, il était indispensable de rechercher aussi quel a été le point de départ de la *Meulerie*. Si, d'un côté, on trouve chez les peuples anciens les blés pilés ou broyés dans un *mortier* et à la main, puis *des meules tournées* par les prisonniers ou les esclaves; ensuite, et bien plus tard, *les moulins à vent*, et successivement *les moulins à roue hydraulique*, enfin *les moulins à vapeur*, dernier perfectionnement; de l'autre, on remarque dans la meulerie les pierres à mortier des temps primitifs, ensuite les meules de *laves scorifiées* ou de *volcans*, les *meules de porphyre*, les meules tirées de *tronçons de colonnes en granit*. Tels sont les essais de la meulerie pendant une suite de siècles, jusqu'à la découverte du *quartz molaire*, à la Ferté-sous-Jouarre (Seine-et-Marne).

On crut alors n'avoir plus rien à désirer, quand l'introduction *des meules anglaises*, inventées en Amérique, vint faire *aux meules françaises* de la Ferté une rude concurrence, et fut une nouvelle source de progrès. La lutte aiguillonne les esprits et les rend ingénieux. Les fabricants de la Ferté, menacés dans leur industrie, inventèrent les meules dites *demi-anglaises.*

Telles sont les diverses phases que nous avons d'abord à parcourir. Il est facile de voir que quelques détails sur ces questions historiques ne seront ni sans intérêt, ni sans fruit : il nous est utile de connaître l'origine de notre art, ses tâtonnements, sa marche lente, ses diverses étapes et les causes de l'état d'imperfection où il est si longtemps resté. La lenteur de son développement peut nous donner une idée de la manière dont se sont formés

tous les arts, depuis les plus humbles jusqu'à ceux qui font l'orgueil et la puissance des sociétés modernes. En outre, la connaissance des erreurs de nos aïeux, aussi bien que le sentiment éclairé de notre propre imperfection, est un puissant mobile pour le progrès.

Sans plus de détails, nous entrons dans le sujet.

Article 2.

Du broiement des blés à la main dans les temps les plus reculés.

Le premier qui se mit à fabriquer les métaux est considéré comme l'inventeur des arts mécaniques. L'Ecriture nous donne son nom : Tubal-Caïn. Mais quel est celui qui eut le premier l'idée de moudre le blé? on l'ignore; c'est un secret enseveli dans les ténèbres du temps. Des siècles se sont écoulés sans que notre profession fût un métier à part. A quelle époque même les hommes ont-ils découvert l'usage qu'ils devaient faire du blé, les ressources qu'ils en pouvaient tirer, et le moyen le plus simple de s'en servir? Aucun document n'a pu nous en instruire. Ne vivant, dans le principe, que de fruits, ils n'ont probablement connu les propriétés de cette précieuse plante que lorsque le besoin les força d'étudier et d'expérimenter les divers éléments de la nature ; et même alors a-t-on commencé par ne broyer le grain qu'avec les dents, et faut-il chercher le premier vestige de moulin dans la conformation du palais de l'homme; ou bien a-t-on soumis d'abord le froment à quelque préparation, comme la cuisson, par exemple, pour le transformer en aliment? Nous ne saurions le dire.

Quoi qu'il en soit, l'histoire nous montre comme les bienfaiteurs du genre humain ceux qui, les premiers, apprirent aux peuples à cultiver le blé, et sans doute aussi la manière de s'en servir. Les peuples païens consacrèrent leur souvenir en leur élevant des autels, et telle a été la puissance de ce culte, que le nom de Cérès, qui enseigna aux Athéniens l'art de semer le grain, se retrouve,

jusque chez nous, dans le nom générique des plantes farineuses, les *céréales*.

De tels honneurs supposent donc l'ignorance primitive des peuples, et, à plus forte raison, de la presque totalité des particuliers, à l'égard de la plante de blé, sous le rapport de sa culture et de son usage ; de même qu'ils signalent une révolution dans le régime alimentaire des sociétés et des familles.

Toutefois, ceux qui les premiers découvrirent les qualités nutritives du grain durent tenter bien des essais avant d'arriver à en faire de la farine. Aussi trouve-t-on dans les temps les plus reculés le broiement du blé à la main. Chacun, sans doute, triturait ainsi ou faisait triturer le sien chez lui, suivant ses besoins. Mais les hommes qui s'employaient à ce travail, quels qu'ils fussent, simples ou intelligents, durent bientôt s'apercevoir que cette préparation longue et pénible pouvait être susceptible de quelque perfectionnement, et chercher les moyens d'abréger et d'adoucir ce travail.

Ils imaginèrent la *pierre à mortier* et le *pilon*. Ce fut la première amélioration notable ; mais elle ne dut pas non plus paraître suffisante, et les inventeurs eurent à continuer leurs recherches. La réflexion, les essais, l'expérience amenèrent enfin le perfectionnement.

Le premier qui eut l'idée de superposer deux petites meules et de leur communiquer le mouvement à l'aide d'une manivelle, fut le créateur de la meunerie. Chacun dut admirer ce procédé ingénieux, et s'empresser d'en adopter l'usage. En effet, on voit bientôt ce petit appareil faire partie de l'attirail des armées en campagne. Trois soldats étaient employés à son transport, un pour chaque meule et le troisième pour le reste de l'instrument farinier. Les Arabes ont encore de ces moulins portatifs qu'un homme seul meut aisément, et qui accompagnent l'individu ou la famille nomade ; mais leur construction diffère des premiers en ce qu'ici la meule supérieure s'encadre dans la pierre inférieure taillée en forme de mortier, et percée de manière à laisser échapper la farine. Il y a encore des moulins à bras en Champagne.

L'emploi des deux meules donna sans doute de meilleurs résultats, et l'on eut dès-lors réellement de la farine ; mais ce fut un travail si pénible, qu'il ne tarda pas d'être un châtiment infligé aux coupables et aux prisonniers, sans distinction de sexe. Le latiniste le plus novice sait que la loi condamnait à tourner la meule certains délinquants, sans compter les esclaves qui y étaient employés d'ordinaire. L'histoire nous montre le même genre de travail ou de supplice imposé, dès la plus haute antiquité, soit aux captifs, soit à toute une classe d'individus. — Samson, prisonnier des Philistins, eut les yeux crevés et fut forcé de tourner la meule. — En Egypte, c'était le dernier des métiers, à en juger par les paroles de l'Exode au sujet de la dixième plaie dont ce pays fut frappé par le passage de l'ange exterminateur : *Tous les premiers-nés périrent, depuis le premier-né du roi Pharaon jusqu'au premier-né de la servante qui tournait la meule à moudre le blé.*
— Plaute, le poète comique, homme d'un talent distingué, dont les écrits font encore nos délices, et à qui Molière a fait de notables emprunts, passa les derniers jours de sa vie dans une extrême misère, forcé de tourner la meule, par la nécessité, disent les uns, par une condamnation juridique, disent les autres, et en expiation de certaines plaisanteries qu'il s'était permises sur le compte de quelques citoyens puissants. — Les Francs, en succédant aux Romains dans la Gaule, leur empruntèrent parfois leur pénalité, si toutefois le fait que nous avons à citer ne trouve pas sa raison d'être dans les traditions des peuplades germaniques : Septéménie, nourrice du fils de Childebert, convaincue de plusieurs crimes, fut condamnée à être fustigée, flétrie par la marque d'un fer chaud au visage, et reléguée dans un village, pour y tourner la meule du moulin qui pourvoyait aux besoins de la cour et fournissait le pain des dames de la maison royale.

Telle a été la manière dont se sont alimentés les peuples les plus ingénieux, les plus intelligents et les plus fameux des temps anciens, et même les nations modernes, jusqu'à l'époque célèbre

des Croisades. Le premier avantage de ces expéditions lointaines fut sans contredit l'affaiblissement de la féodalité ; et, à ce point de vue, elles ont rendu à l'Europe et à la France le plus éclatant service ; mais ce n'est pas le seul avantage que nous y ayons recueilli, au milieu même de nos désastres. L'Orient, dans ce temps-là, était encore le centre des lumières : le contact de ces peuples policés nous inspira le goût de la science et du progrès ; on leur emprunta leurs découvertes ; et les débris de ces audacieux et chevaleresques aventuriers nous rapportèrent, entre autres choses précieuses, l'invention des *moulins à vent*. Depuis peu de temps, l'usage des moulins à eau se répandait aussi.

Quand on réfléchit à ce qui se passait chez les Anciens et à l'état où en était la meunerie, aux travaux infligés à tant de milliers d'hommes ou de femmes, misérables victimes, on ne peut s'empêcher de reconnaître que l'introduction de ces moulins fut un service éminent rendu à l'industrie et à l'humanité. On confiait désormais aux éléments le travail le plus rude auquel fussent soumis les hommes, car on peut dire que si jamais ils ont gagné leur pain à la sueur de leur front, c'est pendant la longue période de siècles qui se sont succédés depuis les temps primitifs jusqu'au moyen-âge.

De nos jours même, les moulins à vent n'ont pas totalement disparu. Il en reste dans les localités qui sont privées d'eau. Il est vrai que plus les communications deviendront faciles, plus on pourra se dispenser de l'emploi d'instruments dont l'action ne présente pas toutes les garanties nécessaires de régularité.

La grande amélioration fut l'établissement des *moulins à roue hydraulique*. L'eau devint la force motrice ; elle nous prêta son secours puissant ; et bien que la vapeur nous ait depuis peu offert le sien et présenté un nouveau succès, cependant elle ne pourra détrôner la roue hydraulique, à cause des dépenses exigées pour l'achat, l'emploi et l'entretien de la machine à vapeur. Nous constatons, toutefois, les avantages incontestables de l'application de la vapeur comme force motrice pour le moulin. Ce sera surtout la ressource des pays privés de cours d'eau.

Article 3.

De l'ancienne meulerie.

Il est évident que le progrès de la meunerie et celui de la meulerie sont corrélatifs, c'est-à-dire enchaînés l'un à l'autre, parce que ces deux arts sont inséparables; la meulerie étant l'élément principal, l'instrument le plus essentiel de la meunerie. Ces deux industries sont donc étroitement liées entre elles et doivent marcher de pair.

C'est pourquoi, en reconnaissant les améliorations obtenues dans la meunerie, nous avons implicitement signalé celles de la meulerie; et de même que dans l'agriculture la perfection des instruments est une source de progrès, et qu'elle contribue puissamment à donner aux bonnes méthodes leur développement nécessaire et leur efficacité, de même les découvertes de la meulerie ont été la principale cause des résultats favorables obtenus dans l'industrie meunière. Plusieurs expériences l'attestent, et l'on peut se convaincre par ce que nous allons dire que, si la meunerie a pris tout-à-coup un prodigieux essor et atteint aujourd'hui en quelques lieux un très-haut degré de perfection, elle en est, en grande partie, redevable aux inventions progressives faites dans la meulerie. C'est une vérité qui ressortira du peu de développements que nous allons donner en reprenant aussi les choses à leur principe, c'est-à-dire à l'origine de cet art.

La meulerie a eu, comme la meunerie, son époque d'enfance, et l'on a lieu de s'étonner qu'elle se soit prolongée si longtemps; car, une fois l'idée émise de superposer deux meules pour transformer le grain en farine, il semble que rien ne fût plus naturel que d'étudier les éléments dont on faisait usage, et de rechercher ceux qui pouvaient présenter les conditions les plus satisfaisantes; la nature est, en outre, assez riche pour ne rien refuser à l'am-

bition légitime d'un esprit investigateur et zélé. Cependant, aucu[n]
peuple ancien, à en juger par les débris qui ont subsisté, n[e]
paraît avoir eu, nous ne disons pas des connaissances étendues
mais les notions nécessaires sur la meulerie. Nous n'avons rie[n]
des Grecs et des Romains qui nous donne d'eux une haute idée
ce sujet. Hâtons-nous, toutefois, de dire que chez eux tous l[es]
arts manuels, mécaniques et industriels étaient livrés à la derniè[re]
classe de la société et aux esclaves, et que, par conséquent, jama[is]
les meilleurs esprits ne tournèrent leur aptitude vers les élémen[ts]
d'un métier si humble, et même vil ou ignominieux. Il n'éta[it]
guère au pouvoir de citoyens misérables, des esclaves et d[e]
condamnés soumis à un régime pénal fixé par la loi, de faire d[es]
inventions et de les proposer à leurs maîtres ou à leurs geôlier[s]
On se bornait au strict nécessaire.

Aussi, la meulerie ne progressa guère plus que la meuneri[e]
Nous en avons une preuve positive dans la nature de la pierre d[e]
meules que l'on a déterrées dans les fouilles archéologiques, [ou]
rencontrées parmi les décombres antiques ou dont l'histoire f[ait]
mention. Ainsi, les ruines de la Grèce nous apprennent qu'o[n]
s'y servait de laves scorifiées ou de laves de volcans. Quant a[ux]
meules des Romains, elles étaient généralement faites de basal[te]
ou avec des tronçons de colonnes de granit ou de porphyre. [On]
n'en a pas découvert d'autre espèce dans les diverses contré[es]
même où ce peuple guerrier avait étendu ses conquêtes.

Les meules provenant de laves ont été longtemps très-estimée[s]
et on leur a donné la préférence sur les autres jusqu'à la déco[u]
verte des mines meulières de la Ferté.

Il est facile, d'après ce que nous avons dit, de se faire une id[ée]
de l'état où était la meulerie chez les Anciens, et de comprend[re]
que l'essor de cette industrie, ainsi que le perfectionnement [de]
ses produits, ne remontent qu'à l'époque où la fabrication d[es]
meules commença à la Ferté, et vers le moment où le systè[me]
anglo-américain nous fut transmis. Elle avança dès-lors à pas
géant.

Article 4.

Meules des Grecs et leur nature.

Les Anciens, avons-nous dit, avant la découverte de la meule, torréfiaient leur blé au feu, à peu près comme on fait pour le café, puis le soumettaient à l'action du pilon dans un mortier, et le réduisaient ainsi en poudre.

L'usage de la meule et du moulin, d'après l'auteur grec Pausanias, fut trouvé par Mylétas, fils de Mélégès, premier roi des Lacédémoniens. D'autres écrivains remarquables avouent qu'il leur a été impossible de découvrir quel est l'inventeur de la meule, et ils prétendent que Cérès, en apprenant aux Grecs l'art de semer le blé, leur enseigna en même temps celui de le moudre. Quant à nous, nous croyons, sur la foi de quelques autres historiens, que les colons égyptiens, en venant se fixer en Grèce, y apportèrent l'usage de la meule et du moulin, déjà connu dans leur pays.

Mais quelle était la nature de la pierre employée par eux? On est réduit sur ce point à des conjectures, bien que l'on sache positivement qu'il y en avait une spécialement désignée aussi chez eux sous le nom de *pierre meulière*. Ce n'était certainement pas un minéral comparable à celui du bassin de Paris et en particulier de la Ferté, car Pline le Naturaliste dit que la pierre meulière d'Italie l'emporte en bonté sur toutes les pierres connues employées pour les moulins. Ce qui prouve d'une manière assurée que cette pierre n'avait pas toutes les qualités du quartz molaire de Seine-et-Marne, c'est qu'on pouvait en faire de la chaux.

Il paraît cependant que les meules des Grecs étaient de laves scorifiées ou de volcans. Mais ces sortes de pierres étant peu communes dans la Grèce, il fallait qu'ils les importassent du dehors. Aussi avons-nous lieu de croire qu'elles n'étaient employées que

par les maisons fort riches, et que les autres ne se servaient que de pierres bien moins propres à la meunerie, comme la pierre de grès; car il dut en être chez eux comme chez les peuples modernes.

Dans toute l'Espagne, on se sert encore de meules en grès ou en granit ; il n'y a exception que pour les moulins nouvellement montés : ceux-ci se sont munis de pierres de la Ferté.

En France même, il y a bien des moulins qui ne se servent que d'une espèce de grès compacte ou de poudingue.

Ainsi, nous pouvons conclure avec assurance que la meunerie chez les Grecs a été bien loin d'atteindre un degré satisfaisant de perfection, puisque la pierre de leurs meules n'offrait nullement les conditions désirables, et que dès-lors le peuple le plus intelligent de la terre n'a pas connu la meilleure manière de travailler à son alimentation. Ils avaient pourtant des instruments à moudre, des vases à pétrir la farine, et, comme le constatent divers auteurs, entre autres Xénophon, ils y déployaient une certaine habileté. On signale même avec éloge le perfectionnement qu'un Sicilien nommé Théarion apporta dans l'art de faire le pain. Mais, malgré toutes leurs lumières, ils ne parvinrent jamais à mettre la meunerie et la meulerie dans la vraie voie du progrès. Car, s'il faut le répéter, la mouture est plus ou moins bonne selon les moulins dont on se sert : tous ne sont pas également propres à produire la plus belle farine, et la quantité de la farine dépend encore de la manière de moudre. Quant à la bonté du moulin, elle dépend de la nature et de l'état des meules ; c'est une chose incontestable. En sorte que l'on peut dire : *Telles meules, tel moulin.*

Il ne faut pas trop s'étonner que les Grecs eux-mêmes aient porté si peu loin cette science. Il n'y a pas longtemps qu'on pratique chez nous une manière de moudre le blé et les autres grains destinés à notre alimentation, suivant laquelle une même quantité de grains produit en farine environ un quinzième de plus que ce qu'on obtient par la mouture actuelle et ordinaire.

Article 5.

Des meules des Romains et de leur nature.

Les meules qu'ont employées les Romains, cette nation fameuse qui a commandé à l'univers, n'ont jamais été non plus les meilleures du monde. Nous apprenons qu'avant la guerre contre Persée, roi de Macédoine (179 ans avant J. C.), il n'y avait pas chez les Romains de boulangers publics; chacun faisait son pain chez soi, et c'étaient les femmes qui étaient chargées de ce soin, dit Pline le Naturaliste. On sait en outre que si jamais ils connurent les moulins à eau, ce qui reste sujet à quelque doute, ce ne fut qu'à partir du premier siècle de l'ère chrétienne. On se servait donc de moulins à bras, et pendant plusieurs siècles sans doute chacun dut être pourvu du sien. Si l'Etat en avait pour les besoins des armées, il est constaté qu'ils ne servaient pas au public, puisque pendant les campagnes c'étaient des soldats qui étaient chargés de les transporter eux-mêmes et à plus forte raison de les faire fonctionner. Si donc la meunerie est restée chez ce peuple à l'état d'enfance, il en a été de même de la meulerie.

Les meules que les injures du temps ont respectées sont toutes petites et fort différentes des nôtres. Thoresby rapporte qu'on en a trouvé deux ou trois en Angleterre qui n'avaient qu'un demi-mètre de diamètre. Les deux meules qui furent déterrées à Abbeville, en 1806, et qui furent l'objet d'un examen scientifique, donnèrent lieu à M. Mongez de faire connaître la nature des pierres que les Romains employaient pour leurs meules à moudre. Il résulte de son écrit que c'étaient presque toujours des pierres *basaltiques* poreuses. Celles d'Abbeville, étant de poudingue, lui paraissaient venir des Gaulois ou des Francs. Cette opinion nous paraît assez probable; car, de nos jours encore, dans quelques-uns de nos départements, on emploie des poudingues semblables

pour moudre le grain. Les pierres basaltiques usitées chez [les] Romains sont assez communes; on en trouve aux Apennins, [en] Italie, des masses près de l'Etna en Sicile; et en quantité dans [les] Cévennes et ailleurs.

Il est certain aussi qu'ils se servaient de tronçons de colonn[es] de granit et de porphyre, deux minéraux dont le premier est au[ssi] répandu que le basalte, et le second guère moins.

Enfin, on peut citer le *pyrite*, ainsi appelé par eux parce q[ue] cette pierre donnait beaucoup de feu. Sa vraie nature est inconn[ue]. Pline lui donne le nom de *pierre meulière*, et dit qu'il n'en [a] pas qui égale en bonté celle d'Italie. En commentant ce passa[ge] de Pline, de savants auteurs ont cru que cette pierre ne dif[fé]rait pas, ou peu, de notre vraie meulière de la Ferté-so[us]-Jouarre; ils signalent des rapports assez frappants, mais ce [ne] sont que des probabilités. La meilleure qui soit connue de n[os] jours en Italie, celle de Sésiovane, n'égale point en beauté [les] meulières du bassin de Paris.

Dans tous les cas, il n'est pas impossible que la science meuli[ère] ait fait quelques progrès à l'époque de Pline, vers la fin du p[re]mier siècle de l'ère chrétienne. Peut-être même commençait-[on] à connaître le moulin à eau. Le même savant dit qu'on a[vait] inventé les meules tournantes à Volsinies, ancienne ville d'Etru[rie], pays qui est aujourd'hui la Toscane, et l'architecte Vitruve n[ous] donne la description suivante d'un moulin à eau de son temps :

« Les *moulins à eau* », dit-il dans son livre X, chap. 10, ap[rès] avoir indiqué dans le chapitre précédent comment se construis[ent] les roues destinées à élever l'eau, « sont presque faits de la mê[me]
» manière. Il y a cette différence que l'une des extrémités [de]
» l'essieu passe au travers d'une roue à dents, qui est posée v[er]
» ticalement et en couteau, et qui tourne avec la grande r[oue]
» joignant cette roue au couteau. Il y en a une autre plus peti[te]
» dentelée aussi et posée horizontalement, dont l'essieu, à [son]
» extrémité d'en haut, a un coin en forme de hache, qui l'affer[mit]

» dans la meule. Cela étant ainsi, les dents de cette roue tra-
» versée par l'essieu de la grande qui est dans l'eau, en poussant
» les dents de l'autre roue qui est située horizontalement, font
» tourner la meule sur laquelle est pendue la trémie qui fournit
» le grain aux meules, dont le tournoiement le broie et en fait
» la farine. »

C'est sans doute appuyés sur ces autorités que Saumaise et Godefroid ont parlé de l'existence des moulins à eau chez les Anciens; et cependant on a révoqué en doute leurs conclusions et leur témoignage. Nous ne savons trop sur quoi l'on s'est fondé pour le faire. Toutefois, il paraît que bien que les Romains eussent connaissance de ces moulins, ils ne s'en sont pas servis communément. La raison, c'est que les cours d'eau ayant été divisés avec les champs, dit Suidas, l'eau ne pouvait plus être employée à faire mouvoir les meules des moulins. Il est vrai qu'à partir d'Auguste quelques citoyens devenant puissamment riches, cet inconvénient n'était plus à craindre; aussi n'est-ce qu'à cette époque que l'on attribue l'invention des moulins à roue hydraulique. Mais les arts les plus utiles n'étant pas ceux qu'on perfectionne les premiers, et les Romains ignorant la nature de l'élément le plus essentiel des moulins, ayant en outre plus d'esclaves qu'ils n'en voulaient, la meunerie resta stationnaire. Ils ne se doutaient pas, ces fiers conquérants, que le sol de la Gaule qu'ils foulaient en vainqueurs, que les bords de cette Seine qu'ils voyaient avec orgueil soumise à leurs lois, recélaient dans leur sein les trésors les plus inestimables pour l'amélioration du premier aliment de l'homme. Cette terre attendait de nouveaux maîtres pour leur découvrir les richesses cachées dans ses entrailles; mais bien des siècles devaient s'écouler encore avant que la connaissance de ce secret vînt imprimer à notre art une impulsion énergique et le placer irrévocablement dans le chemin du progrès.

Article 6.

Découverte des pierres meulières en France.

Le jour où la France fut dotée de la découverte du *silex-meulière* de la Ferté-sous-Jouarre, s'ouvrit pour la meunerie une ère nouvelle ; car c'est de ce jour qu'elle entra dans une voie progressive et que datent, en grande partie, les développements prodigieux qu'elle a reçus, non-seulement dans quelques-unes de nos contrées, mais encore dans les pays étrangers et jusque dans l'Amérique.

Les habitants de ce pays étaient cultivateurs, et tiraient leurs principales ressources du commerce des grains. Ils bornaient tous leurs soins à bien travailler la surface de leur sol fertile, sans penser le moins du monde qu'à quelques mètres de profondeur, sous chacun de leurs pas, il y avait un trésor, un élément nouveau d'industrie, une source plus puissante de bien-être ; et lorsque, il y a déjà quelques siècles, le premier échantillon meulier s'offrit à leurs yeux, ils furent loin de s'imaginer qu'il y avait là une mine inépuisable dont les produits se répandraient au loin, et que cette branche d'exploitation industrielle rendrait tant de services et s'étendrait dans toute la France, dans toute l'Europe et même en Amérique ; en sorte que le monde entier, pour ainsi dire, serait leur tributaire. Depuis, ils sont devenus fabricants de meules, et de meules d'une qualité si supérieure, que, malgré les découvertes opérées ailleurs, nul pays n'a pu leur ouvrir une concurrence redoutable, ni rien offrir d'aussi beau et d'aussi bon.

On ne peut assigner de date précise à cette importante découverte. Bien qu'elle ait été tardive relativement aux besoins de la meunerie, elle remonte à plusieurs siècles. Des titres de plus de quatre cents ans nous apprennent qu'on exploitait déjà la *meulière* de la Ferté-sous-Jouarre ; mais on ne faisait alors qu'une exploi-

tation de petites meules, ce qu'on appelait *mahonner*. A mesure que l'on a pu se convaincre de leur supériorité, leur usage a pris de l'extension, et aujourd'hui elles occupent à juste titre le premier rang, qui, de l'aveu de tous les connaisseurs, ne leur sera pas de longtemps, et peut-être jamais, ni disputé, ni enlevé; car, malgré l'abondance du silex en général dans la nature, la variété qui porte le nom de *meulière* est rare; elle ne se trouve abondamment, avec ses vrais caractères et toutes ses qualités, que dans le bassin de Paris et dans quelques localités environnantes, encore n'offre-t-elle pas partout la même composition et le même degré de bonté. C'est au plateau du *Tarteret*, et à la partie la plus élevée de ce plateau, que se trouvent les meules les plus belles, celles qu'on peut dire incomparables, celles qui ont valu à la Ferté-sous-Jouarre une si grande renommée. C'est là que se fait la plus forte exploitation. Les pays les plus éloignés recherchent ces produits.

On exploitait aussi autrefois le plateau de la forêt de *Marly* et la forêt des *Alluets*. On n'en tire plus de meules à présent. Il n'y a plus que le village des *Molières*, plus au sud, qui continue à se livrer à l'exploitation des meules, dont il tient son nom. Dans le reste du plateau, on extrait la meulière pour matériaux de construction.

Nous ne citerons pas les noms des communes qui avoisinent la Ferté-sous-Jouarre. Les fabricants ne désignent pas leurs meules sous un autre nom que sous celui de *la Ferté*.

Il est de notre devoir cependant de signaler celle de *Lisigny*, qui ne renferme dans toute son étendue que des meules qui ne sont pas très-estimées. Les fabricants ne cessent néanmoins d'en faire de nombreuses expéditions, mais on ne les emploie guère que comme meules servant pour gîte et pour la confection des carreaux d'exportation et des boîtards.

Ce qui permet encore aux fabricants de Lisigny de faire au dehors de nombreux envois, c'est que les étrangers sont bien moins difficiles que nous.

En terminant ce que nous avions à dire ici de la Ferté, don[t] nous aurons lieu de parler encore, nous pensons qu'on lira ave[c] intérêt les lignes suivantes empruntées à la *Revue des Sciences* e[t] un passage du naturaliste Lucas :

« A vingt kilomètres, à l'est, de Meaux en Brie et dans la vallé[e]
» de la Marne, se trouve une petite ville, patrie du cardinal d[e]
» Bourbon, qui compte environ quatre mille habitants : c'est l[a]
» Ferté-sous-Jouarre, célèbre de temps immémorial par ses gise[-]
» ments de pierres meulières. Il existe bien en France, en Alle[-]
» magne, en Italie, etc., des carrières d'où l'on tire la pierre qu[i]
» sert à moudre les céréales ; mais les produits ne peuvent sou[-]
» tenir la moindre concurrence, ni la moindre comparaison ave[c]
» ceux de la vallée de la Marne. Ainsi, sur les bords du Rhin, l[a]
» fameuse lave de Nieder-Mendig, près d'Andernach, sert seule
» la fabrication des meules de moulin ; en Sicile et en Calabre, c[e]
» sont les laves poreuses de l'Etna ; en Piémont, les laves tal[-]
» queuses avec grenat ; ailleurs, des granits et même des grès. »

« Le plateau de la Ferté-sous-Jouarre, dit M. Lucas, est renomm[é]
» depuis longtemps par les exploitations de pierres meulières.
» Il s'étend jusqu'à Epernay et Montmirail. La meulière de c[e]
» plateau repose sur le calcaire grossier marin, qui est recouver[t]
» dans quelques points par des marnes gypseuses et par des banc[s]
» de gypse. Ces bancs donnent lieu à des exploitations fournissan[t]
» du plâtre de première qualité, employé lui-même à la confectio[n]
» des meules.

» Le milieu du plateau est composé d'un banc de sable ferru[-]
» gineux d'une extrême puissance ; c'est dans cet amas qu'o[n]
» trouve les meulières sans rivales en Europe.

» La couche dans laquelle on rencontre la meulière repose l[e]
» plus ordinairement sur des marnes, et elle est recouverte pa[r]
» une épaisseur de cinq mètres à vingt-cinq mètres de terre végé[-]
» tale. Cependant la pierre meulière paraît à nu dans ses affleure[-]
» ments sur le penchant des montagnes. »

Coupe géologique du Bassin de la Ferté-sous-Jouarre, par un point vertical passant par un point horizontal. — 1. Argiles. — 2. Meulières. — 3. Terrain marin avec fossiles. — 4. Sables siliceux et micacés et Meulières supérieures. — 5. Gypses. — 6. Marne. — 7. Calcaire grossier alternant avec des marnes argileuses et calcaires et des sables.

1re PARTIE.

Nous donnons ci-contre, pour l'intelligence de ce qui précède, la coupe géologique du bassin de la Ferté-sous-Jouarre.

Article 7.

Découverte d'autres carrières en France.

Il s'est fait d'assez nombreuses découvertes de pierres meulières hors du bassin de Paris, dans nos diverses provinces, en Normandie, en Tourraine, en Nivernais, en Limousin, en Auvergne, en Dauphiné, en Provence, en Languedoc, en Guienne. Mais, quoique ces meulières aient de la valeur selon leur nature, et qu'elles aient déjà, par la concurrence, causé un certain préjudice aux fabricants de la Ferté, je ne les crois pas appelées à détrôner le vrai *silex-meulière* de cette ville. Il ne faut pas désespérer, sans doute, d'en trouver ailleurs : la nature ne nous a pas encore révélé tous ses secrets et montré tous ses trésors; mais la formation de cette roche particulière se présente dans de telles conditions, qu'on peut la regarder comme locale et circonscrite. On ne connaît pas de silex de ce genre ailleurs qu'en France, où il est même très-rare, si ce n'est dans le bassin de Paris. Hors de là, il n'a pas des qualités minéralogiques entièrement identiques aux meulières de la Marne, malgré les rapports de situation et les ressemblances de gisement avec lesquels il se présente dans quelques localités.

Nous indiquerons à ce sujet :

1° Les meules d'Houlbec, près de Pacy-sur-Eure, qui sont tirées de carrières où elles présentent toutes les circonstances de gisement de celles de la Ferté, à une distance de là de plus de cent trente kilomètres.

2° Les carrières meulières de Cinq-Mars-la-Pile, sur les bords de la Loire, à vingt kilomètres au-dessous de Tours, dans le département d'Indre-et-Loire. Elles offrent des bancs assez puissants

dans un sol mêlé de marne et d'argile. Le silex qu'on y trouve es[t] assez translucide; sa couleur est grisâtre ou roussâtre, et, su[r] d'autres points, il tourne vers le blanchâtre.

Les produits les plus estimés de ces carrières portent la déno[-]mination de *jariais noir, jariais gris, grain de sel* et *œil de per[-]drix*. On les descend par la Loire jusqu'à Nantes, d'où elles par[-]viennent dans toute la Bretagne et même en Amérique.

2° Dans le département de la Nièvre, et toujours sur les bord[s] de la Loire, à la Fermeté, on trouve d'autres silex-meulières qui, dit-on, ne le cèdent en rien à celui de la Ferté-sous-Jouarre[.]

4° Il y a aussi près de Limoges une espèce de quartz carié jau[-]nâtre, qui ressemble tout-à-fait au silex-meulière.

5° Les meules de Chavanon, près de Billom, en Auvergne, son[t] assez remarquables.

6° Le département de la Drôme, en Dauphiné, renferme de[s] pierres meulières justement estimées, et honorées d'une médaill[e] d'argent au concours régional de Grenoble en 1855 et d'une mé[-]daille commémorative à l'exposition universelle de Paris, la mêm[e] année. C'est une découverte que nous avons faite nous-même.

7° La Provence fournit aussi des meulières qui sont en cour[s] d'exploitation et sont assez réputées pour l'usage des moulins o[ù] moulent les particuliers.

8° Le département du Gard en renferme de son côté; mais l[a] pierre est trop pleine et elle est sans vivacité ou sans mordant[.]

9° Enfin, nous devons citer les pierres bordelaises, qui sont d[e] la même nature que celles du Gard, et qui ne sont employées auss[i] que dans les moulins de la campagne et les cantons éloignés.

Quoi qu'il en soit de l'infériorité relative des divers produit[s] que nous venons de signaler, comme il y a encore trop de meunier[s] qui, malheureusement, croient faire une économie sur le prix de[s] meules, les fabricants ne cessent pas de trouver des acheteurs d'autant plus qu'ils vendent à moitié meilleur marché pour l[e] moins que ceux de la Ferté.

Il faut donc bien se garder de confondre toutes les pierres dont on se sert dans les moulins, sous le prétexte qu'elles portent aussi la dénomination et qu'elles remplissent les fonctions de meulières. On a donné ce nom à des pierres bien différentes les unes des autres. Le vrai silex-meulière est très-rare, et bien qu'il s'en forme chaque jour à la longue, c'est un trésor qui est localisé et qui tient à la nature du terrain où il est actuellement. Toutefois, dans l'intérêt général, nous ne devons rien négliger pour le découvrir partout où il se trouve; c'est pourquoi on nous saura gré, sans doute, de finir par un passage de Guettard, le grand minéralogiste du siècle dernier :

« La grandeur des pierres de la Ferté-sous-Jouarre a rendu cet
» endroit célèbre par les meules qu'on y fabrique; mais il ne serait
» pas impossible de trouver de ces pierres dans beaucoup d'autres
» endroits, qui, si elles n'avaient pas la grosseur de celles de la
» Ferté, pourraient en avoir une propre à fournir des pierres qui
» seraient assez grosses pour faire des meules de plusieurs pièces.
» J'en ai vu de semblables dans le haut de la montagne de Pont-
» Chartrain renfermée dans le parc de Versailles. Je tiens de M.
» de Parcieux, de l'académie royale des sciences, qu'on en trouve
» à Bonelle, qui est du côté de Rochefort et de Limours, à Houl-
» bec près Vernon. Je sais que les environs de Château-Thierry,
» de Rebai et de Coulommiers en ont de considérables. J'en ai
» rencontré depuis Essonne jusqu'à Corbeil, en passant par Pon-
» thierry, Chailly et Estiolle. Les hauteurs du parc de Meudon,
» de Saint-Cloud, de Versailles, comme celles de Saint-Prix, de
» Cormeil, en renferment. On pourrait dire, en général, que les
» montagnes qui entourent Paris, à deux ou trois lieues de chaque
» côté, en ont également. Je crois même que plusieurs de celles
» qui sont au-delà de celles-ci pourraient en contenir; j'en ai vu
» du moins sur le sommet de celles qui avoisinent le grand chemin
» qui passe à Launay, Saint-Cler, Gomets près Arnemont, la Be-
» nerie, Chaumesson et Limours; on la trouve même quelquefois

» aux environs de Boville et d'Etampes. Dans tous ces endroits,
» cette pierre n'est communément qu'en petite masse d'un pied
» ou deux de longueur, sur un peu moins de largeur et sur quel-
» ques pouces d'épaisseur. Mais, comme je l'ai dit, qui cherche-
» rait, en vue d'en trouver de plus grosses, pourrait, par des
» recherches exactes et suivies, en découvrir d'assez considérables
» pour faire des meules de plusieurs pièces. Il ne faut pas dan
» tous ces cantons fouiller beaucoup pour la rencontrer; elle es
» presque à la surface de la terre. On la trouve après avoir creusé
» quelques pieds. Elle ne forme pas des lits réguliers; elle es
» dispersée çà et là, et il n'y a guère de couches au-dessus le
» unes des autres. Ces pierres ne sont pas, pour la plupart, d
» vieille date; je pense qu'il s'en forme journellement. »

Article 8.

Découverte de pierres meulières dans diverses contrées étrangères

L'Italie a des pierres meulières qui ne paraissent pas sans mé
rite; mais elles n'y sont pas non plus toutes également bonnes
La meilleure est celle de Sésiovane et de Pardiglio : elle est spon
gieuse; on la trouve rarement en morceaux assez considérables
Au temps d'Imperatus, qui écrivait au XVIe siècle, on en faisa
des meules de diverses pièces que l'on unissait au moyen d'u
cercle de fer; ce qui se pratiquait encore dans le siècle dernier
On affermissait encore l'assemblage à l'aide d'un ciment qui e
liait très-bien les parties. A l'intérieur, cette pierre est blanche
roussâtre à l'extérieur. Sous l'action d'un instrument très-dur o
d'un choc violent, elle donne beaucoup de feu. Celle que l'o
tire des environs de Rome est moins spongieuse et moins dure,
par conséquent moins bonne. On est obligé de l'armer, dans s
circonférence, de pointes de fer posées obliquement, afin que l
meule puisse mordre sur le blé. Le même écrivain nous appren

encore que les habitants des bords de la mer durcissaient les meules en les exposant à l'action des flots, qui, détachant des rochers voisins une certaine matière solidifiante, venaient la déposer sur les meules.

La Belgique a des pierres meulières qui, à en juger par les récompenses décernées aux fabricants à l'exposition universelle et dans d'autres concours, paraîtraient peu différer de notre silex supérieur de la Ferté.

La Prusse a exposé aussi des meules en 1855, à Paris; mais la pierre en avait été tirée de France.

La Hongrie peut-être en renferme d'une bonne nature. Beudant croit avoir reconnu un silex poreux analogue à nos vraies meulières, dans la partie supérieure, dite masse sableuse, qui forme des hauteurs aux environs de Bude, au pied nord-ouest du Bloksberg.

Dans l'Amérique septentrionale, à Sand-Creek, état d'Indiana, d'après M. Stilson, on trouve des meulières semblables à celles de la Ferté.

L'Espagne se sert encore généralement, à part les meuniers qui se sont mis récemment à monter leurs moulins avec nos meulières, de meules de granit et même de grès.

On voit donc qu'en fait de découvertes de silex-meulière, on est encore peu riche, et qu'il s'en faut de beaucoup que tous les pays soient pourvus du meilleur, du principal élément de la meunerie. Mais les communications rapides et faciles des réseaux de chemins de fer, qui relient dès à présent toutes les contrées de l'Europe, permettent à nos collègues étrangers de venir puiser à nos excellentes mines du bassin de Paris. C'est là que se trouve la Californie meunière.

Article 9.

De l'extraction des pierres meulières à la Ferté-sous-Jouarre.

C'est dans le sein de la terre, comme nous l'avons déjà dit qu'on va chercher les belles meulières. On les trouve dans un amas de sable ferrugineux et argileux, sur les bords de la Marne au plateau du Tarteret. On est obligé parfois de descendre à une profondeur de vingt-cinq à trente mètres; mais il arrive qu'on en trouve aussi à la surface du sol, et par conséquent dans tou[t] l'espace intermédiaire.

En perçant le terrain de haut en bas, on rencontre d'abord une couche de sable plus ou moins épaisse, mais qui est quelquefois de dix à quinze mètres. Un petit lit d'argile ferrugineuse annonce qu'on approche du gisement des meulières, car on y trouve déjà de petits échantillons qu'on appelle *pipois*.

A mesure qu'on avance, les fragments sont plus gros, et environ un demi-mètre on découvre le silex-meulière en belles masses. Ces masses varient aussi elles-mêmes entre deux et cinq mètres d'épaisseur; leur position même n'est pas identique partout : ici, on taille la meule horizontalement; là, on l'extrait par couches verticales. Dans d'autres parties, elle n'a pas toutes les conditions nécessaires pour être exploitée : c'est pourquoi les fouilles ne sont pas également heureuses, et l'on sonde un peu au hasard.

Les meulières qui se trouvent à la surface ou le plus près ne sont pas les meilleures. Leur formation peut-être est contrariée par l'état de l'atmosphère, et peut-être aussi, une fois qu'elles sont formées, les pluies, la gelée, le temps enfin peuvent leur être nuisibles, car elles s'effeuillent facilement. Celles de l'intérieur du terrain sont plus saines et plus faciles à tailler. On a remarqué aussi que celles qui y sont taillées verticalement doivent être préférées, parce qu'elles avancent plus l'ouvrage.

Pour extraire les meulières, on est obligé de déblayer tout le terrain supérieur et de mettre à nu, au grand jour, les masses de silex. On exploite donc ces carrières à ciel ouvert; la nature du terrain qui recouvre les bancs de meulières ne permet pas qu'on fasse autrement. L'eau, qui est assez abondante, est puisée au moyen de seaux que des enfants remontent d'étage en étage.

Il est arrivé qu'on a trouvé dans les fouilles des outils, des instruments anciens, et en même temps de beaux bancs de meulières. Il est à présumer que ceux qui avaient opéré des travaux d'extraction n'avaient pas négligé d'en tirer tout le profit possible, et que les bancs se sont renouvelés; ce qui prouverait que le sol possède une propriété cristallisante, un principe pétrifiant : ce serait alors la confirmation de la pensée de Guettard. Nous avons vu, dans le passage cité de lui, qu'il croit qu'il s'en forme journellement. On pourrait donc espérer que ces carrières seront inépuisables. N'est-il pas à croire que c'est l'eau de la pluie qui, en s'infiltrant dans le sol, en réunit les matières pétrifiantes, lesquelles, se combinant ensuite avec les éléments nécessaires, forment, par la suite des temps, ou des bancs, ou des blocs, ou des morceaux de silex?

Quand on a découvert un banc, pour connaître sa nature et sa qualité, on le frappe du marteau : s'il est retentissant, le silex est bon et l'on y taillera de grandes meules; si le son est coupé et sourd, on n'aura pas de meules d'une seule pièce.

Quand le banc se présente avec des conditions favorables, on taille un bloc en forme de cylindre, de manière à avoir une ou deux meules. Il est rare qu'on aille jusqu'à trois, et l'on ne dépasse jamais ce nombre. A la profondeur de neuf à douze centimètres, on trace sur ce cylindre une rainure qui embrasse toute la circonférence. C'est le point de séparation pour la première meule. On y fait pénétrer des cales de bois et entr'elles des coins de fer que l'on pousse avec prudence, en ayant soin de consulter de l'oreille le son produit par le morceau qui se détache,

afin d'obtenir l'égalité désirable dans toute l'étendue de la meule.

Les bancs qui ne peuvent donner des meules entières sont taillés en *carreaux*, que l'on réunit, quand on fait la meule, par un cercle de fer, comme les Italiens le pratiquent. Ces carreaux sont principalement destinés à l'exportation pour l'Angleterre et l'Amérique.

On appelle *frasiers* les pores du silex-meulière, et *défenses* le silex plein. Il faut, pour avoir de bonnes meules, qu'il y ait proportion convenable entre les frasiers et les défenses.

Dans les autres carrières de France, les pierres meulières ne vont pas se cacher si loin dans le sol; elles se présentent invariablement à la surface ou à une très-faible profondeur; aussi sont-elles toujours mal liées entre elles.

Article 10.

Des meules appelées meules françaises.

Ce que nous venons de dire sur l'extraction des pierres meulières, nous conduit naturellement à étudier leur qualité et leur divers usages.

Pendant longtemps on n'a fabriqué que des meules d'une seule pièce, ou tout au plus de deux ou trois morceaux réunis grossièrement, et qu'on livrait ensuite à la meunerie.

Ces meules n'avaient ni rayons, ni rhabillure; mais, pour que la pierre eût quelque mordant, on choisissait celle qui avait de grandes cavités. On donne à ces cavités le nom d'*éveillures*. Ces meules, qui étaient très-grandes et à grandes éveillures, furent appelées *meules françaises*. Elles furent longtemps très-estimées et leur renommée subsista pendant tout le règne de l'ancienne meunerie ou de la méthode française. Mais, depuis l'introduction du système anglais en France, elles ont été presque entièrement abandonnées, parce qu'elles dépensaient beaucoup trop de force

motrice. C'étaient, en effet, des masses énormes, et toutes les meules de ce système, sous le rapport de l'épaisseur aussi bien que de la circonférence, dépassaient toute juste proportion. On a été jusqu'à commander des meules de 2m 50c de diamètre, sur une épaisseur de 35 à 40c. Enfin, les meuniers qui restaient un peu plus dans les limites de la raison faisaient fabriquer des meules de 1m 75c à 2m de diamètre.

La nature des meules employées par la vieille école était assez variée. Il y avait des pierres à grandes éveillures, qui laissaient à peine entrevoir quelques portants. D'autres avaient un peu moins de porosité, bien qu'elles se distinguassent encore par leurs grandes cavités. Il existe une espèce de pierre que les fabricants avaient appelée *spongieuse* ou sans portant, c'est-à-dire sans nœuds. On la destinait principalement aux pays où l'on ne récoltait, en général, que du seigle, et aux meuniers qui ne voulaient pas rhabiller leurs moulins souvent. Ceux qui étaient mieux avisés et qui faisaient le meilleur emploi de la méthode française, avaient soin de se servir d'une pierre très-suivie en porosité et bien régulière en éveillures. Enfin, on trouvait une sorte de pierre employée aussi à la confection des meules françaises, qui était entièrement dépourvue de grandes cavités. Elle était très-recherchée pour les pays de blés secs.

Dans les lieux où la boulangerie voulait le son très-large, comme l'on piquait les meules avec des marteaux pointus, genre de travail qui fait briser et réduire le son, on remédiait à cet obstacle en traitant les meules bien finement et avec beaucoup de précaution. Mais, malgré tout, il arrivait souvent qu'on n'obtenait pas le résultat désiré. Ces difficultés forcèrent de recourir à l'emploi d'une pierre pleine et *fade*, c'est-à-dire tendre. Elle n'acquit pas grande renommée; les meuniers qui étaient un peu connaisseurs rejetaient cette qualité de pierre; ils n'employaient que des pierres à porosité régulière, et choisissaient le plus souvent des pierres d'un bleu foncé et d'un grain vif.

Qu'aurait dit un meunier de l'ancienne école, si on lui avait di[t] qu'un jour on ne fabriquerait que des meules de pierre pleine san[s] cavités? Il n'en aurait rien cru sans doute, et si l'on eût ajouté qu[e] les meules n'auraient plus qu'un mètre, il aurait dit que la chos[e] était impossible.

Article 11.

Introduction du système anglais en France.

Il y a quarante ans environ que les Anglais apportèrent d'Amé[-] rique un nouveau système pour la confection des meules. I[ls] avaient appris des Américains qu'en taillant dans la meule u[n] nombre déterminé de rayons, tracés de manière à faciliter le broi[e-] ment du grain, sans entraver l'effet du mouvement centrifuge, o[n] pouvait se servir avec plus d'avantages d'une pierre à très-peti[te] porosité, et que cette méthode permettait de diminuer considéra[-] blement la circonférence de la meule, sans nuire en rien à l[a] quantité et au fini du travail. Ils mirent à profit la découverte, [et] le système nouveau se répandit et obtint le plus grand succès, a[u] point que, pendant plusieurs années, ils vinrent chercher le sile[x] meulière de la Ferté, pour nous le rendre ensuite en meules qu'i[ls] en avaient faites et auxquelles ils donnaient le nom de *meul[es] anglaises*.

Mais l'industrie meulière de la Ferté, qui avait sous la main [la] matière première, et qui, du reste, était sur la voie du progrès[,] ne tarda pas à s'apercevoir qu'il n'y avait là qu'un perfectionne[-] ment facile à imiter et peut-être même à surpasser. Elle se mit [à] l'œuvre, et bientôt elle paralysa l'importation de produits qui no[us] appartenaient à moitié ; elle ressaisit la supériorité et reprit s[on] rang et son lustre. C'est ainsi que l'émulation fit faire un gran[d] pas à la meunerie. L'art gagna dans cette lutte de l'intelligence.

Article 12.

Création du système demi-anglais par les fabricants de la Ferté.

Les fabricants de la Ferté, en voyant reparaître sous leurs yeux, avec une nouvelle forme, leurs propres meulières, ne pouvaient se résigner à fournir eux-mêmes des armes à la concurrence, rester impassibles et contribuer à la ruine de leur commerce. Il y avait là une question d'intérêt et d'amour-propre qui devait aiguillonner vigoureusement leur esprit et les pousser à se signaler. Ils n'eurent pas de peine à confectionner les meules *à l'anglaise*, puisqu'il ne s'agissait que d'une restriction dans leur diamètre, et que le travail même se trouvait simplifié; mais ils ne s'en tinrent pas là : ils avaient à faire preuve à leur tour de leur talent inventif. Aussi ajoutèrent-ils au nouveau système un autre genre de meules à porosité un peu plus grande, auxquelles ils donnèrent, à cause des rayons, le nom de *demi-anglaises*. Ce n'est pas tout : comprenant combien il importe, pour que la meule soit parfaite, qu'elle ait dans toutes ses parties travaillantes la même dureté, le même grain, la même porosité et, pour cela, la même couleur, et sachant par expérience que dans les meules d'un seul bloc le hasard décidait de leur bonne ou mauvaise qualité, ils s'empressèrent de confectionner des meules d'une grande quantité de morceaux, ayant tous la même homogénéité, et ils n'oublièrent pas, toutefois, de subordonner le choix de la pierre aux besoins des localités, aux usages des pays où les meules devaient fonctionner, ainsi qu'au système de mouture adopté par les meuniers, et enfin à la nature des blés à moudre; et l'on doit avouer, à leur honneur, qu'il n'est peut-être pas possible de porter plus loin la perfection de la meulerie. S'il en est ainsi, la meunerie intelligente et qui se sert de ce genre de meules a atteint son dernier degré de perfectionnement. Mais le progrès ne sera complet que lorsque ces conquêtes,

qui, relativement aux lieux, sont encore peu étendues, feront sentir partout leurs bienfaits. Favoriser la propagation de ces lumières, tel doit être le but de tous les hommes expérimentés.

Article 13.

De la nature des pierres employées à la confection des meules anglaises et demi-anglaises.

Pendant tout le temps qu'a duré le système français, les fabricants de la Ferté rejetaient, comme matières impropres, les pierres avec lesquelles on confectionne aujourd'hui les *meules anglaises*. Ils ne songeaient pas qu'ils rebutaient ce qu'il y avait de plus précieux et de meilleur, et qu'un jour ils rechercheraient ce qu'ils employaient alors à faire des limites pour leurs carrières ou à la construction de leurs maisons. La pierre compacte, aujourd'hui si estimée, servait aux fondations, et les débris des meules françaises, aux murs plus élevés et jusqu'à la toiture, comme étant, à raison de leur grande porosité, plus légers et plus faciles à monter.

A présent, c'est tout-à-fait l'inverse qui a lieu : la pierre pleine et compacte est préférée; les meules du système anglais se font avec la pierre à petite porosité; et, bien que le système ancien ait été en grande partie délaissé, et que le système nouveau tende de jour en jour à prévaloir davantage, la petite ville de la Ferté a eu ce singulier privilège de conserver, au milieu de tant d'innovations, son industrie intacte et de plus en plus florissante, et, sans épuiser ses richesses minérales, elle a grandement contribué aux améliorations dans le nouveau comme dans l'ancien système.

Son site pittoresque, dans la vallée de la Marne, est formé par une ceinture de collines qui font à la fois son embellissement et sa richesse. Elles recèlent dans leur sein cette pierre de silex à peu près pur et légèrement colorée par des dépôts ferrugineux,

qui aujourd'hui est employée pour faire de bonnes meules et qui est si précieuse pour la meunerie. Si la Ferté lui doit toute sa célébrité, notre art lui doit aussi presque tous ses progrès.

Les collines qui embrassent la ville se divisent en plusieurs coteaux. Au nord, sur la rive gauche de la Marne, s'élève le *Tarteret*, si longtemps fameux par ses produits maintenant éclipsés; au midi, l'œil se repose sur la jolie montagne de *Jouarre*, séparée de la vallée de la Marne par le *Petit-Morin;* à l'ouest, la vue plonge dans la vallée; sur la rive droite s'étend la colline du *Bois-de-la-Barre*.

Le *Tarteret* proprement dit ne renferme qu'un silex gris-clair ou gris-bleu de grande porosité, à grandes éveillures, fort usité dans l'école française, mais aujourd'hui négligé, à cause du changement de mouture.

Mais, au pied du célèbre plateau, se trouvent des gisements qui jouissent d'une juste renommée. Les carrières de la *Plaine* et du *Bois-Moireau*, qui se trouvent sur la même ligne en-deçà du *Tarteret*, donnent un silex violet et fleur de pêcher.

La carrière qui tient le premier rang est celle du *Bois-des-Chenaux*, qui borde les précédentes. Elle fournit la pierre bleu-clair, gris-clair ou gris-sucre-d'orge, vive, nerveuse et vigoureuse, la meilleure de toutes pour la meulerie.

La montagne de *Jouarre* abonde en pierres meulières de différentes natures; on y rencontre de bonnes veines; mais les bancs y sont généralement peu solides, les couches mal liées entr'elles. Les pierres qu'on en retire, et dont la couleur est bleu-ardoise, bleu-clair et grise, sont pleines ou à très-petite porosité.

Le *Bois-de-la-Barre* donne en abondance un silex bleu-foncé, bleu-clair, gris-clair, gris-jaune, quelquefois blanc, ayant de petites éveillures, et dont la qualité est très-recherchée depuis l'introduction de la mouture dite *à l'anglaise*.

Au pied du *Bois-de-la-Barre* se trouve une colline appelée *la Justice*, qui n'est séparée de ce bois que par un fossé, et, sur un

autre point, par un simple mur. On y opère des fouilles qui donnent les mêmes résultats que les carrières du *Bois-de-la-Barre*. On comprend qu'en effet, la séparation n'étant qu'artificielle, il n'y a pas de raison pour qu'il y ait différence dans les produits. Cette pierre jouit donc à juste titre de la même réputation que celle de ce bois, si avantageusement connue.

La vallée de la Marne, du côté de Château-Thierry et jusque près d'Epernay, renferme aussi plusieurs gisements, aujourd'hui livrés à l'exploitation. Les principales carrières sont celles de *Villiers-aux-Pierres*, *Domptin*, *Chasterais*, *Marigny* et *les Souvrins*. Les silex y sont, en général, de la même qualité et de la même couleur qu'à la Ferté, et servent à la confection des carreaux, qui trouvent dans l'exportation un débouché considérable.

Les remarques que nous venons de faire sur les divers produits des carrières de la Marne fournissent déjà pour le choix des meules d'utiles indications. Nous allons les compléter par des détails qui ne permettront plus de se méprendre.

Article 14.

Influence de la couleur des pierres sur leur dureté.

La diversité de produits que nous avons signalée dénote une grande variété dans la nature des meulières. On peut avancer ce principe que plus la pierre est vive, nerveuse et vigoureuse, plus elle est pure. La couleur achève de la distinguer et de la faire reconnaître.

Les pierres qui ont pour caractères la dureté et la vivacité sont, en général, d'un bleu très-clair, absolument comparable à l'azur d'un étang profond. Les meulières de cette couleur doivent être placées en première ligne en fait de meules de premier choix, surtout celles qui sont riches en petites cavités à système très-régulier.

Il est encore d'autres couleurs qui sont dignes aussi du premier rang ; c'est le bleu-foncé des meulières du *Bois-de-la-Barre* et surtout du bas du *Tarteret;* mais on pourrait bien souvent s'y méprendre et s'égarer dans le choix, car il y a des pierres bleues qui sont très-tendres : souvent les meuniers, sur la foi de la couleur bleue, se sont trompés, croyant avoir une qualité supérieure.

La couleur bleu-vif, que nous recherchons tant aujourd'hui, était aussi soigneusement recherchée par les anciens. L'expérience leur avait appris sans doute, comme à nous, qu'elle annonce, en général, une bonne nature de meulière.

Le bleu-foncé a bien aussi son mérite : la pierre est écailleuse et conserve longtemps son mordant, à cause de ses aspérités presque imperceptibles qu'on ne découvre qu'au lavage des meules; ce sont de petites découpures en forme d'écailles de poisson. Quoiqu'elle soit moins vigoureuse que la précédente, elle est excellente et nous la classons comme N.º 2 parmi celles de première qualité.

Nous ferons observer, à propos de ces deux articles de premier choix, que la pierre doit être destinée principalement à faire des meules tournantes, parce qu'elles ont trop d'ardeur pour les meules de gîte.

Mais la pierre bleu-tendre, contre laquelle nous avons dit de se tenir en garde, d'autant plus qu'on s'y était trompé fréquemment, est bonne comme gîte; il faut, toutefois, qu'elle soit associée à une courante bien ardente et très-poreuse.

Dans la première qualité et comme N.º 2, nous pouvons encore faire figurer la pierre d'un grain-de-sel ou d'un gris-foncé ; elle excelle pour des courantes dans certaines conditions. Sa surface travaillante doit être opposée à son lit de carrière. Il importe donc que les fabricants aient bien compris sa nature et observé sa position de gisement.

L'ordre du classement nous ramène aux pierres bleu-tendre, qui sont, même pour les connaisseurs, la pierre d'achoppement.

Elles ont bien leur caractère spécial en fait de couleur ; leur ble[u] n'est pas le bleu-vif, c'est plutôt un mélange de bleu et de gri[s] mais il faut une grande pratique, un œil exercé, pour les reco[n]naître ; souvent même on n'y parvient qu'en les rhabillant. No[us] leur assignons le N.° 3.

Ce N.° 3 comprendra encore les pierres bleu-ardoise, qui [ne] diffèrent des précédentes qu'en ce qu'elles offrent plus de duret[é] ce qui permet d'en faire des courantes de troisième rang.

Le silex violet et fleur-de-pêcher est de bonne qualité s'il e[st] pur, c'est-à-dire si les marnes n'ont pas contrarié et terni sa cri[s]tallisation. Il ne diffère pas des précédents, quand il est cla[ir.] On l'emploie le plus souvent pour gîtes.

La pierre gris-sucre-d'orge a souvent beaucoup de vivacité, on ne la dédaigne point pour les meules tournantes, bien q[ue] d'ordinaire elle serve aussi pour gîtes.

Les gîtes se font encore de pierres d'un bleu-blanc qui so[nt] bonnes à cet emploi, pourvu qu'elles aient quelques éveillure[s] mais le plus souvent elles n'en possèdent que fort peu. Quand [on] les utilise, il faut avoir soin de ne point faire leur face travailla[nte] du côté où se trouvent les pailles, veines ou fils de la pier[re,] c'est une condition essentielle. Hors de là, toute spéculation ser[a] un leurre ou un larcin. Il est donc indispensable que ces pier[res] travaillent du côté où se trouvent leurs aspérités.

Il nous reste à parler des pierres servant à la confection d[e] carreaux d'exportation. Elles ont une ressemblance accidente[lle] avec celles qui précèdent, puisqu'on fait les carreaux des part[ies] qui restent des meules où qui ne suffiraient pas à faire une me[ule] d'une seule pièce. Le plus souvent, ce n'est qu'un grès silice[ux] d'une nature inférieure aux silex dont nous avons parlé. L[a] taille même n'exige pas le même degré de précision ; il suffit [de] polir le carreau sur toutes ses faces, en enlevant les matières i[m]propres. On expédie ensuite ces carreaux en Angleterre, en Al[le]magne, en Russie, en Italie, en Espagne, en Amérique.

Nous aurons occasion de parler encore de la nature des pierres, de leur couleur et de leur dureté, en traitant du mariage des meules. Les indications que nous avons données sont suffisantes en ce moment pour faire comprendre combien le degré de leur dureté varie suivant la couleur.

Article 15.

Homogénéité en couleur de pierres de nature diverse.

Au milieu des secrets innombrables dont la nature nous a refusé la connaissance, quand il est impossible de bien connaître à fond le grain de sable, comme tout minéral plus volumineux, c'est une chose précieuse qu'elle nous ait permis de nous guider par la similitude des couleurs pour établir certains rapports entre des éléments divers ou séparés. Mais cette étude des couleurs doit être d'autant plus minutieuse et approfondie qu'elle est plus importante. Il ne suffit pas de se décider sur un caractère général de ressemblance : nous venons de voir que la qualité des pierres varie avec les moindres nuances. Quand il s'agit de se servir d'éléments divers pour la composition d'une meule, il est indispensable de tenir compte de ces variétés, et de n'unir que des parties qui puissent faire un tout complètement homogène.

Le fabricant, dans ce cas, doit avoir à sa disposition et sous les yeux une grande quantité de carreaux, afin de faire un choix judicieux. Quand les morceaux seront exposés à ses regards, il aura soin de les humecter et de leur donner tout l'éclat de leur couleur, afin de réunir ceux qui présentent le plus d'analogie dans la couleur. Une seconde comparaison pourra rendre ce travail encore plus efficace, et mettre à même de séparer les carreaux les plus semblables. Quand la surface travaillante présentera à la vue le degré voulu de ressemblance ou d'unité de couleur, alors on aura une meule de bonne composition et présentant les avantages d'une

meule absolument homogène. C'est ce degré d'homogénéité, assez rare dans les meules d'une seule pièce, qui fait la supériorité des meules demi-anglaises.

Un autre avantage des meules faites avec ce soin et ce discernement, c'est qu'il sera bien plus facile de les rhabiller. Toutes les parties prendront également bien le marteau et recevront absolument la même taille. Enfin, une meule sera toujours parfaite dans son genre et sa qualité, pourvu qu'on allie, le plus possible, des carreaux de même nature et par conséquent de même nuance, qu'ils soient de première valeur ou d'une nature inférieure. Dans ces conditions, elle échappera toujours aux atteintes de la critique.

Article 16.

Homogénéité en porosité ou éveillures dans les meules.

Observez les formes variées à l'infini que nous présentent les minéraux enfermés dans le sein de la terre ; elles semblent appeler elles-mêmes notre attention. Mais, en les créant, la nature n'a pas voulu qu'elles ne fussent qu'un simple aliment offert à notre curiosité ; elle a voulu que ces matières diverses fussent, de notre part, l'objet d'une étude sérieuse, et que nous apprissions, par l'examen, l'expérience et la réflexion, à utiliser pour notre bien-être les éléments qu'elle nous mettait sous la main, et à discerner et choisir ceux qui seraient les plus appropriés à notre usage. Cette étude que nous avons faite sur les couleurs se renouvelle ici pour la porosité. La connaissance approfondie de ces deux points constitue la vraie science meulière.

Dans la pratique, les pores portent aussi le nom d'*éveillures*. On doit apporter le même soin à l'étude des pores qu'à celle des couleurs ; car on classe également les pierres dans leur ordre de mérite selon leurs différences en porosité. Leur degré de bonté varie en progression descendante, à partir des principes suivants :

1° La finesse des pores et leur régularité constituent la meulière de premier choix, supposé l'usage du système anglais.

2° En tout système, l'homogénéité en porosité est la première condition de la meule.

Il faut donc bien se garder, dans la confection des meules, d'unir des parties très-poreuses avec d'autres qui seraient plus ou moins privées de pores : ce mélange serait un défaut capital. Que le fabricant, comme l'acheteur, y fassent attention. La meule commencée avec des pierres à grandes cavités ou éveillures doit être continuée avec des pierres à éveillures égales, ou le plus possible. Est-elle commencée avec une pierre pleine, que le reste présente les mêmes qualités.

Ce principe est d'une telle importance, qu'il vaudrait mieux que les carreaux différassent sous le rapport de la dureté que sous celui de la porosité ou des éveillures.

C'en est assez pour indiquer le prix qu'on doit attacher à l'homogénéité et à la régularité des pores lorsqu'on fait choix d'une meule. Les explications que nous donnerons au sujet du mariage des meules apporteront sur ce point de nouvelles lumières.

Article 17.

Des diverses utilités des pierres suivant leurs couleurs.

Quoique nous ayons en quelque sorte déterminé la valeur des pierres meulières d'après leur couleur, nous devons avouer que ce mérite est relatif à l'emploi, aux localités, à la nature des grains, au système auxquels on les destine. Telle excelle ici, qui là sera défectueuse. C'est donc le but qu'on se propose qui seul peut assigner à un choix sa valeur absolue. Sur ce principe, nous devons procéder à un classement déjà abordé plus haut.

Nous trouvons au premier rang les pierres bleu-clair d'une cassure de verre, bleu-azuré, bleu-foncé. Elles figurent en

première ligne comme destinées à faire des meules courantes, et ces meules seront employées à la mouture à commerce. Nous avons la conviction que si elles sont fabriquées avec les soins que nous avons indiqués dans les articles précédents, ceux qui les emploieront seront complètement satisfaits des résultats qu'ils obtiendront, soit pour le fini du travail, soit pour le rendement, pourvu que la meule gisante ait des qualités proportionnelles et bien concordantes, c'est-à-dire qu'il y ait un mariage bien assorti ; condition toujours essentielle et si précieuse, que le meunier doté d'une bonne paire de meules est assez riche : ni le travail, ni le succès ne sauraient lui manquer.

En seconde ligne paraîtront les pierres bleu-gris, gris-clair, bleu-ardoise, comme courantes aussi, et quoiqu'elles soient bien loin d'avoir toutes les propriétés des précédentes, elles seront néanmoins d'un bon usage.

En troisième ligne et comme meules de gîte, nous désignerons d'abord le bleu-blanc, qui, accompagné d'une bonne courante, est d'un excellent emploi ; ensuite les qualités violettes, qui, bien mariées, font aussi un bon travail ; puis les pierres fleur-de-pêcher vives, brillantes (celle qui est fade doit être rejetée), desquelles on obtiendra aussi un résultat satisfaisant ; enfin, les différentes qualités gris-sucre-d'orge, qui, étant d'une nature très-pure, feront de très-bons gîtes.

On doit attacher la plus grande importance à ce que les silex soient en général de nature pure, c'est-à-dire sans alliage. Les meules de cette espèce seront de bonne qualité.

La pierre altérée par des substances marneuses n'est bonne que pour faire les remoutures, et ne doit être employée comme meule que pour les moulins travaillant pour les particuliers ; encore faut-il ne les destiner qu'aux pays où les blés sont bien secs et où ils ne sont pas soumis au lavage, en ayant toujours soin de les marier d'une manière avantageuse.

Article 18.

Des différents usages des pierres à grandes et à petites éveillures.

En examinant les différentes cavités que présentent les pierres meulières, on ne peut s'empêcher d'admirer la perfection, la variété, la régularité, l'art infini de cette espèce de tissu. On dirait qu'en les douant de si précieuses qualités, la nature ait eu en vue les besoins de la meunerie. Elle semble avoir prévu toutes nos exigences, tous nos systèmes et avoir prévenu tous nos désirs, ne nous laissant que l'embarras du choix. Mais cet examen est encore pour notre esprit une occupation assez sérieuse et assez importante ; car, parmi les variétés qui s'offrent à nos yeux, il en est une qui jouit d'une supériorité réelle et nous présente des avantages incontestables.

Nous appelons surtout l'attention et le choix des acheteurs sur la pierre à petite porosité ou à petites éveillures, suivant l'appellation pratique, ou encore *poreuse* et à *œil-de-perdrix*. Déjà, presque tous les meuniers ne cessent de réclamer cette espèce, et certes ils sont bien inspirés. Quand cette pierre présente le nombre infini de ses cavités dans un ordre bien systématique, ou que le fabricant a pris soin de composer la meule comme nous l'avons dit précédemment, le meunier qui la possède a chez lui un trésor dont il a droit d'être fier, et, quel qu'en soit le prix, il ne saurait être trop élevé, car sa valeur est inappréciable.

L'usage de ces meules est général dans toute la France, surtout chez les meuniers qui connaissent leur profession.

Les meules à grandes cavités ne sont plus recherchées aujourd'hui, à cause du changement apporté au système de mouture ; on ne s'en sert plus que dans les moulins arriérés. La Ferté reçoit encore de loin en loin quelques commandes de cette espèce des meuniers de la vieille école. L'école moderne emploie exclusivement des meules à très-petite porosité.

Il y a cependant un intermédiaire pour les meules d'un diamèt[re] au-dessus d'un mètre quarante centimètres, que l'on fabrique ave[c] une pierre à plus grandes éveillures; mais on se tient dans un m[i]lieu qui est loin d'avoir les anciennes proportions, et l'on se gard[e] bien de retomber dans le vieux système. Quoique les fabrican[ts] soient à même de nous fournir quelques meules à petite porosit[é,] il faut avouer que s'ils ne tiraient profit de la pierre qui est un pe[u] moins avantageuse, ils auraient bientôt épuisé leurs carrières. L[a] plupart de celles qu'ils livrent à la vente sont des meules pleines[,] mais ils ne peuvent même se borner encore à cette exploitatio[n.] Aussi, en dernière ressource, confectionnent-ils pour les contré[es] qui ne produisent que du seigle, de l'orge ou de l'avoine, un[e] autre sorte de meules appelées *spongieuses*.

Ainsi, l'on voit qu'il est inutile et puéril de marchander et d[e] lésiner sur le prix des meules qui réunissent bien toutes les cond[i]tions d'une porosité fine et régulière. Elles sont d'autant plus pr[é]cieuses qu'elles sont rares.

Article 19.

Des pierres pleines et de leurs usages.

Les pierres pleines sont d'une nature bien différente de cel[le] des pierres poreuses, et cependant leur usage est bien plus r[é]pandu. En général, toutes les meules à système anglais sont fabr[i]quées avec la pierre pleine, et principalement les meules gisantes[.]

Mais, dans cette espèce de meulières pleines, il y a des nuance[s] qui font varier les qualités et sur lesquelles doit se porter l'atten[tion des meuniers.

Pour les pays où les blés sont secs et durs, comme dans le mi[di] de la France et principalement dans les contrées étrangères, telle[s] que la Russie, l'Afrique et l'Espagne, les qualités les plus estimé[es] sont les pierres bleues et bleu-clair. On en trouve de très-ar[]dentes et qui présentent assez d'avantages.

Parmi les pierres bleues, il en est qui, sans avoir de la porosité, sont d'une nature grenue, et remplacent avantageusement les poreuses par le nombre infini de leurs aspérités, qu'elles laissent entrevoir au lavage.

Dans les nuances bleues, il y a les bleu-pâle, bleu-blanc, qui, en général, font de très-bonnes meules comme gîtes, pourvu, toutefois, que les meuniers aient bien compris leur mariage sur les principes que nous exposerons.

Dans la nature des gris-sucre-d'orge purs, on trouve aussi des qualités d'un emploi favorable comme meules de gîte, et il serait à désirer que les fabricants n'en livrassent jamais de plus mauvaises, car ils font très-souvent des courantes de cette qualité, ou du moins ils en expédient fréquemment à ce titre.

Dans les nuances violettes à fleur-de-pêcher d'une nature bien pure et sans aucun mélange marneux, il y a de très-bonnes qualités que l'on peut employer aussi avantageusement que les précédentes et pour le même usage.

En ce qui concerne les fleurs-de-pêcher pâles et sans vivacité, nous les classons parmi les qualités médiocres, quoique la plupart des meuliers s'en servent spécialement pour la fabrication des *carreaux*. Il y en a même un grand nombre qui ne cessent de les livrer comme gîtes et même comme courantes aux pays reculés et peu difficiles, parce qu'ils ne sont pas instruits. Mais les meules de cette nature ne font pas un bon travail sous le rapport de la blancheur, ni sous celui du rendement. Il faut prendre les plus grands soins pour parer à ces inconvénients. Tout inférieures que sont les meules de ce genre, si l'on connaît bien la méthode de les faire mouvoir et qu'on ait la précaution de les rhabiller souvent, elles donneront encore un travail passable.

Article 20.

Des pierres fades et de leur emploi.

Enfin, nous arrivons à une dernière variété de *silex-meulie*
très-commune, semée à profusion, et que la nature semble n'av
répandue avec tant de prodigalité que pour nous faire mieux a
précier les qualités supérieures : c'est l'espèce *fade* ou *tendre*. E
n'a aucune valeur réelle pour la confection des meules à blé ;
ferait bien de l'abandonner tout-à-fait.

Cependant, elle est journellement employée par les divers fab
cants, et cela se comprend jusqu'à un certain point. Comme e
se trouve en abondance, la plupart des fouilles n'ont d'autre
sultat que sa découverte ; alors, pour ne pas perdre leur tra\
et leur peine, les meuliers en tirent le profit qu'ils peuvent. M
si la Ferté n'en fournissait pas de meilleures, elle n'aurait
tant de renommée ; car, il ne faut pas se le dissimuler, ces meu
sont toutes d'une nature imparfaite, et elles ne doivent pas ê
maintenues au rang qu'elles occupent dans la meunerie. N
sommes persuadé que si les meuniers connaissaient leurs intérê
ils les mettraient à l'instant de côté.

Ce n'est pas qu'on ne puisse, au moyen d'un bon mariage
des connaissances de la méthode, améliorer tant soit peu le tra\
qu'elles effectuent ; car une bonne courante supplée à l'inact
du gîte, et l'usage d'une direction méthodique parvient à fa
d'un mauvais instrument un instrument passable.

Mais comment réunir ces conditions ? comment arriver d'abo
à ce mariage indispensable ? Il faudrait que le fabricant fût à la
meulier et meunier et habile dans les deux arts ; or, il est tr
rare que l'on rencontre parmi les ouvriers meuliers et même pa
ceux qui les dirigent, un homme qui connaisse bien les d
choses et qui pratique la meulerie et la meunerie. Ce mari

parfait devient donc à peu près impossible, et l'emploi de la bonne méthode ne suffira pas pour obtenir une mouture satisfaisante; le rendement sera toujours de beaucoup inférieur à celui des bonnes meules.

Article 21.

Nature des pierres employées à la confection des boîtards.

Après avoir parlé dans les articles précédents des diverses espèces de pierres meulières et de leurs qualités, nous ne pouvons laisser dans l'oubli le genre de pierres que la meulerie emploie à la confection du centre des meules, auquel on donne le nom de *boîtard;* car il est indispensable de connaître aussi cette partie de la meule qui a tant d'influence sur sa solidité, surtout lorsqu'elle est d'une seule pièce.

La nature des pierres employées à sa confection diffère beaucoup du genre des pierres qui forment son contour. On peut, pour les boîtards, se servir de diverses sortes de pierres; mais elles doivent avoir trois propriétés essentielles :

1° Une nature bien pleine et bien compacte;
2° L'absence de toute porosité;
3° La même dureté partout, c'est-à-dire l'absence de toute partie tendre.

La destination du boîtard le fait assez comprendre. Cette partie a pour fonction de rouler le blé et de le conduire à l'entrepied; dès-lors, il est clair que les grains, dans leur roulement, attaqueraient les parties tendres ou faibles, lesquelles seraient fortement dégradées par les graviers dont les blés sont quelquefois mêlés, et considérablement endommagées par les morceaux de fer ou par les écrous qui peuvent tomber dans les meules. Ainsi, il est de la plus grande importance que cette partie des meules ait la même homogénéité en consistance dans toute sa superficie; autrement,

elle ne fournirait plus régulièrement le blé à l'entrepied ; ce qui forcerait le moulin à marcher *à deux airs*, c'est-à-dire sans régularité.

Les boîtards peuvent être faits de granit et des différentes sortes de pierres qui remplissent les conditions indiquées plus haut. Il faut avoir soin, toutefois, d'éviter la pierre qui serait susceptible de se glacer au roulement du blé vers l'entrepied, et qui ne prendrait pas bien le marteau. On peut également employer le grès siliceux d'une qualité inférieure, et même les pierres dont nous avons parlé dans l'article précédent.

Voilà ce que nous avions à dire sur la nature des divers éléments des meules. On y recueillera, pensons-nous, d'utiles indications sur l'importante question du choix des meules. Le sujet du reste, n'est pas épuisé. On trouvera encore, presque à chaque pas, de nouveaux éclaircissements dans les détails plus circonstanciés et plus complets que nous allons donner sur la confection des meules, soit françaises, soit anglaises, soit demi-anglaises. Ensuite, nous nous attacherons spécialement à celles du système qui a été la source de toutes les améliorations obtenues, et nous traiterons successivement les diverses questions dont l'ensemble constitue la vraie méthode, et dont l'étude approfondie et l'intelligence complète forment la science meulière. Nous tâcherons, dans la suite de ces articles, de mériter l'attention de nos lecteurs par la clarté de l'exposition, et de répondre autant qu'il dépend de nous à l'importance du sujet.

Article 22.

Confection et entretien des meules françaises.

On a compris déjà la différence qui existe entre les meules françaises et celles du nouveau système. Pour la confection des premières, quand la meule n'était pas d'une seule pièce, on se

bornait à réunir deux ou trois morceaux assemblés grossièrement, et l'on formait ainsi des meules d'un diamètre de 1m75c à 2m et souvent plus. Les meules d'une seule pièce avaient les mêmes proportions. Les meuniers en faisaient l'objet de leur préférence et les recherchaient soigneusement.

On visait à ce qu'elles eussent beaucoup de mordant, et, pour leur donner cette propriété, on employait à leur confection les pierres à grande porosité, à larges et nombreuses éveillures. Ces meules n'avaient ni rayons, ni rhabillures, ni même homogénéité. Elles contenaient des parties tendres, des parties dures et parfois des parties spongieuses. Bien souvent, le simple roulement du blé les dégradait dans toutes les parties poreuses.

Les meuniers qui avaient des meules d'une nature ardente les laissaient marcher des mois entiers sans les repiquer. Il y en avait même qui, sans avoir la pensée de leur faire une rhabillure, les faisaient tourner nuit et jour pendant deux mois.

On repiquait les meules françaises avec des marteaux pointus, et l'on procédait à cette opération à vue d'œil. Il arrivait souvent que la négligence des meuniers laissait se former des cordons aux meules. Ces cordons entravaient le mouvement à son centre, et au moindre dérangement qui s'opérait dans la boîte de la meule gisante, ils étaient forcés de se ronger l'un l'autre.

Les meuniers mieux avisés et mieux instruits de leurs intérêts étaient plus soigneux : ils posaient la règle sur la superficie des meules en réparation, obtenaient un travail plus régulier et tenaient parfaitement leurs meules en moulage ; mais ils n'étaient pas nombreux. Ainsi, l'ancienne méthode, toute remplie d'imperfections déjà par elle-même, était encore assez mal observée. Dans la nouvelle, tout est mieux conçu, mieux soigné et mieux dirigé.

Article 23.

Précautions préventives à la confection des meules anglaises et demi-anglaises.

L'emploi des meules anglaises en France remonte à 1816 l'importation de ce système en Angleterre peut se fixer à l'an 1810. Cette découverte, faite par les Américains, a donc été ploitée par les Anglais pendant une sixaine d'années au plus. C une chose assez étrange de les voir pendant cet espace de tem quelque court qu'il soit, jouir du bénéfice d'une invention étr gère appliquée à une matière qui ne leur appartenait pas non p et du monopole d'un commerce tout factice. Rien de plus sin lier aussi que ce voyage d'outre-Manche de nos pierres meuliè qui n'y allaient que pour *la forme*, et nous revenaient, on pour dire, confuses et étonnées d'avoir été *polies* par des mains étr gères et loin des bords de la Seine.

Le progrès, toutefois, était notable, et, quelle que soit sa sou il a toujours le droit de dire comme cet auteur latin que n n'avons étudié qu'en français :

« Je suis le citoyen de ce vaste univers. »

C'est pourquoi il n'élit domicile chez personne, et il est heur de se naturaliser en tout lieu. Aussi, les habitants de la Ferté, avaient sous la main la matière première, comme nous l'av dit déjà, ne se tinrent pas pour battus par un échec. Ils se hâtè de profiter de la création nouvelle ; ils fabriquèrent à l'angla aussi bien que les Anglais, et ne tardèrent pas de les éclipser, r seulement dans la confection de ces meules, mais encore par autre invention marquée au coin du progrès ; leur industrie ress le terrain usurpé et rentra dans ses domaines. Ils se mirer fabriquer la *demi-anglaise*, qui, formée d'une quantité de m ceaux bien homogènes en couleur et en porosité et présentant d

toutes ses parties la même perfection, méritait plutôt d'être appelée *extra-anglaise*. Mais, peu importe le nom ! la conquête était faite.

Il ne leur fut sans doute pas difficile d'imiter la méthode anglaise pour la confection des meules d'une seule pièce, ou composées seulement de quelques morceaux. Un peu de réflexion suffit pour leur indiquer la nature de la pierre, et, le choix fait, ils n'eurent guère qu'à réduire les proportions anciennes, soit pour l'épaisseur, soit pour le diamètre, en sorte que la besogne pouvait être considérée comme abrégée.

Mais tout autre devint le travail quand ils imaginèrent la *demi-anglaise*. Il fallut dès-lors une étude attentive sur le choix et le triage des morceaux, sur l'assemblage des mêmes couleurs et l'identité de la porosité, en un mot, sur une homogénéité complète et irréprochable. Ce sont ces soins qui constituèrent le mérite de l'invention et des inventeurs, et établirent solidement la supériorité des nouvelles meules.

Quant au boîtard de ces deux sortes de meules, les fabricants l'ont, autant que possible, fait d'une seule pièce, surtout pour les meules courantes, par la raison que nous avons citée déjà. Il donne plus de solidité à la meule. Dans ces conditions, elle rend un son clair et uniforme. Ces boîtards doivent être octogones ou hexagones, bien réguliers, c'est-à-dire avec des pans de forme parfaitement identique. Leur diamètre doit être le même dans tous les sens et toutes les parties.

On n'emploiera pour la confection des courantes que des carreaux de la même épaisseur, afin que les meules puissent être équilibrées lors de leur mise en marche, et que leur action soit entièrement uniforme. C'est encore un point de grande importance, car il est nécessaire que toute la face travaillante agisse avec régularité.

Il nous serait aisé de poursuivre ces développements, mais nous pensons n'avoir rien oublié de ce qui est utile. De ce que nous

avons dit, il est déjà permis de conclure que, la confection d'[une]
meule exigeant tant de soins et de tact, la meulerie est devenu[un]
art qu'il n'est pas donné à tout le monde de connaître à fond e[t de]
pratiquer.

Article 24.

Confection du boîtard des meules anglaises et demi-anglaises

Pour la confection du boîtard, on se borne à prendre un m[or-]
ceau de pierre de l'une des qualités les plus convenables, te[lles]
que celles dont nous avons parlé plus haut, d'un diamètre pro[por-]
tionné à celui des meules et variant suivant leur dimension. [On]
taille ensuite cette pierre de manière à en former un octogone, [un]
hexagone ou autre polygone bien régulier dans toutes ses part[ies,]
bien égal sur toutes les faces extérieures. Ensuite, on perce à [son]
centre un trou en circonférence d'un diamètre de 30 à 33 ce[nti-]
mètres pour la meule courante, et de 24 à 26 pour la gisa[nte.]
Cette ouverture porte le nom d'*œillard*.

Il est indispensable que l'œillard de la meule courante soit [un]
peu plus large, parce qu'elle reçoit l'*anille*, et afin que le [grain]
tombe parfaitement dans l'ouverture ; autrement, il serait exp[osé]
à s'éparpiller, et il y aurait des grains qui échapperaient [à la]
mouture.

La meule de gîte n'ayant pas à recevoir d'anille, elle n'a [pas]
besoin d'un œillard de la même dimension. On scelle dans [son]
sein un morceau de fonte que l'on appelle encore *boîtard*, et [qui]
est destiné à recevoir les coussinets, le pal de la meule coura[nte,]
la face de *joint* où doivent se joindre les divers morceaux déter[mi-]
nant la circonférence. Ces morceaux doivent être vérifiés à la rè[gle]
pour que les joints soient parfaitement droits. Il est même néc[es-]
saire de passer un *rabot* sur ces joints, afin qu'il n'y reste p[as]
de têtes, qui pourraient quelquefois empêcher les deux pierre[s]

se joindre d'une manière parfaite. Ce rabot n'est autre chose qu'un morceau de pierre meulière qu'on promène sur la surface des joints, pour y passer ensuite la règle au rouge; puis on enlève, au moyen d'un marteau bien tranchant, le rouge que la règle a pu déposer, et l'on continue cette opération jusqu'à ce que les joints soient bien faits, c'est-à-dire droits et d'équerre.

Article 25.

Confection et assemblage des divers morceaux autour du boîtard.

Quand on a fait choix des divers morceaux qui doivent composer la meule, en y mettant les soins dont nous avons parlé dans les articles précédents, on taille ceux qui sont destinés à se ranger autour du boîtard, de manière à atteindre la circonférence voulue ou déterminée par un diamètre quelconque.

La taille de ces divers morceaux demande un grand soin, principalement pour la pierre d'une nature ardente et vive.

A mesure qu'on taille les morceaux, soit qu'ils arrivent d'une seule pièce à la circonférence, soit qu'ils aient besoin d'une doublure pour y atteindre, on doit les sceller avec du plâtre ou du ciment; car, si l'on procédait autrement et qu'on assemblât les pierres sans les sceller, en se réservant de le faire à la fin simultanément, les joints ne s'accorderaient plus et le dernier morceau aurait trop de pierre. Ce serait s'exposer inutilement à un surcroît de travail.

Tous les joints doivent être rabotés et passés au carreau empreint de rouge, afin que l'on reconnaisse la régularité de la taille et qu'on enlève les parties trop élevées, s'il y a lieu. Les joints seront taillés carrément et auront dix centimètres de joint portant à l'équerre. On conservera autant que possible les angles des divers morceaux, si l'on ne veut pas avoir des joints défectueux.

L'assemblage fini, on arrondit la circonférence. Dans les parties

de la meule où la pierre manque, on met du plâtre ou du cimer[t] pour que son tour de cercle soit bien plein et sans irrégulari[té] dans toute sa superficie.

Il n'est pas utile que nous entrions dans des détails au sujet d[es] différentes coupes que présentent les superficies des carreaux ; [il] suffit de savoir qu'on les prend au moyen de la fausse équerre, [en] les traçant sur les carreaux à l'aide d'une règle mince et d'u[ne] barbe de plume que l'on a préparée à cet effet. On fait ensui[te] la taille avec divers outils sur lesquels nous aurons à reven[ir] plus tard. Nous passons à la pose des cercles. (*Voir la planc[he] ci-contre.*)

Article 26.

Pose des cercles à chaud.

Lorsque la meule a été ainsi montée, on l'arme d'un cercle chaud, pour maintenir et solidifier l'ensemble. Pour faire cet[te] opération d'une manière convenable, on prend la mesure du cerc[le] au moyen d'un ruban en fer collé d'un demi-millimètre d'épaisseu[r] sur un centimètre de largeur, après avoir bien râclé le plâtre [et] enlevé les bosses qui peuvent se trouver autour de la meule. [Il] convient d'être à deux pour agir d'une manière plus sûre et plu[s] facile.

Après avoir pris la mesure pour une meule d'un mètre tren[te] centimètres, on trace la mesure bien juste, comme s'il ne deva[it] point y avoir de retrait. De cette manière, on a une mesure précis[e] en dehors de toute prévision extérieure. Mais, comme le fer s[e] dilate sous l'action du feu, il faut tenir compte de la contractio[n] ou retrait causé par le refroidissement ; on ajoute donc à la mesur[e] quatre millimètres en sus : à son état naturel de la températur[e] ordinaire, le cercle aura la proportion exacte de la mesure précise[.]

En portant le ruban sur le cercle, qu'on a eu soin de bier[n]

Art. 25. Tableau des divers systèmes de joints appliqués aux meules suivant la nature de la pierre.

Il est utile que le cœur, appelé Boîtard, soit toujours d'une seule pièce pour les meules courantes et qu'il soit bien régulier, c'est-à-dire que les pans soient taillés parallèlement. Il n'y a pas d'inconvénient que le cœur des meules de gîte soit en plusieurs pièces. — Il est à remarquer que plus la meule doit avoir de morceaux, plus le fabricant a besoin de faire un choix rigoureux des pierres, de manière que les couleurs s'accordent le plus possible dans toutes les parties de la meule.

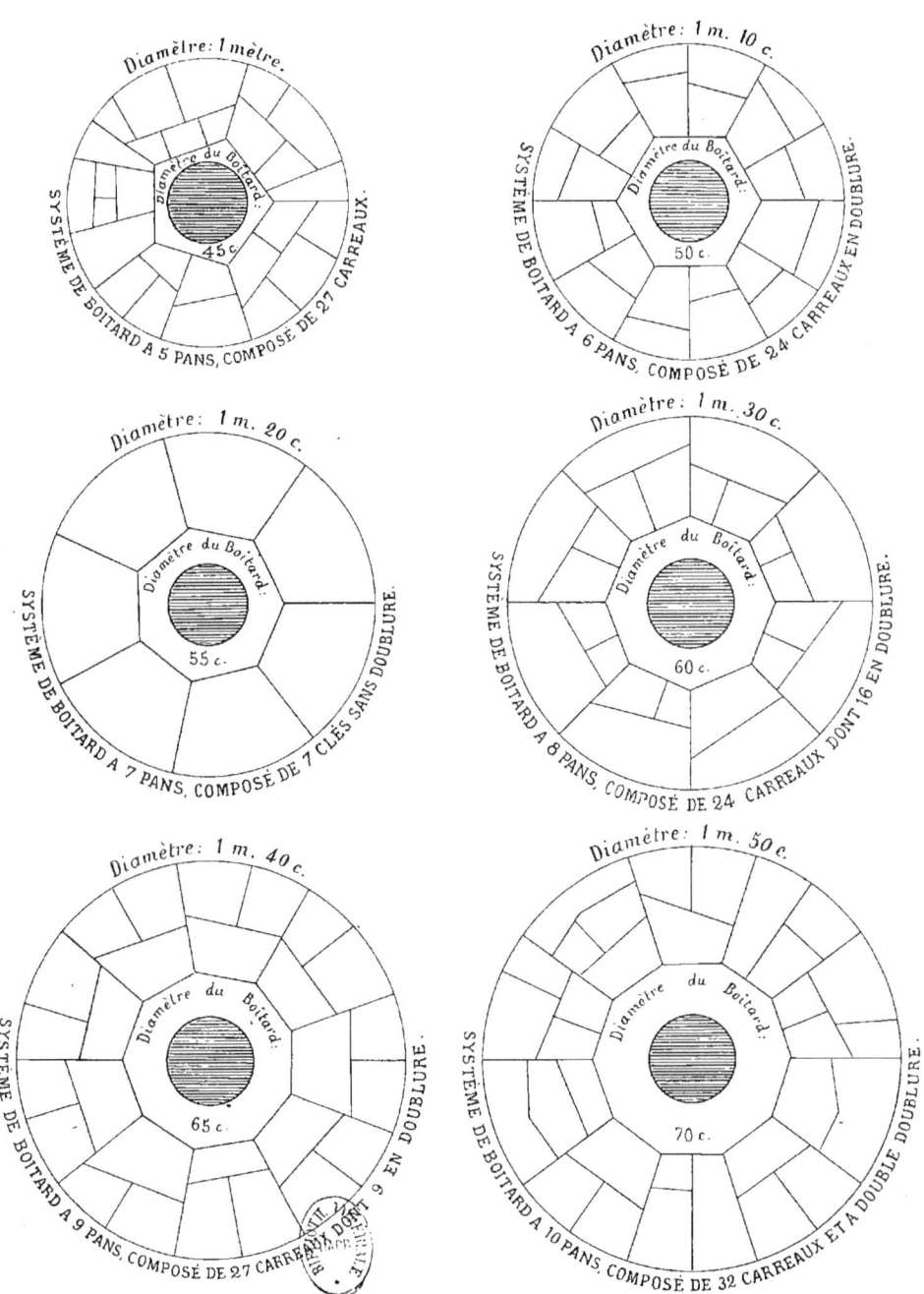

Ce Tableau peut faciliter les Meuniers dans le choix de leurs meules. — Nous les engageons à ne pas faire attention à la quantité de carreaux qui les composent.

dresser, on fait tenir le bout d'un côté, puis on suit, en s'appliquant à bien faire porter le ruban, dans le cours de la mesure, sur toute la longueur du cercle. Ensuite, arrivé au bout de la mesure, on en trace le point juste en la diminuant de 4 millimètres, et l'on fait un trait au moyen d'une équerre à chapeau, en ayant soin de laisser l'aponce. Pour ne pas se donner la peine de rouler le cercle, dans le but de prendre la mesure des trous afin de les river, on fait une plaque avec un bout de cercle ayant la mesure exacte de la longueur qu'on veut avoir pour l'aponce, et l'on y perce trois trous au moyen d'une mêche, de manière que ces trous soient bien parallèles. Il est bien entendu que la plaque dont on se servira sera parfaitement de la même largeur que le cercle.

Cette manière est bien plus sûre que si l'on était obligé de rouler le cercle pour présenter les deux bouts ensemble pour le tracé, et ensuite l'étendre de nouveau pour en opérer le percement ; car, dans la méthode que nous recommandons, on n'a plus qu'à percer après avoir tracé. On met ensuite les rivets, en ayant soin, toutefois, de se servir de rivets à gros calibre N.° 32, que l'on trouve chez les marchands de fer et que l'on prépare à cet effet en arrondissant les têtes à la lime. Après avoir rivé, on fait chauffer le cercle au bois ou au charbon, mais le charbon est de beaucoup préférable. Il est bon même d'avoir deux feux qui puissent chauffer ensemble. Quand le cercle est bien chaud et qu'on a préparé et disposé tous les outils nécessaires, on le pose le plus rapidement possible, et on le laisse ensuite refroidir au contact de l'air, sans y jeter de l'eau, car elle causerait un retrait trop précipité qui ferait casser le cercle.

Il faut bien veiller et viser à la réussite de cette opération, d'autant plus que c'est le cercle qui maintient tout l'ensemble de la meule. S'il est bien et solidement posé, la meule résonne comme une cloche au moindre coup qui la heurte.

Article 27.

Chargement et contre-moulage des meules anglaises.

Le chargement d'une meule consiste à remplir la surface su[pé]rieure, appelée *contre-moulage*, d'une maçonnerie composée [de] plâtre et de pierres meulières, et à lui donner ainsi le poids [et] l'épaisseur nécessaires.

La meule dormante ou de gîte n'a pas besoin d'être équilibr[ée]. Il n'en est pas de même de la meule courante, qui, devant tour[ner] sur un pivot, exige que son poids soit, autant que possible, u[ni]forme dans toutes ses parties. Mais, malgré tous les soins que l['on] prend pour obtenir ce parfait équilibre, il pourrait se faire qu[e l'on] n'y parvînt pas exactement; c'est pourquoi l'on ménage, pou[r le] rechargement de la meule, quatre boîtes parallèlement plac[ées] et destinées à recevoir du plomb, lorsque, pour sa mise en tra[vail] au moulin, on sera obligé d'arriver à un équilibre parfait.

Le chargement opéré, on pose, pour le maintenir, un sec[ond] cercle placé à froid; puis on laisse sécher la meule pendant p[lu]sieurs jours, pour attendre l'effet du plâtre, qui produit pres[que] toujours dans l'ensemble une certaine dilatation. On achève ens[uite] le contre-moulage pour le mettre juste au niveau du cercle. Il f[aut] mettre toute son attention à ce que la meule ait la même ép[ais]seur dans toutes ses parties.

On doit également ménager la place de deux boîtes pour la gr[iffe] lesquelles servent à lever les meules, lorsque dans le moulin [on] veut leur faire le rhabillage.

Article 28.

Dressage de la superficie des meules neuves.

On peut dire qu'en général on ne peut avoir une connaissance sérieuse d'un art, quel qu'il soit, sans l'avoir un peu pratiqué et plus ou moins professé, selon sa nature. Il faut quelquefois de longues années pour y acquérir un certain talent, une certaine habileté. Le goût que l'on met à apprendre est la première condition du savoir auquel on aspire et la seule garantie du progrès.

Le dressage de la superficie travaillante des meules neuves est une opération qui tient un peu à l'amour du métier. Il n'est pas difficile de se faire une idée de son importance, car c'est de là que dépendent, en grande partie, le fini et la régularité du travail.

D'abord, pour laisser à la meule tout son coup d'œil, on commence par enlever à la broche ou au burin à peu près un centimètre de pierre à sa superficie, en ayant bien soin de ne pas faire éclater les joints. Ce centimètre est à enlever toutes les fois que la pierre employée à la confection présente de grandes cavités ou des éclats que l'on a pu faire en taillant la superficie. Si, au contraire, la meule a peu de défauts et n'a pas grand gauche, l'opération doit être réduite d'une manière proportionnelle.

On peut procéder au dressage au moyen de marteaux préparés à cet effet. Quand on a enlevé le plus gros avec le marteau ou la broche, on prend une grande règle en bois dur et faite de plusieurs morceaux, s'il est possible, afin qu'elle ne se tourmente pas sous l'action de l'atmosphère ou du temps. On y étend ensuite du rouge délayé dans un peu d'eau, à l'aide d'une brosse ou d'un pinceau bien étalé, de manière que la couche de rouge déposée sur la règle soit tout-à-fait légère, sans dépôt surabondant sur aucun point, afin que dans le parcours qu'on fera faire à cette règle sur la surface de la meule, elle n'empreigne de rouge que les parties

les plus élevées. Avec ces précautions, les seules parties saillant[es] sont délicatement indiquées. On les enlève ensuite au moyen [de] marteaux plats qu'on appelle *marteaux à rayonner*.

En commençant, on peut aller à grands coups, sans cependa[nt] faire éclater la pierre, ni oublier les parties qui doivent être traité[es] avec ménagement, en particulier aux abords de la feuillure et d[es] joints. On doit ménager aussi celles qui sont trop éveillées. [Ce] sont surtout les bords de la circonférence qu'il importe de touch[er] avec délicatesse et à petits coups, car le moindre éclat dans cet[te] région de la meule la rendrait tout-à-fait défectueuse et la dépr[é]cierait à la vente.

Il en est de même des éclats qu'on a pu faire par mégarde a[ux] différents angles des divers morceaux qui composent la meul[e,] accident auquel on est fort exposé avec une pierre ardente. Il e[st] nécessaire, lorsqu'on aborde un angle, de changer de position de marteau et d'en prendre un plus tranchant. Ce changement [de] position consiste à frapper dans un autre sens, c'est-à-dire [en] prenant la pierre à son angle et en attirant le coup à soi.

Les parties poreuses ont aussi leur traitement spécial; il fa[ut] avoir la précaution, lorsqu'on en rencontre ou qu'on dresse u[ne] meule de cette nature, de n'employer que des marteaux bien fin[s;] il y a même des parties où il n'est nullement besoin de frapp[er] pour les enlever.

Quand on a ainsi enlevé toutes les parties rouges qu'avait d[é]posées la règle sur la superficie de la meule, on prend un morce[au] de pierre ayant une surface bien horizontale et du poids de 30 à [40] kilogrammes environ, que l'on promène à la surface de la meul[e.] Cette opération suffit bien souvent pour mettre à niveau les parti[es] spongieuses et abaisser la pierre, en lui enlevant les parties q[ui] peuvent déchirer la règle.

On fait ainsi disparaître une grande partie du gauche, et, po[ur] amener le travail à sa perfection, on continue à poser la règle [au] rouge que l'on enlève de nouveau, en ménageant ses coups [de]

plus en plus, et ainsi de suite, jusqu'à ce que la meule soit parfaitement horizontale et que la pierre soit bien rapprochée.

Plus la pierre se rapproche, plus on doit employer des marteaux bien tranchants, et après les marteaux on a soin chaque fois de passer la pierre ou le *rabot* dont nous venons de parler, comme polissoir. Il ne faut pas craindre de le promener longtemps.

Il s'en faut de beaucoup que les meuliers prennent toutes ces précautions et tous ces soins. Ils se bornent à dresser la superficie des meules, qu'ils livrent ensuite aux meuniers à un état bien imparfait, car il arrive souvent que les meules ont près d'un centimètre de gauche. Il reste donc le plus souvent beaucoup à faire pour leur dressage.

Ce que nous venons de dire à ce sujet suffit en ce moment; nous y reviendrons lorsque nous aurons à traiter de la mise en mouture des meules. Il faut voir immédiatement comment doit se ménager leur entrée.

Article 29.

Entrée à ménager aux meules neuves.

La question que nous allons développer sur les moyens de donner l'entrée aux meules diffère beaucoup de celle que nous traiterons sur la marche des meules en mouture.

L'entrée proprement dite est une opération indispensable en elle-même, car le fabricant est bien loin de donner à la meule le fini qu'elle demande, et son travail n'est jamais fait selon les règles d'un ordre bien méthodique. Il faut que le meunier y passe la dernière main.

L'entrée des meules se prépare de la manière suivante : En dressant la superficie de la meule, lorsqu'on arrive à l'entrepied, on commence à tenir cette partie plus basse jusqu'au cœur, principalement pour la meule courante, qui demande bien plus d'entrée

que le gîte. Ainsi, après avoir opéré le dressage des meules, place une planche dans l'œillard, et l'on cherche le point de ce[ntre], afin de pouvoir tracer un cordon à la feuillure, dans le but [de] donner à l'entrée une régularité parfaite. En traçant ce trait, q[ui] indique ce qu'on doit laisser de feuillure, il faut en laisser moi[ns] que si l'on mettait définitivement les meules en mouture, par[ce] qu'alors on baisse leur surface de manière à ne prendre que [la] mouture suffisante, et l'on évite ainsi d'en avoir trop quand [on] opère la mise en mouture définitive au moulin.

Ayant ainsi procédé, on prend une courte règle en bois, q[ue] l'on appelle *rabot,* sur laquelle on étend du rouge, comme or [a] fait pour la grande règle ; ensuite on promène ce rabot en cœu[r] et l'on commence à enlever le rouge qui a été déposé par la règl[e.] La première fois, on peut l'enlever à grands coups, de la maniè[re] qu'il a été dit à l'article précédent ; on ménage les coups vers [les] abords des joints et de la feuillure, et l'on poursuit jusqu'à [ce] qu'on ait donné, pour une meule d'un mètre trente centimètre[s,] environ six millimètres d'entrée à la meule courante. Ces s[ix] millimètres sont à prendre aux extrêmes bords de l'œillard, po[ur] venir mourir insensiblement et finir à rien à la feuillure, c'es[t-] à-dire vers le cordon qu'on a tracé. Il ne faut pas oublier de pr[o]mener ensuite, comme au dressage, la pierre de rabot toutes l[es] fois qu'on a enlevé le rouge.

On pourrait ajouter ici de plus amples détails, mais nous a[u]rons lieu de revenir sur ce point important lorsque nous traitero[ns] de la *tenue des meules en marche.* Il était nécessaire de renseign[er] les meuniers par ces préliminaires, afin qu'ils sachent à quoi s'[en] tenir quand ils font acquisition de meules, et qu'ils posent leu[rs] conditions en conséquence en faisant l'achat. C'est une réserv[e] qu'ils feront bien de formuler dans la convention.

Article 30.

Confection des rayons et leur largeur.

Pour bien comprendre la confection des rayons, il faut les connaître, et comme la plupart des meuniers ne savent pas ou savent peu ce que c'est, nous allons tâcher de les mettre à même d'en parler en connaissance de cause, et non-seulement d'en parler, mais encore d'en faire selon les règles de la méthode et au gré de leurs désirs. Il n'y a qu'à bien suivre nos renseignements.

Les Américains appelèrent *rayons* les diverses cannelures qu'ils creusèrent dans leur nouveau genre de meules. La dénomination était naturelle et bien trouvée, comme on va s'en convaincre par les détails que nous allons donner sur la manière de procéder à cette opération.

Lorsque la meule est bien droite, bien horizontale, et que l'entrée a été donnée d'une manière convenable, pour la rayonner, on met une planche dans l'œillard, puis on cherche son point de centre le plus parfaitement possible.

Le point de centre trouvé, on trace un cercle à environ un pouce, ou 26 millimètres, des bords de la circonférence de la meule. Ce cercle étant fait, on ne dérange pas le compas qui en a guidé le trait; on divise la circonférence du cercle en six parties; ensuite on subdivise encore chacune de ces parties et on en obtient douze. Maintenant, si la meule doit être rayonnée par douze divisions à quatre rayons par division, on a quarante-huit rayons à la meule. Pour opérer le tracement de ces rayons ou divisions, on fait sur la planche placée dans l'œillard un cintre rond de 75 millimètres environ de diamètre, qui doit servir à donner la pente aux divisions. Cette pente est indispensable pour faciliter le broiement du blé.

Après cette opération, on se procure deux petites règles bien

minces, mais non de même largeur, car il faut que celle des portants soit un peu plus large que celle des rayons. On prend, pour s'en servir, la position contraire au mouvement de rotation que doit avoir la meule. Si la meule doit tourner à droite, on se place à gauche, c'est-à-dire qu'on doit avoir la main gauche du côté de l'œillard, et la main droite vers la circonférence de la meule. Si, au contraire, la meule doit opérer son mouvement à gauche, on se place à droite, de manière que la main droite soit vers l'œillard et la main gauche vers la circonférence.

On commence par tracer en tenant les deux règles jointes l'une contre l'autre, de sorte que la plus large touche les pouces, et que la petite se trouve en avant au bout des doigts. On trace trois traits, en ayant bien soin d'ajuster exactement la grande règle à la circonférence du cercle tracé sur la planche du milieu et qui a servi à chercher le point de centre. Lorsqu'on a ainsi tracé trois lignes, on porte une division en avant et l'on continue à tracer les rayons, en mettant toujours les règles l'une devant l'autre. Après avoir tracé quatre rayons et quatre portants, on arrive à laisser un peu de talon au portant commandeur; s'il arrivait qu'il n'en restât pas, les règles seraient trop grandes ou trop larges; comme, s'il en restait trop, elle seraient trop petites ou trop étroites.

Si l'on veut rayonner une meule à cinq rayons par division, ce qui en donne soixante pour la meule, on opère absolument de la même manière, en diminuant les règles. Si, au contraire, on en veut moins de quarante-huit, on les obtient toujours par le même procédé, en augmentant les règles. Tout le changement ne consiste donc que dans les proportions, en sens inverse, des règles. La chose, comme on le voit, est très-simple et très-facile. Ainsi, que l'on ait à rayonner une meule par 6, 7, 8, 9, 10, 11, 12, 13, 14, 15, 16 divisions, avec deux, trois, quatre, cinq rayons dans chaque division, il faut toujours suivre la même méthode.

Nous allons maintenant parler de la confection de ces rayons. On a des marteaux préparés pour ce genre de travail. On commence

à creuser le rayon vers son arrière-bord ; arrivé à une profondeur de quatre à cinq millimètres, on cesse de creuser et l'on vient vers son avant-bord en mourant insensiblement pour finir à rien.

Il faut user d'une grande précaution en frappant les rayons, pour ne pas faire d'éclats vers la circonférence ni vers les angles des divers morceaux ; et comme il y a bien plus de pierre à enlever que pour blanchir et dresser les meules au marteau, il importe de traiter cette opération avec beaucoup de ménagement, afin de ne pas dégrader la meule.

Quant à la largeur des rayons, c'est celle des règles employées à cet usage ; on l'obtient donc au fur et à mesure qu'on opère le premier creusement.

Nous ne parlons ici que des rayons faits par les fabricants ; ce n'est pas tout ce que nous avons à dire sur ce sujet, mais nous aurons lieu de compléter nos indications en traitant de la mise en mouture ; car, dans cet état, les rayons, quoiqu'ils aient la profondeur voulue, ne sont encore que grossièrement travaillés et sont bien loin d'avoir le fini désirable.

Article 31.

De la pente des rayons.

Le cintre qui se trouve dans la planche placée dans l'œillard a pour objet de donner la pente aux rayons. Il importe de ne pas oublier cette opération, car elle est indispensable : sans la pente, c'est comme s'il n'y avait pas de rayons. Si les rayons n'avaient pas de pente, les grains, dans leur roulement entre les meules, n'auraient pas d'issue, ne trouveraient pas de sortie.

La pente des rayons est déterminée par le diamètre des meules. Plus ce diamètre est petit, moins il faut de pente aux rayons, parce qu'en diminuant le diamètre on augmente la vitesse. Plus les meules donc vont doucement, plus il faut de pente aux rayons, pour empêcher l'échappement qui pourrait se faire.

La pente à donner aux rayons suivant la variation des diamètres a besoin d'être comprise. Elle a tant d'importance d'après le degré de vitesse, qu'on peut l'appeler l'opération la plus utile et la plus essentielle dans le système anglais.

Aussi, les partisans de la vieille école, après avoir tenté de rayonner leurs meules sans avoir les notions nécessaires sur ce point, croyant avoir fait aussi bien que des praticiens du nouveau système, sans se douter seulement de l'imperfection de leur travail qui n'était qu'une ébauche, prétendaient que, à part le rayonnement, le système anglais n'était qu'un nom, une chimère. On aurait pu les excuser de parler ainsi, s'ils eussent découvert les lois du rayonnement; mais ils en ignoraient les principes les plus élémentaires.

Article 32.

Du nombre de rayons que doivent avoir les meules en pierre pleine.

Les propriétés des pierres pleines sont bien différentes de celles des pierres poreuses. Pour tâcher de rendre leurs qualités uniformes, on a imaginé d'y faire un plus grand nombre de rayons. Cette bonne idée n'a pas laissé que de contribuer un peu à l'amélioration des meules en pierres pleines; mais le remède proposé n'a pu devenir complètement efficace, et après des essais de toute sorte, il a fallu renoncer à l'espoir d'obtenir un entier succès. Quoique les rayons en grand nombre parviennent jusqu'à un certain point à tenir lieu de porosité, les pierres poreuses n'en restent pas moins et à juste titre au premier rang.

On traçait à ces meules douze divisions à cinq rayons, ce qui en donnait soixante à la meule. Elle avait autant de portants. Mais ce genre de meules exigeait beaucoup plus d'entretien. Pour avoir un travail passable, il fallait un soin extrême dans la tenue des

meules; on était obligé de les rhabiller tous les deux jours, et, malgré tout, il était impossible de tempérer assez la chaleur des meules; il s'ensuivait un déchet considérable, une perte énorme. C'est pourquoi dans nos pays la pierre pleine a été rejetée. Nous ne pensons pas qu'elle puisse y être d'un emploi utile; mais il est des régions où elle a ses avantages. Cet article sera donc aussi complété plus loin.

Article 33.

Nombre de rayons dans les meules à petite porosité.

L'harmonie des dessins dans cette espèce de pierre semble nous dévoiler son utilité; en effet, elle a des qualités si précieuses, qu'elle est la richesse des meuniers, car ces meules travaillent avec une remarquable facilité, même en les forçant de travailler jusqu'à huit jours de suite. Cependant, il ne faut pas abuser de leur bonne volonté.

Ces meules doivent être rayonnées par douze divisions à quatre rayons, ce qui donne quarante-huit rayons dans le vrai système anglais, et c'est, d'après nous, la méthode à laquelle on doit s'arrêter, pourvu que la pierre soit d'une nature convenable.

Il est certain que ce système doit avoir plus de portant que de vide. Beaucoup de gardes-moulins ont tout tenté pour y faire quelque innovation; mais leurs efforts ont échoué, et ils ont été obligés d'en revenir à ce mode de division pour le genre de meules dont il s'agit ici. Ils ont divisé par 10, 11, 13, 14, 15, ou par 3, 4 et 5. Ces tentatives n'ont pas répondu à leur attente : la division par 12 a été reconnue comme plus conforme à la nature des choses et elle a décidément prévalu; on peut donc la considérer comme faisant partie de la méthode.

Article 34.

Nombre de rayons à faire aux meules à grande porosité.

Il nous reste à parler de la manière de rayonner les meules porosité plus grande. On remarquera que le nombre des rayo[ns] diminue à mesure que la porosité augmente.

Les *demi-anglaises*, que nous avons citées comme l'inventi[on] la plus parfaite en fait de meules, sont confectionnées avec d[es] pierres d'excellente qualité et riches en éveillures d'un dess[in] bien suivi. Le nombre de rayons qu'on leur donne est de trent[e] six, tracés par douze divisions à trois rayons. Tel est le caractè[re] général du rayonnement usité pour cette sorte de meules. On v[oit] que chaque système a sa division spéciale, qu'il n'est pas avant[a]geux de modifier, d'autant plus qu'elle n'a été définitiveme[nt] adoptée qu'après les essais les plus convaincants. Chaque mo[de] de rayonnement que nous recommandons a donc sa raison d'êtr[e] étant le résultat de l'expérience dirigée et soutenue par la r[é]flexion.

Il y a des pierres bien plus poreuses qui veulent moins [de] rayons; elles ne prennent que de huit à dix divisions par deux [ou] trois rayons.

Les meules de porosité très-grande, et que l'on pourrait désign[er] sous le titre de *genre extrême en larges éveillures*, n'ont beso[in] que de grands rayons qui correspondent au cœur, à l'œillard.

Le rayonnement est donc fondé sur la nature des choses; il n'e[st] point arbitraire, puisqu'il ne varie qu'avec la porosité, mais [en] progression descendante, à mesure que celle de la porosité mont[e].

Quant à l'usage des meules à larges pores, nous en parlero[ns] plus loin, et nous signalerons les contrées où elles sont employé[es] utilement.

Article 35.

Du choix des meules en général.

Pour faire un choix de meules au point de vue de chaque système particulier des meuniers, il faudrait se livrer à une étude qui n'aurait pas de terme. Ce serait un chaos impossible à débrouiller, un dénombrement qui tiendrait des volumes. Comment faire pour aller dans chaque pays, chaque localité, chaque village, demander à chaque meunier sa manière de monter ses moulins? Quoiqu'ils puissent, même en restant dans la voie ancienne, tirer déjà de notre ouvrage quelques indications utiles pour le choix de leurs meules, ce n'est pas dans ce sentier qu'ils pourront avancer avec sécurité, et qu'il nous sera possible à nous-même de les diriger avec assurance. Ce qu'ils ont de mieux à faire, c'est de faire comme nous, d'adopter le plus promptement possible les améliorations nouvelles, afin de profiter de tous les avantages que la méthode nous a révélés, et d'avoir une base solide pour le reste aussi bien que pour le choix des meules.

On sent donc que nous devons parler à un point de vue général, au point de vue du système nouveau. Il sera comme le centre vers lequel viendront converger toutes les particularités où nous aurons à descendre, tous les détails que nous aurons à donner. De cette manière, dans notre œuvre tout se tient et s'enchaîne.

Ainsi, nous serons facilement compris de tout le monde, quand, d'après la nature des blés de nos diverses provinces ou de l'étranger, nous signalerons le meilleur choix à faire parmi nos différentes meulières.

Pour compléter nos renseignements et en mieux faire connaître le prix et la portée, nous établirons, selon les contrées que nous allons parcourir, une sorte de contraste entre les meules qu'on y

emploie et celles qu'on y devrait employer; et, pour cela, n
n'aurons qu'à mettre sous les yeux de nos collègues et de nos l
teurs les différentes espèces de meules actuellement usitées d
chaque contrée, la nature des blés et par conséquent ce qu'
y exige en fait de meulerie.

Nos indications vont donc prendre un caractère d'utilité enc
plus précis, plus nettement formulé, en ce que les détails se lc
lisent et que les divers pays viendront successivement nous c
ce qu'ils font et apprendre ce qu'ils doivent faire, s'ils ne le sav
pas encore. Ici, chaque meunier sera instruit de ce qui le conce
spécialement. Nous aurons à parler tour-à-tour des différer
sortes de blé, depuis ceux qui sont peu riches en gluten, jusq
ceux qui sont les plus féconds en cette matière.

Nous commençons immédiatement cette série d'articles.

Article 36.

Meules employées dans le nord de la France et aux environs de Paris.

Les départements du Nord sont arrivés à un très-haut degré
perfection dans l'art de la meunerie. Il n'est pas étonnant qu'a
environs d'une ville aussi savante et aussi industrieuse que Par
et qui est le centre du progrès en Europe, le perfectionnem
soit venu jusqu'au moulin. Une autre raison, c'est que, par
bonheur qui confirme une fois de plus le proverbe que *l'eau
toujours à la rivière*, la capitale se trouve au sein de la vallée
l'on exploite les meulières les plus riches et les plus belles
monde. Par conséquent, tous ses alentours, en recevant imm
diatement communication des progrès de la meunerie, ont pu
réaliser sur-le-champ.

Nous mettons en première ligne les meules qui y sont e
ployées. Ces meules sont d'une nature ardente; leur couleur

d'un bleu-vif, nerveux et vigoureux, leur porosité fine et d'un dessin tout-à-fait remarquable. Tout se réunit pour leur donner un plus haut degré de bonté ; elles remplissent entièrement toutes les conditions voulues pour une mouture perfectionnée. Nous ne saurions trop recommander ces meules aux meuniers de ces localités qui n'auraient pas encore été aussi bien inspirés que ceux qui savent en faire le choix judicieux.

On y emploie également le bleu-azuré, le bleu-foncé, pourvu que ces qualités soient vives et parsemées de petits pores. En général, comme les blés sont tendres et ne contiennent qu'une moyenne de 10 pour cent de gluten, il faut, pour en opérer la mouture avec avantage, des meules qui ne laissent rien à désirer. On pourrait bien y moudre avec des qualités inférieures à celles dont nous venons de parler ; mais, comme on y a porté l'art de la meunerie à sa perfection, les produits seraient bien vite reconnus et ne trouveraient pas des débouchés aussi avantageux. On doit donc s'en tenir aux meules de bon aloi et de qualité supérieure.

Les meules employées en Bourgogne sont de la même qualité ; aussi la mouture n'y diffère guère de celle de la Seine. On s'y sert de la demi-anglaise pour moudre les blés qui viennent de la Haute-Saône et de la Haute-Marne.

Le même système de mouture existe dans le Châlonnais et le Mâconnais.

La mouture lyonnaise est un peu différente. On commence à y employer des meules un peu plus pleines, parce que les blés de cette contrée sont un peu plus riches en gluten et bien plus secs. Nous engageons les meuniers de cette dernière contrée à prendre toujours des meules de ce genre, c'est-à-dire un peu pleines, mais d'une nature ardente et nerveuse.

Nos détails vont continuer par le bassin du Rhône.

Article 37.

Des meules employées en Dauphiné, dans le Vivarais et la Provence.

Dans tout le bassin du Rhône, à part les villes du littoral, depuis vingt ans le système anglais s'est répandu, la meune est arriérée. Dans le grand nombre de moulins à l'anglaise qu[i] y trouve, il n'en est même pas un qui se présente dans de bon[nes] conditions et qui n'emprunte à une fausse et malheureuse spé[cu]lation des vices essentiels et incurables. Cela vient de ce que propriétaires qui construisent des moulins ne les font monter q[u'à] demi; de peur de trop grands frais, ils n'emploient que des mé[ca]niciens le plus souvent incapables ou des routiniers. Il arr[ive] qu'au bout de quelques années tout est à refaire et que la dépe[nse] est double, parce qu'on n'a pas su l'affronter d'une manière c[on]venable. Encore, si cette fois on était mieux avisé!

Dans le département de l'Isère, la meunerie n'a fait que peu [de] progrès; on s'y sert encore communément des meules français[es] et il n'est pas rare d'en rencontrer qui ont deux mètres de d[ia]mètre. Cette contrée est pourtant assez intelligente et assez ric[he] pour être à même de réaliser toutes les améliorations connues. [On] n'y compte que quelques usines à l'anglaise clairement sem[ées] dans les environs de Grenoble. Saint-Robert en a deux ou tro[is].

Quant à l'espèce de meules qu'on y doit rechercher, ce sont [des] meules très-poreuses, car les blés y sont grossiers, forts et rude[s] surtout aux confins de Grenoble et dans la plaine de la Côte-Sai[nt-] André. Ceux-ci en particulier sont difficiles à moudre, à cause [de] leur dure enveloppe, mais ils font généralement une farine tr[ès] blanche et de bonne qualité. Les meules y doivent être vives, n[er]veuses et poreuses.

La Drôme est plus avancée. On y emploie des meules de diff[érentes]

rentes natures; mais les bonnes usines se servent de meules bleues à petite porosité. Cependant, les moulins nouvellement montés se méprennent fréquemment sur la nature de leurs meules, acquises le plus souvent à la Ferté. On ne cesse de leur livrer comme bonnes anglaises le silex jaunâtre ou fleur-de-pêcher pâle, qui est sans mordant et tout-à-fait impropre à constituer une meule de bon choix.

Dans les Hautes-Alpes, la meunerie est en retard; on y compte très-peu de moulins à système anglais. On y emploie à peu près les mêmes pierres que dans l'Isère.

Dans le Vivarais, on est encore plus arriéré : outre qu'on ne s'y sert, en général, que d'anciennes meules françaises, il y a même des localités qui ne sont pas arrivées à ce premier degré de perfectionnement, puisqu'on y trouve des meules en grès ou autre nature de pierre qui ne vaut pas mieux. On rencontre, au reste, de ces meules impropres et du vieux temps dans la Lozère, dans l'Auvergne et dans quelques coins éloignés de l'Isère.

Dans le comtat d'Avignon, où les blés sont secs et contiennent de 12 à 14 pour cent de gluten, on emploie généralement des pierres pleines ou qui n'ont que fort peu de porosité. Mais la meunerie y a grand besoin de développement; elle n'est guère plus avancée qu'en Dauphiné, à en juger par les moulins qu'on rencontre dans les villages, où les meules ont encore un très-grand diamètre.

Le caractère général des blés de la région méridionale étant d'être secs, la pierre employée à la mouture est aussi pleine en général. Ainsi, toutes les meules, soit anglaises, soit françaises, que l'on trouve dans les Basses-Alpes et dans les Bouches-du-Rhône sont pleines ou très-pleines.

Les Basses-Alpes emploient encore beaucoup de grandes meules; on y trouve cependant quelques usines anglaises.

Dans les Bouches-du-Rhône, la meunerie a pris un peu plus de développement. On y compte un grand nombre d'usines anglaises,

à Marseille surtout. Celle de Saint-Chamas marche fort bien. meules de ces localités sont pleines et prises à la Ferté. On expédie des fleur-de-pêcher, gris-jaune, sucre-d'orge, sauf le de commandes spéciales d'autre nature.

Article 38.

Nature des meules employées en Languedoc.

Cette province faisant partie de la région méridionale, où les sont en général très-secs et riches en gluten, elle n'a donc employer aussi le même genre de meules ou à peu près. En e il n'y a pas de différence notable dans les usages des deux r du Rhône : les meules du Languedoc sont d'une nature plein fade. On est dans le bon chemin sous ce rapport, et, à caus la nature des blés, on fera bien de s'en tenir aux meules plei Mais on en est encore à la vieille école ; il est même rare rencontrer des meuniers qui connaissent bien la tenue de le meules, à moins qu'ils n'aient fait quelque voyage dans le r de la France, où la vraie méthode est généralement sui N'oublions pas que la tenue des meules est le point capital meunerie.

Les meules, principalement celles de la campagne, sont grand diamètre. Les moulins nouvellement montés à l'angl emploient le silex jaunâtre, fleur-de-pêcher, gris-jaune, quelq fois blanc, de nature pleine. On y trouve aussi, mais à t d'exception, les pierres bleues pleines et les bleues à petite rosité. Il n'y a que les vrais connaisseurs qui en fassent l'ac sition, et ils sont peu nombreux.

Article 39.

Nature des meules employées en Gascogne.

Ici encore, il y a peu de changements à la nature des meules, pas plus qu'à la nature des blés, qui y sont secs et riches en gluten jusqu'à la proportion de 14 pour cent. On se sert de meules dites *bordelaises*, faites d'un grès siliceux d'un emploi qui laisse beaucoup à désirer, car la pierre est très-fade et se glace facilement dans sa marche, qui ne dure que deux ou trois jours, après lesquels il faut faire un rhabillage.

Les moulins montés à l'anglaise se pourvoient à la Ferté; mais les meules sont inférieures à celles que l'on emploie dans les environs de Paris. Le nouveau système s'y développe assez rapidement; il est à présumer qu'il y aura bientôt une grande extension, si l'on s'adonne sérieusement à l'étude de la méthode, sans quoi les effets ne répondraient pas entièrement à l'attente de nos collègues de cette région.

Article 40.

Nature des meules employées en Guienne.

Ce que nous avons dit de la Gascogne peut s'appliquer à la Guienne. La nature de ses blés diffère très-peu des précédents, quoiqu'ils soient moins riches en gluten. On y emploie les pierres *bordelaises*, ainsi nommées de Bordeaux, capitale de la province. Les meuniers y entendent assez bien leur profession; mais il y a quelques endroits, comme dans l'Aveyron, où l'on est fort en retard. Ce pays produisant peu de blé, il s'est peu mis en peine du progrès et emploie encore les meules en grès.

Les moulins construits d'après le nouveau système font venir

des meules de la Ferté; elles sont plus ou moins poreuses, mai&
la qualité est loin d'être la meilleure.

Article 41.

Nature des meules employées en Auvergne et dans les provinces voisines.

L'Auvergne n'abonde pas en blé. Le peu qu'on y récolte es
assez bon, quoiqu'il ne soit pas riche en gluten.

On s'y sert des meules françaises à grandes éveillures, mai
tous les moulins ne sont même pas pourvus de la meilleure espèce
Ceux des endroits reculés emploient des meules en grès ou en gran
bien imparfait. La meunerie y a donc encore beaucoup à faire.

On trouve pourtant sur quelques points des usines fonctionnan
d'après le nouveau système; elles tirent leurs meules de la Ferté e
emploient beaucoup la demi-anglaise, à cause de sa richesse e
porosité.

Nous ne parlerons pas du Limousin; ses produits et son in
dustrie meunière sont à peu près les mêmes qu'en Auvergne.

La Marche et le Bourbonnais fournissent peu de blé, encore le
grains sont d'une qualité très-inférieure. On comprend que l
meunerie y doit être arriérée. On ne perfectionne bien un art qu
là où il y a abondance de matière et de travail. Ce n'est pas qu'o
n'y trouve quelques moulins anglais, mais ils sont rares. Ils s
pourvoient à la Ferté, et leurs meules sont généralement très
porcuses. Le plus communément, dans les autres moulins, on s
sert de la meule française.

Peu éloignées de Paris, ces provinces pourraient facilement s
mettre au niveau du progrès. C'est pourtant dans la dernière qu
nos usines ont été assez heureuses pour donner leur nom à l
capitale : *Moulins;* ce qui dénote que sur ce point il y en avait qu
jouirent autrefois d'une certaine célébrité.

Article 42.

Nature des meules employées en Bretagne.

La Bretagne a eu sa part au progrès. Elle se pourvoit, en général, à la Ferté et recherche les meules à peu près pleines, aux couleurs bleu-blanc, bleu-gris, quelquefois blanches, ou bien encore fleur-de-pêcher et jaune-sucre-d'orge. On y pratique assez bien la mouture, surtout dans l'Ille-et-Vilaine. Ce département est le mieux fourni et le plus avancé.

Le Morbihan ne se sert en général que de meules françaises. Le sol étant peu riche en grains, on ne doit pas s'étonner qu'il reste en retard.

Le Calvados et la Manche en Normandie, et la Mayenne dans le Maine, ont à peu près le même système que la Bretagne et tirent leurs meules de la Ferté.

Les autres provinces qui avoisinent Paris ou en sont peu éloignées ont à peu près réalisé toutes les améliorations nouvelles, et leur méthode ne diffère guère de celle de la capitale. Telles sont la Flandre, la Lorraine, l'Alsace. Il n'y a même rien de plus beau que la superbe usine de M. de Misery, à quarante tournants, dans un village près de Vitry-le-Français, en Champagne.

Nous croyons devoir nous arrêter ici pour ce qui concerne l'état de la meunerie chez nous; nous passons aux pays lointains ou étrangers, en commençant par nos colonies d'Algérie.

Article 43.

Nature des meules employées en Afrique.

Avant la conquête de l'Algérie par les Français, les habitants des Etats-Barbaresques se servaient de meules en granit ou autre

qualité de pierre peu favorable. L'usage des moulins à bras, q...
subsiste encore chez eux, était fort répandu et le seul adopté pa...
les tribus nomades. Nous avons dit que ce système de moulin...
portatifs consiste en deux petites meules s'emboîtant l'une dan...
l'autre; l'inférieure, taillée en forme de mortier plat, est percé...
au bas pour donner issue à la farine. L'appareil est d'un transpo...
facile, même pour une seule personne.

Mais, depuis que nous avons pris pied sur ce sol fertile, q...
peut devenir un grenier pour la France, comme il le fut pou...
Rome, nous y avons introduit et développé les découvertes de...
meunerie; en sorte qu'il n'y a pas de différence dans le systèm...
des moulins et la manière de moudre des deux vastes contré...
méditerranéennes de l'empire. Les meules que l'on emploie e...
Algérie viennent de la Ferté ou d'autres fabriques de France...
elles sont d'une nature douce et fade, à nuances bleu-blanc, fleu...
de-pêcher, jaunâtre, gris-jaune, gris-sucre-d'orge, et général...
ment peu vives. On y rencontre cependant des qualités meilleure...
car les gardes-moulins français qui s'y trouvent savent assez bie...
à quoi s'en tenir pour ne pas faire des choix aussi peu favorable...

On compte dans toutes nos provinces d'Algérie un grand nom...
bre d'usines créées d'après le système anglais et montées par d...
mécaniciens français. Les gardes-moulins et les rhabilleurs ven...
de France y sont aussi nombreux. Tout fait donc espérer que...
meunerie atteindra bientôt tous ses développements dans les loc...
lités les moins importantes de cette belle et riche contrée. No...
ne craignons pas de dire qu'elle y parviendra même plus t...
que chez nous, parce que dans un pays où tout se renouvelle...
la fois on adopte facilement les innovations heureuses, tand...
qu'ailleurs l'habitude et la routine entravent le progrès.

Article 44.

Nature des meules employées en Espagne.

L'Espagne, malgré sa proximité avec la France, a peu à se loûer de ses progrès en meunerie. Chez elle, la guerre et les troubles civils paralysent tout; on dirait que cette nation n'est occupée qu'à se suicider.

Les renseignements qui nous en sont parvenus montrent l'industrie meunière dans un état déplorable. Il y a encore nombre de localités où l'on se sert d'une nature de meules inférieure à celles de granit ou de grès.

Les moulins montés à l'anglaise y sont fort rares. Ils se pourvoient à la Ferté. L'état d'agitation continuelle où ce pays se trouve empêche les gardes-moulins et les rhabilleurs français d'aller s'y fixer. Au milieu des commotions violentes qui ne cessent de s'y produire, s'ils ne couraient pas d'autre péril, ils risqueraient de mourir de faim, eux qui n'ont pour but que de faire mieux vivre les autres.

Article 45.

Nature des meules employées en Russie et en Turquie.

En passant de l'Espagne à la Russie, on dirait que nous allons pour ainsi dire aux antipodes; cependant la transition est plus ménagée qu'on ne pense. Dans le sujet qui nous occupe, la Russie est plus près de nous que l'Espagne : celle-ci, en effet, n'a sous le même rapport que peu d'affinité avec nous, malgré son voisinage; tandis que la Russie nous emprunte tout ce qu'il y a de grand dans nos idées et de nouveau dans nos découvertes, soit dans les sciences, soit dans l'industrie.

La Russie tire en partie ses meules de la Ferté, et si elle a f
quelques progrès dans l'art de la meunerie, elle le doit sans co
tredit aux lumières que nous lui avons transmises, aux élémen
que nous lui fournissons. Ce n'est, du reste, pas la seule contr
qui nous ait cette obligation : toutes les parties du monde civil
viennent puiser à notre source et s'enrichir de nos produits,
se faisant nos tributaires.

Dès la plus haute antiquité et avant la découverte du qua
molaire à la Ferté-sous-Jouarre, les habitants de la Russie se se
vaient de meules de granit ou de grès. Elles n'ont pas même d
paru dans la majeure partie de ce vaste empire. Mais la Ferté le
expédie maintenant des meules anglaises et surtout des carreau
pour éviter des embarras et des frais de transport plus considér
bles. La nature des pierres est pleine, fade ou tendre, aux nuanc
bleu-blanc et plus généralement fleur-de-pêcher d'une qual
inférieure. On y exporte aussi une grande quantité de pierr
jaunâtres, gris-jaune, gris-sucre-d'orge. Ces pierres manque
presque toutes de vivacité. On n'est donc pas encore entièreme
dans la bonne voie, parce qu'on ignore quelles sont toutes l
conditions d'un choix favorable en fait de meules.

Aujourd'hui, nous pourrions rendre au centuple à l'Orient l
améliorations dont il nous dota à l'époque des croisades. S'il no
a légué les moulins à vent, que de choses n'aurait-il pas à no
emprunter de nos jours! et combien il en aurait besoin sous
seul rapport de la meunerie! Qu'on juge où elle en est par le pa
sage suivant d'une lettre que nous avons reçue, à la date du 2
octobre 1858, d'un parent, employé de la compagnie franc
russe, actuellement dans ces parages.

« Quant aux renseignements que tu m'as demandés sur la me
» nerie en Russie et les progrès de cette industrie dans ce pay
» tout est bien en retard dans la région méridionale.

» A Syra, à Smyrne, à Théodosie, il y a encore des moulin
» dont les meules sont en granit, et qu'un cheval fait tourner.

» Théodosie, les farines qui viennent de France sont à bien meil-
» leur marché que celles du pays, quoique les grains soient à un
» très-bas prix. Tout le reste est à bon compte, céréales, etc.
» A Constantinople, il n'y a que des moulins à vent, dont les
» meules sont en granit, et dans les pays reculés de la Turquie,
» les paysans pilent encore leurs grains dans un mortier. »

Ces paroles nous révèlent combien les populations de ces contrées auraient besoin d'être instruites sur un art qui tient si essentiellement au bien-être de toutes les classes et qui est de première nécessité. Cet Orient où naît la lumière est aujourd'hui presque dépourvu de celle de l'intelligence. A quoi servent les beaux pays, les terres fécondes, les riches produits, sans les bons enseignements, et lorsque l'ombre qui environne les esprits vient paralyser les efforts de la nature? On voit qu'il y a encore là une ample matière offerte aux desseins généreux des philanthropes, de tous les cœurs amis de l'humanité.

Article 46.

Nature des meules employées dans les Iles-Britanniques.

L'Angleterre, qui a le génie si inventif, si industrieux et si perspicace pour se saisir et profiter de toutes les inventions, a emprunté aux Américains la découverte de la vraie méthode en meunerie et en a enrichi l'Europe : c'est dire qu'elle y a atteint le plus haut degré de la perfection. En effet, elle n'a rien négligé de ce qui peut contribuer au développement de cette industrie. Il y a plusieurs siècles qu'elle tire ses meules de la Ferté, et, à l'introduction du nouveau système, elle a failli éclipser les fabricants de la Marne avec leurs propres produits. Mais c'était assez qu'ils eussent été pour nous les révélateurs du progrès; ils furent bientôt forcés de borner leur ambition à cette gloire.

La nature des meules qu'ils font venir de la Ferté est la pierre

pleine. Leur système de mouture ne s'accorde pas avec la pier[re]
à petite porosité. On en trouve fort peu chez eux à grandes éve[i]-
lures. Les nuances qui leur sont expédiées sont le bleu-blanc, l[e]
fleur-de-pêcher, le gris-jaune légèrement coloré par les dépô[ts]
ferrugineux. La pierre est généralement tendre et prend très-bi[en]
le marteau.

Mais dans l'intérieur du pays et dans presque toute l'Irlande, [on]
se sert de meules bien inférieures; elles sont en granit et le pl[us]
souvent en grès. Les moulins y sont montés généralement [à]
l'antique.

Article 47.

Nature des meules employées en Belgique.

La Belgique a plusieurs carrières de silex-meulière, notamme[nt]
à Marchin (Liége), à Bouvines (Namur), à Sart-Bernard, dans [la]
même province, à Lodelensart, près de Charleroi (Hainaut). Plu[-]
sieurs fabricants de ce royaume ont reçu des récompenses à l'ex[-]
position de Londres en 1851. Aussi, les meuniers de cette contr[ée]
recourent peu à la Ferté, d'autant plus qu'ils trouvent à le[ur]
portée des silex-meulières de très-bonne qualité, comme en fo[nt]
foi les encouragements qui ont été décernés aux exposants de [ce]
pays.

C'est encore une preuve que dans ce royaume l'art de la meu[-]
nerie n'est pas en arrière, à cause de la corrélation immédiate q[ui]
existe entre la meulerie et la meunerie. En général, la moutu[re]
s'y fait très-bien. On y appelle journellement des gardes-mouli[ns]
français pour diriger les nouvelles usines qui se construisent.

Quelques meuniers pourtant achètent des meules de la Fert[é,]
mais ils sont en très-petit nombre. Ces meules sont d'un blanc
jaune, quelquefois gris à grande porosité.

Avant la découverte des meulières dans ce royaume, on s[e]

servait de meules en granit, en grès ou d'autre espèce de pierres peu propres à une bonne mouture.

Article 48.

Nature des meules employées en Prusse et en Allemagne.

La Prusse tire en partie ses meules de la Ferté; c'est une pierre fade, marneuse, d'une nuance jaune-sucre-d'orge, à grandes éveillures. Les moulins à l'anglaise y sont rares, et par conséquent la meunerie n'a fait jusqu'ici que peu de progrès.

On fait venir les meules en carreaux, et c'est principalement à Epernon, près de la Ferté, qu'on s'adresse pour les commandes. Les meules fabriquées en Prusse nous appartiennent donc par la matière première.

Mais on en fabrique aussi d'une autre nature. On retrouve là l'ancien basalte romain avec des dimensions plus vastes. On emploie aussi la pierre de trass et d'autres pierres qui ne peuvent donner qu'une mouture peu satisfaisante.

La Prusse a donc beaucoup à faire pour atteindre les développements désirables en fait de meunerie.

On jugera des soins que les amis du progrès prennent pour l'extension des bonnes méthodes dans les autres états d'Allemagne, par l'extrait suivant emprunté à un article du *Journal d'Agriculture pratique,* dû à la plume de M. de Courcy. Il s'agit ici de la Hongrie.

« La distance (de Presbourg à Ungarisch-Altenburg) est de
» 40 kilomètres..... Ungarisch-Altenburg est un gros bourg......
» Son école agricole disposera d'une trentaine d'hectares pour
» faire ses expériences. Les élèves trouveront une autre source
» d'instruction pratique, en observant les travaux de culture sur
» les nombreuses fermes de la seigneurie (domaine de l'archiduc
» Albert, de près de dix mille hectares), où il se trouve un moulin
» récemment établi d'après les meilleures méthodes.........

» De retour à Ungarisch-Altenburg, le directeur m'a condu
» dans le moulin qu'il a fait refaire à neuf, il y a quelques année
» Avant cette reconstruction, ce moulin ne rapportait pas pl
» de 6,375 fr., sur lesquels il y avait des frais énormes de rép
» rations à déduire chaque année. Il a été monté d'après le sy
» tème français : une turbine fait tourner deux paires de meul
» françaises, deux roues dont chacune fait mouvoir deux pair
» de meules, enfin une grande roue qui met six paires de meul
» en mouvement.

» Aujourd'hui, ce moulin produit plus de 50,000 fr., ce q
» représente un intérêt d'environ 25 pour cent du capital dépen
» et de la valeur foncière de la chute d'eau. Il peut moudre d
» 1,200 à 1,500 hectolitres de farine par semaine : la plus grand
» partie est expédiée sur Vienne (Autriche). »

Article 49.

Nature des meules employées dans les Etats-Sardes.

Dans la partie française, la Savoie trouve dans sa pauvreté e
céréales l'obstacle le plus invincible au développement de la meu
nerie. La mouture, en général, y laisse beaucoup à désirer; aus
le pain y est partout d'une qualité inférieure.

Le vieux système y règnera longtemps encore avec toutes se
imperfections. Les meules dont on se sert proviennent de carrière
françaises. La pierre est spongieuse et à nombreuses éveillures
Ils moulent avec cette pierre le seigle, l'orge et souvent auss
l'avoine. Mais, pour l'avoine en particulier, ils fabriquent une sort
de meule en grès, de couleur noire et brillante, qui moud à mer
veille et d'une manière telle que nulle autre pierre ne pourrait s
bien fonctionner. L'enveloppe coriace ou son de l'avoine se rédui
tout-à-fait en poussière.

Quelques meules y sont expédiees de la Ferté ; c'est la nuanc

jaunâtre, quelquefois le bleu-foncé ; mais c'est à peine si le système anglais y a fait son apparition : on n'emploie communément que les meules françaises.

Dans la partie italienne, le Piémont, etc., l'état de la meunerie est à peu près le même que dans les autres provinces de l'Italie dont nous allons parler.

Article 50.

Nature des meules employées dans les Etats-Pontificaux.

Tous les pays civilisés dont le sol est fertile ont pris le soin de porter l'industrie meunière au niveau de la valeur de leurs produits. L'Italie est de ce nombre ; c'est même la seule contrée qui n'ait cessé, depuis la civilisation romaine et malgré les invasions de tant de nations, ou barbares ou sortant à peine de la barbarie, de jouir des améliorations auxquelles elle était parvenue sous le rapport de la meunerie, dans le temps de sa splendeur et de sa puissance.

On ne lira peut-être pas sans intérêt quelques détails rétrospectifs sur ce sujet, bien que nous en ayons déjà donné d'assez amples en parlant de la meunerie chez les Anciens.

C'est à Volsinies, dit Varron, *que les pierres meulières ont été inventées*, et cette invention resta si célèbre qu'on l'environnait même de contes et de fables. *Parmi les prodiges recueillis*, dit Pline le Naturaliste, *je trouve qu'il est fait mention de pierres qui se sont mises en mouvement d'elles-mêmes ;* tant il est vrai que les grandes découvertes, celles surtout qui portent un caractère éminent d'utilité, paraissent toujours merveilleuses et laissent des traces profondes dans l'imagination et la mémoire des peuples.

Nulle part, ajoute le même auteur, *la pierre meulière n'est com-*

parable à celle de l'Italie; elle ne forme pas de masse. Il [y a]
des provinces où elle manque entièrement.

Quelques pierres de ce genre sont si tendres, qu'elles se laiss[ent]
polir avec une pierre à aiguiser. Au reste, nulle pierre n'est d'[une]
complexion plus résistante. Quelques-uns nomment pyrite la pie[rre]
meulière, parce qu'elle donne beaucoup de feu; mais celle qu[e l'on]
nomme proprement pyrite est une pierre métallique. Et plus lo[in,]
au sujet de la chaux, le savant naturaliste termine par ces mo[ts:]
La chaux de la pierre meulière est la meilleure, parce que ce[tte]
pierre est naturellement plus grasse que les autres.

Sur ces indications, on peut conclure que la meulière italien[ne,]
la meilleure qui fût connue dans toute l'étendue de l'empire, é[tait]
cependant différente de nos meulières de la Ferté, car on pouvai[t en]
faire de la chaux et même la chaux la plus excellente. Cette se[ule]
différence en établit une bien certaine dans la nature des de[ux]
meulières. Qu'est devenue cette meulière d'Italie? nous l'ignoro[ns.]
Toutefois, à en croire Imperatus, elle porterait maintenant [le]
nom de *pierre de Sesiovane*. Celle-ci a certaines analogies av[ec]
celle de la Ferté, mais rien ne prouve leur identité. Nous n'os[o]nier, toutefois, que ce soit l'ancienne meulière romaine d'Ital[ie;]
cependant, puisqu'elle était si renommée, il est étonnant que [les]
meuniers aient cessé d'y avoir recours. Dans tous les cas, [la]
meunerie actuelle dans les Etats-Pontificaux est dans un état [sa]tisfaisant. On y appelle sans cesse des mécaniciens et des gard[es]
moulins français, et on nous emprunte aussi la pierre de la Fer[té.]
Comme les blés y sont riches en gluten, on leur expédie d[es]
pierres tendres à petite porosité ou pleines bleu-blanc, viol[et,]
gris-jaune ou fleur-de-pêcher.

Article 51.

Nature des meules employées en Suisse.

Ce pays n'est pas le plus avancé dans la meunerie, mais il n'est pas non plus le dernier. Il tire beaucoup de meules de la Ferté. Ce sont des pierres à très-peu de porosité et le plus souvent sans porosité, en général fort douces, dans les nuances bleu-blanc pâle ou bleu-de-ciel très-clair, les fleur-de-pêcher douces, car il y en a qui étant d'une nature très-pure sont vives et ardentes. Il faut savoir les distinguer.

On y emploie aussi des pierres d'autres provenances, des pierres extraites dans le pays. On se sert beaucoup de meules françaises à grandes éveillures, surtout dans les endroits qui ne fournissent que de mauvais blé.

Mais le défaut capital de la Suisse, c'est de s'en tenir à son système particulier, qui, sans être mauvais, est loin d'égaler la perfection du système nouveau que nous ne cesserons de préconiser.

Article 52.

Nature des meules employées aux Etats-Unis d'Amérique.

Les Américains sont les inventeurs du nouveau système. S'ils nous doivent leur indépendance, ce n'est pas trop dire que de proclamer qu'ils nous ont payé une partie du service que nous leur avons rendu, en nous dotant, ainsi que l'Europe, d'une découverte déjà féconde et destinée à contribuer puissamment au bien-être des générations futures. En voyant les admirables effets de la meunerie moderne et en les comparant à ceux des temps passés, que nous rappelle encore trop l'imperfection qui subsiste de nos jours sur

tant de points, on se sent porté naturellement à rendre homm[e]
à ceux qui furent les créateurs de la nouvelle méthode, et à rec[on]
naître en eux des bienfaiteurs du genre humain.

Il est regrettable que la gloire d'une invention si éminemm[ent]
utile n'ait pas été consacrée par le nom de ses auteurs, et que ce[lui]
des Anglais, qui nous l'ont seulement transmise, en ait pris
place. C'est un accident qui malheureusement n'est pas rare p[our]
les grandes découvertes. Le système anglais n'est donc réellem[ent]
que le système américain. La reconnaissance publique ne doit
moins pas l'oublier.

On y a fait sans doute, depuis son introduction, des perfecti[on]
nements notables que nous aurons lieu de signaler plus loin, mai[s le]
fond reste le même : c'est une grande diminution dans le diamè[tre]
des meules, en leur donnant des rayons, une étude particuli[ère]
pour leur choix, une direction mieux entendue de leur marche[,]
un soin extrême de leur tenue. Le point capital du système,
qui a constitué la nouveauté, c'est surtout l'invention des rayo[ns.]

La meunerie est donc florissante aux Etats-Unis. On a pu
juger par les milliers de barils de farine qu'ils nous ont expéd[iés]
plusieurs années de suite, à une époque de disette dont nous av[ons]
encore tous le souvenir.

On a déjà fait des efforts pour prévenir ces déplorables circo[n]
stances, qui entraînent presque toujours des troubles et des [dé]
sordres ; car, comme disent les poètes, *la faim est une mauva[ise]
conseillère*. Mais les remèdes ne seront réellement efficaces q[ue]
lorsqu'on s'appliquera à favoriser l'extension des bons systèm[es]
pour toutes les industries qui tiennent aux choses de premi[ère]
nécessité. C'est dans ce but que nous nous permettons de réclam[er]
la bienveillante sollicitude du gouvernement et des administ[ra]
teurs, soit municipaux, soit supérieurs, en faveur de la meune[rie]
des campagnes, et surtout de celles qui sont le plus reculées et [les]
plus arriérées sous ce rapport important. Pourquoi le cèderion[s]
nous, comme praticiens, à nos voisins d'Angleterre ou aux peup[les]

éloignés, tels que ceux d'Amérique, lorsqu'il y va de notre intérêt, de notre honneur et de notre bien-être ?

Les Etats-Unis tirent leurs meules en carreaux de la Ferté-sous-Jouarre. On leur expédie généralement de bonnes qualités de pierres. Les nuances sont le bleu-pâle à vivacité, mais à vivacité douce, avec assez de mordant, les fleur-de-pêcher, le gris, le gris-jaune. La nature de la pierre est pleine ou à très-petite porosité. Ces choix s'harmonisent très-bien avec la nature des blés de ce vaste et riche pays.

C'est dans le nord des Etats-Unis principalement que la meunerie est arrivée à un haut degré de perfection, et c'est de là que la région méridionale reçoit en partie ses subsistances. Du côté de la Nouvelle-Orléans, il n'y a ni blé, ni moulins. Les approvisionnements y arrivent en barriques de farine de trois à quatre cents lieues plus haut. C'est le commerce qui fait la ressource et la richesse de cette contrée.

On connaît maintenant où en est la meunerie dans la plupart des pays civilisés. Nous croyons devoir clore ici nos développements sur cette question. La réflexion générale qu'on peut faire sur cet état, c'est que nulle part en Europe la meunerie n'est parvenue, par manque des lumières nécessaires, à un degré satisfaisant de prospérité.

Article 53.

Nature des meules propres à moudre les blés durs.

On a pu se convaincre déjà que les meules n'ont pas précisément une valeur absolue, et que ce n'est qu'à un point de vue restreint qu'on peut dire que telle meulière vaut mieux que telle autre; car la nature des pierres doit varier avec la nature des blés. Cela ne détruit point le classement que nous en avons fait plus haut; il suffit de reconnaître l'espèce de pierre que réclame le

grain, et l'on fait ensuite le choix parmi celles qui se distingue[nt] par le plus ou le moins de porosité, par le plus ou le moins [de] dureté ou de douceur. Sous ce rapport, la règle est invariable.

De nombreuses expériences nous ont appris que pour faire u[ne] farine douce avec des blés durs, et pour en obtenir un rendeme[nt] convenable, on ne doit employer que des meules d'une natu[re] très-douce et sans vivacité; et quand même il y aurait dans le[ur] composition un mélange de grès siliceux de qualité inférieure [ou] quelques parcelles de pierres inertes, elles n'en seraient que pl[us] avantageuses. C'est un point que nous avons étudié avec une scr[u]puleuse attention et nous en parlons avec certitude. A en jug[er] par la nature du blé, on serait porté à croire que pour faire u[ne] bonne mouture on devrait procéder tout-à-fait à l'inverse, et em[p]loyer pour le blé dur une pierre dure, vive et ardente, et cepe[n]dant c'est tout le contraire. Ce n'est pas ici le cas de faire usa[ge] de l'homœopathie.

Cela est tellement vrai, que si l'on soumettait le blé dur à l'ac[tion d'une des espèces de meulières que nous avons, dans le classe[ment], placées en première ligne, comme le bleu-clair, il y aura[it] une différence de 50 pour cent dans la quantité moulue, c'est-à[-]dire que la pierre douce moudra le double de l'autre, et que celle-[ci] ne donnera que 50 kilogrammes à l'heure, tandis que la premièr[e] en donnera 100. Il y a aussi une différence notable dans la quali[té] des produits : la mouture par le silex dur est si loin d'être achevée[e] qu'il reste encore plus de travail à faire la remouture que pou[r] moudre le blé.

Ainsi, nous engageons vivement nos collègues qui auraient [à] moudre continuellement des blés durs à adopter les meules douces[.] Ils ne tarderont pas d'être convaincus par leur propre expérienc[e] que ce que nous venons d'avancer repose sur une vérité incon[testable.

Article 54.

Nature des meules propres à moudre les blés tendres, les blés transportés en bateaux et ceux des contrées humides.

La pratique nous a également démontré que, pour moudre les blés tendres de toute provenance, et pour en obtenir une mouture qui soit à l'abri de la critique, il faut employer des meules bleues très-vives, très-ardentes, à porosité fine et multipliée d'une régularité aussi parfaite que possible.

Il faut se servir de ces meules non-seulement pour moudre les blés d'une nature grasse par elle-même, mais encore les blés transportés en bateaux, ceux qui sont à enveloppe grossière et ceux que l'on récolte dans des lieux humides ou dans des localités où ils ne peuvent atteindre leur complète maturité.

Tels sont les résultats que constatent une étude sérieuse et des expériences réitérées sur les divers produits que nous présente la féconde variété de la nature. On peut en acquérir comme nous la certitude par des tentatives et des épreuves. Nous croyons même qu'il n'y a pas un meunier un peu expert dans sa profession qui n'ait fait les mêmes remarques; car, dans la pratique, il est universellement reconnu que la bonne qualité du rendement en mouture de ces divers blés est la conséquence immédiate et incontestable de l'emploi de meules de ce genre. C'est par elles seules qu'on peut arriver à leur mouture perfectionnée.

Il est possible, sans nul doute, de moudre les grains dont il s'agit avec des meules qui ne présentent pas ces conditions et qui relativement sont d'une qualité inférieure; mais, pour en obtenir un résultat favorable, il faudra bien plus de soins et de peine, et malgré toute la sollicitude et l'habileté qu'on déploiera dans la direction du moulin, rien ne parviendra à procurer les mêmes avantages en pareilles circonstances.

Article 55.

Nature des meules qui prennent bien le rhabillage.

La nature a varié ses produits suivant nos besoins; elle ne no[us]
a laissé que la peine de choisir ce qui peut le mieux s'approprier
nos usages et répondre à nos désirs. Nous n'avons donc qu'à baiss[er]
les mains pour puiser dans ses trésors; mais il faut ensuite cons[i]-
dérer pour faire un choix judicieux. Cette étude nous amène [à]
reconnaître les propriétés des objets sur lesquels elle s'exerce,
souvent ce qui nous paraît le plus simple a été le fruit de longu[es]
observations et de laborieuses recherches. C'est à force d'exam[en]
et de réflexions que l'on arrive à faire les applications les pl[us]
naturelles, les plus efficaces et très-souvent les plus faciles; m[ais]
c'est surtout à l'utilité qu'il faut avoir égard, quand elle se pr[é]-
sente dans des conditions parfaitement réalisables.

Pour la distinction des pierres qui prennent le mieux le rh[a]-
billage, nous passerons en revue les diverses nuances, en con[s]-
tatant leur mérite et leurs défauts.

Nous mettons en première ligne les nuances bleues, quoique [ce]
ne soient pas celles qui se cisèlent le mieux. Dans leurs variété[s]
il y en a qui certainement se rhabillent mieux les unes que l[es]
autres, et il ne faut pas croire que ce soient les pierres les moi[ns]
pures dans leur nature qui se coupent et se taillent le mieux [au]
moyen du marteau.

Les pierres d'un bleu-vif et d'une nature très-pure ont beso[in]
d'être traitées avec beaucoup de précaution, pour que la ciselu[re]
soit bien suivie. Elles demandent des rhabilleurs habiles et de bo[ns]
instruments. Il faut avoir soin de changer souvent de marteau[,]
c'est-à-dire qu'il faut éviter de les pousser à bout, ce qui fait bris[er]
la pierre, au lieu d'opérer la ciselure d'une manière parfaite.

Ensuite viennent les bleu-foncé et très-dures, qui ne sont p[as]

non plus des plus faciles à ciseler; mais on y parvient en procédant avec beaucoup de soin et au moyen de marteaux bien trempés. Il faut que non-seulement la trempe soit dure, mais aussi qu'elle ait du mordant; ce qui est un point essentiel dans la trempe.

Nous ferons remarquer que le bleu-ardoise prend souvent bien le rhabillage, car les espèces tendres de cette nuance ne sont pas rares; mais celles qui sont dures se cisèlent plus difficilement, s'égrènent bien plus sous la taille et usent vite les marteaux.

Le bleu-blanc pâle est communément très-difficile à rhabiller. Cette pierre est souvent composée de quartz mal liés; elle est fade et compacte. Il semble, au premier abord, qu'elle doive prendre avantageusement le marteau, mais il est loin d'en être ainsi, et c'est une preuve de plus qu'*il ne faut pas juger sur les apparences*. Il est vrai pourtant que dans cette couleur il y a quelques nuances qui se cisèlent bien; mais on court un grand risque de se tromper, et l'on ne peut que plaindre les meuniers condamnés à se servir d'une pierre qui refuse le marteau, car c'est le plus grand vice d'une meule. Si tous les fabricants avaient à cœur l'amour de l'art et de leur devoir, ils laisseraient les pierres de cette nature dans leurs carrières, et ils n'abuseraient pas de la crédulité des meuniers dépourvus des connaissances nécessaires, qui s'en remettent à leur bonne foi.

Toutes les nuances de silex violet ou fleur-de-pêcher prennent généralement bien le marteau. Il en est de même des fleur-de-pêcher pâles; mais la ciselure de ces derniers n'est pas solide et ne tient pas longtemps, et pourtant cette solidité est une des qualités les plus essentielles d'une bonne meule. On est heureux de savoir se procurer des meules qui, tout en prenant bien la ciselure, peuvent la conserver longtemps : ce sont là deux qualités très-précieuses.

Parmi les gris-jaune, il y en a qui sont loin d'avoir les propriétés désirables; mais les gris-sucre-d'orge se rhabillent généralement bien. Les gris-clair offrent souvent des difficultés à la ciselure.

Les blanc-grain-de-sel ne sont pas non plus faciles à la taill[e] parce qu'ils s'égrènent et se brisent sous les coups du marteau.

Dans tous les cas, il est indispensable de ne jamais laisser us[er] entièrement la ciselure. On comprend assez l'importance de [ce] conseil pour que nous n'ayons pas besoin d'insister sur ce poin[t,] l'un des plus essentiels à la bonne tenue des meules.

Article 56.

Nature des meules qui conservent le rhabillage.

Les pierres meulières qui conservent le plus longtemps le rh[a]billage sont sans contredit celles qui sont les plus pures et les pl[us] parfaites. On peut citer, en général, comme possédant cette pr[o]priété, les pierres d'un bleu-vif transparent. On peut les reco[n]naître facilement aux éclats qu'elles donnent à la fabrication : c[es] éclats grenus et raboteux annoncent que la pierre présente [la] condition voulue. Toutes les pierres dont nous parlons donne[nt] des éclats munis d'aspérités et dénués de tout poli. Les bleu-fon[cé] donnent des éclats moins raboteux et gardent moins bien la tail[le.]

Nous allons signaler, sans tenir compte des diverses qualités d[es] pierres poreuses, celles qui conservent le mieux le rhabillage.

Les bleu-ardoise à grains écailleux gardent assez longtemps [la] ciselure. Il n'en est point ainsi pour les pierres d'un bleu-bla[nc] pâle ou qui présentent une texture de pierre à fusil; elles ne co[n]servent nullement le rhabillage.

Les pierres d'un gris-grain-de-sel peuvent se mettre au rang d[es] pierres bleues à éclats grenus.

Les fleur-de-pêcher de nature pure conservent assez bien [la] ciselure; celles qui sont d'une nature fade la retiennent moi[ns] longtemps.

Nous ne doutons pas que ces éclaircissements ne présentent [de] l'intérêt à nos collègues qui auraient peu de connaissances sur [la] nature des meules, et qu'ils n'en tirent des avantages sérieux.

Article 57.

Nature des meules qui s'échauffent le moins par le travail.

L'échauffement des meules est un inconvénient si fâcheux et si funeste, qu'on ne saurait mettre trop de soin à le prévenir. Il a des conséquences déplorables pour la nature des produits, car il altère l'organisation des blés, et pour la quantité, car il est la cause immédiate des grands déchets. Il faut donc savoir choisir une bonne qualité de meules et les tenir convenablement. Un bon choix abrège considérablement la besogne, mais il est encore loin de tout faire; il y a toujours la part de la vigilance.

Remarque générale. Les pierres vives, ardentes et à porosité fine et régulière marchent bien plus longtemps que les pierres pleines. Cependant, il y a une sorte de pierre pleine en apparence, et en réalité grenue, qui ne s'échauffe pas plus que les précédentes. Nous avons indiqué plus haut le moyen de la reconnaître à ses éclats.

Nous mettons donc au premier rang des meules qui ont la propriété de prendre le moins de calorique les nuances d'un bleu-vif, le bleu grenu, les grain-de-sel et notamment celles qui se cisèlent bien et conservent longtemps leur rhabillage.

Mais dans le grand nombre des meuniers il y en a certainement plusieurs et même trop qui, par leur faute, aggravent le mal ou le laissent arriver. Tel souvent a de bonnes meules, et cependant l'échauffement ne cesse de se produire. Ce n'est pas la nature de la pierre qu'il en faut accuser, mais bien la négligence de l'ouvrier ou son incapacité; car, de deux choses l'une: ou il n'entend pas bien la mouture, ou il tient mal ses meules. Dans le premier cas, il pèche par ignorance, et dans le second par manque de soins. Tout le monde en ressent les suites: le meunier d'abord, qui, n'ayant pas obtenu le rendement exigé, est obligé d'y faire une

addition du sien, et perd ainsi, au lieu de faire du bénéfice; en suite toutes les classes de la société, car ces déchets énormes sinon dans tel ou tel cas, du moins par leur vaste ensemble, son autant de perdu pour la consommation publique.

C'est pourquoi les soins et même les dépenses que s'imposera la sollicitude du gouvernement dans le but d'éclairer les meuniers des régions reculées et arriérées, seraient encore de l'économie sociale. Les pertes survenant par une direction mal comprise de moulins sont peut-être incalculables : outre la qualité des produits qui se trouvent très-souvent détériorés, la quantité en moins nous semble impliquer avec plus de raison encore une question d'intérêt général, et ce sont les classes les plus laborieuses, celles des campagnes, qui sont condamnées à subir ce détriment.

Article 58.

Nature des meules qui s'échauffent le plus.

Mais si tels sont les accidents à craindre, même avec de bonnes meules, ils deviennent bien plus graves, si la pierre est prédisposée par sa nature à l'échauffement ; telles sont les pierres fades les bleu-blanc, les bleu-pâle, les fleur-de-pêcher pâle et toutes les meulières peu pures et difficiles à rhabiller.

C'est avec des meules de cette nature qu'il est surtout besoin de vigilance pour prévenir l'action trop vive de la chaleur. Il faut en surveiller la marche avec soin, les conduire légèrement autant que possible, tenir l'entrée régulière, les rayons en bon état, de manière qu'ils ne soient jamais trop usés, enfin procéder au rhabillage aussi souvent que l'exige l'usure et le pratiquer avec finesse.

Voilà sans doute bien du travail et de la peine ; mais que l'on ne s'y trompe pas, ce n'est que par ce moyen que l'on obtiendra des produits satisfaisants. Il n'est aucun de ces soins qui n'ait son

utilité directe et son prix assuré. En prenant toutes ces précautions, on travaille dans son intérêt d'abord et dans celui de tout le monde, comme nous l'avons déjà démontré.

Article 59.

Nature des meules qui ont la propriété de faire très-blanc.

Parmi les diverses meules que l'on fabrique, il en est qui jouissent de certaines propriétés que nous allons signaler maintenant à nos collègues. Nous voulons parler de la vertu qu'ont certaines pierres de laisser au blé toutes ses qualités naturelles.

Un de ces avantages précieux, c'est la blancheur. Les pierres qui maintiennent aux produits cette qualité primitive du blé sont celles dont la nature est pure et qui ne s'usent pas rapidement, comme le bleu-vif. Il faut donc rechercher particulièrement les meulières vives, ardentes et conservant le rhabillage, si l'on veut obtenir une farine blanche et pure.

Parmi les pierres pleines, il en est qui donnent une très-belle farine ; ce sont celles dont la nature est simple ou sans mélange.

Le bleu pur en général excelle à conserver la blancheur. Il ne faut excepter dans cette nuance que les pierres dont un alliage de matières impures altère les propriétés. On s'en aperçoit au rhabillage, qui alors n'est difficile à obtenir qu'à cause de ces substances étrangères.

En général, les pierres d'une nature composée ou à mélange sont peu propres à donner une farine blanche, à moins que les divers éléments qui les forment ne soient liés solidement, en un mot, que toutes les parties de la meulière soient fermes et dures.

Les pierres fades sont dans le même cas. La blancheur du produit est en raison directe de leur degré de dureté.

Nous signalons comme nuisible à la blancheur de la mouture la pierre violette tirant sur le noir, les nuances jaunes ferrugineuses,

et principalement les couleurs rousses. Tout soin du garde-m[oulin], avec de pareilles meules, serait inutile et superflu ; rien [ne] peut leur empêcher de ternir la farine, et, ce qui est plus gra[ve,] d'altérer les principes constitutifs du blé.

Rien n'étant précieux comme la conservation des substan[ces] naturelles, il est important que les meuniers évitent de se ser[vir] de meules qui exercent une action pernicieuse sur le grain, [en] détruisant ses vertus nutritives et bienfaisantes.

Mais, si l'on doit tenir avant tout à ce que les propriétés pri[mi]tives restent intactes, il est bon aussi que le produit flatte [les] regards et que son apparence réponde à sa valeur intrinsèque. C[ette] condition est indispensable dans le commerce ; les particuli[ers] même ne se résigneraient pas à manger le pain noir quand leur [blé] a dû fournir une farine blanche. Qu'on ne s'attache donc pas [au] bon marché des meules, mais à leur bonne qualité.

Article 60.

Durée des meules françaises et leur épaisseur moyenne.

Ce que nous avons à dire à ce sujet n'a de prix qu'au point [de] vue historique, comme tout ce que nous avons dit des meu[les] françaises, car notre but est d'en faire abandonner l'usage et [de] les remplacer par un système plus avantageux. Mais ceux qui [les] emploient encore seront peut-être bien aises de rencontrer ic[i la] solution raisonnée d'une question qui les intéresse directeme[nt] et que chacun d'eux s'est faite sans doute plus d'une fois.

Combien de temps peut fonctionner la meule française ? P[our] donner une réponse qui ait un caractère positif de certitude, il f[aut] avoir égard à la durée du travail, à la dureté de la meule, [à] l'espèce de denrée qu'elle moud ordinairement, aux conditions [de] son mariage, à l'habileté de l'ouvrier qui la dirige et à la vitesse [de] sa course.

Supposons donc un travail journalier pendant toute l'année, c'est-à-dire 365 jours, une meule ordinaire de deux mètres de diamètre, avec l'épaisseur moyenne de 33 centimètres, en bonne qualité de pierre, avec une alliance bien favorable, du blé toujours propre, un ouvrier qui connaisse sa profession et une vitesse moyenne : la meule qui travaillera dans ces conditions et qui sera rhabillée tous les mois, comme on le faisait dans la méthode française, s'usera à peu près d'un millimètre par mois, soit un centimètre par an, ce qui donnerait trente ans pour sa durée Nous ne faisons aucune différence entre les tournantes et les gîtes.

Mais si la meule n'est pas soumise à un travail continu, comme il arrive fréquemment dans les campagnes, elle pourra durer bien plus longtemps; de même que si elle moud du blé graveleux ou peu propre, elle s'usera plus rapidement. L'usure se produira encore plus vite si la meule est mal dirigée et qu'on la laisse parfois tourner à vide ou sans grain. Enfin, un mariage mal assorti peut encore nuire à la durée des meules, comme on aura lieu de s'en convaincre par ce que nous aurons à dire plus loin à ce sujet.

Article 61.

Durée des meules anglaises et leur épaisseur moyenne.

Les meules anglaises diffèrent essentiellement des meules françaises par leurs petites dimensions, leur forme, leur rotation, leur rayonnement. Pour déterminer leur durée, il faut donc examiner les particularités qui les distinguent et qui peuvent contribuer plus ou moins à l'usure.

D'abord, elles ont moins de superficie, ce qui concentre la même quantité de travail dans un espace beaucoup plus resserré; elles ont un mouvement de rotation bien plus rapide et sont par conséquent plus fréquemment rhabillées. Ainsi, toutes les autres

circonstances étant supposées les mêmes, les meules anglai[ses]
s'useront plus tôt que les meules françaises.

Mais les rayons viennent encore ajouter à la rapidité de l'usu[re].
En effet, ils prennent à peu près la moitié de la superficie ; [on]
conçoit dès-lors que les parties travaillantes doivent subir u[ne]
prompte diminution et avoir besoin d'un fréquent rhabillage.

Notons enfin les diverses causes extérieures qui contribu[ent]
aussi à abréger la durée de ces meules, telles qu'une direction r[mal]
entendue de leur marche, un grain peu épuré, la rotation à vide, [la]
négligence dans le rhabillage, une confection mauvaise ou déf[ec]-
tueuse. On comprend sans peine que dans tous ces cas l'usure d[oit]
être accélérée.

Ainsi, pour ne parler en détail que des seuls vices de confe[c]-
tion, les joints étant mal faits et les morceaux mal liés entr'eu[x],
soit par l'emploi d'un plâtre peu énergique, soit par l'influen[ce]
d'un temps frais et humide, souvent les meules ne peuvent su[p]-
porter les coups du marteau ou le travail du rayonnement. Da[ns]
cette double opération, les joints s'ébranlent et se descellent, si [la]
meule n'est pas construite solidement et de manière à ne form[er]
qu'un corps, qu'un seul tout dans son ensemble. Il est facile [de]
s'assurer si elle possède les qualités requises en la frappant [de]
la paume de la main ou avec autre chose : si le son est uniforme [et]
retentissant, elle est bonne ; si le son est coupé et peu éclatan[t],
elle est défectueuse et sera promptement usée.

Mais, supposé qu'elle réunisse bien toutes les conditions q[ue]
nous avons énumérées pour une bonne meule, qu'elle soit bi[en]
entretenue et bien dirigée et qu'elle travaille sur une bonne qu[a]-
lité de grains, ayant une épaisseur moyenne entre 25 et 30 ce[n]-
timètres, elle sera encore loin de durer autant que la meule fra[n]-
çaise, parce que les meilleures anglaises n'ont tout au plus que
6 à 7 centimètres de pierre propre au travail, mais elle pour[ra]
avoir une durée de 10 à 12 ans et même plus, si elle ne travai[lle]
pas continuellement.

Il va sans dire que la diminution dans la durée est en raison directe de l'infériorité de la pierre. Les meulières de moindre qualité s'usent bien plus rapidement que les autres.

Enfin, pour clore cet article, nous rappellerons ce que nous avons dit dans le précédent au sujet du mariage des meules, lequel contribue aussi singulièrement à modifier en plus ou en moins leur usure, selon qu'il est accompli dans des conditions heureuses ou peu favorables.

Les détails que nous venons de donner sont d'une très-grande utilité; ils nous apprennent quel soin nous devons mettre à bien entretenir et à diriger sagement les meules, à prendre garde à l'épurement des grains livrés à la mouture, et ils confirment les recommandations que nous avons faites sur l'importance du choix des meules.

Nous passons à une question du plus haut intérêt et à laquelle nous avons déjà bien des fois renvoyé nos lecteurs. Elle entre pour beaucoup dans la méthode. Il s'agit du mariage des meules, si fécond, sous divers rapports, en conséquences bonnes ou mauvaises.

Article 62.

Mariage des meules pour obtenir de bons résultats.

Dès longtemps, après la découverte du quartz molaire à la Ferté, les praticiens ont eu l'idée d'unir de la manière la plus favorable les deux meules destinées à travailler ensemble. Ils ont reconnu que certaines variétés de silex opéraient plus avantageusement étant alliées à certaines autres nuances. Cette combinaison a été désignée sous le nom de *mariage des meules;* elle a été consacrée par la suite des âges, et la nouvelle école n'y a rien changé, car jamais on ne renverse tout dans une réforme. Aujourd'hui, comme jadis, on cherche à faire ce mariage dans les meilleures

conditions, et tous les meuniers un peu instruits dans leur méti[er] savent que ce mariage est un point essentiel, et que, s'il est he[u]reusement réalisé, les meules alors n'ont plus de prix.

Mais il est très-rare que les meuliers connaissent bien les de[ux] qualités de pierres qui doivent fonctionner ensemble. Pour acqué[rir] cette science fondamentale, il faut être expert à la fois dans [la] meunerie et la meulerie, deux choses qu'on ne connaît point [à] fond sans les avoir pratiquées et étudiées avec ce zèle que don[ne] seul l'amour de l'art.

Les effets d'un bon mariage s'annoncent par la perfection de [la] mouture, la blancheur de la farine, le ménagement des meules [et] une diminution sensible dans les déchets. Ainsi, sous le rapp[ort] de la quantité et de la qualité des produits, aussi bien que so[us] celui de l'usure et de l'entretien des meules, on est intéressé [à] bien chercher les éléments qui ont une affinité spéciale pour tr[a]vailler ensemble. Nous allons tâcher d'aplanir la voie, en exposa[nt] les données positives que l'expérience nous fournit à cet égar[d]. Nous procèderons comme nous avons fait jusqu'ici, en prena[nt] toujours les meules de premier choix et en les mettant en premiè[re] ligne.

Les pierres bleu-clair, vives, ardentes et pleines, doivent ê[tre] unies ou mariées à des pierres de nuances bleu-pâle ou fleur-d[e] pêcher de nature fort pure.

Les nuances bleu-foncé à grande porosité ou grenues doive[nt] s'allier à des meulières tendres et pleines. Bien que nous semblio[ns] indiquer ici des qualités inférieures, surtout en fait de gîte, qu'[on] ne s'y méprenne pas, nous venons de signaler des mariages vr[ai]ment efficaces et qui méritent sans contredit, dans le dernier [cas] comme dans le premier, la priorité que nous leur assignons, [et] nous maintenons le premier rang à ces deux espèces de meu[les] comme courantes et comme gisantes.

Quant aux bleu-foncé à grandes éveillures et en pierre très-du[re] et très-vive, on les mariera avec des nuances fleur-de-pêcher bi[en]

pleines et tant soit peu moins pures que les précédentes, ou bien avec des nuances bleues très-pâles et très-pleines.

Les pierres bleues ardentes et à porosité, système anglais, seront mariées avec une nuance gris-sucre-d'orge, mais pleine et d'une nature douce.

On alliera les bleues d'une couleur très-foncée avec des nuances d'un gris-grain-de-sel sans éveillures.

Enfin, toutes les meules ardentes, vives, nerveuses et vigoureuses, doivent être mariées avec des pierres moins vives et moins ardentes. Les meules à grandes éveillures seront unies avec des meules un peu plus douces et à moins d'éveillures, et les meules à grande quantité de pores fins ou ténus, avec des meules pleines et d'une nuance différente, mais très-pures.

Il ne faut jamais unir deux natures de meules difficiles à ciseler. On doit en faire un mélange qui partage les obstacles, en alliant dans les proportions voulues les dures avec les tendres; de sorte que dans le couple il y en ait une au moins qui soit d'un rhabillage facile. On aura soin de mettre comme courantes celles qui prennent bien le marteau, et en général les premières qualités de pierres, ainsi que celles à grandes éveillures.

Les meules d'une nature pleine doivent être mariées avec des poreuses *et vice versâ*. Enfin, nous pouvons parfaitement appliquer ici ce que Bernardin de Saint-Pierre dit de la loi des contraires en fait de mariage : si le blond préfère la brune, et l'homme grand une petite femme, sans parler de la fortune, où l'on recherche un peu trop l'égalité, ainsi la meulière pleine demande la poreuse; la douce appelle une nerveuse; la nuance bleue, une nuance opposée. Hors de ce principe, le couple ne serait pas bien assorti.

On aura compris, nous l'espérons, les détails que nous venons de donner sur cet article important, et nous avons l'intime conviction qu'en se conformant à nos conseils on en retirera de précieux avantages pour le choix des meules et pour les résultats de la mouture. Car, il ne faut pas s'y méprendre, ce n'est que par un

mariage favorable des meules qu'on obtiendra des produits irréprochables. Qu'on en fasse l'épreuve, si on le désire, et qu'on unisse deux meules de même nature, soit deux pierres d'un bleu vif de première qualité, on aura en mouture, dans le même intervalle de temps, une quantité sans doute bien plus considérable le blé s'expédiera bien plus vite, mais le travail sera très-imparfait et la farine ne se présentera pas avec les conditions avantageuses qu'elle offre dans le cas d'un mariage bien entendu.

Il en sera de même si l'on marie ensemble deux pierres à petite porosité : on n'obtiendra pas un travail fini et il restera bien plus de remouture à faire. Ainsi, il est de notre intérêt de nous conformer aux principes reconnus et de suivre les lois dérivant de la nature des choses et qui nous ont été dévoilées par l'étude et l'expérience.

Au reste, nous en appelons aux lumières de tous les gardes moulins qui, ayant à cœur de s'instruire, ont réfléchi sur cette matière, ont examiné ce sujet par eux-mêmes ou se sont aidés des observations recueillies dans leurs voyages auprès de collègues expérimentés.

Tous ceux qui sont vraiment connaisseurs dans le métier diront que si, par exemple, il prend fantaisie à un meunier d'unir deux meules de nuance violette tirant tant soit peu sur le noir, comme nous l'avons signalé plus haut, il n'obtiendra pas une mouture blanche, parce que la pierre de cette nuance a le grave inconvénient de ternir la farine et d'enlever au blé la blancheur qui lui est essentielle.

Ils diront encore unanimement que si l'on allie les nuances d'un bleu très-pâle, à l'éclat terne, à la face unie et douce au toucher, ayant la texture de la pierre à fusil, on ne pourra forcer leur nature récalcitrante à prendre le marteau ; qu'elles ne feront qu'un travail sans valeur et une mouture grasse ; qu'en outre la chaleur irrémédiable qu'elles produisent ne cesse de porter atteinte à la blancheur de la farine, et que finalement il est pour ainsi dire impossible d'en obtenir un rendement favorable.

La conclusion obligée est donc que tous les préjugés doivent s'anéantir devant une vérité qui repose sur des faits constants, sur des expériences invariables, et dont la découverte est le fruit d'une longue pratique.

Article 63.

Influence d'un bon rhabilleur sur la nature d'une pierre inférieure.

N'y a-t-il donc aucun moyen d'utiliser les pierres d'une nature inférieure ?

Si l'on a bien compris ce que nous avons dit jusqu'à présent, on n'en tirera certes pas la conséquence qu'il n'y a aucun moyen de se servir des meulières d'une qualité moins avantageuse.

En fait de mariage, il est certain qu'on ne peut se dispenser de suivre les principes établis, car on se trouverait continuellement dans un embarras en quelque sorte inextricable, et l'on s'exposerait à de fâcheux mécomptes.

Il n'est pas moins évident qu'il faut avoir grand soin de se pourvoir de bonnes qualités de silex ; c'est là une question sur laquelle nous nous sommes efforcé d'appeler l'attention des meuniers et que nous avons recommandée sur tous les tons.

Mais, s'il y a eu méprise dans le choix, ou déception, ou impossibilité de meilleur achat, soit pour une cause, soit pour l'autre, nous avons eu occasion déjà de dire que l'art peut jusqu'à un certain point remédier aux défauts de la nature et prévenir bien des inconvénients ; tant la science et l'habileté sont efficaces !

Le moment est venu de mettre dans tout son jour la puissance de l'art et d'une sollicitude active et éclairée. On sait bien qu'en général ce n'est pas l'instrument qui fait l'homme, mais l'homme qui communique son pouvoir à l'instrument. Tout est mieux, il est vrai, si l'instrument, aussi bien que l'homme, est d'une bonne

trempe, et c'est un charme alors que de voir les résultats obtenu[s]. Mais il arrive fréquemment qu'on ne peut tout avoir. Dans ce ca[s] il faut que l'habileté de l'ouvrier supplée à l'inefficacité de l'i[n]strument, et que l'intelligence corrige l'imperfection de la matièr[e]. C'est ce qu'on tâche de faire pour les meules d'une qualité inf[é]rieure, comme celles qui sont d'une nature très-douce et plein[e].

Ces meules ont sans doute peu de mordant sur les blés, pri[n]cipalement sur ceux d'une nature humide et tendre, et notam[m]ent sur les blés gras et sur ceux que nous désignons comm[e] grossiers, à cause de la dureté de leur épaisse enveloppe. Il e[st] besoin ici que le travail de l'homme amende la nature et ravi[ve] sans cesse le mordant que la meule est trop disposée à perdre.

Ce travail consiste dans le rhabillage. Mais qu'on n'aille p[as] croire pour cela tenir le secret d'échapper au mal; il n'apparti[ent] pas à tout rhabilleur de mener à bonne fin cette opération. Il fa[ut] d'abord bien connaître la nature de la pierre, et ne pas les co[n]fondre toutes sous la dénomination générale de meules inférieur[es] et de mauvaise qualité. Ce sont les inhabiles qui, cachant sous d[es] dehors prétentieux leur profonde ignorance, sont les plus promp[ts] à émettre un jugement vaille que vaille et à tout englober da[ns] une condamnation stéréotypée. Le vrai rhabilleur qui connaît [à] fond son métier procède avec plus de sagesse et de circonspectio[n]. Il examine avec une attention sérieuse, et quand il a étudié [la] matière, il base son travail sur la nature des éléments qu'il a [à] traiter et le besoin qu'ils manifestent. Il opère en connaissance [de] cause et d'une manière méthodique, comme un habile agriculte[ur] qui connaît son terrain. C'est ainsi que des pierres de qualité inf[é]rieure, pleines et difficiles à ciseler, ressaisissent les propriét[és] que semblait leur avoir refusé la nature.

C'en est assez pour faire comprendre qu'un rhabilleur médiocr[e] comme il y en a trop, ne pourra faire aucune mouture satisfa[i]sante avec des meules de médiocre qualité; car, ou le rendeme[nt] sera inférieur à ce qu'il est d'ordinaire, ou les principes nutriti[fs]

des blés subiront une détérioration plus ou moins considérable et toujours fâcheuse, ou il y aura grand déchet, un déchet tel que plus d'une fois il aura travaillé en pure perte et qu'il n'aura rien pour compenser sa peine et l'usure de son moulin, et peut-être aura-t-il à subir à la fois ces trois funestes conséquences. Tels sont les effets de l'ignorance ou de l'incurie.

Nous ne pouvons donc trop recommander à nos collègues de prêter une grande attention à l'entretien de leurs meules qui seraient d'une espèce peu avantageuse, ou pleines douces, ou pleines dures. Il est indispensable qu'on les rhabille fréquemment et le plus finement possible ; il faut éviter à tout prix les suites fatales de la négligence dans la tenue des meules, et, dût-on les rhabiller toutes les vingt-quatre heures, on y gagnerait encore, car notre sage fabuliste l'a dit :

> « Travaillez, prenez de la peine,
> » C'est le fonds qui manque le moins. »

L'homme, qui sait transformer des landes stériles en plaines fécondes et le sable aride en terre végétale, peut aussi, à force d'intelligence et d'activité, d'un mauvais instrument faire un instrument utile et efficace.

Article 64.

Comparaison d'une nature de pierre parfaite et d'un rhabilleur parfait.

Nous avons fait connaître suffisamment les diverses sortes de meules, le moyen de les discerner et d'en faire un bon choix ; nous n'avons pas moins recommandé leur bonne tenue par le rhabillage ; nous avons indiqué aussi quelle doit être dans cette opération l'habileté de l'ouvrier qui la pratique ; enfin, nous avons également fait comprendre combien il importe que le garde-moulin

sache bien diriger l'action des meules. Le moment vient de mett
en présence les uns des autres ces éléments divers qui compose
l'ensemble du moulin, son être complet, si l'on peut s'exprim
ainsi, son corps représenté par le matériel et son âme par l
personnes dirigeant ce matériel. Nous allons donc les voir
l'œuvre, afin que nous puissions attribuer à chacun sa part d'i
fluence et d'action dans la nature des résultats. Nous passero
successivement en revue les différents cas qui peuvent se présent
dans la composition de l'ensemble ou corps total du moulin. C
jugera par la différence des produits quelle est l'influence pr
pondérante, et enfin ce qu'on doit rechercher avant tout.

Supposons d'abord d'excellentes meules, un rhabilleur consomm
et un garde-moulin expert dans l'art, si toutefois la même pe
sonne ne réunit pas ces deux qualités. Il est certain que, tout éta
pour le mieux dans la composition du moulin, les résultats
laisseront rien à désirer. La mouture se trouvera nécessaireme
au niveau de la bonté des instruments qui la font et en proporti
directe avec le degré d'intelligence de ceux qui les manient.
quantité et la qualité, rien n'y manquera.

Ne dirait-on pas dans cette hypothèse qu'il y a eu lutte de pe
fection entre les éléments de l'art et qu'il est difficile de savoir
qui revient le premier mérite? Mais, si l'on réfléchit un peu,
s'apercevra bientôt qu'il est aisé de trancher la question et d'att
buer la prééminence à qui de droit; car, si les pierres ne repr
sentent que l'élément brut ou le corps inanimé du moulin, et q
les personnes qui le dirigent en soient considérées comme l'âm
que fait un corps sans âme? La priorité reste assurément à l'int
ligence. C'est une vérité qui ressortira encore avec plus d'éviden
dans les autres cas dont il nous reste à parler. On commence do
à saisir le but de ces comparaisons et à voir la nécessité de
confier un moulin qu'à des personnes habiles et connaissant à fo
le métier. En effet, mettez le meilleur instrument possible ent
les mains d'un enfant, et le meilleur dans celles d'un ignoran

ils n'en tireront ni bien ni profit. C'est la fable du coq trouvant une perle.

Article 65.

Comparaison d'une nature de pierre parfaite et d'un rhabilleur inhabile.

Dans le cas précédent, tous les éléments du moulin sont parfaits, la matière est irréprochable et la direction est pleine d'intelligence; il doit y avoir et il y a conséquemment perfection dans les résultats, et le seul point difficile, au premier abord, c'est de déterminer quelle est l'influence prépondérante.

Ici, le cas semble se compliquer, mais la conclusion finale s'annonce d'elle-même aussi claire que le jour. Nous supposons les meilleures meules, les qualités de pierres sans rivales, entre les mains d'ouvriers sans habileté : quels seront les produits?

Parlons d'abord du rhabilleur. S'il est tout-à-fait incapable et entièrement dénué de connaissances, le travail qu'il opèrera non-seulement n'aura aucune valeur, mais causera un double préjudice : premièrement, en ce qu'il use sans fruit une pierre utile, chère et précieuse ; secondement, et c'est là ce qu'il y a de plus grave, une meule, rhabillée ainsi sans intelligence, ne peut que moudre fort mal et donner des produits très-imparfaits. Si un rhabilleur de ce genre parvenait une fois à obtenir un travail bien fait, ce serait l'œuvre du hasard plutôt que la sienne, et il n'aurait pas lieu de s'en glorifier, d'autant plus que l'habileté véritable se reconnaît à certaine perfection régulièrement obtenue dans les mêmes œuvres. On ne juge pas du mérite de quelqu'un par une exception, par un accident tout fortuit. On s'expose donc à des pertes énormes et inévitables, en confiant le rhabillage à des ouvriers inexpérimentés.

Il nous reste peu de chose à dire à ce sujet; aussi n'ajouterons-

nous qu'une circonstance qui pourrait encore aggraver le mal c'est le cas où des meules mal rhabillées seraient, en outre pour comble de malheur, conduites par un garde-moulin ignorant Que cette direction mal entendue soit exercée par une second personne, ou que le mauvais rhabilleur soit lui-même cet inept garde-moulin, alors les résultats seront réellement en tout poin déplorables; il y aura à la fois grand déchet et mauvaise farine.

Voilà, mise à nu, l'influence du savoir dans l'art de la meu nerie. Qu'on juge donc de la nécessité d'acquérir ou de posséde des connaissances si indispensables! Autrement, les instrument les plus parfaits restent stériles ou sont bientôt frappés de stérilité

Article 66.

Comparaison d'une nature de pierre imparfaite et d'un rhabilleur parfait.

Une dernière preuve de la puissance du savoir, ce sont les effet obtenus avec des meules imparfaites ou d'une qualité inférieure mais habilement rhabillées et conduites avec art. A coup sûr, o ne marchera pas avec une entière sécurité, et en face du travai assidu auquel on sera condamné, on songera plus d'une fois a bonheur de ceux qui ont en leur possession des instruments irré prochables; mais, du moins, on recueillera encore des fruit satisfaisants et une ample compensation de sa peine.

En effet, la main habile, à force de soins, transforme l'instru ment et communique une certaine efficacité à l'objet le plu impropre ou le plus rebelle. Si donc vous avez un rhabilleur expé rimenté ou parfait, vous êtes certain que son adresse modifier singulièrement l'imperfection des meules, et qu'une directio prudente et bien comprise achèvera ensuite de leur donner le propriétés voulues pour une bonne mouture, en sorte que vos in térêts et ceux des personnes qui vous confient leurs grains seron

à l'abri de tout danger. Vous aurez un rendement lucratif et la farine se présentera dans de bonnes conditions; vos meules feront plus de travail et le feront mieux; tandis que si vous les mettiez, tout imparfaites qu'elles sont, entre les mains d'ouvriers ignorants, inhabiles et peu soigneux, vous seriez perdu sans ressource.

Combien de maîtres-meuniers se sont ruinés par faux calcul, en employant des personnes dépourvues de tout savoir dans cette profession, parce qu'ils n'avaient à leur payer qu'un salaire minime. La lésinerie est partout désastreuse, mais dans notre profession plus qu'ailleurs. Ayez donc de bons ouvriers, payez-les convenablement, le plus largement possible, pour les retenir chez vous, et soyez assurés que ce n'est pas un salaire même libéral qui mettra votre avoir en péril, mais bien l'ignorance et l'impéritie. Dans le premier cas, vous êtes certains de trouver encore dans un excellent travail un bénéfice honnête; dans le second, vous perdez à la fois votre argent et le travail de vos usines, et vous compromettez les intérêts de ceux qui vous accordent leur confiance.

Article 67.

Influence d'une bonne direction sur l'action des meules d'une nature inférieure.

Nous posons en principe général que les meules d'une qualité inférieure demandent à être ménagées. Tous les gardes-moulins qui ont à en conduire de cette nature ne doivent exiger d'elles qu'une rotation de 120 à 130 tours par minute, quand leur diamètre est d'un mètre 30 centimètres.

Si la force motrice est telle que les meules puissent donner en mouture de 100 à 110 kilogrammes de farine à l'heure, on doit les rhabiller toutes les vingt-quatre heures et de la manière la plus parfaite possible.

Mais quand on exige tant de travail, jamais la mouture n[']
avantageuse. Il vaut bien mieux que le moulin ne donne que[...]
à 70 kilogrammes à l'heure, que s'il en fait de 100 à 110. [...]
meules douces doivent marcher légèrement.

Il faut aussi avoir recours au lavage, quoiqu'on ne fasse [...]
moudre des grains mal-propres. Le lavage a pour but de refro[...]
les meules et de nettoyer leurs aspérités naturelles ou artificiel[...]
et pour résultat de faire augmenter le travail des meules e[t]
dépouiller mieux les sons.

Enfin, les meules d'une nature douce et fade veulent des s[...]
assidus; c'est par une constante et active sollicitude qu'on sup[...]
à leurs défauts. Voilà pourquoi nous avons conseillé de leur dor[...]
toutes les vingt-quatre heures un rhabillage bien figuré. On tr[...]
vera sans doute ce travail excessif et notre recommanda[...]
étrange; mais, qu'on ne s'y trompe pas, nous avons parlé d['une]
manière sérieuse et le conseil que nous donnons repose su[r]
nécessité. Le meunier qui ne prendra pas toutes ces précauti[ons]
n'obtiendra de ses meules qu'un travail imparfait; ses prod[uits]
pècheront inévitablement par une des bases essentielles. [...]
meules de ce genre sont absolument comme les mauvaises li[mes]
qui s'émoussent sur le fer le moins dur; et de même qu'il [faut]
sans cesse raviver le mordant de ces limes peu solidement tr[em]
pées, ainsi est-il indispensable de réparer dans les meule[s la]
ciselure qu'elles ne conservent pas longtemps, de renouvele[r les]
aspérités qu'elles ont si tôt perdues.

De cette manière, on parvient à obtenir une bonne moutu[re,]
on évite les reproches de la pratique et l'on ne s'expose pas à [ces]
déchets qui sont trop ordinaires avec ces qualités de meules[. Le]
rendement sera suffisant, la farine au moins très-passable e[t le]
son léger et bien dépouillé; en un mot, les meules font plus [de]
travail avec moins de déchet; tous y gagnent, et le meunier [est]
largement indemnisé de sa peine, quelque rude qu'elle soit. Il [est]
donc de l'intérêt général qu'on s'astreigne à suivre ce précept[e et]
la méthode.

Article 68.

Des meules aérifères et de leurs effets.

Le mot *aérifère* veut dire *qui porte l'air*. Les meules étant sujettes à s'échauffer, un avantage incontestable serait donc qu'on pût les refroidir ou au moins en diminuer la chaleur par un procédé d'une application facile. On a essayé de le faire au moyen de l'air. Les meules ont reçu la propriété de permettre la circulation de l'atmosphère dans l'intérieur du moulin et jusqu'au centre du travail.

Cette innovation est encore due aux Américains, mais chez nous elle a souvent préoccupé aussi les gardes-moulins et les fabricants. M. Train, de la Ferté-sous-Jouarre, est le premier en France qui ait eu l'idée de pratiquer un système de meules permettant l'introduction de l'air atmosphérique entre les éléments opérateurs, de manière à prévenir leur échauffement ou à le combattre le plus possible.

Ce système sembla de prime abord destiné à prendre de grands développements; en effet, son extension s'annonçait d'une manière favorable. Mais des améliorations bien plus importantes que celle dont M. Train était l'inventeur ayant été obtenues, on les adopta de préférence. Toutefois, M. Train n'en a pas moins le mérite d'avoir eu le premier en France l'idée de cette utile application. Quand la voie est ouverte, les perfectionnements se font ordinairement peu attendre. Ils étaient presque indispensables dans le procédé primitif.

En effet, l'introduction d'un courant dans les meules qui font beaucoup de travail à l'heure est bien une amélioration, mais il faut que les meules soient faites de manière à recevoir ces appareils ventilateurs. Il faut avoir soin d'entretenir une grande propreté autour des meules et sur le plancher, pour pouvoir recueillir

la farine que l'action de l'air force à s'échapper; il est nécessa[ire]
aussi d'avoir des conduits et des bluteries hermétiquement ferm[és]
enfin, on doit prendre tous les soins nécessaires pour empêch[er]
les inconvénients inséparables de la ventilation qui emporte[la]
farine, et prévenir le déchet qui pourrait devenir assez considé[-]
rable. L'article suivant fera connaître les dispositions à donner a[ux]
meules pour se servir des ventilateurs.

Quels que soient les avantages que procurent les appareils aé[ri-]
fères, nous pensons, toutefois, qu'il convient de ne les appliqu[er]
qu'aux moulins de commerce de première ligne. On conçoit fa[ci-]
lement que les moulins qui se reposent fréquemment et dont [on]
peut facilement modérer le travail, ont peu besoin de toutes [ces]
améliorations dispendieuses et qui ne sont vraiment nécessai[res]
que lorsque le travail ne peut guère être interrompu, comme d[ans]
l'industrie commerciale, où l'on a continuellement de gran[des]
quantités de blé à moudre et de farine à livrer.

Dans les moulins ordinaires bien tenus, il suffit de quelq[ues]
précautions faciles à prendre pour prévenir l'échauffement [des]
meules et les inconvénients de l'évaporation qui est la conséque[nce]
inévitable de cet excès de chaleur. Il n'est besoin que de mettr[e le]
travail du moulin en rapport avec le diamètre des meules et [la]
force motrice convenable. En agissant dans ces conditions, [en]
modérant la force motrice et en n'employant pas des meules t[rop]
grandes, mais seulement des meules d'un diamètre proportion[né]
à l'intensité de la force, on tient sans peine le moulin dans u[ne]
température favorable; le rendement sera toujours bon et [les]
intérêts publics sauvegardés, aussi bien que ceux du meunier.

Cependant, quoique nous conseillions de ne pas attacher t[rop]
de prix à la possession de meules aérifères, nous ne devons p[as]
moins, en vue de l'instruction générale dans notre partie, donn[er]
les détails utiles sur les meules de ce genre. Il sera, du res[te,]
agréable à tous nos lecteurs, nous l'espérons, de savoir comm[ent]
elles sont faites.

Article 69.

Confection des meules aérifères.

La confection des meules aérifères consiste à ménager quatre ouvertures parallèlement placées et disposées d'une manière oblique, à seule fin de recevoir un certain volume d'air pendant la rotation. Ces quatre ouvertures sont inclinées en avant et dans le sens de la rotation de la meule supérieure, afin de ramasser l'air et de l'introduire dans la meule.

Cet air, continuellement renouvelé, doit nécessairement produire un bon effet sur la *boulange* qui est en confection dans l'intérieur des meules.

Quatre entonnoirs en fonte disposés à cet effet sont placés dans les meules en même temps qu'on opère l'assemblage des morceaux ou carreaux meuliers. Ils sont calés et scellés en même temps avec du plâtre, suivant la méthode indiquée pour la confection des meules anglaises.

Sur le contre-moulage des meules, on ajoute à l'entonnoir en fonte un rebord qui dépasse la surface du contre-moulage, de manière à pouvoir bien engouffrer l'air que produisent les évolutions de la meule tournante.

Il est facile de voir que ces meules diffèrent peu des meules anglaises ordinaires; l'entrée est absolument la même et le rhabillage s'opère dans les mêmes conditions.

Il serait superflu de s'étendre plus longuement sur ce sujet, attendu que les meules de ce système ne sont point en usage dans les moulins ordinaires; mais ce que nous avons dit montre jusqu'où l'on peut porter l'esprit d'investigation, quand on a réellement en vue l'amélioration et le progrès. On y apprend aussi à comparer entr'eux les différents procédés et à discerner les plus utiles.

Article 70.

Des meules totalement métalliques.

M. Genin de Servière a inventé des meules toutes en méta[l] agissant au moyen de râpes en acier trempé, disposées de mani[ère] à pouvoir être placées facilement, et dont la taille varie selon [que] l'on veut obtenir des sons larges ou des sons fins.

Le remplacement de ces râpes exige un jour au plus par m[ois]. Il est bien moins long et moins fréquent que le rhabillage [des] meules ordinaires.

Le poids de ces nouvelles meules n'atteint guère que la moitié [de] celui des meules en pierre; elles exigent conséquemment mo[ins] de force motrice, elles échauffent aussi moins la boulange. E[lles] sont rafraîchies par un courant d'eau qui, après avoir parco[uru] la meule supérieure, va également humecter l'inférieure. O[n a] soin, en construisant ces meules, de les doter des cavités néc[es]saires pour établir la voie de circulation pour l'eau. La meule to[ur]nante est pourvue d'un entonnoir qui dépasse son bord supéri[eur] et qui tourne avec elle; on verse l'eau dans cet entonnoir qui [la] conduit dans la meule; elle circule dans son sein, puis elle remo[nte] dans un autre entonnoir concentrique et extérieur au premier[,] dont les bords sont à la hauteur voulue pour recevoir l'eau du c[ou]rant qui s'établit; de là, elle se déverse dans un troisième ente[n]noir qui la conduit dans la meule dormante, d'où elle s'écha[ppe] par un dernier conduit qui la jette dehors. Il n'y a plus qu'à te[nir] alimenté le premier entonnoir, pour que le courant ne soit [pas] interrompu.

Sans doute, il ne reste rien à désirer sous ce rapport; les eff[ets] pernicieux d'une température trop élevée sont prévenus et l'é[va]poration devient à peu près impossible; mais recueille-t-on [les] mêmes avantages sous d'autres rapports et notamment sous ce[lui]

de la blancheur? nous avons lieu d'en douter. Quelque bonne que soit la trempe des meules, le frottement du métal doit inévitablement ternir la farine.

Si ce système de meules avait paru favorable, on se serait empressé, dès qu'on aurait eu connaissance de ses bons résultats, de le mettre en usage ; mais il n'a pu se répandre. Il y avait, du reste, un inconvénient assez grave à affronter : celui d'avoir recours à un homme étranger au métier pour opérer la ciselure. Il aurait bientôt fallu que le meunier fût aussi mécanicien, car nul ne peut mieux disposer ses instruments que celui qui fait une étude continue de leurs qualités et de leurs défauts ; il est seul à même d'atteindre le degré de perfection dont l'idée s'est formée dans son esprit, et de répondre avec succès aux exigences que l'observation lui signale. Personne ne sera capable comme lui de réaliser une pensée qui est le fruit d'un examen minutieux et parfois de mille petits détails.

Cependant, on doit un tribut d'éloges à tout homme dévoué et consciencieux qui travaille dans un but d'utilité publique. Quelle que soit l'issue de ses efforts, il faut reconnaître en lui un homme de progrès et un ami de l'humanité. Peut-être quelque jour cette idée, qui aujourd'hui reste sans fruit, sera-t-elle féconde en bons et beaux résultats.

Article 71.

Invention et confection d'une meule de rechange à deux superficies travaillantes.

Il arrive parfois que l'on est surchargé de travail, et qu'étant pressé on néglige, on estropie un peu tout par précipitation, et l'on s'en tire tant bien que mal. D'autres fois, au contraire, le moulin se repose longuement ; on peut alors le disposer tout à son aise à la mouture, et, cette préparation faite, on reste les bras croisés, faute de besogne.

Remédier à des inconvénients aussi fâcheux, prévenir des pe[rtes] de temps regrettables, utiliser des instants précieux et obt[enir] une juste répartition du travail, afin de faire face aux exigences [des] jours où abondent les occupations, de manière que nul intérê[t ne] se trouve compromis, tel a été pour nous le but d'une lon[gue] méditation.

Le fruit de nos recherches a été la découverte de la meule [de] rechange à deux surfaces travaillantes. Cette innovation est p[eut-]être appelée à rendre de grands services à la meunerie, princ[ipa]lement aux moulins qui n'ont que deux ou trois paires de meu[les] et où le rhabillage est exposé à être fait avec précipitation ou m[ême] simplement ébauché, lorsque, pour répondre à l'encombremen[t et] à la presse, on dérobe au temps tout ce qu'on peut lui ravir.

On comprend sans peine l'importance d'un système de me[ules] qui, sans augmentation sensible de travail dans leur confectio[n et] dans leur prix comparativement aux autres, présentent le do[uble] avantage de travailler également bien sur leurs deux faces. Avec [des] meules de ce genre, les moulins les plus modestes sont toujou[rs à] même de donner une bonne mouture, car on a soin de pratiq[uer] le rhabillage sur toutes les faces dans les moments où le mo[ulin] chôme; on y met toute la précaution et tout le temps nécessai[re,] et l'on est prêt à affronter avec fruit un double travail quand le [cas] se présente, d'autant plus qu'il ne restera à ciseler que la m[eule] gisante après une première usure du rhabillage.

Ainsi, arrive-t-il un dérangement dans l'usine, par le man[que] d'eau ou par le besoin de quelque réparation? le rhabilleur s'occ[upe] du rhabillage des meules et principalement des meules de rechan[ge;] il rafraîchit et polit les rayons, ravive les arêtes, donne l'entr[ée à] la meule, opère soigneusement la ciselure; il peut, à son [aise,] consacrer à ce travail l'attention la plus complète et y mettre [les] précautions les plus minutieuses. De cette manière, les me[ules] sont toujours parfaitement tenues. Voilà certainement une amé[lio]ration digne d'entrer dans la méthode.

Nombre de nos collègues, sans doute, et même d'autres personnes étrangères au métier, se sont plus d'une fois demandé comme nous s'il n'y aurait pas un moyen de faire travailler la meule sur les deux faces; mais peut-être aussi n'y voyait-on pas en définitive un avantage réel, d'autant plus qu'aussi bien on arrive à l'user de la manière ordinaire. Le mérite de l'invention, si nous pouvons nous servir de ce mot dans notre propre cause, ne consiste donc pas précisément dans le double emploi de la meule, mais dans la question de temps dont nous venons de faire ressortir les avantages.

Cependant, il y avait une sérieuse difficulté à vaincre pour rendre d'un emploi facile la meule à double face : c'était de trouver le moyen d'avoir une nielle telle qu'on pût la retourner sans la desceller. A force de méditations, nous l'avons enfin obtenue avec le caractère de simplicité désirable. Elle consiste en trois pièces, dont deux sont destinées à être scellées dans l'œillard. Ces deux pièces sont de forme convexe dans le milieu et se terminent par une arête. Au milieu de leur épaisseur, il y a une rainure parfaitement ajustée, de manière à favoriser le placement du cintre qui doit supporter la meule. Dans ce but, on a pourvu ce cintre de deux tenons, un de chaque côté, qui doivent occuper les rainures des deux parties scellées dans l'œillard. La partie du milieu entre dans ces rainures comme une coulisse, de manière que plus il y a de poids, plus l'entrée est facile. Enfin, pour empêcher qu'elle ne fût exposée à tomber seule en levant la meule courante, on y pratique deux trous destinés à recevoir deux vis de pression; ces vis empêchent les parties de se séparer, et l'on a dès-lors un tout fortement uni. Ce genre de nielles en trois pièces est d'une solidité incontestable et éprouvée.

Cette découverte tranchait le fond de la difficulté, mais survenait un autre obstacle : la question de l'équilibre. Comment parvenir à l'établir d'une manière parfaite? Du moyen de l'obtenir dépendait le sort de l'invention. Ce point ne nous avait pas échappé;

il faisait également le sujet de nos méditations et de nos recherch[es]
Nous comprenions bien que l'usage de la meule à double face
pouvait avoir lieu, si son équilibre rencontrait des obstacles invi[n]
cibles ou trop grands. Le succès répondit à nos désirs : no[us]
obtînmes un équilibre irréprochable en observant certaines con[di]
tions dans la disposition des boîtes.

Voici notre procédé : nous plaçons les boîtes d'équilibre en[tre]
les deux cercles qui tiennent la meule liée. Nous ménageons qua[tre]
compartiments parallèlement placés et tous dirigés vers le point
centre de la meule ; nous y déposons quatre boîtes en fonte de
centimètres de largeur sur 7 de hauteur. Au bout de chaque bo[îte]
se trouve une porte qui affleure l'extrême circonférence de [la]
meule et qui se ferme au moyen d'une vis. Pour nos poids d'éq[ui]
libre, nous avons adopté des plaques de plomb ayant toute la lo[n]
gueur de la boîte, qui est de 14 centimètres, et la moitié de sa l[ar]
geur ; ainsi, deux de ces plaques tapissent l'étendue de la boîte [en]
longueur et en largeur. Leur épaisseur est d'un centimètre, en so[rte]
qu'il en entre quatorze dans chaque boîte. Au moyen de ces poi[ds]
dont on peut, à son gré, faire varier le nombre, du *minimum* [au]
maximum, on arrive sans peine à un équilibre parfait.

Au premier abord, la confection de cette meule paraît comp[li]
quée et difficile ; elle ne diffère cependant des meules ordinai[res]
que par une simple addition. Voici, au surplus, la manière de [la]
construire. On se procure premièrement un boîtard d'une se[ule]
pièce, parallèlement taillé et d'une épaisseur de 30 centimètr[es]
ayant les deux superficies également saines, puisqu'elles doiv[ent]
servir l'une et l'autre. Ensuite on se munit de carreaux d'u[ne]
épaisseur uniforme de 15 centimètres, et l'on procède à l'ajusta[ge]
comme pour les meules ordinaires, en ayant soin, toutefois, [de]
ménager l'emplacement des boîtes d'équilibre et d'opérer le colla[ge]
des divers morceaux avec un très-bon ciment romain.

Après avoir assemblé une superficie, on place les boîtes bi[en]
parallèlement au point de centre, et l'on commence la constructi[on]

de l'autre superficie, comme on a fait pour la première ; mais il ne faut pas oublier de se guider au moyen d'une large règle parfaitement droite, qu'on pose sur la superficie du cœur, afin de placer les divers carreaux d'une manière parfaitement horizontale avec la superficie achevée ; ensuite on les colle au fur et à mesure jusqu'à la fin, comme il a été dit.

Cette opération étant finie, arrive la pose des cercles ; mais ce genre de cercles diffère un peu des cercles ordinaires : il faut qu'il y ait une bride entre chaque boîte. Ces brides sont destinées à maintenir les deux cercles assemblés au moyen de vis à tête plate.

Telle est l'innovation que nous proposons à nos collègues, parce qu'elle nous semble éminemment utile. Ceux qui voudront en faire l'essai resteront convaincus des avantages incontestables qu'elle procure sous tous les rapports, en permettant une tenue plus parfaite des meules, ce qui exerce une si grande influence sur l'augmentation du travail en mouture et la beauté des produits. Nous serions heureux de recueillir les témoignages de votre approbation, mais plus satisfaits encore d'avoir pu contribuer au progrès et à l'utilité publique. C'est à ce point de vue que nous recommandons ce nouveau système de meules.

Article 72.

De la simple meule de rechange.

La simple meule de rechange ne ressemble pas à la meule à double emploi, car ce n'est autre chose qu'une meule ordinaire qui se repose et qui est destinée à prendre la place d'une meule qui travaille lorsque celle-ci ne peut plus marcher.

Elle a son mérite et son utilité comme la meule dont nous avons parlé dans l'article précédent, et nous ne saurions trop recommander l'usage de l'une ou de l'autre ; car c'est en vain que l'on prétend

que toute meule ne peut aller à tout moulin, à cause de la di[fi]
culté d'établir et de maintenir les meules de rechange dans l'é[qui]
libre horizontal. Ce sont des préjugés que l'ignorance oppose s[ans]
raison à des améliorations basées sur l'expérience et le savoir. [Les]
cordons imperceptibles qui se forment, dit-on, dans ces meules, [ne]
sont pas plus à craindre que dans les meules qui travaillent d'or[di]
naire sur le même moulin. Il est fâcheux qu'il y ait des homm[es]
assez entêtés pour ne pas vouloir le comprendre.

Il est certain que ceux qui sont assez riches pour se pourv[oir]
abondamment en meules, peuvent, à leur gré, employer la me[ule]
simple de rechange ou la meule à deux faces travaillantes; m[ais]
ceux qui sont obligés de prendre le moyen le plus facile, à ca[use]
de la dépense, feront bien d'adopter cette dernière meule d[ont]
nous avons assez démontré les avantages. Nous en avons pa[rlé]
d'une manière assez explicite; le temps fera le reste.

Article 73.

Résumé sur la nécessité d'avoir de bonnes meules, et noms des principaux constructeurs de meules de bon choix.

Nous empruntons au *Journal d'Agriculture pratique* un ad[mi]
rable article de M. Victor Borie sur la meulerie et la meuner[ie]
dans lequel on trouvera de très-utiles renseignements sur diver[ses]
questions que nous avons déjà abordées ou qui se rattachent dir[ec]
tement à notre sujet. Cet article est intitulé : *Les machines ag[ri]
coles à l'Exposition universelle.* Nous éprouvons un vif plaisi[r à]
nous appuyer sur l'autorité de ce savant économiste; ses paro[les]
ajouteront un nouveau poids à nos recommandations et jetter[ont]
un jour nouveau sur les améliorations à introduire ou à propag[er]
dans la meunerie. Nous citons tout ce qui tient à l'art que no[us]
professons; on le lira avec autant d'intérêt que de fruit.

« Nous n'avons pas encore », dit M. Victor Borie, « entret[enu]

» nos lecteurs d'une question qui se rattache directement à l'agri-
» culture, et qui, par son importance, mérite un sérieux examen.
» Nous voulons parler de la meunerie.

» Il ne suffit pas de faire produire à un terrain donné la plus
» grande quantité possible d'excellent blé; il faut encore que ce
» blé rende de bonne farine.

» Vous vous y prendrez comme vous voudrez, vous ne ferez
» jamais de bonne farine avec du blé de qualité médiocre.

» Mais avec le plus beau blé du monde, vous aurez de mau-
» vaise farine, si vous le confiez à un mauvais moulin.

» Qu'est-ce qui fait le bon moulin? Ce sont les bonnes meules ;
» tout le reste n'est, pour ainsi dire, qu'accessoire.

» Les qualités du mécanisme augmentent ou diminuent la dé-
» pense des forces motrices, augmentent ou diminuent le rende-
» ment, exercent enfin une action directe sur le prix de revient ;
» mais la qualité de la farine dépend surtout de la qualité des
» meules : point de bonnes meules, point de bonne farine.

» On a vainement essayé de remplacer la pierre par du métal :
» on a eu des concasseurs, mais on n'a pas eu de moulins.

» Occupons-nous d'abord des meules, qui étaient très-nom-
» breuses à l'Exposition.

» La France a le privilège incontesté des bonnes pierres meu-
» lières, et, en France, c'est la Ferté-sous-Jouarre qui monopolise
» à peu près cette production.

» On choisit, pour la construction des meules, des roches
» siliceuses, parce qu'elles se désagrègent difficilement et rendent
» la farine pure de tout élément étranger.

» Les meules sont faites de plusieurs morceaux, qui varient de
» quinze à vingt. Le grand art du constructeur de meules ne
» consiste pas seulement dans le choix des blocs les plus conve-
» nables, mais aussi dans l'assortiment des divers morceaux qui
» entrent dans la composition d'une meule : une meule doit offrir
» les caractères de la plus parfaite homogénéité. Si les blocs qui la

» constituent n'offrent pas une égale résistance, l'usure provena[nt]
» du frottement continu de la meule tournante contre la meu[le]
» fixe variera, et certaines parties de la meule seront déjà usée[s]
» lorsque d'autres seront en bon état. Deux conditions sont do[nc]
» nécessaires pour obtenir de bonnes meules : la qualité de [la]
» pierre et l'accouplement des morceaux.

» Autrefois, on choisissait les pierres offrant, dans la tail[le]
» des saillies ou inégalités naturelles qui la rendaient coupan[te.]
» L'art du rhabilleur a fait aujourd'hui de tels progrès, qu'on [ne]
» recherche plus que les pierres compactes. Un rhabillage intel[li]
» gent leur donne le degré de mordant nécessaire pour obten[ir]
» d'elles le meilleur travail. Autrefois, le hasard faisait les bonn[es]
» meules ; aujourd'hui, la science a remplacé le hasard. Av[ec]
» de bonnes pierres et un habile rhabilleur, il n'y a pas de ma[u]
» vaises meules.

» La Ferté-sous-Jouarre, comme on le prévoit aisément,
» contribué à fournir la plus grande partie des meules de l'Exp[o]
» sition française. Nous citerons, parmi les constructeurs de [la]
» Ferté, MM. Gaillard fils aîné, Petit et Alphonse Halbout, Baill[y,]
» Moulin-Chauffour, Gilquin, Gueuvin, Bouchon et C.ie, Hanu[s,]
» Poret, etc.

» Nous avons aussi remarqué quelques meules de M. Drouau[lt]
» (Vienne), qui rivalisent avec les beaux échantillons de la Fert[é]
» Sous-Jouarre. La Sarthe a fourni aussi de bonnes meules. [La]
» Nièvre, la Dordogne et la Drôme avaient également envoyé [de]
» beaux produits.

» Les meules d'Allemagne étaient fort remarquables ; leur co[n]
» struction attestait un grand soin dans le choix des morceaux q[ui]
» les constituaient. C'était, du reste, le seul mérite de cette exp[o]
» sition, car presque tous les blocs avaient été tirés de la Fert[é]
» sous-Jouarre.

» La Belgique avait envoyé un fort nombreux assortiment [de]
» meules, exposées par M. de Saint-Hubert. Ces meules, tiré[es]

» des carrières de Bouvignes, près de Namur, sortent des ateliers
» de l'exposant; elles sont donc belges sous tous les rapports. Les
» échantillons envoyés à l'Exposition étaient parfaitement con-
» struits, et la pierre remplissait toutes les conditions pour faire
» un bon usage. »

Article 74.

Moyen d'opérer, avec l'instrument de M. Touaillon, le rhabillage d'une manière convenable, sans être un habile rhabilleur.

« S'il faut », d'après ce que nous avons dit un peu plus haut et comme poursuit M. Victor Borie, « aux bonnes meules un bon
» rhabilleur, il faut au rhabilleur un bon outil.

» La machine à rhabiller de M. Touaillon n'est pas seulement
» un bon instrument, elle a l'avantage énorme de remplacer un
» bon ouvrier.

» Le rhabillage est une opération délicate et difficile, qui exige
» une main exercée et une foule de précautions, car la qualité
» de la farine dépend souvent de la façon dont cette importante
» opération a été faite. D'un autre côté, ce travail était très-meur-
» trier pour les ouvriers qui s'y livraient : l'absorption, dans les
» poumons, des poussières délétères produites par le choc du
» marteau sur la pierre meulière, était souvent l'occasion de
» graves maladies et quelquefois une cause de mort pour les ou-
» vriers : ils devenaient aveugles ou phthisiques.

» M. Touaillon, ingénieur à Paris, a obvié à ces inconvénients
» en inventant un instrument qui rend ce travail facile, régulier,
» et fait disparaître toute espèce de danger pour la santé de
» l'ouvrier.

» En quatre heures, on peut rhabiller une paire de meules :
» un bon ouvrier mettait ordinairement douze heures. Quelques
» jours d'apprentissage suffisent pour arriver à manier cet instru-

» ment avec une grande facilité. Enfin, la farine moulue par d[
» meules convenablement rhabillées gagne en qualité, devie[
» plus blanche et est moins chargée de son. Cet instrument coû[
» 300 francs. »

Nous avons vu fonctionner l'instrument de M. Touaillon et no[
en avons fait l'essai nous-même : nous avons pu nous convainc[
du peu de fatigue qu'il nécessite; aussi n'hésitons-nous pas à [
recommander l'emploi.

L'invention de M. Touaillon remonte à l'année 1844. Depui[
elle a été considérablement perfectionnée et ne laisse aujourd'h[
plus rien à désirer. On peut voir les dessins de cette machine, aus[
ingénieuse qu'elle est simple et correcte, dans le tome IV du *Journ[*
d'Agriculture pratique (1855), page 570.

Quel que soit le mérite de la machine dont nous venons de parle[
comme il s'écoulera bien du temps encore avant qu'elle ne s[
généralement adoptée, nous croyons utile de signaler deux inve[
tions d'une moins grande importance, mais qui sont de natu[
cependant à atténuer dans une certaine mesure les funestes effe[
du rhabillage sur la santé des ouvriers. Elles sont dues à M. Poir[
de la Ferté-sous-Jouarre.

La première consiste en un petit réservoir fixé au manche [
marteau ou des burins. Ce réservoir, quand l'ouvrier travaill[
laisse échapper un léger filet d'eau qui humecte la pierre et er[
pêche la poussière de se volatiliser.

La seconde est plus compliquée : c'est une sorte de demi-masq[
en fer-blanc que le rhabilleur s'applique sur le visage. L'air qu[
absorbe en respirant traverse un petit réservoir d'eau dans lequ[
se dépose la poussière qu'il tenait en suspension. L'eau doit êt[
changée au moins toutes les deux heures.

Ce dernier mode de préservation nous semble peu pratique, ma[
le sentiment d'humanité qui l'a inspiré n'en est pas moins digne [
reconnaissance.

Nous reviendrons sur la question du rhabillage des meules da[

notre seconde partie, et nous complèterons ce que peut laisser à désirer cet article au sujet du rhabillage ordinaire qu'on ne pourra abandonner de si tôt.

Article 75.
Nouveau mode d'embrayage et de débrayage des meules.

Puisque nous en sommes aux citations excellentes, nous continuons à emprunter à M. Victor Borie quelques mots sur l'embrayage et le débrayage des meules de moulin. Cet article tient certainement au montage des usines meunières, mais il a rapport aussi à la bonne direction des meules, en ce que le nouveau système d'embrayage et de débrayage exerce une heureuse influence sur l'action des meules et favorise la régularité de la mouture. Ecoutons l'habile écrivain :

« Dans les moulins primitifs, comme on en rencontre encore
» sur quelques ruisseaux écartés, dans les montagnes du Limousin
» et dans une grande partie du midi de la France, chaque paire
» de meules a son moteur particulier ; de sorte qu'en arrêtant le
» moteur on arrête tout simplement le mouvement des meules.
» Mais la mécanique a fait des progrès, et comme, dans les
» moulins modernes, en multipliant le nombre de paires de
» meules pour satisfaire à des besoins plus nombreux, il n'était
» pas possible de multiplier proportionnellement le nombre des
» moteurs, on a été obligé de chercher à mettre en mouvement
» toutes les meules du moulin au moyen d'un seul récepteur de
» force hydraulique.

» Aujourd'hui, dans la plupart des usines, les meules sont
» disposées circulairement autour d'un axe central qui reçoit
» directement l'impression du moteur et la transmet aux fers des
» meules au moyen d'engrenages.

» Dans quelques autres moulins, les meules sont disposées

» parallèlement à un arbre de couche dont le mouvement s(e)
» transmet des meules au moyen de courroies.

» Chacun de ces mouvements a ses avantages et ses inconvé-
» nients.

» Les engrenages ont l'avantage de transmettre exactement (la)
» vitesse, sans perte sensible de la force émise ; mais ils présentent
» aussi un inconvénient assez grave : la même roue dentée m(et)
» en mouvement tous les pignons fixés aux fers des meules. (On)
» ne peut ni embrayer ni débrayer aucun d'eux sans arrêter (le)
» moteur, et par conséquent interrompre le travail de tou(te)
» l'usine. Tout le monde sait qu'embrayer un système de machin(es)
» c'est lui communiquer le mouvement de la force motrice,
» que débrayer un système, c'est interrompre sa communicati(on)
» avec la machine motrice et par suite arrêter le mouvement.

» Le mode de transmission par courroies n'a pas cet inconv(é-)
» nient ; il communique le mouvement sans secousse et perm(et)
» d'arrêter ou de mettre en voie une paire de meules sans dérang(er)
» les autres. Malheureusement, ce mécanisme nécessite beauco(up)
» d'espace pour son établissement et entraîne avec lui une pe(rte)
» de force causée par le frottement des courroies ; en outre, (la)
» pression de la courroie sur la poulie échauffe le fer des meule(s)
» lui fait perdre sa position verticale et nuit à la régularité de (la)
» mouture ; aussi, ce mode de transmission est-il généraleme(nt)
» abandonné par les meuniers, ses inconvénients l'emportant s(ur)
» ses avantages.

» Le but que s'est proposé M. Mauzaize, de Chartres, a do(nc)
» été d'arriver à faire disparaître l'inconvénient principal (des)
» engrenages, en disposant les pignons de telle sorte qu'on p(uisse)
» soustraire isolément chaque paire de meules à l'action de (la)
» force motrice et la réengager dans le mouvement général (de)
» l'usine, sans suspendre ce mouvement, sans produire auc(un)
» choc et sans déranger la mouture.

» M. Mauzaize a obtenu le résultat qu'il cherchait en se serv(ant)

» d'un principe déjà appliqué dans quelques usines. Ce principe
» repose sur le frottement de deux cônes l'un dans l'autre. »

Nous n'entreprendrons pas la description de l'ingénieux mécanisme de M. Mauzaize ; elle comporterait trop de détails. Nous nous bornerons à la citation qui précède ; elle en fait assez ressortir les précieux avantages. Quant à la partie mécanique, nous renverrons ceux de nos lecteurs qui voudraient l'étudier et en faire l'application au *Journal d'Agriculture pratique* déjà cité, tome VII, page 286, qui se trouve dans toutes les bibliothèques publiques.

Pour obtenir de son mécanisme tous les résultats désirables, M. Mauzaize a aussi inventé un boîtard, qui en est le complément nécessaire. On n'ignore pas que le boîtard est destiné à maintenir l'arbre de meule dans une position verticale constante et invariable.

Article 76.

Des divers systèmes de rayons.

Il est rare que l'auteur d'une découverte atteigne du premier coup le dernier degré de la perfection. Aussi, dès que l'on voit paraître une invention, un système nouveau, dans n'importe quelle industrie, on ne manque pas de chercher le moyen de le perfectionner. Si l'on ne peut lutter de génie et de conception, on rivalise d'adresse pour l'exécution et le perfectionnement, et souvent l'inventeur est dépassé ; quelquefois même il perd par ce fait le fruit de ses recherches et de ses travaux. Sa gloire et son intérêt en souffrent, il est vrai, et, à ce point de vue, on a lieu de le plaindre ; mais le progrès général y gagne, et l'on ne peut qu'applaudir à des tentatives couronnées fréquemment de si beaux résultats. Cependant il arrive quelquefois que le talent de l'inventeur ne peut être surpassé.

Dans le système de rayons inventé par la nation américaine, et que l'on a mal à propos attribué aux Anglais, on a cherché aussi,

mais en vain, à introduire des améliorations. Jusqu'ici, tous l[es] essais ont échoué, toutes les recherches ont été infructueuse[s]. Nulle autre disposition de ces rayons n'a pu rendre le travail pl[us] facile, ni les produits meilleurs. On est même toujours resté bi[en] au-dessous des résultats obtenus sous ce double rapport avec [le] système primitif.

Il paraît donc que l'inventeur avait mûrement réfléchi sur tout[es] choses, et qu'en réalisant son projet il marchait à coup sûr, [ou] bien qu'il ne produisit son système qu'après l'avoir soumis à [de] nombreuses expériences. Aussi, par une exception à la loi com[]mune des inventions, qui ont pour l'ordinaire besoin de gran[ds] perfectionnements, le rayonnement des meules d'après la métho[de] américaine a gardé jusqu'ici et gardera sans doute longtem[ps] encore le premier rang entre les divers systèmes essayés, car [il] a été impossible de trouver rien de mieux.

Ainsi, on a imaginé les meules à rayons cintrés, dispos[és] absolument de la même manière que les rayons à l'*américain*[e,] c'est-à-dire ayant la même pente et la même profondeur. L[es] résultats n'ont pas répondu à l'attente de l'expérimentateur.

On a essayé aussi de faire de larges rayons dans la partie [du] cœur de la meule courante, dans le but de favoriser l'introducti[on] de l'air dans la meule. On a complètement échoué, car un simp[le] dégagement de pierre ne suffit pas pour établir le courant d'a[ir] qu'on voulait obtenir.

D'autres ont rayonné leurs meules par douze grands rayo[ns] bien plus larges que les rayons ordinaires; d'autres encore, p[ar] deux ou trois rayons à chaque division; enfin, chaque meunier [a] voulu avoir la satisfaction d'innover quelque chose et a dispo[sé] ses rayons au gré de ses désirs. Mais personne n'a pu contr[e]balancer le mérite du rayonnement américain. On fera donc bi[en] de l'observer exactement et de se conformer, suivant les circo[n]stances, aux modèles que nous offrons dans le tableau ci-contr[e.] Nous ne disons pas qu'on ne parvienne quelque jour à l'amélior[er]

Art. 76. Tableau des divers systèmes de rayons en usage jusqu'à ce jour, propres aux systèmes anglais et français.

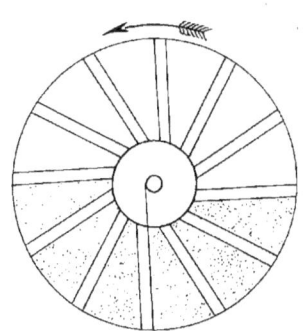

Système à 12 grands rayons propre aux meules à grande porosité.

Système appliqué aux meules françaises à moins grande porosité ou un peu pleines.

Système demi-anglais appliqué aux meules d'une nature de pierre plus poreuse.

Véritable système anglais inventé par les Américains et le plus usité.

Addition au système anglais ou fantaisie sans aucune importance.

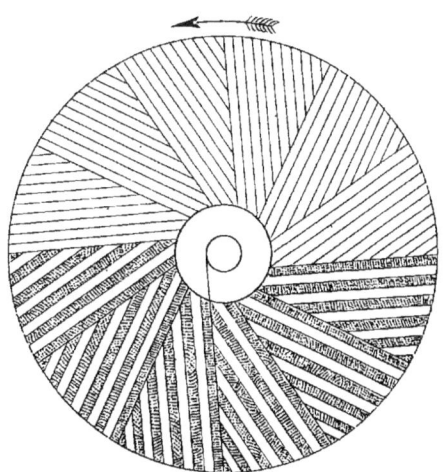

Système anglais propre aux pierres d'une nature très-pleine et très-douce.

Les petits cintres du milieu indiquent la pente à donner aux divisions des meules et doivent servir de guide pour les tracer.

peut-être, mais nous n'avons en ce moment rien de mieux à recommander. Qu'on ait soin de bien faire les rayons, de leur donner le fini désirable et de rhabiller souvent la meule : ce n'est que de cette manière que les meuniers travailleront avantageusement pour tout le monde.

Nous conseillons surtout à ceux qui sont encore novices dans la bonne méthode ou qui y ont peu de lumières de s'en tenir à ce qu'on leur enseigne. Qu'ils se gardent bien de tenter eux-mêmes des innovations avant qu'ils soient habiles dans le métier; ils seraient sûrs d'éprouver des détriments et d'en faire subir aux autres.

Au reste, chacun n'aura qu'à gagner à suivre les indications de notre tableau.

Article 77.

Maladies des organes respiratoires occasionnées par la poussière qui se détache des pierres meulières.

Il est parlé, dans la citation que nous avons faite ci-dessus et empruntée à M. Victor Borie, des maladies occasionnées chez les ouvriers rhabilleurs par la poussière qui se détache des meules en rhabillage. Le savant écrivain indique entre autres préservatifs l'appareil de M. Touaillon. Nous croyons utile de revenir sur ce sujet et d'en faire un article à part, en nous appuyant du passage suivant tiré de la *Revue des Sciences* du 15 mars 1858 :

« Vous savez que toutes les professions ont leur cachet à elles,
» leurs stigmates, leurs accidents ou leurs maladies, impressions
» organiques qui se transmettent et s'aggravent de père en fils; il
» en est même qui abrègent l'existence, à raison surtout des
» émanations dangereuses qui y sont inhérentes : de ce nombre
» se trouve la profession de dresseur de meules de moulins, les
» molécules de grès des pierres siliceuses produisant sur les
» organes respiratoires les plus sinistres effets.

» Le docteur Johnston a noté la grande fréquence de la phthisi
» pulmonaire chez les ouvriers qui aspirent avec l'air atmosphé
» rique les poussières détachées des corps très-durs. »

On comprend la gravité du danger et du mal. Ouvriers qu
dressez et rhabillez les meules, ne vous faites pas illusion! Il s'ag
ici non-seulement de votre santé, votre premier bien, mais enco
du salut de votre famille, de vos enfants, le trésor le plus che
à votre cœur; il s'agit de l'état constitutif et sanitaire de plusieu
générations. Prenez donc tous les moyens, toutes les précautio
possibles pour prévenir des accidents si funestes et des malheu
irréparables. Ne comptez pas sur la solidité de vos muscles et
force de vos poumons; on en a vu succomber de plus robustes qu
vous. Si vous tenez à vos enfants, si leur postérité vous est chèr
comme elle doit être précieuse pour la patrie, si la voix du san
parle à votre cœur, n'oubliez pas nos recommandations.

Outre l'instrument de M. Touaillon, nous avons à conseill
l'emploi du précieux appareil de MM. Roger fils et C.ie, fabrican
de meules à la Ferté-sous-Jouarre. En effectuant l'opération d
dressage et du blanchissage des meules neuves, cet appareil donn
d'un côté un fini supérieur à ce que l'on obtenait auparavant,
de l'autre il s'oppose en partie aux obstacles qui résultaient d
cette opération pour les ouvriers qui étaient chargés de l'exécute

Article 78.

Essai chimique sur la nature des pierres meulières.

Les renseignements que nous avons donnés sur la nature
les caractères des pierres meulières suffisent amplement pou
pouvoir les discerner et les reconnaître parmi les autres. Cepen
dant, il y aurait un dernier et infaillible moyen d'arriver au mêm
but, si les personnes intéressées à ce choix étaient à même d
l'employer. Une simple expérience chimique achèverait en u

instant de les éclairer. Nous nous permettrons de l'indiquer, quoique, en le faisant, nous semblions nous éloigner de notre but, qui est purement pratique, pour entrer dans le domaine de la science.

Un des caractères les plus remarquables des pierres meulières consiste dans la dureté et l'infusibilité de la silice, qui tire son nom de *silex*. Le silex, en effet, en forme la base. Les acides azotique, sulfurique, etc., n'exercent aucune action sur elle ; le feu de forge le plus actif ne peut la fondre lorsqu'elle est pure. Il faut, pour en obtenir la fusion, la mélanger avec de la soude ou de la potasse, et alors elle se transforme en verre.

Mais si tous ne peuvent recourir à ces expérimentations, il est facile du moins de faire les suivantes : la silice raye le verre et fait du feu sous le choc du briquet ; c'est pourquoi les Anciens lui avaient donné le nom de *pyrite*, qui signifie *pierre à feu*.

On pourrait continuer ces détails sur l'analyse des pierres meulières de la Ferté, mais c'est assez déjà de cette excursion dans un terrain qui n'est pas le nôtre. La moindre indication pratique a pour nous plus de prix que tous les trésors de la chimie qui sont l'apanage des savants.

Article 79.

Des divers diamètres des meules en usage jusqu'à ce jour.

Il est certain que le diamètre des meules a dû varier suivant les forces diverses employées à les mouvoir. La méthode usitée d'un côté a réagi nécessairement sur celle qu'on a pratiquée de l'autre, et le mobile s'est modifié selon les qualités du moteur.

Ainsi, dans les temps reculés, chez les Grecs et les Romains, la meule étant mue par une personne ou par une bête de somme et cette force étant très-limitée, le diamètre de la meule ne pouvait avoir de grandes proportions. Aussi, en général, toutes les meules antiques qu'on a découvertes jusqu'ici sont d'un très-petit diamètre.

Quand on eut l'idée d'employer l'eau comme moteur, on [a] mouvoir de lourdes masses, et l'on étendit les proportions de [la] meule jusqu'au degré où il ne fût pas impossible aux for[ces] humaines de la mouvoir sur le chantier ou au moulin. De là l'e[m]ploi de ces vastes meules de deux mètres et même plus de diamèt[re] qui semblent n'avoir été inventées que pour lutter par leur rés[is]tance avec les énormes chutes d'eau dont on pouvait dispos[er]. Sans doute, plus d'un meunier de l'école antique s'est par[fois] applaudi d'avoir chez lui des meules d'un diamètre sans égal, [et] s'est cru pour cela mieux pourvu que ses concurrents.

Le temps ou plutôt le progrès nous a rendu plus sage. O[n a] laissé de côté ces meules immenses et l'on a fait de la force motri[ce,] quelle que fût son intensité, un emploi plus intelligent, com[me] nous l'avons reconnu dans l'article sur l'embrayage et le débray[age] des meules. La même force motrice usitée pour un moulin ch[ez] les Anciens, chez nos devanciers et chez beaucoup de nos conte[m]porains, pourrait, dans la nouvelle école, suffire à deux moul[ins] et même à trois, si l'on ne savait lui prêter une utilité encore p[lus] grande, en rassemblant toutes ces forces divisées chez nos pè[res] et en en faisant un seul moteur général qui donne le mouvem[ent] à quinze ou vingt paires de meules et même plus.

C'est que la lumière de la science a pénétré dans notre art; [on] est plus habile à manier et à diriger la force motrice, et, d'un au[tre] côté, on a beaucoup restreint le diamètre des meules. Il n'est p[lus] que de 90 centimètres au *minimum*, et ainsi en montant gradu[el]lement de 10 centimètres jusqu'à un mètre 30 centimètr[es,] dimension qui est le plus communément employée; et les meu[les] réduites à ce diamètre, confectionnées et dirigées d'après la m[é]thode américaine ou anglaise, font pourtant un travail bien sup[é]rieur aux meules vénérables de nos pères.

Cependant, tous n'ont pas voulu ou pu encore le reconnaîtr[e;] beaucoup de moulins se servent de meules d'un mètre 50 cen[ti]mètres de diamètre et ne descendent pas au-dessous d'un mèt[re]

45 centimètres, et les trois quarts des moulins anciens n'emploient pas un diamètre au-dessous d'un mètre 75 à 2 mètres. On croirait tout perdu s'il s'agissait d'adopter les innovations du système américain; on ne peut s'imaginer que des meules d'une moindre circonférence puissent faire une mouture aussi bonne que les anciennes. Aussi, de tels meuniers, si attachés aux vieux usages, ne se décident-ils pas aisément à réduire de moitié le diamètre de leurs meules et à transformer leurs moulins : il faut que le temps et la nécessité les y obligent. Quand ils voient dans leur voisinage une usine nouvelle qui marche mieux que la leur, quand ils se voient surtout abandonnés de leurs pratiques, alors ils reconnaissent forcément le progrès et ils cessent d'être incrédules. Heureux ceux qui savent se soumettre aux conquêtes de la science sans y être contraints par le malheur!

Article 80.

Nature des pierres propres à moudre les ciments romains.

Il ne faut pas croire que les meules bonnes à moudre le blé soient propres aussi à moudre les ciments : ce serait une grave erreur. Ce n'est pas le *silex-meulière*, mais bien le granit qu'il faut employer à cet usage. Autant le silex excelle dans la mouture du grain, autant il est impropre pour celle des ciments, et autant le granit est peu favorable pour broyer le grain, autant il est efficace pour la trituration du ciment.

Nous avons reconnu nous-même par de nombreuses expériences que pour broyer les pierres à ciment il ne faut pas employer une pierre d'une nature facile à se glacer, comme il arrive pour le silex, alors même que l'on emploie des qualités inférieures. Il y a souvent dans les pierres à ciment des parties qui ne sont pas cuites et que leur dureté rend très-difficiles à broyer; il y a en outre le mâchefer. La meule en quartz ne serait pas d'un utile emploi

contre ces obstacles, bien au contraire. Pour opérer le broiem[ent]
avec plus de facilité et d'avantages, servez-vous du granit; v[ous]
aurez lieu de vous en applaudir sous le double rapport de la quan[tité]
et du fini de votre travail.

Mais, entre les nombreuses variétés de roches granitiques, i[l y]
a encore un choix à faire, car toutes ne sont pas également p[ro]pres à cette mouture. La meilleure est un granit très-difficil[e à]
tailler et très-compact, présentant sous l'action du marteau [des]
éclats à surface grenue et brillante. Cherchez surtout l'espèce [de]
granit d'une nature tendre, qui se détache d'elle-même par couc[hes]
et qui dans ces séparations naturelles laisse apercevoir une gran[de]
quantité de petites aspérités, fines au point d'être presque imp[er]ceptibles : ce sont autant de grains multipliés à l'infini, re[liés]
entre eux par une certaine combinaison physique et offrant [les]
propriétés les plus utiles pour opérer la mouture des ciments.

Du reste, c'est encore ce granit seul qui peut triompher [du]
mâchefer, qui reste en quantité après la cuisson du ciment et d[ont]
la dureté offre une résistance presque invincible et toujours p[ré]judiciable aux meules en silex; car, dans son roulement entre
deux meules, il attaque les parties tendres, les dégrade et élar[git]
de plus en plus les cavités plus ou moins grandes qu'il rencon[tre]
sur son passage. L'action du mâchefer jointe à celle des pierres [mal]
cuites cause aux meules une détérioration rapide; les cavités [se]
creusent ou s'agrandissent et finissent par donner lieu à [des]
échappements qui exigent le blutage du ciment.

Or, ce blutage cause un surcroît de travail, un emploi en pu[re]
perte de la force motrice, et, ce qui est plus fâcheux, le cimen[t]
perd une partie de sa force hydraulique ou alumineuse, soit [par]
l'évaporation qui se produit, soit par le développement de l'[air]
atmosphérique qui pénètre et altère la farine; tandis que, [par]
l'emploi des meules en granit de notre confection, on prévient to[us]
ces inconvénients le plus souvent très-nuisibles à la réputation [et]
aux intérêts du fabricant. Les meules en granit font infiniment pl[us]

de travail et le font mieux, suivant les procédés de fabrication que nous avons imaginés et que nous détaillerons dans les articles suivants.

Il est reconnu que toute matière dure doit être triturée par des matières tendres, mais très-tenaces et très-compactes.

Si l'on réfléchit un instant à l'immense avantage que la vitesse a sur le roulement des parties jetées dans les meules, surtout avec une rotation très-précipitée, on comprendra qu'il n'est pas besoin de recourir à des matières d'une dureté sans égale pour opérer la mouture des pierres à ciment, alors même qu'elles seraient bien plus dures que les meules destinées à les écraser. Une nature de pierre serrée et compacte résisterait assez pour moudre de la fonte concassée, pourvu seulement que les meules soient en rapport avec le travail qui leur est soumis, non par leur dureté, mais par leur poids et par la vitesse de la rotation. Ajoutez à cela des rayons disposés de manière à faciliter le broiement, sans entraver en rien le mouvement centrifuge et la marche régulière des meules, et vous obtiendrez un travail bien plus abondant et avantageux que par la méthode ordinaire.

Nous avons l'espoir que les détails que nous venons de donner, complétés par ceux que nous nous proposons de donner dans les articles suivants, mettront nos lecteurs à même d'apprécier les améliorations que nous avons apportées, par la confection de meules nouvelles et plus avantageuses, à la mouture des ciments. La pierre que nous avons découverte jouit d'une propriété spéciale qui la rend d'un emploi éminemment utile ; nous le publions hautement, non par un sentiment de vaine satisfaction, mais avec l'intime conviction de son incontestable supériorité. L'essai n'est pas douteux : les faits ont parlé déjà d'une manière victorieuse.

Article 81.

Confection des meules à ciment.

La confection des meules à ciment diffère essentiellement de cel[le] des meules à moulins, principalement pour la meule courante [et] surtout sous le rapport de son entrée. Nous pourrions avance[r] avec certitude que jusqu'à ce jour la vraie méthode est restée e[n-] tièrement ignorée. On en jugera par ce qui va suivre.

Les meules à ciment ne doivent être composées que de deux o[u] trois pièces, et s'il était possible même de les confectionner d'u[n] seul bloc, elles n'en seraient que préférables pour plusieurs rai[-] sons, et en particulier parce qu'on n'a point à craindre la dégrada[-] tion des joints. Toutefois, il n'y a nul inconvénient à redouter ave[c] les meules de deux pièces. D'ailleurs, les meules d'un seul blo[c] ne se rencontrent pas facilement ; leur transport est plus coûteu[x] et le surcroît de travail qu'elles exigent augmente considérablemen[t] leur prix.

Ces meules doivent avoir une épaisseur moyenne de 30 à 3[5] centimètres ; on pourrait même la porter à 40, si la pierre le pe[r-] mettait.

Pour leur assemblage, les deux ou trois morceaux doivent pré[-] senter une taille bien d'équerre sur toute la surface des joints, s[i] l'on veut mener l'usure à bonne fin et pouvoir la pousser jusqu'[à] 20 à 25 centimètres sur 40 d'épaisseur. Dès que la meule courant[e] ainsi usée n'aura plus que de 15 à 20 centimètres, on la fer[a] servir comme gîte.

Nous n'avons pas besoin de recommander d'avoir recours a[u] rechargement à mesure que la meule courante perdra de so[n] épaisseur. On opère ce rechargement au moyen de plomb pou[r] rendre la meule plus ferme, ou avec du ciment, selon que l[e] moulin a ou n'a pas une grande force motrice, afin d'obvier [à]

l'engorgement qui se produirait entre les meules et de parer à l'enlèvement que pourrait causer une force trop grande, si la meule n'était pas assez lourde.

Quand on a taillé les morceaux de la manière que nous avons indiquée, on procède au collage, au moyen de ciment. Ensuite, on pose un cercle en fer fin d'une épaisseur de 6 millimètres, ajusté à son aponce avec quatre forts rivets en fer fin N.° 32. La mesure du cercle doit être prise bien juste, pour pouvoir y laisser 5 millimètres de tir ou retrait. On fait ensuite chauffer le cercle à la forge ou au bois d'une manière bien uniforme, et on l'enfonce à l'aide de chasses jusqu'à la profondeur voulue. Cette profondeur est de 10 centimètres en contre-haut de la superficie travaillante de la meule. Puis on pose un deuxième cercle dans les mêmes conditions ayant 6 millimètres d'épaisseur et 8 centimètres de largeur. Enfin, on achève d'aplanir la surface de la meule, appelée contre-moulage, où l'on ménage, autant que possible, quatre ouvertures parallèlement placées, pour pouvoir, lors de la mise en moulage, arriver à un équilibre parfait et y couler du plomb au besoin.

Après cette opération, on place les deux boîtes de la grue, pour lesquelles on a eu soin de ménager un emplacement entre les joints, autant que possible, afin d'éviter un plus long travail. Ces boîtes doivent être placées bien au point de centre, de sorte qu'il n'y ait pas de faux poids pour faire pirouetter la meule courante dans l'anse de la grue. Elles doivent être en fonte ou en fer et d'une longueur de 12 centimètres au moins. L'intérieur de ces boîtes aura 35 millimètres et leur trou sera rond.

Ces opérations étant terminées, on retourne la meule pour procéder au dressage de sa superficie travaillante, de manière à la rendre parfaitement horizontale. Ce travail se fait au moyen de marteaux, si toutefois la meule a peu de gauche, et au moyen d'une règle très-large et en bois très-dur, sur laquelle on étend de l'ocre rouge pour indiquer les parties les plus élevées. On répète

la même opération jusqu'à ce que la meule soit complètement horizontale.

En opérant le dressage de la meule courante, on ne doit jamais laisser porter la règle en cœur, attendu que cette partie doit être enlevée pour l'entrée qu'on aura à y ménager.

On procède de la même manière pour la meule gisante, et pour abréger le travail, qui deviendrait tout-à-fait inutile s'il fallait enlever toutes les fois le rouge en cœur, on enlève le rouge à grands coups.

Si, au contraire, la meule présentait trop de gauche, on l'enlèverait à la broche; ensuite on achèverait le dressage au moyen du marteau, comme nous venons de l'expliquer ci-dessus.

Telle est la confection de la meule à ciment. Il nous reste à indiquer le moyen de lui donner l'entrée. Nous le ferons dans l'article suivant; car nous procédons aussi d'une façon nouvelle sur ce point-là. Les détails que nous allons donner compléteront l'enseignement de notre méthode.

Article 82.

Entrée à ménager aux meules à ciment.

Autant la nature des meules à ciment est différente de celle des meules destinées à moudre le blé, autant la manière de leur donner l'entrée diffère aussi du procédé qu'on emploie pour ménager celle des meules en quartz. Notre méthode ne ressemble à aucune de celles dont on a fait usage jusqu'à présent. Nous tenons à le constater positivement dès le premier abord, afin d'amener à réflexion les propriétaires d'usines à ciment, et notamment ceux de Grenoble; car tous, sans exception, procèdent d'une manière très-défectueuse, et tous mettent autant d'exagération à l'entrée qu'ils ménagent à leurs meules qu'ils en mettent au diamètre de ces mêmes meules.

Pour leur montrer combien ils sont dans l'erreur, nous commencerons par faire l'examen critique de leur mode de procéder ; ensuite nous expliquerons les bons effets de notre méthode, qui, nous en avons l'espoir, ne tardera pas d'être adoptée et mise en pratique par ceux qui l'auront comprise et auront reconnu ses avantages incontestables, tant pour l'économie de la force motrice que pour l'augmentation dans la quantité du travail.

C'est à grand tort que les usiniers de Grenoble et en général tous les propriétaires d'usines à ciment donnent de dix à douze centimètres d'entrée à la meule courante, et un et quelquefois deux à la gisante, ce qui donne un total de onze à quatorze centimètres. Comment veulent-ils que leurs meules travaillent d'une manière avantageuse, puisque le trop d'entrée pratiqué aux meules a pour effet inévitable de transporter la masse du travail à la circonférence?

Supposons pour un instant que le plus gros morceau de pierre cuite que vous soumettez à l'action des meules ait douze centimètres carrés ou ronds ou de toute autre forme : n'importe sa dureté, il sera pris par la circonférence de l'œillard ou par l'extrême bord de cette partie de la meule, et cela aussitôt qu'il sera touché, car autrement la rotation précipitée et le poids des meules ne seraient plus rien et n'auraient plus d'effet. Etant pris et soumis à l'action des meules, il sera divisé en plus de dix parties, et conduit avec la rapidité de l'éclair à une grande distance, vers la circonférence de la meule. Là, un nouveau choc le brisera de rechef en le jetant encore plus avant vers la circonférence. Réduit en parties de plus en plus petites, il arrivera à la feuillure pour y être achevé; mais le sera-t-il d'une manière satisfaisante?

Il est facile de comprendre, d'après ce que nous venons d'exposer, que le trop d'entrée donné aux meules empêche une répartition régulière du travail sur toute la superficie, et que la masse, en se portant et s'accumulant rapidement vers la circonférence, entrave par l'encombrement l'effet du mouvement centrifuge. Il

s'ensuit que la trituration ne pouvant s'accomplir graduelleme[nt]
et dans une marche lente et progressive de la matière, se f[ait]
rarement avec toutes les conditions désirables, et qu'on se pri[ve]
sans fruit des bons résultats que produirait un travail plus sag[e]-
ment distribué à l'intérieur par le moyen d'une entrée mie[ux]
entendue.

Article 83.

Nouvelle méthode pour donner l'entrée aux meules à ciment.

Notre méthode pour donner l'entrée à ces meules est toute diff[é]-
rente et ne présente aucun des inconvénients que nous veno[ns]
de signaler. C'est avec un vif sentiment de plaisir que nous [la]
livrons à la publicité, dans l'espoir qu'on saura promptement [en]
mettre à profit; car, on ne doit pas se le dissimuler, il est beso[in]
sous ce rapport d'une réforme générale. On suivra donc avec intér[êt]
les détails suivants, à raison de leur utilité.

Après avoir mûrement examiné l'état des choses et nous ét[ant]
éclairé par les faits, nous avons reconnu qu'il ne faut que s[ix]
centimètres d'entrée à la meule courante et sur toute la superfic[ie]
destinée à concasser les pierres et à les préparer à l'action de [la]
feuillure qui en achève la trituration. Nous prévenons l'encor[n]-
brement au moyen d'un cercle que nous traçons à dix centimètr[es]
de l'extrême bord de l'œillard, auquel nous donnons deux cen[ti]-
mètres d'entrée ; ce qui fait un total de huit centimètres en to[ut]
pour l'entrée.

On comprend que ce cercle à dix centimètres du bord de l'œilla[rd]
et cette chute à deux centimètres ne sont pratiqués que pour pr[é]-
cipiter l'entrée de manière à préparer le travail à l'entrepied.

Nous donnerons à cette partie où l'entrée est bien plus préc[i]-
pitée le nom de *cœur*, à celle qui la suit le nom d'*entrepied*, e[t à]
la dernière, qui a sa fin vers l'extrême bord de la circonférence [de]

Art. 82. Entrée à ménager aux meules destinées à moudre le ciment romain, le plâtre, la chaux et toute sorte de matières minérales, suivant les diverses forces motrices et les divers diamètres des meules appliqués chez les usiniers de ce genre de travail.

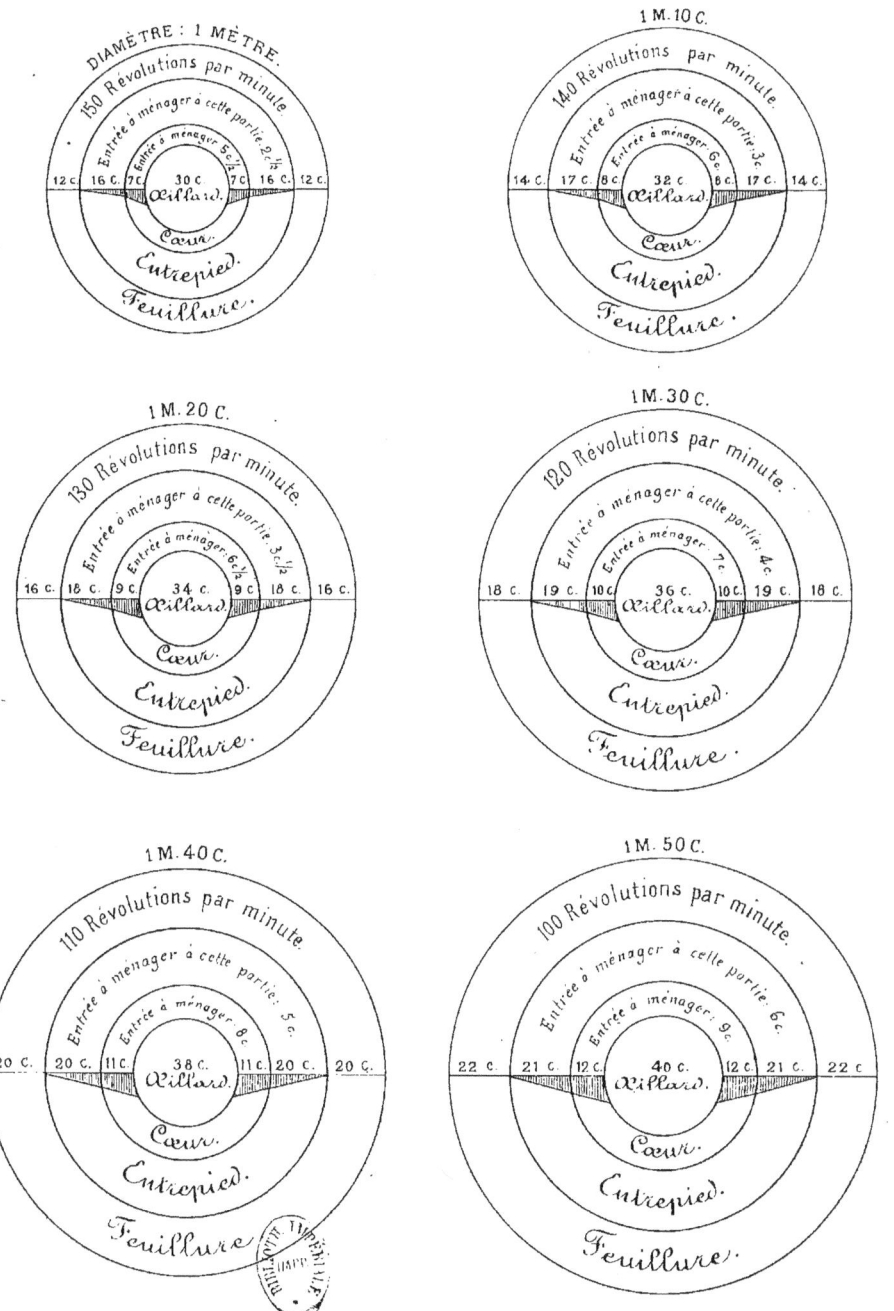

On remarquera que la partie du cœur est bien moindre que celle de l'entrepied, qu'elle est néanmoins plus que suffisante pour opérer le concassement des pierres auxquelles l'entrée peut donner passage, et que cette entrée est toujours dans les proportions de l'importance du travail auquel les divers diamètres sont assujettis. Quant aux divisions que nous donnons, ce sont celles que l'expérience a démontré comme étant les plus favorables au travail.

1re PARTIE.

la meule et son commencement déterminé par le diamètre des meules, le nom de *feuillure* ou *mouture*. C'est la partie qui achève et complète la trituration des matières que les autres parties lui ont préparées.

On aura compris, nous n'en doutons pas, ce mode de confection dans tous ses détails, aussi bien que l'importance de cette innovation dont le premier effet se manifeste par une augmentation de travail et une amélioration du produit, ce qui est dû à la régularité d'un travail bien distribué dans toutes les parties de la meule. C'est la diminution de l'entrée qui permet cette sage répartition et fait que toute la surface travaillante est régulièrement occupée.

Un second avantage qui en découle naturellement, c'est que la rotation des meules est aussi bien plus régulière, attendu qu'il n'y a presque plus de secousses.

Enfin, notre système de meules exerce une heureuse influence sur l'économie de la force motrice, tout en donnant des produits d'une incontestable supériorité. La vitesse du mouvement est déterminée par le diamètre des meules. Le diamètre pour les meules à ciment ne doit pas dépasser un mètre 30 centimètres à un mètre 45 au plus; si l'on allait à 50, ce serait trop. La vitesse pour les meules d'un mètre 30 centimètres doit être de cent vingt révolutions par minute, de cent dix au moins pour celles d'un mètre 40, et de cent au moins pour celles d'un mètre 45 à 50 centimètres. On obtient ce résultat avec une force motrice très-limitée. Ceux qui ont des meules d'un diamètre plus grand, et qui arrivent souvent à des proportions exagérées, ne se font pas une idée de la quantité de force motrice qu'elles exigent pour ne pas faire plus de travail que celles d'une petite dimension. La meule d'un mètre 30 centimètres expédie autant de travail que les grandes, avec la moitié de la force qui les meut.

La meule gisante ne doit avoir qu'un demi-centimètre d'entrée; mais il faut que la pierre employée à sa confection soit bien pleine et bien compacte.

Tant d'avantages si précieux suffisent pour recommander notre méthode auprès de tous ceux qui ont des usines à ciment. Ils n'hésiteront pas à l'adopter s'ils consultent tant soit peu leur véritable intérêt.

Article 84.

Confection des rayons des meules à ciment.

La confection des rayons des meules à ciment n'est pas conforme à celle des rayons des meules anglaises. On se borne, pour les meules à ciment, à faire douze grands rayons correspondant de la circonférence de l'œillard aux extrêmes bords de la meule, et ces rayons sont environ de 4 à 5 centimètres de largeur dans toute la largeur de la feuillure; mais, arrivés à l'entrepied, ils s'élargissent graduellement, de manière qu'aux extrêmes bords de l'œillard ils aient une profondeur d'un centimètre, et que, montant en droite ligne, ils arrivent à rien dans la profondeur de ceux qu'on a faits dans la feuillure.

Ainsi, la partie du cœur qui a le plus d'entrée aura des rayons qui aux bords de l'œillard seront en forme de petite arête d'un centimètre d'élévation. Le rayon devra monter suivant l'entrée de 1 centimètres, où il y aura 3 centimètres en plus. Arrivé à cette arête il devra avoir 3 centimètres de profondeur, et monter graduellement comme nous l'avons dit jusqu'aux abords de la feuillure.

Telle est la profondeur des rayons vers le cœur ou entre la feuillure et l'œillard et vers leur arrière-bord, avec leur pente naturelle jusqu'aux avant-bords.

Quand à leur largeur dans cette partie, nous n'avons pas besoin de la préciser; car, pour la leur donner en les traçant, on commence aux abords de la feuillure et sur l'arête de l'avant-bord du rayon, de manière que le portant ne forme qu'une pointe dans l'œillard. Cette disposition est prise dans le but de faciliter

Art. 84. Divers systèmes de rayons à appliquer aux meules à ciment, d'après leurs divers diamètres et suivant l'importance du travail auquel les meules sont assujetties.

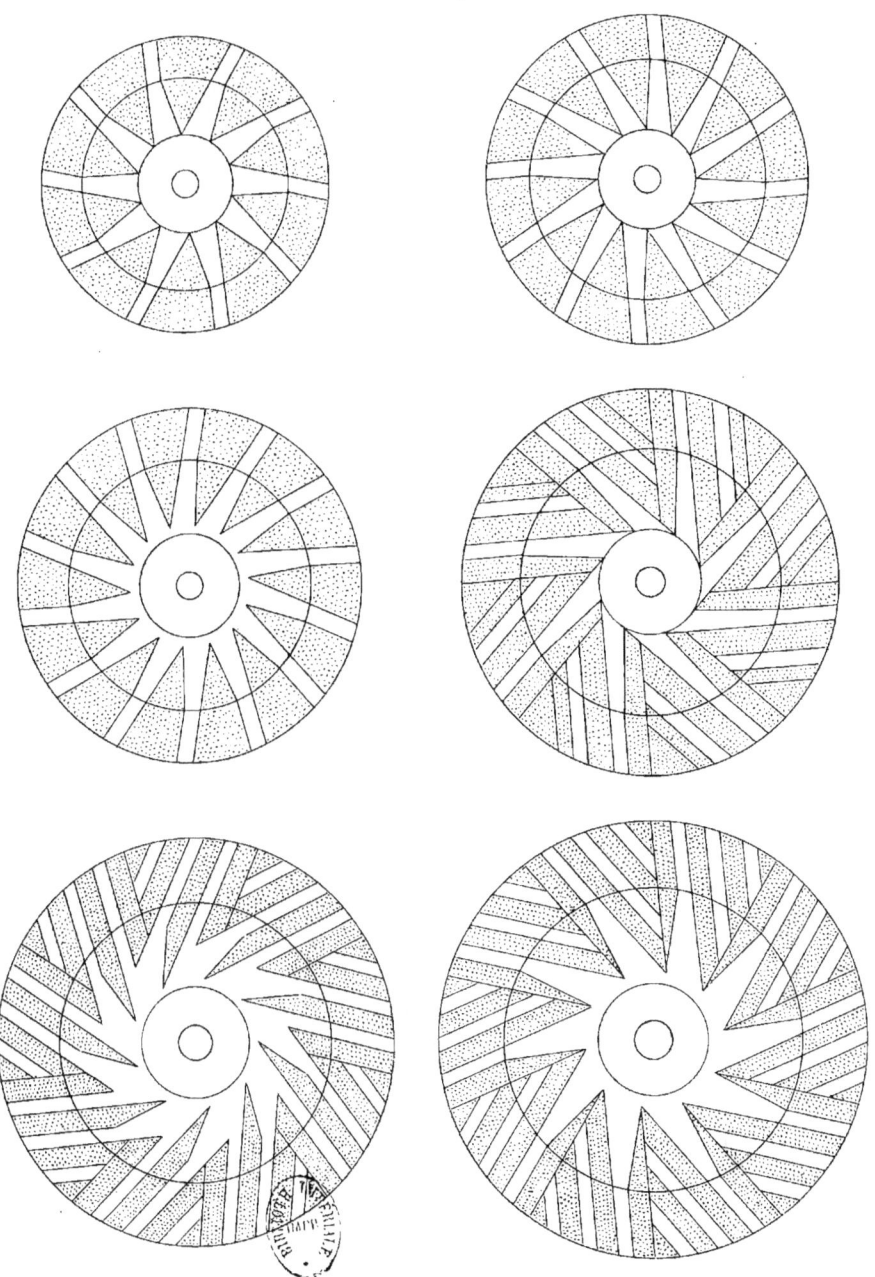

Ces rayons ne conviennent pas aux pierres poreuses; ils ne sont propres qu'aux pierres de nature très-pleine et très-tenace, c'est-à-dire difficiles à faire partir en éclats. — Ces divers systèmes de rayons sont disposés de manière à opérer le concassement de suite à l'entrée de l'œillard. Ceux dont les pointes ne viennent pas finir vers les bords de la circonférence de l'œillard y aboutissent par une pointe qui se trouve en contre-bas, d'une profondeur en rapport avec celle des rayons. Cette partie sert d'entrée en cœur et facilite le broiement sans entraver le mouvement centrifuge ; elle l'active au contraire et augmente la somme du travail.

broiement des pierres, qui sont saisies et concassées à leur entrée et graduellement sans être abandonnées dans leur marche sous l'action de la meule.

La meule de gîte doit aussi être rayonnée, mais à vingt-quatre rayons, dont douze vont aboutir dans l'œillard et les autres vers un portant. Il y en a donc vingt-quatre, aboutissant vers la circonférence de la meule. Nous n'avons pas besoin de rappeler que la pierre de cette meule doit être pleine et compacte le plus possible, afin qu'elle puisse résister aux parties non cuites et triompher du mâchefer.

L'article suivant indiquera le mode de rhabillage de toutes ces meules.

Voilà l'exposé de notre méthode. Puisse-t-on bien se pénétrer de son importance, car aucun des procédés employés jusqu'à ce jour n'approche de son efficacité.

Article 85.

Conseils aux propriétaires d'usines à ciment et rhabillage de leurs meules.

Nous croyons devoir recommander aux propriétaires d'usines à ciment de ne plus se servir de meules tirées de la Ferté-sous-Jouarre, à moins qu'on ne leur livre des meules ayant toutes les conditions que nous venons d'énumérer, parce que les pierres en silex sont trop poreuses et se glacent trop facilement dans leurs parties pleines; d'où il résulte que leur action sur les pierres à ciment est considérablement diminuée. En effet, les parties glacées, au lieu d'opérer le roulement nécessaire de l'objet qui doit être trituré, ne font que glisser dessus sans le briser, ou bien elles ne l'entraînent qu'avec peine et ne le broient qu'imparfaitement.

Les pierres poreuses ont encore un autre inconvénient très-

fâcheux; c'est celui de se dégrader et de se laisser endomma[ger]
dans toutes les parties poreuses. Il s'ensuit qu'on n'en peut obte[nir]
une poudre de ciment régulière sans avoir recours au blutage.
nous avons déjà dit que le blutage est un surcroît de travail inut[ile]
dispendieux et même nuisible, en ce qu'il absorbe une force m[o-]
trice qui serait employée ailleurs avec fruit, et qu'il altère [les]
qualités du ciment en l'exposant à l'évaporation et à l'action [de]
l'atmosphère.

Ce n'est pas tout : ces meules ne durent pas longtemps, et e[lles]
deviennent par cela même très-coûteuses. Il y a plus : les gran[des]
cavités qui s'y forment par l'effet du roulement occasionnen[t de]
fortes secousses qui peuvent endommager les machines et bri[ser]
les chevilles.

Nous engageons aussi les mêmes usiniers à faire concas[ser]
toutes les pierres dont le volume serait trop gros et qui pourra[it]
causer de l'encombrement dans l'œillard. On en connaît assez [les]
conséquences.

L'entretien des meules à ciment n'a certainement pas besoin [de]
tous les soins qu'on apporte à celui des meules à blé. Cepend[ant]
leur entrée doit être tenue dans un état normal de régular[ité,]
c'est-à-dire qu'il faut l'augmenter, si elle ne s'use pas d'[une]
manière proportionnelle à la feuillure.

Les rayons doivent aussi être maintenus constamment d[ans]
l'état où ils étaient lorsque la meule était neuve. On ne doit jam[ais]
rhabiller ces meules sans y avoir posé la règle, afin de préve[nir]
la formation des cordons. On promène cette règle sur la surf[ace]
de la meule, après y avoir étendu de l'ocre rouge. On peut [se]
servir, pour cette opération, de marteaux plats ou de marte[aux]
pointus.

Article 86.

Des meules propres à moudre le plâtre.

La nature des meules propres à moudre le plâtre diffère peu de celles dont nous venons de parler. On emploie à cet effet un granit un peu moins parfait et même des pierres en grès, mais assez dures.

Il n'est pas difficile de trouver des espèces de pierres propres à cet usage, parce que parmi les pierres à plâtre on en rencontre rarement qui soient dures même sans avoir été cuites. Toutefois, les pierres en silex sont impropres pour les moulins à plâtre.

On se pourvoit aussi facilement de meules pour moudre la chaux. Il n'est besoin que d'une nature de pierre grenue, très-pleine, très-compacte et très-dure.

Tous ceux qui voudront faire moudre des matières minérales ne devront employer que des meules en roches granitiques, car ils ne sauraient en découvrir de meilleures.

Quant à la confection des meules à plâtre, elle est en tout la même que pour les meules à ciment. Leur diamètre se détermine par la force motrice que les propriétaires ont à leur disposition.

Nous croyons suffisantes sur cette matière les indications que nous venons de donner. S'il arrivait qu'elles ne fussent pas assez complètes pour quelques personnes, nous les prions de nous faire part de leurs désirs, soit par lettre, soit par tout autre moyen de communication. Nous nous ferons un vrai plaisir de leur fournir tous les détails qui pourraient leur être nécessaires.

Article 87.

Composition chimique des roches granitiques.

Il en est de cet article comme du 78e : nous le donnons à ti[tre]
de renseignement complémentaire, sans y attacher d'autre imp[or]tance. Ils ne tiennent pas plus l'un que l'autre au fond de no[tre]
traité ; on peut sans inconvénient s'épargner la peine de les li[re]
et l'on est parfaitement dispensé, dans tous les cas, de les co[m]prendre ; ce qui ne veut pas dire précisément qu'ils soient inutil[es].

Nous prions ceux qui n'ont pas de connaissances en minéralo[gie]
de ne pas trop s'effrayer des noms nouveaux que nous ser[ons]
obligé d'employer ; nous en donnerons une explication au[ssi]
claire que possible, à mesure qu'ils se présenteront.

On a appliqué aux roches granitiques les dénominations [de]
plutoniennes ou de *neptuniennes*. Chez les Anciens, Pluton ét[ait]
considéré comme le dieu des enfers ou des flammes souterrain[es]
et Neptune, comme le dieu de la mer. Or, il est reconnu que [les]
roches granitiques ont été formées dans les époques primitive[s]
où la terre n'avait pas encore d'habitants et où tous les élémе[nts]
se confondaient dans une immense fusion par l'action du feu ; c'[est]
ainsi que se sont formées, sous l'influence du refroidisseme[nt,]
toutes les roches des montagnes qui frappent nos yeux sur l'étend[ue]
du globe. A cette époque antérieure à la création de l'homme, [la]
terre n'était qu'un immense volcan. C'est de là qu'est venu le n[om]
de *plutoniennes* appliqué aux roches granitiques, aussi bien q[ue]
d'autres rochers d'une composition différente.

La dénomination de *neptuniennes* indique qu'elles sont le r[é]sultat de dépôts formés au fond de la mer, au sein des lacs, [par]
d'une sédimentation aqueuse, comme tous nos calcaires travertin[s,]
poudingues et mollasses.

Les roches granitiques sont composées de quartz, de feld-spa[th]

et de mica. Dans certaines contrées, ces parties se désagrègent; de manière que le feld-spath, privé de sa potasse par l'action atmosphérique, est réduit à l'état de kaolin ou argile à porcelaine.

Après cette digression sur les moulins à ciment et autres minéraux, qui ne manque ni d'actualité ni d'utilité, nous rentrons dans la matière qui fait le but essentiel de notre ouvrage.

Article 88.

Des outils employés à la confection des meules de moulins.

Pour rendre complet notre traité sur la meulerie, nous avons senti la nécessité de faire connaître les principaux outils employés dans la confection des meules de moulins. C'est encore une partie pratique de notre sujet.

Parmi ces instruments, les uns sont destinés à tailler la pierre, les autres à régler la taille; les premiers, ou instruments contondants, sont en acier; les autres, ou régulateurs, sont en bois. Nous leur consacrerons à tous quelques lignes, selon leur degré d'importance.

Parmi les outils contondants, on distingue les broches et les marteaux. Tous sont en acier fondu de première qualité, s'il est possible d'en obtenir. Cet acier est livré en barres, s'il est pour broches.

Ces broches sont d'ordinaire à huit pans. On les coupe d'une longueur de 30 à 35 centimètres, plus ou moins, suivant la nécessité déterminée par le genre de travail pratiqué chez les divers fabricants de meules. On les façonne ensuite en pointe à grain d'orge ou de toute autre manière, au gré de l'ouvrier qui les emploie. Puis on forme la tête, qui doit être préparée pour recevoir le choc de la massette (petite massue). Après, on trempe la pointe qui doit servir à faire partir la pierre en éclats plus ou moins volumineux. Il faut également tremper la tête de la broche, pour

empêcher qu'elle ne s'émousse sous les coups redoublés de massette; car il est moins coûteux de réparer la massette que réparer les broches, attendu que le fer est moins cher que l'acie

On se sert également dans les carrières d'un marteau app* marteau *têtu,* pour enlever les parties impropres à la confecti des meules. Il doit être en acier fondu et trempé d'une manié convenable, afin qu'il ne s'émousse pas.

Pour le fini des joints, on se sert de marteaux plats et tra chants du poids de 1,500 à 2,000 grammes. On les emploie au à la confection du dressage de la superficie des meules et à ce des rayons. Les marteaux plats sont percés par le milieu. douille destinée à recevoir un manche en bois dur est d'une forr ovale.

Il faut avoir pour le dressage une grosse règle en bois très-du d'une largeur de 13 à 16 centimètres et d'une épaisseur de centimètres.

Le cintre des morceaux qui doivent donner la circonférence la meule se trace avec des panneaux en bois.

Pour les joints, on fait usage de l'équerre ou de la fauss équerre.

Article 89.

Manière de forger les marteaux.

Ceux qui savent forger les outils dont ils se servent ont sa contredit un avantage sur les autres ouvriers, car ils peuve mieux les approprier à leurs besoins que ceux qui, ne connaissa pas le métier, ne façonnent l'instrument que sur des indicatio dont ils ne peuvent saisir toute l'importance et qui n'ont pas po eux toute la précision désirable. Mais, parmi ceux qui font eu mêmes leurs outils, il y en a très-peu qui connaissent bien bonne méthode pour cette fabrication.

Le point essentiel pour bien forger est de bien connaître le degré de chaleur que demandent les diverses qualités d'acier. Ce sont principalement les qualités supérieures qui en veulent le moins : plus l'acier est pur, moins il exige de chaleur, et moins sa nature est pure, plus il en demande.

Il suit de là que ceux qui ne savent pas bien faire la distinction des qualités de l'acier se trompent facilement sur le degré de chaleur nécessaire pour en faire un bon instrument. Ce discernement s'acquiert surtout par la pratique et par des expériences multipliées.

Toutefois, nous répèterons ici ce que nous avons eu l'occasion de dire déjà : celui qui a le goût du métier et l'amour de l'art qu'il professe a bientôt saisi ce que d'autres ne peuvent apprendre en toute leur vie, quand ils se laissent aller à la négligence et à l'apathie.

Celui qui se sert d'un marteau qu'il a lui-même forgé doit bien s'assurer si ce marteau a conservé, à la trempe, son grain naturel, ou si le grain imite la fonte cassée. S'il a conservé son grain naturel, il n'a pas été brûlé par l'action d'une température trop élevée; et si, malgré la conservation de son grain, il se refuse à prendre la pierre et qu'il s'émousse, il est évident qu'il n'a pas été trempé assez dur.

Ces remarques donnent le moyen de remédier aux défauts qu'on a reconnus, et quand un accident se produit on est à même de le prévenir dans la suite; on s'instruit soi-même et l'on acquiert un degré d'habileté très-utile dans un art qui est en quelque sorte l'accessoire obligé de la profession.

Ainsi, un marteau s'est-il cassé, l'a-t-on brisé en frappant, il est facile de voir s'il a été trempé trop vif ou s'il a été brûlé. D'expérience en expérience, on parvient bientôt avec de la réflexion à fabriquer parfaitement les outils dont on a besoin.

On chauffe l'acier fondu rouge-cerise, on place son marteau dans le foyer de la forge, de manière à ne chauffer que le derrière

du marteau jusqu'au rouge, sans que la partie mince, qu'on a soin de laisser en dehors du trou de la tuyère, soit exposée l'action du feu et devienne rouge elle-même. Alors on arrête soufflet et l'on tourne souvent le marteau, afin que la chale soit bien égale dans toute la partie chauffée, et lorsque la poi a atteint le degré de chaleur voulu, on le forge en le plaçant s la corne de l'enclume, ou plutôt on commence par le contr forger pour le rendre plus étroit; ensuite on le forge pour l'amince en le chauffant couleur cerise, et on lui donne la longueur conv nable. Il ne faut pas qu'il soit trop mince vers son extrémité; doit au contraire conserver une épaisseur de 3 millimètres au bou et une largeur de 27 à 33 millimètres sur 3 centimètres longueur.

Telles sont les conditions du marteau destiné au rhabillage d meules en marche. Si on veut un marteau à dresser ou à rayonne on lui donne plus de force, car pour ce genre de travail on obligé de frapper à grands coups, et l'instrument a besoin d'être pl solide. On sait que pour le rhabillage on procède à petits coup afin d'opérer une ciselure convenable.

Quand on a donné au marteau la forme voulue, il faut le batt à froid, en ayant soin de le tremper dans l'eau destinée à cet eff Pour le battre à froid, il convient de varier les coups et de donner légèrement, de manière à renforcer le milieu de la point ce qui lui empêchera de céder et d'éclater dans cette partie.

Il s'agit maintenant d'étudier la trempe qui donne au marte toute son efficacité. En vain auriez-vous forgé avec toute l'adres d'un ouvrier consommé, si vous manquiez la trempe, l'instrume ne vaudrait rien, il se briserait ou s'émousserait promptement parfois au premier coup. La trempe a donc la plus haute importanc

Article 90.

Manière de tremper les marteaux.

Pour bien faire connaître la manière de tremper, il est utile que nous entrions dans quelques détails. Comme c'est la trempe qui fait les bons marteaux et leur donne les qualités nécessaires de dureté, de résistance et de mordant, nous devons en parler explicitement, d'autant plus qu'il faut de grands soins pour leur communiquer ces propriétés.

La résistance est due surtout à l'habileté avec laquelle on a su prendre le degré de chaleur voulue, et à la régularité de son action sur toutes les parties soumises à la forge. La composition du métal a apporté sans doute une part d'influence, mais elle est loin d'y être prépondérante. Pour bien juger du point où en est la chaleur, ne trempez jamais que dans une forge obscure; si vous le faisiez au grand jour, vous risqueriez de vous tromper et vous ne vous apercevriez bien des effets que lorsque le marteau serait brûlé.

Vous commencez par faire brûler le charbon. Si vous devez tremper avec du charbon de forge, il faut avoir la précaution de le bien dégager de tout principe sulfureux et gazeux. Quand vous en avez préparé la quantité suffisante pour la trempe des marteaux que vous vous proposez de faire, vous prenez un morceau de fer de 55 à 80 millimètres (2 ou 3 pouces) carrés, que vous placez derrière la tuyère, de sorte que le gros du feu ne soit dirigé que vers le milieu du marteau. Vous portez l'action du feu sur le fer indiqué, de manière que la partie forte du marteau atteigne le rouge-cerise avant que la partie mince ait presque senti la chaleur. Quand la partie grosse est au degré de chaleur nécessaire, vous arrêtez les soufflets et vous attendez que la chaleur se soit d'elle-même transportée en avant, sans oublier de bien retourner le

marteau pour égaliser la chaleur et sans perdre le marteau de vu[e] tant qu'il est soumis au feu.

Ensuite, trempez-le dans la composition que nous allons ind[i]quer dans l'article suivant, afin de donner à la trempe toute [sa] force; après quoi, jetez le marteau à l'eau pour le faire refroidi[r].

Nous engageons ceux qui ne connaissent pas la forge à employ[er] le charbon de bois. La chaleur qu'il produit est bien plus douce [et] plus facile à diriger. Nous sommes convaincu qu'en observa[nt] bien nos prescriptions et notre méthode, on fera de rapides pro[-] grès dans l'art de fabriquer ces instruments, et qu'on réussi[ra] mieux à les tremper que la plupart des forgerons. On peut, avec u[n] peu de goût et du sens, arriver promptement à un degré d'adress[e] peu commune. L'homme intelligent et appliqué s'instruit de deu[x] manières à la fois, par l'observation et par l'expérience. C'est e[n] réunissant ces deux conditions indispensables pour le succès qu[e] l'on réalise promptement le proverbe : *En forgeant on devien[t] forgeron*.

Article 91.

Composition propre à tremper les marteaux.

La composition que nous nous proposons de faire connaître ic[i] a été l'objet de longues recherches, et peut-être le hasard a-t-il e[u] sa part dans sa découverte. Elle est pourtant assez simple, ma[is] son grand mérite est d'être excellente, tout en coûtant fort peu[.] Voici le moyen de l'obtenir :

Prenez un litre d'eau de javelle première qualité, et ayez soi[n] de ne pas vous tromper, car, l'eau de javelle provenant du chlorur[e] de chaux, il ne serait pas difficile au droguiste de vous la donne[r] entièrement dédoublée. Prenez ensuite 60 grammes de potass[e] blanche première qualité, 15 grammes de prussiate de potasse e[t] 10 grammes de sel de nitre. Faites chauffer au tiède, dans un po[t]

de deux litres, un litre d'eau (absolument la même quantité que l'eau de javelle); quand l'eau est à cette température, versez-y la potasse blanche, le prussiate et le sel de nitre; puis laissez reposer le mélange jusqu'à ce que la dissolution soit complète. Lorsque les ingrédients sont dissous dans l'eau tiède, versez-y à son tour l'eau de javelle; laissez reposer de nouveau, et finalement tirez au clair. La composition est achevée, vous n'avez plus qu'à en faire usage. Mettez-la dans deux litres, où vous puiserez à mesure de vos besoins.

Il suffit d'un verre de cette composition étendu de quinze litres d'eau pour donner à la trempe toute l'efficacité désirable. Vous en versez donc un verre dans quinze litres d'eau ordinaire, où vous pourrez tremper plusieurs jours de suite, surtout si vous ne forgez que des outils destinés à la fabrication des meules.

Mais, pour les marteaux, qui ont souvent besoin d'avoir beaucoup de mordant, il est indispensable de changer l'eau toutes les fois que l'on veut tremper, parce que l'air altère un peu la combinaison chimique.

Pendant l'hiver, ne vous servez pas d'eau de rivière, à cause de sa froideur qui pourrait faire fendre les marteaux ou rendre la trempe trop vive. Si toutefois vous ne pouviez avoir de l'eau de source, plongez un fer rouge dans celle que vous avez avant d'y verser la composition; vous remédierez ainsi aux inconvénients de la température. L'eau du Rhône est très-bonne pour la trempe.

Nous pourrions citer bien d'autres compositions, mais nous donnons la meilleure et la moins dispendieuse.

Si l'on se pénètre bien de nos recommandations, nous avons la conviction que nos collègues sauront bientôt améliorer les instruments dont ils font un si fréquent usage et qui font comme partie intégrante du moulin.

Article 92.

Des marteaux et de leur usage.

Enumérer les services que les marteaux rendent à la meunerie c'est mettre sous les yeux des meuniers les avantages qu'ils négligent le plus de se procurer, car rien ne les préserve des pertes aussi bien que l'usage du marteau. Il faudrait, pour ainsi dire l'avoir toujours dans les mains. C'est le marteau qui a donné au meules le mordant qui les rend propres à la mouture et fait bonté des produits; c'est le marteau qui répare ce mordant quand il s'émousse par le temps et le travail; c'est encore le marteau qui, sous une main intelligente, varie la taille de la pierre donne en farine les résultats que l'on désire. L'action bien entendue du marteau fait former les sons au gré du meunier. La meule en un mot, quelle que soit sa nature, n'a de puissance que par marteau.

Les propriétaires de moulins doivent avoir une grande quantité de marteaux à leur disposition, pour ne pas obliger leurs rhabilleurs à les pousser au point de faire éclater la pierre. Il arrive, en effet trop souvent qu'on néglige de les affûter, parce qu'il faudrait aller sans cesse de la meule à la forge et réciproquement, vu leur petit nombre; d'où il suit qu'on s'expose à faire un mauvais travail, que, par un manque de soins très-facile à prévenir, on compromet l'intérêt d'autrui avec le sien propre.

Le moyen d'obvier à de si graves inconvénients, c'est de posséder un bon assortiment de marteaux, afin d'en avoir toujours assez de prêts et de disponibles pour opérer à son gré et suivant ses besoins. Munissez-en donc votre moulin : l'aisance du rhabilleur fera votre richesse.

Avoir de bonnes meules, de bons rhabilleurs et de bons instruments, ce sont là trois points essentiels, indispensables, pour

parvenir à de bons résultats en mouture. Ces trois points sont si importants, que nous les avons jugés dignes d'inaugurer avec fruit l'exposition de la méthode. C'est surtout là-dessus que nous avons essayé de jeter le plus de lumière dans la série d'articles qui forment la première partie de notre ouvrage : nous ne croyons pouvoir mieux la terminer qu'en renouvelant nos recommandations.

Article 93.

Principaux fabricants de meules de la Ferté-sous-Jouarre.

Avant d'aborder le chapitre de la *Meunerie*, nous croyons qu'il est de notre devoir de signaler à nos collègues les diverses maisons de la Ferté qui se sont le plus distinguées jusqu'à ce jour par la supériorité de leurs meules, tant sous le rapport de la qualité que sous celui de la bonne confection. Nous ne nous faisons, en cette circonstance, l'organe d'aucun intérêt privé ; nous n'avons en cela d'autre but que de renseigner MM. les meuniers et propriétaires de moulins sur une question qui est pour eux de la plus haute importance. D'ailleurs, avant nous et avec une autorité autrement imposante que la nôtre, les procès-verbaux de la commission inter-nationale de l'exposition universelle de 1855 ont signalé ces fabricants au monde entier. Nous savons, et nous l'avons dit plus haut, que, sur plusieurs points de la France, de louables efforts ont été tentés et sont courageusement poursuivis pour atteindre au degré de perfection qui distingue les meules de la Ferté-sous-Jouarre ; nous savons aussi que plus d'un habile fabricant a su s'élever à un point qui ne le cède en rien aux beaux produits de la Ferté, mais malheureusement leurs talents n'ont pu s'exercer encore sur des matières réunissant au même degré les qualités qui constituent la meule de premier choix. Les services qu'ils rendent à la meunerie n'en sont pas moins dignes d'éloges et

d'une incontestable utilité, car si leurs meules sont inférieur[es] en qualité, elles sont aussi d'un prix moins élevé et par conséque[nt] plus accessibles à toutes les fortunes.

La maison Dupety, Theurey-Gueuvin, Bouchon et C.ie est [la] plus ancienne de la Ferté; sa fondation remonte à 1751; c'[est] elle aussi qui possède les carrières les plus importantes et les pl[us] riches en bonnes qualités. Ses produits sont remarquables p[ar] leur solidité et le fini du travail.

La maison Roger fils et C.ie, quoique moins ancienne, [est] également une maison de premier ordre. Ses produits sont trè[s] estimés, et elle se recommande aussi par les améliorations qu'e[lle] a introduites à diverses époques dans la fabrication.

Nous devons citer encore comme donnant d'excellents produ[its] par le choix intelligent de la matière et par une fabrication qui néglige rien : MM. Bailly, — J. S. Gaillard, — Gaillard fils aîn[é,] Petit et Alphonse Albon, — P. G. Gilquin, — Hanus-Poret [et] C.ie, — Moulin, Chauffour et C.ie, — Fauqueux, — d'Angervill[e,] Cherron et G. Valond, — Huet et C.ie.

FIN DE LA PREMIÈRE PARTIE.

II^e PARTIE.

DE LA MEUNERIE EN GÉNÉRAL.

Article premier.
Importance d'une bonne mise en œuvre des meules.

Il ne suffit pas de posséder de bonnes meules, de bons ouvriers et de bons instruments; il faut aussi qu'une activité intelligente sache tirer profit de tous ces avantages, autrement on n'aboutirait à rien et l'on ressemblerait au riche qui enfouit son trésor dans la terre pour ne pas y toucher. De même que l'or n'a de prix que par l'utilité qu'on en tire pour les besoins de la vie; de même la bonne meule n'est telle que par la mise en œuvre de ses qualités. C'est le bon ouvrier qui a pour mission de les mettre au jour. On dirait qu'elle est heureuse de les déployer sous la main qui la travaille, comme l'or est fier de briller à la lumière.

Mais, pour que ce travail soit vraiment efficace et que la meule se montre avec toutes ses propriétés, il est certaines règles à suivre, certains devoirs à remplir. C'est la méthode qui les enseigne et il ne faut pas un seul instant la perdre de vue. On a pu voir dans la première partie combien elle est utile; ici son influence n'est pas moins considérable. Son action s'étend sur tout, aucun point ne lui échappe; elle proscrit la négligence et ne laisse rien à la routine. Si donc vous voulez avancer dans le chemin du progrès où

vous êtes entré, ne la mettez jamais en oubli. Ici, comme ailleurs, soumettez-vous à ses prescriptions.

C'est aussi pour avoir rempli machinalement les devoirs que nous allons tracer ici que la meunerie est restée si longtemps immobile et en arrière. Souvent elle pécha par ignorance sans doute, mais certainement aussi par indolence; car, à en juger par ce qui a lieu encore de nos jours, l'incurie règne dans tous les temps. Vous, du moins, vous n'aurez point d'excuse : les lumières ne vous feront pas défaut.

Les renseignements que nous allons vous communiquer sont fruit de bien des années d'observations et d'expériences. Non seulement nous avons réfléchi et expérimenté par nous-mêmes, mais souvent aussi nous avons eu recours aux praticiens les plus habiles et les plus exercés, et nous nous sommes corroboré de leurs lumières.

Nous avons donc l'espoir de traiter avec succès de l'action de l'ouvrier sur les meules, ou, si l'on aime mieux, de leur mise en œuvre; car c'est là ce dont il s'agira principalement dans tout cours de cette seconde partie.

On voit clairement, nous le pensons, et l'on saisit avec facilité l'enchaînement de notre sujet. Dans la première partie, après un historique de quelques pages, nous avons cherché, indiqué et trouvé les éléments nécessaires pour faire un bon moulin ; maintenant que nous les tenons, nous allons les disposer à la mise en œuvre.

Article 2.

Précautions préventives pour la mise en mouture des meules neuves.

La mise en œuvre des meules neuves est une opération très-importante; elle exige certaines conditions que trop souvent on ignore, car, à quelles erreurs ne donne-t-elle pas carrière! Les uns font

ribler leurs meules ; les autres leur font moudre du sable ou des coquilles de noix. Rien de cela ne tient à la vraie méthode que nous allons exposer. Nous indiquerons deux systèmes, applicables l'un ou l'autre suivant les circonstances. Leur emploi est aussi facile qu'efficace.

Mais nous devons commencer par quelques mots de critique raisonnée sur les inconvénients des procédés dont on fait usage encore en bien des localités.

Nous conseillons et recommandons premièrement de ne jamais faire *ribler* les meules, à cause des mauvais effets qui en résultent pour la pierre meulière, dont la nature s'altère et se désorganise par suite de la rotation précipitée et de la pression des deux meules l'une contre l'autre. Cette course rapide et ce frottement continu font dégager un calorique qui donne aux meules une mauvaise odeur. On ne peut nier que ce ne soit là une véritable altération de la meulière, car on peut s'en assurer par la mouture, qui sera souvent mauvaise pendant plusieurs jours. Plus la force motrice est grande et plus la pression est forte, plus la désorganisation pénètre profondément dans la pierre de la meule.

Ainsi, *ribler* les meules, c'est leur enlever leurs propriétés les plus précieuses par l'altération de leur surface. Elles perdent leur ardeur et ternissent la farine en la détériorant. Qu'on se hâte donc d'abandonner une méthode aussi nuisible aux intérêts de l'industrie qu'à la santé publique.

Ceux qui emploient le sable pour la mise en mouture des meules ont certainement beaucoup moins d'inconvénients à redouter, mais il s'en faut bien encore qu'ils se trouvent sur la vraie voie. Il en est de même pour ceux qui font usage de coquilles de noix pour atteindre le même but. Ce dernier procédé a même quelque chose de si singulier qu'on ne peut s'empêcher de sourire en songeant à cette bizarrerie.

Il est certain que le *riblage* à sec abrège le travail et fait économiser les marteaux, et que le *riblage* au sable s'opère avec bien

plus de rapidité. Mais ce n'est pas tout ce que nous désirons : [il] importe quelquefois d'aller moins vite et même de ménager bea[u]coup moins ses instruments pour obtenir de meilleurs résulta[ts]. Nous comprendrions que l'on se servît de ces méthodes pour pr[é]parer les meules destinées à moudre des matières minérales, m[ais] non pour celles des moulins à blé.

Pour la mise en mouture des meules, il faut commencer p[ar] mettre la meule d'une hauteur convenable et à la portée de l'o[u]vrier qui doit faire cette opération ; ensuite il la disposera d'u[ne] manière parfaitement horizontale, c'est-à-dire bien de nivea[u]. Après cela, il est utile d'examiner les divers morceaux qui comp[o]sent la meule et de les sonder l'un après l'autre, pour savoir s'[ils] ont été solidement fixés et s'il n'y en a point qui refusent le co[up] de marteau.

Ces précautions servent à ménager, au moment du dressage [et] du rayonnage, les morceaux mal scellés entr'eux, afin de ne p[as] les ébranler davantage. Il faut avoir soin aussi, dans le mêm[e] but, de ne pas se servir de marteaux émoussés, avec lesquels [on] est obligé de donner un coup trop fort pour pénétrer dans la pierr[e]. Enfin, comme les parties qui ont peu de solidité refusent le ma[r]teau, il est nécessaire d'avoir un instrument bien tranchant et [de] tenir la partie peu solide toujours plus basse que les autres.

Quand la meule est très-solide, il n'est pas besoin de toutes c[es] précautions pour opérer le dressage de sa superficie. Nous avo[ns] réservé un article spécial pour faire connaître le procédé dont [on] doit alors se servir, afin que ceux qui n'ont jamais mis de meu[le] en mouture puissent, dans le besoin, opérer leur dressage au[ssi] bien que ceux qui en ont l'expérience. Ils n'ont qu'à suivre atte[n]tivement les détails que nous allons donner dans les deux artic[les] suivants.

Article 3.

Dressage de la superficie des meules mises en mouture.

La vraie méthode pour effectuer le dressage de la superficie des meules est toute différente des moyens routiniers employés par nos ancêtres et par ceux qui, de nos jours, n'ont pas encore pu ou ne veulent pas sortir de l'ornière. Si, en abrégeant le temps et le travail, ils présentaient les mêmes avantages que le procédé nouveau, nous n'hésiterions pas à leur donner la préférence, quelle que fût parfois leur singularité, car ce que l'on désire avant tout, c'est d'opérer la mouture dans les meilleures conditions possibles. Mais il n'en est point ainsi, comme nous l'avons reconnu dans le chapitre précédent. Il s'agit donc de recourir à la méthode la plus efficace. Le travail, au reste, n'est pas si compliqué qu'on pourrait le supposer ou le craindre. Nous avons exposé déjà assez longuement la manière de l'opérer, dans l'article 28 de la première partie. Nous ne ferons qu'ajouter quelques recommandations et quelques indications nouvelles à ce qui a été dit dans cet article, en engageant le lecteur à y recourir, à y prêter toute son attention et à bien observer le moyen qui y est enseigné, aussi bien que ce que nous avons à dire ici pour le compléter.

En opérant d'après la méthode indiquée, il faut avoir une règle fabriquée en plusieurs pièces et parfaitement droite. On ne doit jamais tenir le cœur plus bas que la feuillure, pour avoir une meule bien horizontale, car, en le tenant plus bas, on forcerait la règle à tomber dans les parties basses de la feuillure, et l'on n'obtiendrait plus que de fausses indications; on déposerait du rouge sur les parties qui n'ont pas assez de pierre. Nous vous engageons à bien enlever le rouge déposé par la règle, en ayant soin d'employer des marteaux tranchants, afin de mordre plus facilement dans la pierre et abréger le travail.

Quand le rouge a été enlevé sur toute la surface de la meu[le]
faites aussi disparaître la poussière au moyen d'une brosse [ou]
d'un balai, et promenez sur la surface le morceau de pie[rre]
meulière dont il est parlé à l'article 28. Il faut continuer ce[tte]
opération jusqu'à ce que la meule soit bien droite et bien rapp[ro]
chée, et de la manière que nous avons exposée en parlant [du]
dressage des meules neuves sortant des chantiers de confection.

Ayez la précaution, en promenant votre règle, de ne jam[ais]
abandonner la circonférence de l'œillard; autrement, vous v[ous]
exposeriez à l'inconvénient de faire un travail inutile et en ay[ant]
beaucoup de peine, car la règle, en tombant dans les parties bass[es]
vous induirait en erreur, et, malgré tous vos soins, l'ouvrage ser[ait]
entièrement à recommencer.

Ne quittez jamais une meule soumise à l'opération du dressa[ge]
que lorsque vous serez bien assuré qu'elle est parfaitement ho[ri]
zontale et que votre travail ne laisse rien à désirer.

Si vous avez observé ponctuellement nos indications, vous au[rez]
une meule très-convenablement disposée pour la mise en mout[ure]
et vous pourrez vous en tenir là quant à cette opération.

Ceux qui voudront suivre le procédé suivant arriveront au mê[me]
but d'une manière aussi sûre, alors même qu'ils seraient enco[re]
novices dans le métier; c'est pour cela surtout qu'il mérite d'ê[tre]
exposé.

Article 4.

Nouveau système pour le dressage des meules mises en moutur[e]

Le procédé dont il nous reste à parler est rarement mis en p[ra]
tique, et cependant il a bien son utilité, principalement pour ce[ux]
qui ont souvent besoin de guide dans l'exécution de certains t[ra]
vaux.

Il faut d'abord mettre la meule dans une position bien horizo[ntale]

tale, comme nous l'avons recommandé aussi dans l'article précédent. Quand on est certain qu'elle ne peut plus se déranger du niveau où on l'a placée, on procède de la manière suivante :

Vous placez dans l'œillard un morceau de bois d'une épaisseur convenable, puis vous cherchez le point de centre de la meule ; vous percez un trou, à mi-bois, dans le centre que le compas vous a désigné, pour pouvoir y placer l'*aisaigue* volante. Cette aisaigue volante est composée d'un montant en bois, auquel vous avez adapté un bras disposé bien carrément. Ce bras est placé à environ 30 centimètres d'un tourillon qui doit entrer dans le trou du centre de la meule ; celui du haut doit aussi avoir son point au-dessus, de manière que l'aisaigue volante pirouette comme une grue à lever les meules.

Une fois votre aisaigue placée (et vous avez dû la placer au moyen d'un niveau posé sur le milieu de son bras, qui veut être d'une épaisseur convenable), vous la faites pirouetter sur elle-même et sur quatre points déterminés, pour en obtenir un niveau parfait.

Quand cette opération est terminée, vous prenez un autre morceau de bois de l'épaisseur exacte du bras de votre aisaigue volante ; vous y faites un trou destiné à recevoir la cheville en fer qui est adaptée au bord d'une planche dont nous parlerons dans un instant, de manière que cette cheville le tienne fixe et immobile lorsque vous ferez pirouetter votre règle volante. Ce bois étant préparé de la façon que nous venons de dire, vous le clouez à la planche dont il a été question. Cette planche, placée sur le bras de la règle, doit descendre de manière à affleurer la superficie de la meule. Elle servira à vous indiquer les parties saillantes au moyen du rouge dont vous la munissez au bas, c'est-à-dire à l'extrémité qui touche la surface de la meule.

Ensuite, vous cherchez ces parties saillantes, ces points qui sont les plus élevés et qui constituent le défaut de l'horizontalité ; vous descendez votre règle volante et lui faites décrire son mouve-

ment de rotation. Dans cette révolution sur le point de centre, e[lle] dépose une couche de rouge sur les parties élevées. Vous fai[tes] disparaître cette couche au moyen du marteau, et vous contin[uez] de cette manière jusqu'à ce que la surface de la meule soit b[ien] horizontale. Pour ne pas vous tromper, vous avez soin de vérif[ier] si la meule et la règle volante ont bien conservé leur niveau.

Il est bon de savoir que la planche qui sert de règle doit avoir [une] longueur de la moitié de la meule, c'est-à-dire de la circonférer[ce] à l'œillard.

Ce système de dressage est le plus sûr de tous ceux que l'[on] connaît. Si l'on opère avec l'attention nécessaire, on peut ê[tre] assuré d'avoir une meule si bien horizontale qu'on dirait qu'e[lle] a déjà fonctionné ou qu'elle a passé à la machine à raboter.

On peut se servir aussi avec avantage de cette méthode po[ur] donner la régularité nécessaire à l'entrée des meules. Quoiq[ue] nous nous réservions de traiter ce sujet important dans l'arti[cle] qui va suivre, nous en dirons cependant ici deux mots, à prop[os] du procédé dont nous venons de parler.

Pour rendre régulière l'entrée des meules au moyen de ce[tte] méthode, vous n'avez qu'à avoir une règle semblable à la préc[é]-dente, mais moins longue et disposée de manière à ne donn[er] que l'entrée qu'on veut avoir et à un cheveu de tête près. [Il] faut donc que la partie qui est vers l'œillard soit plus basse q[ue] celle qui est vers la feuillure, attendu que vers l'œillard l'entr[ée] doit avoir au moins 4 millimètres pour la meule courante, tan[dis] que vers les bords de la feuillure elle doit finir à rien.

On aura compris sans doute l'importance de la règle volante q[ue] nous avons imaginée pour obtenir une entrée régulière et un dr[es]sage parfait. Ce système, il est vrai, demande un peu plus [de] soin que celui que nous avons décrit dans l'article précédent [et] dans l'article 28 de la première partie; mais il doit d'autant moi[ns] être négligé qu'il donne un travail plus sûr, plus régulier et p[lus] parfait.

Article 5.

Manière de donner l'entrée aux meules mises en mouture.

Nous venons d'indiquer déjà une manière de donner l'entrée aux meules, lors de leur mise en mouture ; mais nous avons l'intention de traiter plus à fond ce sujet dans cet article et dans le suivant. On ne peut avoir des détails trop précis et trop complets sur cette opération indispensable. Les soins à donner au moulin deviennent de plus en plus importants et même minutieux, à mesure que l'on touche de plus près à la mouture.

L'entrée doit toujours aller en diminuant graduellement, à commencer vers l'œillard, pour finir à rien à la feuillure. Les meules du diamètre d'un mètre 30 centimètres auront 4 millimètres d'entrée, la paire ; ces 4 millimètres se répartissent de la manière suivante : un quart pour la meule de gîte et trois quarts pour la meule courante. On suit le même procédé pour l'une et l'autre meule.

Pour faire cette opération, on a une courte règle sur laquelle on étend de l'ocre rouge ; on la promène ensuite légèrement dans les parties comprises entre les abords de l'œillard et celui de la feuillure. Pour marquer la distance entre la feuillure et l'entre-pied de la manière qui sera expliquée dans l'article suivant, on a soin de faire un cintre à l'aide du compas.

Lorsqu'on arrive vers les abords de la feuillure, on blanchit la pierre le plus finement possible, afin de ne pas baisser cette partie plus qu'il ne faut et de lui conserver exactement le degré de pente qu'elle doit avoir.

Nous avons déjà recommandé assez souvent d'avoir soin, après avoir blanchi, de passer toujours la pierre à rabot pour araser les aspérités faites par le marteau qui a travaillé les parties marquées

par le rouge. On n'oubliera donc pas cette précaution dont n
avons démontré aussi l'utilité.

Article 6.

Manière de régulariser l'entrée des meules mises en mouture.

Pour parvenir à obtenir cette régularité, on peut se servir
la règle volante dont nous avons fait la description dans un de
derniers articles. C'est sans contredit un des moyens les plus s
que l'on puisse employer. Mais, comme tous n'ont pas la faculté
se pourvoir de cet appareil, nous indiquerons un autre procé
qui conduira au même but avec autant de succès.

Faites faire à votre menuisier une règle en bois très-dur et
plusieurs pièces, si toutefois il y a possibilité de l'obtenir. Dans
milieu de cette règle faites ménager un vide qui puisse arri
vers les abords de la feuillure, c'est-à-dire vers les extrêmes bo
de l'entrepied et ceux de la feuillure. La pièce de bois qui s
ajoutée à la règle n'aura qu'un centimètre d'épaisseur au plu
elle devra s'adapter en coulisse sur toute la longueur de la rè
et de manière à ce que l'on puisse la changer au besoin, parce qu
le bois étant susceptible de se tourmenter, il peut y avoir néces
de faire ce changement. On fixe cette pièce au moyen d'une
de chaque côté et vers les extrémités, en laissant tant soit p
de jeu au trou qui doit recevoir les deux vis à bois, afin de
pas faire casser la pièce en la faisant ployer pour lui donner
forme convexe, dans le but d'obtenir l'entrée qu'on veut. Ce
régularité s'obtient au moyen de la vis de pression qui trave
la règle dans toute son épaisseur et qui se trouve placée au po
de centre.

Cette règle peut être faite de manière à servir à deux fins, c'e
à-dire pour la feuillure et pour l'entrée. Il n'est besoin à cet ef
que de disposer la pièce de telle sorte qu'elle puisse se mettre bi

de niveau avec les deux parties qui portent sur la feuillure. Mais il est préférable d'avoir deux règles, l'une pour la feuillure et l'autre pour l'entrée.

On pourrait également avoir une troisième règle qui serait en fer sur son champ, pour qu'elle ne fléchisse point; mais cette règle n'aura point la longueur de celles dont nous venons de parler; il suffira qu'elle ait seulement la longueur comprise entre la circonférence de la feuillure et celle de l'œillard. Cette règle est faite de manière à ce qu'elle repose sur la feuillure par sa partie droite qui s'y termine à rien. Son augmentation s'avance graduellement aux abords de l'entrée et arrive à l'épaisseur croissante de 3 millimètres vers les extrêmes bords de la circonférence de l'œillard. On y étend du rouge pour qu'elle marque et indique les parties basses.

Quant à la meule de gîte, qui ne doit avoir, somme toute, qu'un millimètre d'entrée, on aura des règles particulières et disposées à cette fin, pour obtenir la régularité de son entrée.

Il y a d'autres moyens pour parvenir à donner aux meules une entrée régulière; mais il serait inutile d'en faire la description, d'autant plus que nous avons indiqué les meilleurs. On n'a qu'à en faire un usage intelligent.

Article 7.

Moyen de faire définitivement les rayons pour la mise en mouture des meules.

Nous avons enseigné dans l'article 30 de la première partie la manière de confectionner les rayons. Celui-ci a pour but d'indiquer le moyen de leur donner le fini qu'ils doivent avoir. Ces détails ne manquent pas d'importance, parce que, malgré le grand nombre de meuniers, il y en a très-peu qui sachent bien faire et bien finir les rayons, soit parce qu'ils n'en connaissent pas toute

l'utilité, soit qu'ils n'y prêtent pas l'attention ou le soin nécessair[e]
La plupart même traitent ce point important avec une légère[té]
vraiment incroyable. Sans doute, on excuse le manque de savo[ir]
lorsqu'il n'est dû qu'à la fatalité des circonstances, mais l'ignoran[ce]
obstinée qui ne veut pas ouvrir les yeux à la lumière n'a droit q[u'à]
notre indignation, si elle ne va pas jusqu'à mériter le mépris.
sont ceux qui ont le plus besoin de sortir de l'ornière qui vienne[nt]
nier ou calomnier le progrès. Espérons néanmoins que ses bienfa[its]
victorieux ne tarderont pas de s'étendre bientôt même jusque s[ur]
ses détracteurs les plus obscurs.

Les services rendus à la meunerie par le système des meules
rayons sont si nombreux et vont si loin, que nous croyons dev[oir]
consacrer encore plusieurs articles à leur propos, tant sur la m[a]
nière de les finir, que sur leurs différentes espèces et sur leu[rs]
effets dans la mouture des blés.

Et d'abord, pour finir les rayons, il est nécessaire d'avoir de[s]
règles très-minces et parfaitement droites, dont la largeur e[st]
déterminée par le diamètre de la meule, par le nombre de rayo[ns]
que le fabricant y aura tracés et par les opérations du dressa[ge]
et de l'entrée, qui ont dû nécessairement diminuer soit la large[ur]
des rayons, soit leur profondeur, principalement à la région [du]
cœur, où l'entrée même les a mis sans doute hors de service.

On trace ces rayons avec du rouge, à l'aide d'une barbe [de]
plume préparée de manière qu'elle ne fasse qu'un trait bien minc[e.]
Après avoir marqué une ou deux divisions, on prend le martea[u]
et l'on commence à approfondir les rayons, en débutant par [le]
bord de la feuillure, c'est-à-dire à environ 3 centimètres de s[on]
extrême bord, pour ne pas s'exposer à dégrader les bords de [la]
meule. Nous n'avons pas besoin de faire observer que l'on ne do[it]
pas se servir de marteaux émoussés.

Après avoir creusé ainsi une longueur de 5 centimètres, o[n]
reprend les trois laissés à l'extrême bord, en ayant soin de frapp[er]
dans la direction opposée et de faire ainsi partir les éclats ve[rs]

le côté de l'œillard, de sorte que l'on ait en face de soi l'extrême bout seulement du rayon et non pas le rayon tout entier.

Ensuite on continue de faire le rayon, en lui donnant à son arrière-bord une profondeur de 4 millimètres, pour des meules d'un mètre 30 centimètres; on maintient cette profondeur sur toute la largeur de la feuillure, pour arriver vers les bords de l'œillard à la profondeur de 6 millimètres.

La profondeur des rayons varie avec le diamètre des meules : pour celles qui ont plus d'un mètre 30 centimètres, on augmente la profondeur d'un millimètre par 10 centimètres en plus; pour les meules d'un diamètre inférieur à un mètre 30 centimètres, on la diminue d'un demi-millimètre par 10 centimètres en moins de diamètre.

Nous ne revenons pas sur la largeur, qui est déterminée comme nous l'avons dit par le système de division adopté et par le diamètre des meules.

Inutile de dire aussi que le même procédé doit être suivi pour tous les rayons que vous avez à faire ensuite. Mais n'oubliez pas de bien rapprocher la pierre, de bien polir vos rayons dans toute leur longueur, principalement à la feuillure et à l'entrepied.

Après cela, vous prenez un marteau tranchant pour rendre d'équerre la profondeur des rayons à leur arrière-bord, ou, pour mieux vous expliquer et vous faire comprendre la chose, ayez soin que leurs angles d'arrière-bord tombent bien d'aplomb. Il faut prendre garde de n'y pas faire d'écornures; dans ce but, il faut en frappant tenir le marteau légèrement penché vers l'avant-bord des rayons et frapper en dirigeant les coups vers soi-même.

Toutes ces opérations étant achevées, vous prenez un petit morceau de pierre que vous avez taillé à dessein et de manière qu'il puisse bien porter dans la profondeur des rayons. Vous n'avez plus qu'à polir ou adoucir par son moyen les aspérités faites par le marteau, en la promenant dans tous les rayons de la meule et en appuyant le plus fortement possible.

Il est facile de saisir la marche que nous venons de tracer; nous avons tâché d'en rendre l'exposition claire, nette et précise. Peut-être y avons-nous réussi : votre intelligence fera le reste.

Nous allons étudier maintenant les différents systèmes de rayons et reconnaître leurs effets.

Article 8.

Des rayons creux à vive arête et de leurs effets sur les blés.

La nature, en nous donnant une variété prodigieuse de blés semble elle-même avoir exigé une variété proportionnelle dans la manière de les moudre, et avoir provoqué la réflexion des meuniers sur cette vaste et importante question. Les bons esprits ont répondu à son appel, et les systèmes plus ou moins favorables de rayonnement et de forme à donner aux rayons, sont le fruit d'études et de méditations sérieuses sur les divers éléments qu'on avait sous la main ou sur lesquels on devait exercer son action. C'est pourquoi on a imaginé les différentes sortes de rayons creux, ronds et plats.

Les rayons creux sont destinés à la mouture des blés chargés d'ail et à celle des blés d'une nature grasse.

Leur confection est bien facile. Il faut les creuser tant soit peu de manière qu'ils aient une petite concavité dans leur avant-bord et qu'ils laissent une arête vive au toucher, enfin qu'ils représentent une gorge parfaitement concave.

Il ne faut pas que ces rayons aient une trop grande profondeur afin d'éviter que les creux imperceptibles pratiqués dans leur confection laissent échapper des parties de grains concassés que l'on nomme *pointes*.

On doit aussi toujours les polir le plus possible, et il faut que le trait rouge reste dans toute sa longueur, pour que la vive arête soit parfaitement droite.

Ce mode de rayons a l'avantage de contenir plus d'air atmosphérique et d'en rendre la circulation plus régulière, et par conséquent d'empêcher aux meules d'arriver à une température trop élevée.

Les effets précieux qui en découlent pour la mouture ne peuvent qu'engager les meuniers, surtout ceux qui ont à moudre les espèces de blés dont nous avons parlé quelques lignes plus haut, à adopter cette forme de rayons.

Article 9.

Des rayons ronds à arête perdue et de leurs effets sur les blés.

Lorsqu'on fait un changement à un système adopté, on vise certainement à une amélioration, et à ce titre les essais ont leur utilité, car c'est ainsi que l'on arrive au progrès ; mais quand les nouvelles expériences ne présentent pas même des résultats équivalents, il faut avoir la sagesse de reprendre le procédé qui, dans la même matière, en donne de supérieurs.

Le système de rayons dont il s'agit ici n'offre pas les avantages du précédent, il s'en faut de beaucoup. Ces rayons ne servent qu'à briser les sons, sans favoriser en rien le dépouillement du principe farineux. Aussi ne sont-ils adoptés que par les meuniers qui négligent de rhabiller leurs meules et dans les localités où l'on aime les sons réduits à très-peu de volume. Il faut avouer que c'est là un bien maigre avantage, d'autant plus qu'ils n'ont pas d'autre qualité, si toutefois ce n'est pas un défaut essentiel que de réduire la largeur du son au préjudice de la farine.

On conçoit que si la meule était d'une nature qui favorisât trop l'épluchement du grain et la largeur du son, comme par exemple la pierre pleine, qui serait très-disposée, dans le cas où on ne la cisèlerait pas soigneusement et fréquemment, à faire des sons larges ; on conçoit, disons-nous, qu'il serait bon de modifier

l'action d'une telle meule par des rayons qui auraient une proprié[té]
contraire. On pourrait raisonner de la même manière au sujet [de]
la pierre vive, qui donne aussi facilement des sons comme l[es]
recoupes. Mais, dans l'un et l'autre cas, il vaut mieux donner à [la]
pierre les soins exigés par la méthode et laisser les rayons ron[ds]
aux pays qui préfèrent les sons brisés et aux propriétaires qu[i,]
n'étant pas connaisseurs, sont indifférents à la largeur ou à [la]
finesse du son. Quand ils auront connaissance de leur véritab[le]
intérêt, ce système de rayons disparaîtra.

La confection de ces rayons est des plus faciles. Une fois q[ue]
vous avez tracé vos rayons, au lieu de procéder en creusant, comm[e]
nous l'avons indiqué dans l'article précédent, vous laissez un peu [de]
pierre à leur avant-bord, environ un centimètre; vous arrondiss[ez]
ensuite cette partie, en suivant le procédé inverse de celui qu'[on]
observe pour les rayons creux.

Nous n'avons pas besoin de revenir sur les inconvénients d[es]
rayons de cette forme. Les meuniers doivent comprendre que d[es]
sons trop brisés nuisent trop à la mouture, pour préférer un sy[s]-
tème aussi imparfait aux enseignements de la science et aux recom[-]
mandations d'une méthode éclairée par la pratique.

Article 10.

Des rayons plats à arête moins vive que les rayons creux et de leurs effets sur les blés.

La première forme donnée aux rayons fut la forme plate; elle f[ut]
inventée par les Américains, et elle a bien son mérite, surto[ut]
pour les meules d'une nature vive et pleine.

L'action de ce système de rayons sur les blés est souvent déte[r]-
minée par les soins que l'on apporte à leur confection. Si, p[ar]
exemple, on ne leur donne pas tout le poli et le fini nécessaires,

est a peu près certain que les sons seront trop brisés ; les aspérités qu'on aura laissé subsister en seront la cause. Si, au contraire, l'intérieur des rayons a été bien poli et que l'arête soit bien visible, mais sans mordant, les sons auront la largeur convenable et seront parfaitement dépouillés. Il ne faut pas cependant négliger de pratiquer le rhabillage que demande la nature de la meulière, car cette négligence aurait pour résultat de modifier les produits d'une manière désavantageuse.

Rien de plus facile que la construction des rayons plats. Il ne s'agit que de les faire droits, c'est-à-dire que la pente du rayon doit être parfaitement droite dans toute sa largeur, depuis l'arrière-bord, son point de commencement, jusqu'à l'avant-bord où elle finit. Cela fait, il n'y a plus qu'à observer les soins ordinaires pour polir les rayons.

Nous engageons nos collègues à adopter ce système pour les meules d'une nature vive, que nous avons mises en première ligne dans la classification des différentes meulières, au commencement de la première partie de notre ouvrage. Ils n'auront qu'à se louer des résultats qu'ils obtiendront.

Article 11.

Des rayons larges en cœur et de leur effet sur la chaleur.

Plusieurs gardes-moulins ont imaginé d'élargir les rayons diviseurs, c'est-à-dire les grands rayons qui prennent naissance vers les extrêmes bords de la circonférence et aboutissent dans l'œillard.

Nous approuvons ce mode de rayons dans les moulins qui possèdent une force motrice supérieure, car les rayons de ce genre facilitent l'entrée de l'air atmosphérique et empêchent ainsi à la chaleur de la meule de parvenir à une température trop élevée. Il est vrai qu'à la suite d'un travail trop prolongé et forcé, la température ne s'élèverait pas moins à un très-haut degré et nuirait

à l'excellence des produits; mais ce qui arrive dans ce ca
exceptionnel aux meules dotées de ce système de rayons, se man
festerait encore avec plus de gravité et d'intensité dans les autres
Les expériences que nous avons faites nous-même à plusieur
reprises nous ont convaincu qu'il y a dans les rayons de cette form
une amélioration réelle, et nous pouvons assurer comme un fa
certain qu'il y a avantage à les adopter.

Pour confectionner les rayons larges en cœur, il faut d'abor
faire des rayons ordinaires, ensuite on trace un cintre au rouge
pour séparer la feuillure de l'entrepied; après cela, on prend un
règle à rayons qu'on pose vers l'avant-bord du rayon diviseur,
on porte l'autre extrémité de la règle vers la circonférence d
l'œillard, au bout du trait rouge qui sépare le portant de l'autr
division, et qui ne sert qu'à indiquer et à tracer le talon de tou
les rayons.

Après cette opération, on procède à l'enlèvement de la pierre
en commençant vers la feuillure, et l'on donne au rayon l'élargis
sement voulu, en ayant soin que sa profondeur soit toujours e
rapport avec sa largeur, de sorte que si le rayon a de 4 à 5 milli
mètres à la feuillure, il devra en avoir le double à la circonférenc
de l'œillard et même plus, si les meules n'ont pas été rayonnée
autant plein que vide. On n'a pas besoin sans doute d'une expli
cation plus étendue sur le degré de cette profondeur qui suit i
variablement celui de la largeur, d'après la loi que nous avons fa
connaître plus haut. Son augmentation est proportionnelle à cell
de la largeur.

On peut, suivant la qualité de la pierre, ne pas s'astreindr
rigoureusement aux indications que nous venons d'exposer; il n
a pas nécessité absolue de les observer pleinement; ainsi, on peu
le cas échéant, ne commencer que vers le milieu de l'entrepied
faire les rayons moins larges et bien moins profonds. Les circor
stances serviront de guide à cet égard.

Il est bon que l'on sache que ce système n'est applicable qu'au

Art. 11. Système de rayons qui prévient l'échauff.t des meules et permet de moudre de 120 à 130 kilogrammes à l'heure

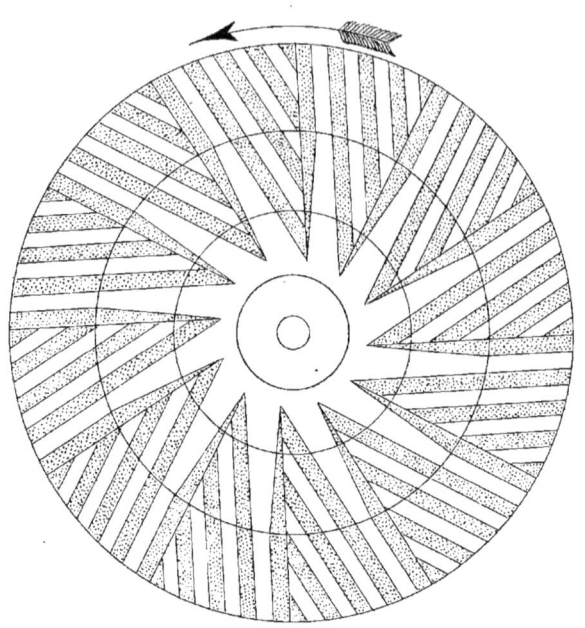

Système à 12 grands rayons
à appliquer aux meules courantes d'un diamètre de 1m.25, 30 à 35.

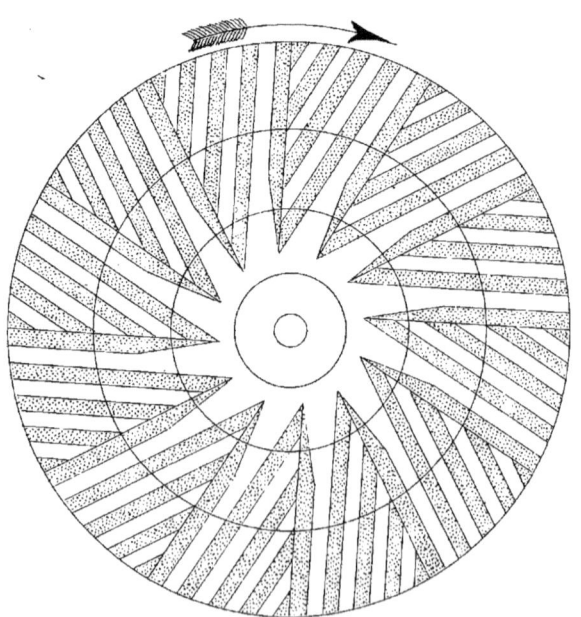

Système moins évidé et propre aux meules
d'une nature de pierre bien plus poreuse.

meules courantes et dans un moulin destiné à un long travail et pourvu d'une force motrice considérable. Quant aux moulins ordinaires, si l'on veut faire usage de ce mode de rayons, il n'est pas utile de dégager autre chose que la partie du cœur. On ne l'appliquera jamais à ceux d'une force modérée ou inférieure, quand ils ne font, par exemple, que de 40 à 50 kilogrammes à l'heure; ce serait dans ce cas une œuvre de fantaisie, puisque des moulins de ce genre, s'ils sont bien conduits, ne s'échauffent nullement.

Mais il n'en est pas de même des moulins qui font le double de travail; ils sont fort exposés à prendre rapidement une température trop haute; à plus forte raison quand on leur demande de 125 à 150 kilogr. à l'heure. Nous en avons même vu qui donnaient jusqu'à 200 kilogr. dans le même intervalle de temps. On comprend combien il est nécessaire, en présence d'une pareille force motrice, de chercher à tempérer la chaleur qui se manifeste et qui s'élèverait à un degré où la bonté des produits serait tout-à-fait compromise. Il y a donc lieu à faire des diverses indications que nous venons de donner une application judicieuse. (*Voir la Planche ci-contre.*)

Article 12.

Suite du même sujet.

Depuis quelques années, nous avons ajouté au système des rayons en cœur une modification qui présente des avantages sérieux. Pour augmenter l'efficacité de ces rayons et diminuer de plus en plus la chaleur qui se produit dans les meules assujetties à un travail prolongé, principalement dans les meules pleines, nous avons imaginé une division à vingt-quatre rayons larges en cœur à répartir sur la surface des meules d'un mètre 45 centimètres à un mètre 50 centimètres de diamètre, suivant le procédé ci-après.

Rien n'est ajouté aux grands rayons commandeurs ; au contrair[e], car ce ne sont pas ceux-là qui vont finir en cœur, mais bien [le] second grand rayon qui se trouve après le rayon diviseur. No[us] procédons comme pour les rayons diviseurs ; mais ce système au[g]mente considérablement la largeur des rayons, puisqu'il ne lais[se] absolument qu'une pointe vers les extrêmes bords de l'œillard po[ur] conduire le blé à l'entrepied.

Lorsque nous avons ainsi tracé la largeur du nouveau rayon [à] son avant-bord, nous plaçons une règle dans le rayon même, [de] manière qu'elle touche bien l'arrière-bord du rayon ; nous traço[ns] ensuite un trait au rouge jusqu'à l'œillard, c'est-à-dire que l'arriè[re] bord de ce nouveau rayon va mourir à rien dans celui qui a é[té] fait précédemment. Ainsi, le premier rayon se trouve coupé [au] cœur par une pointe qui trouve sa fin bien avant d'arriver vers l[es] extrêmes bords de la circonférence de l'œillard.

Le nouveau rayon laisse une pointe qui se trouve prise au po[r]tant qui commandait la division, c'est-à-dire que le seul porta[nt] où sont les talons des trois rayons est enlevé et remplacé par cel[ui] qui vient après et qui se prolonge en pointe vers le cœur, tan[dis] que l'autre portant où les rayons avaient leur fin par le talon [va] finir paisiblement à 10 centimètres de la circonférence de l'œillar[d].

Ce mode de fabrication se saisit aisément ; on peut donc en fai[re] l'application sans difficulté. Nous engageons les meuniers qui o[nt] des meules d'un grand diamètre et d'une pierre trop pleine [d']adopter ce rayonnement : il leur fournira le moyen de parer a[ux] inconvénients de l'excès de chaleur qui se développe dans la marc[he] des meules, et le résultat final sera d'abord une notable diminuti[on] dans le déchet, et en second lieu beaucoup plus de blancheur da[ns] la farine, ce qui prouve que les principes essentiels du grain n'o[nt] pas souffert. Tout le monde y trouve son profit. (*Voir la Planc*[he] *ci-contre.*)

Article 13.

Moyen de placer l'anille aux meules mises en mouture.

Le placement des anilles est un des points les plus importants ; il exige de très-grands soins pour que la meule ne soit pas gênée dans son mouvement de rotation, qu'elle tourne dans une marche bien circulaire et qu'elle pousse la farine avec régularité.

Il y a plusieurs moyens de faire cette opération ; nous ne décrirons ici que le procédé le plus usité et le plus favorable.

Le placement de l'anille doit être fait à une profondeur uniforme, et il faut que les angles soient coupés carrément. La place doit être choisie parfaitement au point de centre. Après avoir mis la meule dans une position bien horizontale, on présente l'anille à son emplacement, et au moyen d'un compas très-dur dans son jeu on trace un cintre, au rouge, dirigé du point de centre le plus parfait et d'une manière très-régulière à une distance déterminée.

On ajuste ensuite son compas en plaçant une de ses branches dans le grenouillon de l'anille, où l'on a eu soin de laisser un petit trou semblable à un coup de pointeau, et si l'anille a été tournée, ce coup de pointeau s'y trouve marqué. Lorsqu'on est certain d'avoir bien découvert le point de centre, et qu'on a reconnu que la profondeur est parfaitement identique des deux côtés, on procède au collage au moyen de divers coins préparés à cet effet, en ayant soin de laisser des ouvertures pour faire couler le plâtre ou le ciment.

Après cela, on enfonce une cale à chaque bout de l'anille, en vérifiant toujours, à l'aide du compas, s'il n'y a rien de dérangé. On achève d'enfoncer les cales, puis on coule ce qui doit les tenir définitivement fixes. Cela étant fait, on garnit les vides avec du plâtre ou du ciment. On pourrait bien se servir de plomb, mais comme la fonte cause dans son refroidissement un retrait inévi-

table qui rend toujours les meules gauches, et que le moyen
remédier à cet inconvérient est long et difficile, nous conseill[e]
de s'en tenir à l'emploi du plâtre, beaucoup plus simple et au
moins coûteux.

Article 14.

Du placement des meules mises en mouture.

Le placement des meules en mouture est une opération qui m[é]rite d'être décrite avec une certaine étendue; nous y consacrer[ons] les deux articles suivants que nous rendrons aussi concis et au[ssi] clairs que possible.

On commence naturellement par la meule gisante. Mais il [est] bon de placer avant tout le boîtard en fonte destiné à maintenir [le] pal fixe qui conduit la meule courante. Ensuite on place la me[ule] de gîte à la hauteur déterminée par le mécanisme et la largeur [du] pal, et on plombe la meule par le point de centre, de manière q[ue] le plomb tombe bien dans le grenouillon où doit porter la poi[nte] du pal. Après cela, on procède au collage, soit au plâtre, soit [au] moyen de vis, ce qui dépend de la construction de l'usine.

Il faut ensuite placer le pal bien au centre de la meule et vérif[ier] s'il est bien vertical. Cette opération se fait au moyen d'un nive[au] d'eau parfaitement juste, et pour supporter ce niveau d'eau [on] place une planche, qu'on appelle *aisaigue*, qui se tient fixée [au] pal et à la partie où s'emmanche le patin qui doit conduire [la] meule.

Cela fait, on place la meule courante sur l'autre meule, aprè[s] avoir mis le patin et déposé tant soit peu de graisse dans le tr[ou] fraisé de l'anille. Puis on s'assure avec soin si les deux ailes q[ui] doivent conduire la meule n'éprouvent aucune sorte de gêne da[ns] le cours de sa rotation, et si le balancement s'opère sans aucu[ne] contrariété. S'il arrive que le patin soit gêné et qu'il n'y ait qu'u[n]

aile qui conduise la meule, on devra recourir au burinage pour enlever la fonte, jusqu'à ce que les deux ailes touchent parfaitement bien.

Il est de toute nécessité que la meule dans sa rotation décrive un cercle parfait; il faut donc s'en assurer soigneusement, car si elle ne tournait pas bien rond, on serait forcé de la déplacer pour remédier à ce qui contrarie le mouvement centrifuge et empêche la régularité de la marche.

Nos collègues comprendront l'intérêt et l'importance qui s'attachent à la question que nous venons de traiter, car il faut que tous les meuniers soient à même de faire cette opération et de la faire avec habileté.

Article 15.

Moyen d'équilibrer les meules mises en mouture.

La mise des meules en équilibre, au moment de la mise en mouture, est une opération tellement indispensable, que nous devons en parler d'une manière très-explicite, quoique quelques meuniers n'y attachent aucune importance. Il en est, en effet, qui traitent ce point avec une déplorable légèreté; souvent ils mettent leur moulin en marche sans même donner un coup d'œil à la meule courante, sans se soucier de prendre garde si elle a conservé son équilibre, ou s'il n'y est pas survenu quelque dérangement pendant le temps qu'elle a fonctionné ou pendant l'usure de son dernier rhabillage. Il en est d'autres qui, lors de la mise en équilibre, se contentent d'un *à peu près* et compromettent leurs intérêts et ceux de leurs pratiques pendant des mois entiers; car, dans ces conditions, la mouture n'est jamais aussi bien faite, et d'un autre côté la meule se déforme, en s'usant d'un côté plus que de l'autre, c'est-à-dire très-irrégulièrement. Cette négligence a toujours pour résultat de

doubler le travail du rhabilleur et de mettre promptement la meu[le]
hors de service; car le travail se portant tout entier sur un côt[é]
la pierre y subit une notable diminution.

Les meuniers, en général, feront donc bien de ne jamais mett[re]
leurs meules en action sans s'être assurés qu'elles sont bien é[n]
équilibre, sans examiner s'il ne s'est pas formé de nouvelles bavu[-]
res à la portée des ailes du patin; ils préviendront ainsi tout ce q[ui]
peut mettre obstacle à l'établissement d'un équilibre parfait et a[u]
mouvement libre et régulier de la meule. Il est donc nécessai[re]
que l'anille joue très-librement dans la gueule du patin. Sans l[es]
précautions que nous venons de signaler, on s'expose à n'avo[ir]
qu'un moulage imparfait, sans compter une regrettable diminuti[on]
dans le travail produit.

Pour procéder à la mise en équilibre de la meule courante, [il]
faut la faire balancer sur les quatre faces, en prenant la directio[n]
des quatre faces du beffroi : on se place d'abord en face du trave[rs]
de l'anille, puis en long, et il est aisé ainsi de faire toutes les obse[r-]
vations nécessaires.

Quand toutes ces précautions sont prises, on examine s'il n'y [a]
pas de faux poids sur quelque partie, c'est-à-dire s'il n'y en a pa[s]
de trop légères. Dans ce cas, on charge la partie faible de n'impor[te]
quel objet, et l'on fait tourner de nouveau la meule sur les quatr[e]
faces, et ainsi de suite, jusqu'à ce qu'on ait obtenu un équilibr[e]
parfait et tel qu'une pièce de dix centimes y établisse une oscillation[.]
Ensuite, on coule du plomb ou du plâtre dans les boîtes ménagée[s]
à cet effet, du côté où se trouve le faux poids. Si, par hasard, [il]
n'y avait point de boîte, on serait forcé de pratiquer un trou e[t]
d'y couler du plomb ou toute autre matière pesante. Si l'on fa[it]
usage de plâtre, il faut avoir soin d'en mettre plus qu'il n'en fau[t]
pour le poids actuel, car le plâtre perd de son poids en séchan[t].

Evitez de former avec le plâtre des élévations sur les meules[,]
vous pourriez entraver ainsi le mouvement de rotation et rendr[e]
la marche de la meule irrégulière et défectueuse.

Article 16.

De la mise en marche des meules en mouture.

Après avoir établi l'équilibre dans les conditions que nous venons de faire connaître et avoir disposé les accessoires nécessaires à la marche des meules, on leur donne à moudre de 35 à 40 kilogr. de son et on les met en mouvement, en ayant soin de les tenir un peu plus rapprochées que pour la mouture ordinaire, et en les faisant marcher de manière qu'elles emploient une heure à moudre ce nombre de kilogrammes.

Veillez néanmoins sur leur mouvement et ne les rapprochez pas trop. Puis, lorsque le sac de son sera achevé, relevez les meules, nettoyez-les soigneusement, et passez-y une règle bien droite sur laquelle vous avez étendu du rouge; promenez cette règle, sans jamais abandonner la circonférence de l'œillard, et ensuite enlevez les partie rouges à l'aide de très-bons marteaux et le plus finement possible, pour ne pas dégrader la pierre.

Si la règle a porté dans quelque partie de l'entrepied, il faut l'enlever et vous passez le rabot une fois avant de remettre vos meules en mouvement. Quand cela est fait, vous leur faites subir une seconde épreuve, en les soumettant à un travail absolument semblable au premier, mais en ayant soin de les tenir moins rapprochées que dans le cas précédent.

La mouture du son étant achevée, relevez de nouveau vos meules. Si elles sont bien droites et que la règle porte sur toutes les parties de la feuillure, il faut alors procéder au rhabillage et vérifier l'entrée par les moyens que nous avons indiqués plus haut. C'est alors seulement que vous pouvez mettre votre moulin définitivement en marche sur le blé, sans avoir à craindre le moins du monde de faire une mauvaise mouture.

Si, au contraire, vos meules n'étaient pas bien droites et qu'il

s'y fût formé des cordons, comme cela n'arrive que trop souve[nt], il faudrait nécessairement faire disparaître ce grave défaut e[n] passant la règle autant de fois que l'exigerait la circonstance, en opérant au moyen de marteaux bien tranchants menés à pe[tits] coups. Vous les mettriez ensuite en marche pour une demi-heu[re] après quoi vous les relèveriez pour leur faire la même opératio[n] après laquelle vous pourrez enfin leur confier du grain.

N'oubliez pas de vérifier ensuite si l'équilibre de la meule s[ub]siste tel que vous l'aviez d'abord établi, ce qui est très-rare ; [car] il y a presque toujours quelque dérangement causé soit par la poi[nte] qui supporte l'anille, soit par toute autre cause. Dans tous [les] cas, vous savez remédier aux inconvénients qui seraient surven[us].

Article 17.

Manière de mettre les meules en marche au moyen du sable.

Comme nous l'avons dit dans un article précédent, la mise [en] mouture des meules au moyen du sable est un procédé qui abrè[ge] le travail et réduit la durée de l'opération d'une manière notab[le]; on y gagne plus des deux tiers du temps. On comprend de suite q[ue] cette méthode est la plus usitée; mais de combien s'en faut-il qu'e[lle] soit la plus avantageuse sous les autres rapports? Bien qu'elle n[']altère pas la pierre comme le riblage à sec, elle a le fâcheux inco[n]vénient de donner lieu à la formation de cordons qui atteign[ent] souvent des proportions excessivement préjudiciables, si l'on [n'a] pas la précaution de lever les meules tous les quarts d'heure, a[fin] de s'assurer, au moyen de la règle, dans quel état elles se tro[u]vent.

Ce n'est pas tout : la santé publique est souvent compromise p[ar] ce système de mise en mouture; le sable pénètre les pores [des] meules, s'y glisse parfois très-profondément, s'accumule à la s[ur]face et ne se détache ensuite que peu à peu; de sorte que, penda[nt]

plusieurs jours de suite, il se répand dans la mouture et altère le produit en s'y mêlant. De là vient que souvent vos pratiques rebutées vous abandonnent pour s'adresser ailleurs; et certes, il faut l'avouer, elles n'ont pas tort le moins du monde.

Nous sommes donc un adversaire déclaré de cette méthode condamnable et nous ne cesserons de recommander aux meuniers de l'abandonner; cependant, il est nécessaire que nous fassions connaître en quoi elle consiste, ne serait-ce qu'à titre de renseignement pour ceux qui désirent savoir à fond où en est encore la meunerie dans les campagnes.

On prend du sable très-pur et très-sec qu'on a soin de tamiser pour en enlever le gravier et les éléments impropres. On le soumet à l'action des meules en guise de son; on fait marcher la meule une demi-heure et l'on procède comme dans le cas précédent, c'est-à-dire qu'on examine dans quel état se trouve la meule. Nous avons dit que ce n'était pas assez que d'enlever la meule toutes les demi-heures, à cause des cordons qui peuvent s'y former. Il en est qui humectent le sable en y jetant de l'eau; ce n'est nullement une mauvaise méthode; mais, d'un autre côté, quel travail pour nettoyer les meules! Il est vrai que par ce moyen il ne se manifeste aucune chaleur, et c'est ce qui rend ce procédé si expéditif.

Mais faut-il sacrifier à une question de quelques heures qu'on gagne les intérêts les plus précieux de la société? Nous en appelons au bon sens de tous les hommes qui ont à cœur de se rendre utiles, même en faisant leurs propres affaires : dès qu'il existe d'autres moyens plus sûrs et plus avantageux, quoique un peu plus longs, pourquoi s'obstiner à rester dans une voie détestable?

Nous ne rappellerons pas que le riblage à pierre sèche est aussi une cause de détérioration pour la vertu naturelle de la meulière. Il faut en finir avec ces funestes procédés.

Article 18.

De la règle, du régulateur et de leurs effets.

L'emploi de la règle ne remonte qu'à une quarantaine d'années et à l'introduction du système anglais. Ceux qui adoptèrent ce système firent usage d'une règle en bois très-dur, telle qu'elle existe encore; tandis que les partisans de la méthode française en restaient à leurs habitudes et négligeaint même cette amélioration si facile à adopter. De nos jours encore, le nombre est grand de ceux qui ne paraissent pas s'en soucier ou qui ne la connaissent pas; tant l'ignorance est encore puissante et extrême!

Cependant, pour avoir des meules parfaitement horizontales, faut employer la règle, mais une règle tout-à-fait droite, parce que c'est le moyen de prévenir les cordons qui pourraient se former. La règle étendue de rouge indique les parties élevées de la meule, que l'on fait disparaître de la manière que nous avons détaillée plus haut en traitant de la mise en mouture des meules neuves. C'est à l'aide de la règle qu'on nivelle toutes les parties saillantes qui, comme les cordons, entravent le mouvement centrifuge.

Pour obtenir une règle bien droite, il est indispensable d'avoir un bon régulateur. On en fait de deux sortes, en fonte et en marbre. Le régulateur en fonte est le seul qui offre les conditions voulues; il est dressé et poli au moyen d'une machine à raboter : de cette manière on le fait sans défaut. Le régulateur en marbre est rarement bien horizontal, parce que les marbriers n'ont pas de machine à raboter. Nous ne nions pas, toutefois, qu'il s'en trouve en marbre de bien droits et qui sont d'un bon usage, mais alors ils coûtent presque autant que ceux de fonte. Avec ces derniers on ne risque pas de se tromper; ainsi les meuniers feront bien d'en avoir un à leur disposition.

On construit d'abord la règle (nous parlons ici d'une règle assez

large et faite de quatre ou cinq pièces, plus ou moins, ce qui l'empêche de se tourmenter sous l'action du temps et de la température). Quand elle a été dressée aussi parfaitement que possible, on fait usage du régulateur pour la rectifier et l'obtenir sans défaut, et pour cela il faut procéder de cette manière : versez quelques gouttes d'huile sur la superficie droite de votre régulateur et étendez-les au moyen d'un chiffon de laine, puis passez un second chiffon sur la surface pour enlever le superflu de l'huile, et lorsque vous êtes certain que le régulateur est assez humecté pour marquer à la règle, promenez la règle sur la surface du régulateur, sans toutefois abandonner ses deux extrémités ni les bords de sa largeur. Après l'avoir ainsi promenée, on l'enlève et l'on voit où l'huile a taché le bois ; on fait ensuite disparaître le défaut au moyen du racloir en acier dont le menuisiers font usage. Cette opération doit être continuée jusqu'à ce que l'huile porte sur toute la règle. Alors on est assuré d'avoir une règle parfaitement droite et d'un utile emploi pour donner aux meules les conditions d'horizontalité qu'elles doivent avoir pour faire un bon travail et ne pas se détériorer dans certaines parties, au préjudice même des autres.

Article 19.

Tenue complète des meules en marche.

Le jour commence à se faire sur le sujet qui nous occupe ; on peut déjà embrasser l'ensemble des questions qu'il comporte et voir la méthode ressortir peu à peu des développements que nous avons donnés. Déjà, sans doute, on en comprend toute l'importance, non-seulement au point de vue de l'intérêt général, mais encore sous le rapport des divers avantages particuliers qu'on en peut retirer. C'en serait assez pour engager ceux qui sont encore en arrière à entrer dans cette voie progressive qui offre à chaque pas un fruit nouveau à recueillir.

Mais nous ne sommes pas au bout de la carrière ; il nous reste encore divers principes à exposer, d'amples détails à proposer à vos méditations. La vérité est comme une terre féconde qui donne plus qu'on ne lui demande et où l'on trouve toujours à récolter, si toutefois on a saisi le secret de sa richesse. La méthode présente ces avantages, mais à la condition que votre intelligence sera toujours en éveil et que vous ne négligerez aucune de ses parties. A ce prix, elle vous prodiguera ses bienfaits d'une main libérale.

Ces soins de détail qu'elle exige, nous allons les énumérer et les exposer dans une suite d'articles qu'on devra lire avec la même attention que les précédents ; car, pour être habile dans une science, il ne suffit pas de posséder les grands principes, il faut encore, de déductions en déductions, parvenir à connaître les moindres conséquences ; ainsi, dans un chef-d'œuvre de mécanique, souvent l'action des grands rouages est due à une pièce de détail qui échappe à vos regards, et qui, pour être presque invisible, n'a pas moins d'efficacité que celles dont vous admirez la grandeur et la savante combinaison.

On comprend que la marche des meules ait une durée limitée, tant par la nature de la pierre que par le travail qui leur est soumis, ou par d'autres circonstances plus ou moins nombreuses qui se produisent périodiquement ou par hasard. Ce sont ces menus détails que nous avons surtout à vous signaler maintenant. Notre but ne serait pas entièrement atteint si nous les passions sous silence, et peut-être ne seriez-vous pas à même de prévenir les divers accidents qui peuvent encore se présenter ; dans tous les cas, vous ne tireriez pas de la méthode tous les avantages qu'elle renferme.

Il ne faut donc pas que l'intelligence des gardes-moulins s'endorme, ni que leur activité se lasse. Ils doivent être toujours attentifs au mouvement des meules qu'ils conduisent, les surveiller avec soin, pour apprécier les changements qui se manifestent et employer immédiatement le remède que réclameront les circonstances. C'est ainsi qu'ils deviendront experts dans leur métier et

qu'ils atteindront le degré de perfection auquel ils peuvent légitimement aspirer; car, il ne faut pas se faire illusion, il n'appartient pas à un livre de tout enseigner, il ne donne pas l'expérience, il ne fait qu'indiquer le chemin, ce qui est déjà beaucoup, et il laisse le reste à l'intelligence et à l'observation de chacun.

Article 20.

Des différentes parties des meules en marche.

On distingue quatre parties dans une meule, et chacune de ces parties a un travail distinct que le meunier le plus ignorant, s'il y prête un peu d'attention, sait parfaitement reconnaître. Il n'y a que ceux qui se contentent de voir faire de la farine en quantité, sans s'inquiéter de savoir comment se fait l'opération dans les meules, qui sont exposés à confondre les unes avec les autres les fonctions des diverses parties, ou qui plutôt ne savent pas s'en rendre compte. Nous devons donc nous arrêter un instant à faire la description de ces quatre parties adoptées de tout temps par l'usage dans la construction des meules.

Il y a d'abord l'*œillard*, qui est au centre de la meule et qui doit recevoir l'*anille* comme moyen de mise en mouvement par l'effet du *patin*. Il a de plus la mission de recevoir le grain de blé, de le recueillir dans sa chute et de le distribuer ensuite au *cœur*, qui est la seconde partie.

Le *cœur* ne remplit qu'un office de transmission; il saisit le grain dès qu'il peut l'atteindre et le transporte tout entier et régulièrement à l'*entrepied*.

L'*entrepied* reçoit les grains vifs et a pour fonction de les concasser à leur entrée dans son cirque. Il en atténue les parties au fur et à mesure qu'elles approchent de la *feuillure*, de manière que lorsqu'elles arrivent vers son milieu, les sons se trouvent formés et conservent leur largeur, si l'on a eu soin de polir cette

partie, après l'avoir blanchie très-finement pour éviter les éclat

La *feuillure* est une partie indispensable, car elle est charge de finir le travail et de parachever la mouture qu'elle reço préparée par l'entrepied. Elle doit aussi opérer le dépouilleme complet des sons et les dégager de leur principe nutritif. En u mot, elle doit expédier la marchandise sans défauts. C'est donc partie la plus essentielle de la mouture, et son action doit êt telle qu'elle rende le moins possible de gruaux; autrement on sera obligé de recourir à plus ou moins de remoutures; il en résultera un surcroît de travail, une perte de temps, du déchet, et jama la farine ne serait aussi bien faite que par une première moutu bien dirigée et bien comprise.

On voit donc que chacune de ces parties a sa fonction spécial et qu'il est utile de les connaître parfaitement. Nous pourrions e faire une description détaillée, mais il sera plus facile de l distinguer au moyen du tableau que nous joignons à cet articl on saisira mieux les quatre divisions, leur forme et leur étendu Nous les classerons dans la planche par numéros et par des trai de séparation. Les largeurs différentes que peuvent avoir les mêm parties, selon la différence de diamètre dans les meules, sero indiquées successivement, selon qu'il s'agira des meules d'un di mètre d'un mètre 10, un mètre 20, un mètre 30, un mètre 40 c un mètre 50.

Nous croyons cette planche d'une grande utilité pour donn une idée exacte des différentes parties dont nous venons de parle

Article 21.

Entretien des meules en marche.

L'entretien des meules en marche est la chose la plus importan qu'il y ait dans la meunerie. Les meuniers ont autant d'intérêt qu les particuliers à ce que ce point ne soit pas négligé, car il peut s

Art. 20. Tableau des différentes parties des meules, suivant leurs divers diamètres.

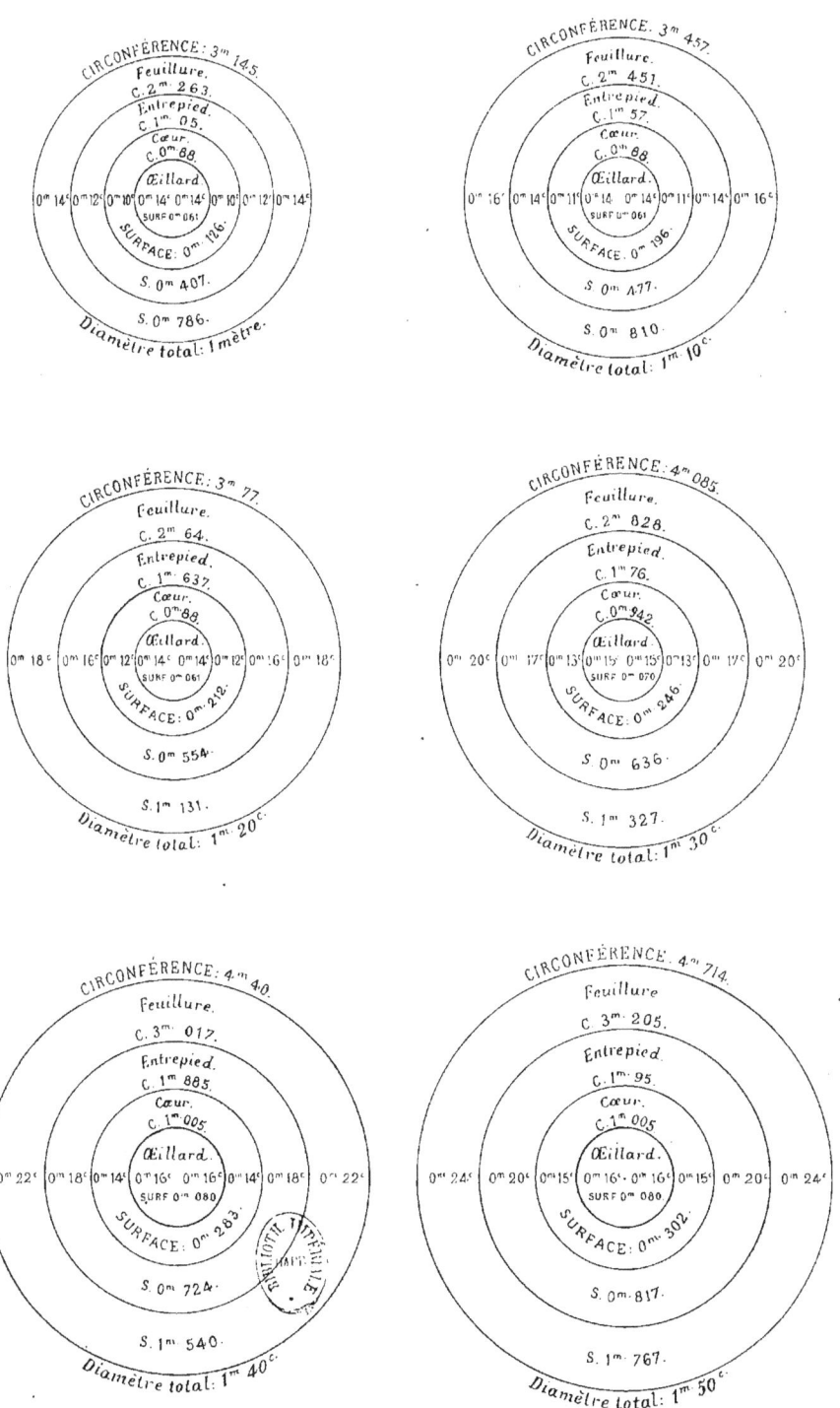

2ᵉ PARTIE.

faire que le déchet occasionné par la température élevée qui se manifeste dans les meules mal soignées, ne laisse rien pour le meunier, et même que le propriétaire du blé ne retire pas en farine la quantité qu'il devrait avoir. Dans les pays où le blé est pesé, le meunier étant obligé de faire le poids, ses intérêts se trouvent doublement compromis. En outre, le plus souvent, les mauvais procédés en mouture altèrent la substance essentielle du grain, la farine y perd de sa blancheur et de sa force en panification.

Que faut-il faire pour éviter ces résultats déplorables? Entretenir les meules d'après les règles admises par les bons praticiens et dont l'utilité et l'efficacité ne sont plus contredites que par ceux qui ne les connaissent pas. C'est grâce à la science et à l'observation que dans les pays vraiment éclairés la meunerie s'est élevée aujourd'hui à la hauteur d'un art. Nos recommandations s'appuient donc sur des autorités d'une valeur incontestable et sur des expériences nombreuses.

L'entretien des meules est une chose facile : il faut d'abord en maintenir l'entrée autant que possible d'après le procédé qui est exposé dans l'article 6 ci-dessus, où nous traitons de la régularité de l'entrée. On enlève avec des marteaux tranchants le rouge que la règle a déposé sur les parties élevées et vers les abords de la feuillure, et, pour que l'opération soit bien faite, il ne faut pas avoir peur de les affûter souvent. On présente, s'il y a lieu, la règle en fer qui doit régulariser l'entrée, à tous les deux rhabillages, et, si c'est possible, une fois à la meule de gîte et une fois à la courante. On fait de même toutes les fois qu'il y a à blanchir, soit à l'entre-pied, soit au cœur. Nous sommes persuadé que le temps qu'on emploiera à ces travaux sera amplement compensé par la bonté et l'abondance des produits.

De cette manière, les meules marcheront toujours bien. Il ne s'agit que de ne perdre de vue aucune de nos recommandations; tous ceux qui sauront les observer ponctuellement en recueilleront des avantages précieux sous tous les rapports.

Maintenant, nous passons à l'entretien des rayons, qui ont un si large part dans les progrès accomplis et toujours croissants dan la meunerie.

Article 22.

Entretien des rayons des meules en marche.

Les rayons n'ont pas besoin d'être rafraîchis toutes les fois qu'o procède au rhabillage, car ils ne s'usent que lentement, surtou dans les moulins qui travaillent sur des blés parfaitement nettoyé et délivrés de toute substance mauvaise, au moyen de certaine machines dont nous donnerons le détail plus loin. On n'a don que rarement à s'occuper de leur entretien.

Mais il n'en est pas de même dans les moulins qui sont forcé de moudre des blés chargés de terre ou de gravier, comme il arriv souvent, surtout dans les campagnes; les meules, dans ce cas s'usent plus rapidement et les rayons aussi. Lorsqu'ils commencen à perdre de leur largeur et de leur profondeur, il faut les remettr dans leur état primitif; c'est ce qu'on appelle *les rafraîchir*.

On procède au rafraîchissement des rayons en les retraçant pa un trait fin pour leur conserver leur arête parfaitement droite e vive, suivant le système que l'on a préféré, et en se servant d marteaux tranchants pour leur donner le fini nécessaire. Ensuite on les polit, afin qu'ils ne brisent pas les sons.

Mais le meilleur moyen de les entretenir est de retoucher deu: divisions de rayons à une meule, toutes les fois que l'on s'occup du rhabillage, tantôt à la courante, tantôt au gîte, et de retouche ces divisions en face l'une de l'autre; de cette manière, on a de meules qui donnent un travail du même genre et où le son n'éprouv aucune espèce de changement, et l'on n'a que peu de remouture faire, puisque les divisions faites ne peuvent rien changer de notabl à la marche des meules.

Il en est qui laissent user entièrement leurs rayons et qui les rafraîchissent tous à la fois : c'est une mauvaise méthode ; car, dès que les rayons parviennent à un certain degré d'usure, les sons se brisent de plus en plus, puis complètement, à mesure qu'on fait marcher les meules. Ce n'est pas tout : la mouture sur blé ne se fait plus guère qu'en gruaux, et avec un surcroît de peine on n'obtient qu'un travail imparfait.

Un avantage encore que l'on retire du rafraîchissement par fractions, c'est de prévenir les mauvais effets de la chaleur, qui produit toujours une évaporation funeste aux intérêts du meunier.

On voit, par ce que nous venons de dire, que l'entretien des rayons est une chose assez facile et que chacun est à même de s'acquitter de ce devoir.

Article 23.

Du rhabillage et de son origine.

Les rayons, comme nous l'avons dit, ont été inventés par les Américains. Les Anglais les ont employés avant nous, mais ils n'en sont pas plus que nous les inventeurs ; tout leur mérite est d'avoir su profiter de cette découverte et de nous l'avoir transmise.

Le rhabillage n'est pas une invention moderne, du moins en partie. Le nom seul est nouveau ; la chose est très-ancienne : c'est ce qu'on appelait *repiquage* des meules émoussées, dans l'école française. Mais il comprend quelque chose de plus ; on y fait souvent entrer le rayonnage aussi bien que le blanchissage. Quant à l'entretien des portants qui séparent les rayons, il garde le nom de *ciselure des portants*, qu'on applique à leur confection.

Ce nom de *ciselure* dérive des rainures presque imperceptibles tracées sur les portants en lignes parallèles, de manière qu'il y ait de vingt à vingt-cinq coups au pouce, et que toutes ces lignes soient bien régulières et droites depuis les extrêmes bords de la meule

jusqu'au cordon qui sépare la feuillure de l'entrepied. Ce genre [de] travail a bien son mérite, et il est très-rare de rencontrer dans [un] nombre si considérable de rhabilleurs et de gardes-moulins [des] hommes qui sachent ciseler une meule dans toutes les conditio[ns] exigées. Les uns pèchent par manque de pratique; les autres [ne] s'attachent qu'à faire une belle ciselure, sans s'inquiéter des p[ar]ties plus ou moins poreuses qui auraient cependant besoin d'ê[tre] traitées par une méthode spéciale, afin d'acquérir des proprié[tés] qu'elles n'ont point reçues de la nature. Il en est encore qui f[ont] également fausse route en s'appliquant à faire une très-belle ci[se]lure sur une partie de portant très-pleine et qui prend bien [le] marteau.

Ces parties pleines sont très-souvent celles où la règle porte [le] plus et qui se trouvent les plus élevées. Les rhabilleurs qui ignor[ent] la vraie manière de les traiter leur donnent une ciselure bien fai[te] lorsqu'il ne s'agirait que de les blanchir finement pour enle[ver] les parties glacées, afin de faciliter l'usure et donner à ces par[ties] quelque mordant.

Cette critique n'a d'autre but que de diriger les rhabilleurs, [en] leur apprenant à étudier les différentes parties des meules [non] homogènes, et à varier leurs procédés selon qu'ils s'occup[ent] d'une partie pleine ou d'une partie poreuse. Celle-ci ne dema[nde] pas le moins du monde une ciselure sans reproche; elle n'a bes[oin] que d'être blanchie.

Quant aux parties spongieuses qui s'usent par le simple fro[tte]ment du blé roulé entre les meules, il ne faut jamais les rhabil[ler]. Le grain se charge de les tenir au niveau des autres parties[,] toutefois il ne prend pas l'avance.

Nous ne poursuivrons pas plus loin cet article; peut-être m[ême] nous accusera-t-on d'entrer dans de fort minces détails; cepend[ant] combien de meuniers ne sont pas encore imbus de ces connaissan[ces] si simples et pourtant si essentielles!

Article 24.

Du rhabillage des meules françaises en marche.

Le rhabillage des meules françaises dont se trouvent encore pourvus les trois quarts au moins des moulins de la campagne, au grand préjudice des progrès de l'art, porte, comme nous l'avons dit plus haut, le nom de *repiquage*. Il s'opère avec des marteaux pointus à grain d'orge.

Anciennement, on se bornait, et cela se pratique encore en bien des lieux, à repiquer les parties les plus pleines, en rapprochant d'une manière uniforme les aspérités que le marteau fait à chaque coup. On ménageait les parties poreuses, qui, en effet, n'ont souvent besoin que de quelques coups de marteau donnés de loin en loin. On se guidait assez bien, comme on le voit, d'après la nature des différentes parties des meules non homogènes.

Il y a aujourd'hui un grand nombre de meuniers à la française qui emploient la règle pour procéder au repiquage de leurs meules émoussées. C'est un premier pas qui fait espérer qu'ils ne s'en tiendront pas à cette simple amélioration. Mais déjà ils en recueillent les fruits et parviennent à éviter les cordons, qui entraveraient le mouvement centrifuge au moindre dérangement qui s'opèrerait dans le boîtard, et ferait varier la direction du pal de soutien fixé à la meule gisante.

L'entrée des meules françaises est déterminée par leur diamètre, qui varie depuis un mètre 63 centimètres jusqu'à deux mètres et souvent plus.

Grand nombre de meuniers se servent maintenant, pour l'entrée des meules de l'ancienne école, de marteaux plats, afin de mieux rapprocher la pierre et de lui empêcher de briser les sons par les aspérités que formeraient les marteaux pointus. Ici encore on se rapproche de la bonne voie : pourquoi donc n'y pas entrer

définitivement? N'est-il pas vrai que lorsqu'on en vient à compa[rer]
les soins donnés aux moulins par les deux écoles, on gémit [sur]
l'état d'imperfection et sur la situation déplorable de l'ancienne,
l'on ne s'étonne plus des résultats remarquables obtenus par [la]
nouvelle?

Ces détails suffisent, malgré leur brièveté, pour indiquer [en]
quoi consiste la différence des deux méthodes et pour mettre [le]
lecteur à même de les apprécier.

Article 25.

Du rhabillage des meules anglaises en marche.

Les qualités des meules anglaises variant avec les couleurs et [la]
différence de porosité des meulières, la nouvelle méthode appliq[ue]
à chaque espèce un mode particulier de rhabillage.

On sait que les meules, quand elles ont marché un certain tem[ps,]
se trouvent plus ou moins dépourvues de leur mordant; les asp[é]rités qui le constituent se sont amoindries considérablement [ou]
effacées durant leur marche. Il faut alors procéder à un nouve[au]
rhabillage, et, comme c'est une des parties les plus essentielles [de]
la meunerie, il faut y apporter un grand soin, si l'on veut fa[ire]
une mouture avantageuse et à l'abri de la critique.

Que les meuniers jaloux de se tenir à la hauteur de l'art et [des]
exigences de leur profession n'oublient donc pas ce que nous le[ur]
avons enseigné et recommandé à ce sujet, et qu'ils prêtent u[ne]
nouvelle attention à ce qui va suivre.

Nous supposons d'abord qu'on s'est mis en mesure d'entrepre[n]dre le rhabillage en préparant ses marteaux pour s'en servir aussi[tôt]
que le besoin s'en fera sentir, afin de ne pas s'exposer à être p[ris]
au dépourvu et à perdre un temps précieux. Le moment arrivé, [on]
lève ses meules; on y pose la règle au rouge, comme il a é[té]
expliqué dans les articles précédents. On examine ensuite les poi[nts]

Art. 24. Tableau des divers modes de rhabillage des meules françaises.

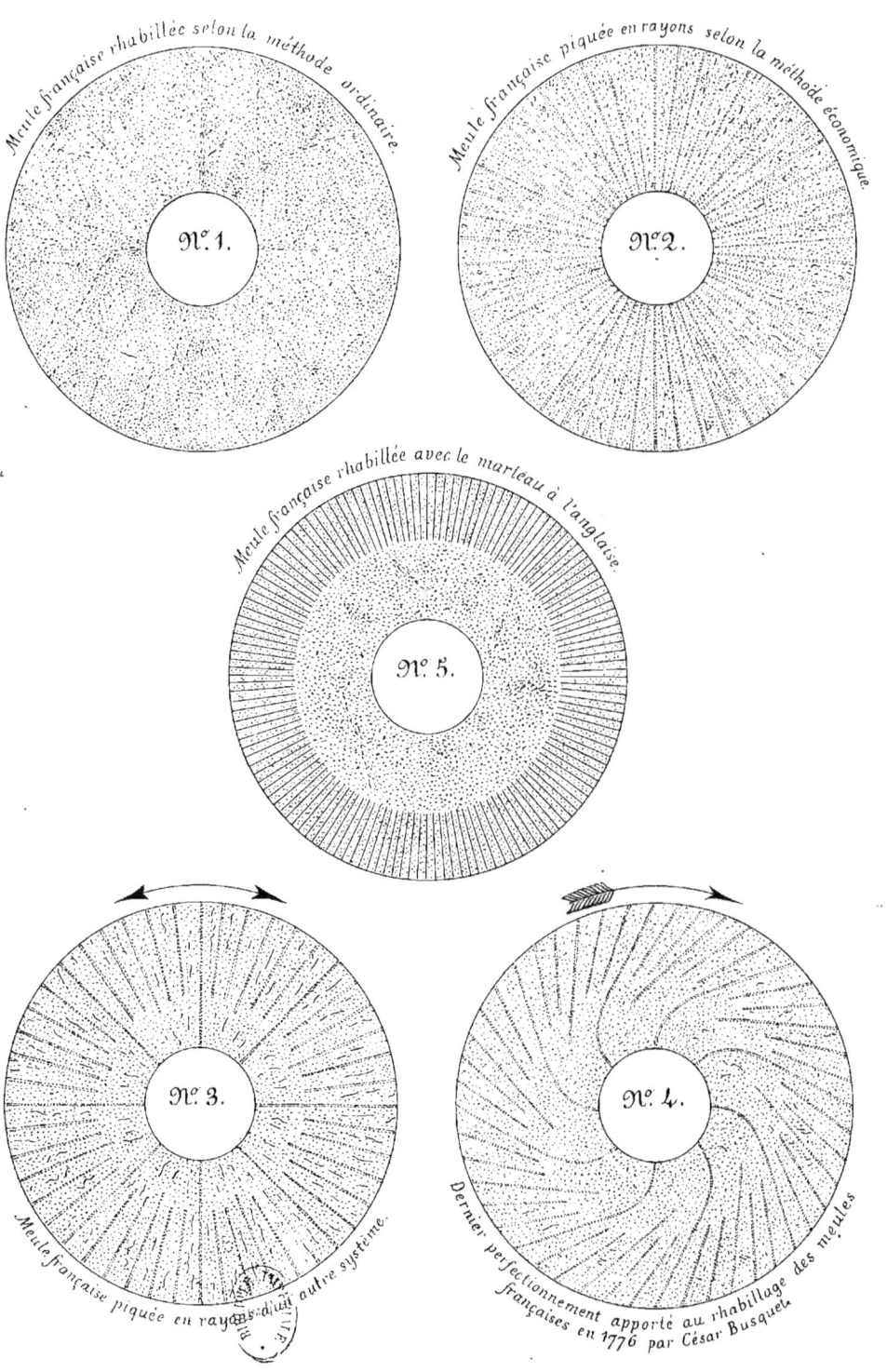

2ᵉ PARTIE.

où la règle a déposé le plus de rouge, et si elle a porté à l'entre-pied et même au cœur, principalement sur la meule de gîte qui n'a que très-peu d'entrée.

Alors le rhabilleur met environ un double décalitre de son dans le fond d'un sac, dont il se fait un accoudoir, pour que les coups de marteau soient plus sûrs. Sans cette précaution, il ne pourrait ciseler régulièrement. Puis il s'assied sur la meule, de manière à avoir le corps penché à gauche et à être accoudé du coude gauche; dans cette position, il prend de la main droite le manche du marteau par son extrémité, le reçoit dans la main gauche à 8 ou 9 centimètres de la tête, et se met à faire la ciselure en rapport avec la qualité de la pierre et avec les grains à moudre.

Comme nous l'avons fait observer déjà, on ne doit jamais pousser les marteaux à bout, c'est-à-dire les user trop et les obliger à faire éclater la pierre; il faut, au contraire, les changer toutes les fois qu'ils se refusent au travail.

Lorsqu'on a ainsi rhabillé les deux meules, on procède au blanchissage, si toutefois le besoin l'exige, en se servant toujours des moyens de précision. On ne perdra de vue ni la régularité de l'entrée à ménager, ni la largeur de la mouture à conserver, ni le poli à faire aux parties que l'on a blanchies, pour leur empêcher de déchirer les sons et de produire des piqûres dans la farine.

Article 26.

Manière d'apprendre à rhabiller en peu de temps.

Il ne s'agit pas ici de la machine de M. Touaillon dont nous avons parlé dans notre première partie, et qui rend le travail du rhabillage si simple et si aisé. Nous avons à proposer deux méthodes nouvelles, pour arriver au même but, à ceux qui tiendraient à exécuter par eux-mêmes toute l'opération. L'une est de notre invention; nous avons emprunté l'autre à un de nos collègues,

M. Alexandre Marmonier. Elles abrègent considérablement [le] travail sans nuire à son efficacité.

Celle que nous avons nous-même mise en pratique est fort simp[le]. Quiconque veut apprendre à ciseler ou rhabiller les meules [en] peu de temps doit commencer à blanchir les parties de la pier[re] qui en ont besoin. Ce blanchissage consiste à enlever les parti[es] rougies par la règle ou par le carreau qui sert à rougir l'entrep[rise] et le cœur. On emploie à cet effet des marteaux bien fins. On procè[de] comme il a été dit dans l'article précédent, c'est-à-dire comme [si] l'on voulait rhabiller, et l'on se place toujours de manière à ce q[ue] le marteau se trouve carrément à l'arête du portant et que [le] tranchant porte carrément au rayon. Ensuite on opère la cisel[ure] des parties rouges, en dirigeant les coups de marteau de mani[ère] à n'avancer qu'au fur et à mesure que l'on enlève le rouge, s[ans] en laisser de trace nulle part. La ciselure doit être de niveau, c'e[st]-à-dire ne pas offrir des parties plus élevées les unes que les autr[es]. On a soin de bien polir la surface. On continue de cette maniè[re] sans jamais essayer de faire des ciselures sur la feuillure avant [de] savoir parfaitement blanchir, parce que les ciselures qu'on y ent[re]prendrait dérangeraient la main et exposeraient l'ouvrier à [ne] jamais savoir rhabiller d'une manière parfaite; tandis que si l'[on] suit avec attention ce qui vient d'être dit, lorsqu'on saura b[ien] blanchir, on saura très-bien rhabiller; c'est-à-dire que lorsqu[e] se mettra à faire des ciselures, on les fera d'une manière passa[ble] et comme si l'on avait fait un apprentissage d'un an. Avec ce[tte] méthode, on n'a besoin que d'un mois ou deux au plus d'exerc[ice] pour parvenir à ciseler convenablement.

Passons maintenant à l'exposition de la méthode de notre exc[el]lent collègue M. Marmonier. Munissez-vous d'abord de marte[aux] bien tranchants; car, lorsqu'il s'agit d'apprendre, il faut avoir [de] bons outils, afin que l'instrument vous prête quelque chose; p[uis] placez-vous comme il vient d'être dit ci-dessus ou comme pou[r le] rhabillage ordinaire. Ensuite, pour faire la ciselure des portan[ts]

reposez votre marteau tout-à-fait vers le bord de l'arête, fixez bien votre main droite qui est appuyée sur le sac de son dont nous avons parlé tout à l'heure, et frappez un coup. Aussitôt, vous vous assurez, d'un simple regard, si votre coup a marqué une ciselure passable et si elle est assez profonde. Si elle ne l'était pas assez, vous frapperiez un second coup, sans avoir dérangé ou déplacé votre main qui repose sur le sac ; autrement, vous ne retomberiez plus dans le même endroit, sinon par hasard.

Après avoir ainsi fait un filet de la largeur du marteau, vous en commencez un autre en mesurant la largeur que vous voulez laisser entre les ciselures. Cette largeur étant déterminée, vous frappez de nouveau, comme nous l'avons dit, toujours en ménageant vos coups et sans vous piquer d'aller vite, surtout durant les premiers jours. Travaillez d'abord lentement pour vous faire la main, dirigez-la soigneusement, et bientôt elle ira seule, comme si l'intelligence venait y fixer son siége.

Ne perdez jamais de vue que c'est la main droite qui doit conduire et diriger les coups de marteau, et que la gauche n'a absolument qu'à soulager la première, qui tient l'extrémité du manche et qui ne pourrait continuer longtemps à ciseler sans cet indispensable concours. La main gauche est chargée du poids du marteau, elle aide à le soulever et à appuyer le coup, si les circonstances l'exigent, comme il arrive lorsque la pierre est d'une nature difficile à ciseler ou que les marteaux que l'on emploie ont trop peu de mordant.

Nous en avons dit suffisamment, croyons-nous, pour être compris et pour applanir la voie. Ces indications et ces conseils, nous en avons l'espoir, ne resteront pas stériles.

Article 27.

Du rhabillage des meules demi-anglaises.

Plus les meules sont poreuses, plus elles demandent de soi[n] dans l'opération de leur rhabillage; la ciselure a besoin d'y êt[re] pratiquée avec intelligence, car fréquemment les parties riches [en] pores ne veulent pas être touchées du tout. Or, telle est la natu[re] des meules demi-anglaises.

Elles sont en outre toujours ardentes, ce qui exige un surcr[oît] de précautions. Il faut donc apporter une extrême vigilance et [un] certain degré d'aptitude dans leur entretien.

On doit leur donner l'entrée avec beaucoup de ménagemen[t] pour ne pas agrandir les éveillures qui, dès qu'on les touche [un] peu durement, s'écornent et finissent par s'élargir outre mesu[re]. Il ne faut jamais les rhabiller à coups rudes, ni pratiquer un rh[a]billage spacieux ou large; ce serait augmenter leur ardeur, qui e[st] déjà bien suffisante, et leur faire déchirer les sons.

Nous ne saurions donc trop recommander de ne ciseler c[es] meules que très-finement pour en obtenir un bon moulage. Il fa[ut] que le rhabilleur ait acquis une assez grande dextérité dans s[on] métier pour opérer ce travail; car, entre les mains d'un ouvri[er] inhabile, elles ne donneraient point une mouture avantageus[e]; elles se dégraderaient bientôt, à cause de leur extrême fragilit[é], et nous sommes certain qu'il s'y ferait des échappements.

Il est donc de toute nécessité qu'on prenne les plus grandes pr[é]cautions pour éviter la détérioration que pourraient y causer s[oit] le marteau, soit le genre de travail qui leur serait soumis, comm[e] la mouture de l'orge. Ce grain est trop dur et trop grossier po[ur] ne pas entamer d'une manière sensible les nervures délicates [et] imperceptibles que forment les pores si fins et si multipliés dont [le] tissu de cette meulière est composé. Le simple roulement du gra[in]

suffirait pour y faire des lésions très-nuisibles. Nous n'avons pas besoin d'ajouter qu'il faut, à plus forte raison, s'abstenir de leur faire moudre toute espèce de blés graveleux. Ces meules sont trop précieuses pour les exposer à un préjudice qui, dans des cas pareils, ne peut avoir aucune compensation.

Article 28.

Des soins à donner aux meules à grandes éveillures.

Nous devons entrer dans le détail des soins que l'on doit donner aux différentes espèces de meulières. Les unes en réclament plus, les autres moins. Nous passerons successivement en revue celles qui sont dotées des pores les plus larges, celles qui n'ont qu'une très-fine porosité, celles qui sont d'une nature pleine et enfin celles qui ne prennent pas facilement le rhabillage. Bien que nous ayons parlé de leur nature et de leurs propriétés dans notre première partie, nous n'avons pas traité des soins qu'elles exigent dans le cours de la meunerie. Nous allons le faire.

Les meules à grandes éveillures sont assez difficiles à maintenir en bon état de mouture, à cause des parties poreuses qui y dominent et qui exigent du tact et de l'intelligence chez le rhabilleur aussi bien que chez le meunier, comme nous l'avons déjà fait remarquer plus haut. En outre, les parties pleines qu'on y rencontre et qui sont formées de nœuds ou de nervures condensées sont très-rétives à la ciselure ; c'est pourquoi il faut y apporter un très-grand soin.

On pratique dans les parties nouées une ciselure très-serrée, très-dense, et l'on se garde bien de toucher jamais aux parties qui s'usent sans le concours du marteau ; car, si l'on cherchait à ciseler ces parties faibles, ce serait leur faire subir une opération contraire à leur nature et en favoriser l'usure en pure perte. Il est donc indispensable de tenir compte de ces circonstances pour obtenir de ces meules une bonne mouture.

Un rhabillage bien compris empêche le déchirement des bl[és]
qu'on soumet à leur action, et prévient les préjudices que l'[on]
essuierait infailliblement par le déchet qui résulterait du plus [ou]
moins grand nombre de remoutures nécessaires, suivant le défa[ut]
du premier moulage.

Ainsi, ces meules doivent être traitées avec une certaine saga[-]
cité ; on aura soin de les rhabiller très-finement et de blanchir l[es]
nœuds pour donner un peu de vie aux parties planes et glacées qu'i[ls]
conservent toujours et qui souvent contrarient le mouvement cen[-]
trifuge et la marche des meules. C'est là tout ce qui est nécessair[e]
mais il ne faut pas moins que cela.

Article 29.

Des soins à donner aux meules moins poreuses.

Ce que nous avons à dire sur les meules dont la porosité n'e[st]
pas aussi considérable que celle dont il s'agit dans l'article précé[-]
dent diffère très-peu de ce que nous avons eu lieu d'y recomman[-]
der. On sent bien que l'on n'a qu'à tenir compte de la différenc[e]
plus ou moins notable qui existe entre les deux variétés de la meu[-]
lière.

On trouvera dans la dernière moins de nœuds et plus de régula[-]
rité dans les éveillures. On cisèlera très-finement et la ciselur[e]
sera plus dégagée. On n'oubliera point que cette pierre est ardent[e]
et qu'elle ne doit pas être traitée comme les meules d'une natur[e]
pleine, quoique celles-ci l'emportent souvent en vivacité et e[n]
pureté. On emploiera pour cette ciselure des marteaux bien tran[-]
chants et l'on ménagera les coups.

Les bons praticiens ne s'écartent jamais des règles de la méthode
c'est par elles qu'on retire des meules, quelles qu'elles soient e[t]
en particulier de celles qui réclament des soins proportionnés [à]
leur délicatesse, tous les avantages qu'elles sont capables de donner

Ceux même qui sont les plus habiles s'affranchissent le moins des préceptes de l'art, parce qu'ils en connaissent la valeur et l'efficacité.

Faites donc un usage judicieux des enseignements que vous recevez de l'expérience et ne négligez jamais rien. C'est votre intelligence et votre main qui renferment en grande partie le secret de la bonté des meules ; elles vous traiteront comme vous les aurez traitées.

Article 30.

Des précautions à prendre avec les meules spongieuses.

On donne le nom de meules *spongieuses* aux meules qui sont fabriquées avec des pierres qui imitent l'éponge, c'est-à-dire que les pierres de cette espèce sont complètement privées de portants ou de parties pleines. Il semble qu'elles aient été formées par l'écume que dépose l'eau battue et refoulée sur le rivage des mers ou les rives des fleuves.

Ce sont bien là les meules qu'il faut aux meuniers qui détestent l'opération du rhabillage, car elles ont souvent trop de mordant, et si elles sont d'une nature douce, ce qui est très-commun chez elles, il ne faut y pratiquer la ciselure qu'avec beaucoup de modération.

Mais généralement elles ne sont pas d'une nature pure ; leur couleur est marneuse ou d'un blanc sale. On en trouve rarement d'un tissu pur ; elles offrent presque toujours un mélange de matières impropres à entrer dans la formation d'une bonne meule.

On y rencontre encore plus fréquemment la couleur sucre-d'orge mêlée de blanc, mais ce changement ne s'aperçoit que dans les pierres qui n'ont aucune partie pleine.

Leur entretien demande de grandes précautions, principalement dans l'opération de l'entrée, qui doit être faite avec des marteaux bien tranchants et à petits coups. Après avoir blanchi de cette

manière, il faut polir les parties blanchies pour enlever les aspérités. On se sert à cet effet du rabot en pierre meulière.

Cette espèce de meule n'est guère plus employée que dans le
pays reculés qui n'ont que de mauvais grain à moudre, ou par le
meuniers désireux d'avoir des meules qui travaillent sans avoi
besoin d'être rhabillées. Toute l'opération qu'ils y pratiquent, c'e
d'y passer quelques coups de balai. On conviendra que la méthod
est expéditive.

Nous ne pouvons trop nous élever contre l'emploi de cette sor
de meules, parce qu'elles ne donnent jamais qu'une farine tern
que la boulangerie a raison de rejeter, et que de plus elles brise
les sons. Enfin, leur travail est si imparfait qu'il faut avoir recou
à une remouture plus ou moins réitérée. C'est donc bien à to
que l'on prétend qu'elles abrègent la besogne. Il est vrai qu'ell
ne s'échauffent pas; mais qu'est-ce qu'un pareil avantage en pre
sence de tant d'inconvénients si graves?

Article 31.

Des soins à donner aux meules à petite porosité.

Les meules à petite porosité sont incontestablement les meilleur
que l'on puisse employer pour le système anglais, surtout lorsqu
cette qualité elles réunissent une nature pure. Elles se recomman
dent donc d'elles-mêmes. Une bonne méthode pour leur entretie
leur donnera une valeur inappréciable. Quand l'art se joint à
nature, on ne doit plus s'attendre qu'à la perfection : telle se
toujours la qualité de la mouture produite par des meules de
genre sous la direction d'un bon ouvrier. La bonne marchandi
n'est jamais trop chère, tandis que la mauvaise coûte toujours tro
Acquérez donc des meules de cette espèce, sans calculer sur
prix. Vous pourrez vous vanter d'avoir contribué pour votre pa
au bien public, tout en y trouvant votre avantage. Ici, jamais

farine n'est altérée par la moindre parcelle de ces dépôts que l'on rencontre si souvent dans la mouture faite par d'autres meules.

Les soins que demandent ces meules sont d'être rhabillées très-finement et d'être traitées avec délicatesse, surtout si elles sont d'une nature vive et nerveuse, car il y a danger alors qu'elles n'éclatent sous le choc du marteau, ce qui amènerait le déchirement des sons et donnerait lieu à des farines piquées. On serait donc obligé de faire des remoutures.

Si, au contraire, elles sont d'un tissu doux et tendre, il faut y faire une ciselure plus forte et la renouveler plus souvent, afin que l'art supplée aux défauts de la nature et qu'on puisse en obtenir, malgré leur infériorité, un travail avantageux.

Article 32.

Soins à donner aux meules pleines vives, nerveuses et vigoureuses.

Les meules de cette espèce sont douées de qualités précieuses avec un mélange de propriétés moins favorables. Elles ont l'énergie et la vivacité nécessaires, mais elles manquent de pores. C'est pourquoi elles veulent des soins assidus; elles empruntent au rhabillage ce qu'elles n'ont pas du côté des éveillures naturelles. Ici encore, l'art vient en aide à la nature.

C'est en y pratiquant une ciselure rapprochée et souvent renouvelée qu'on porte remède au défaut qu'elles tiennent de leur texture, et qu'on met à profit les avantages dont elles ont été dotées. On comprend qu'on doive rapprocher les coups de marteau, parce que le rhabillage n'est autre chose qu'une porosité artificielle; et comme ces meules en sont totalement privées, il faut que l'action du marteau transforme leur surface.

Il n'en est pas moins vrai que, proportion gardée, elles ne

peuvent pas fonctionner aussi longtemps que les précédentes ; mais on ne doit pas pour cela les dédaigner, car elles donnent une farine très-blanche et une mouture à l'abri de la critique. Il serait même à souhaiter que tous les meuniers en fussent munis ; avec les soins que recommande la méthode, ils en obtiendraient d'excellents résultats.

Article 33.

Soins à prendre des meules douces et très-pleines.

On plaint quelquefois l'ignorant qui ayant à sa disposition des ressources précieuses ne sait pas les utiliser ; mais combien n'est-il pas plus à plaindre celui qui n'ayant qu'une aveugle routine pour se diriger a de plus le malheur de ne posséder que de mauvais instruments ? Les propriétaires de meules douces et très-pleines qui ignorent les bonnes méthodes se trouvent dans ce dernier cas. Un bon meunier aurait déjà de la peine à en tirer un travail passable ; comment fera celui qui est aussi inexpérimenté que ses meules sont imparfaites ?

Sans le secours de l'art, il est impossible, avec ces meules, de conserver au blé ses propriétés essentielles ; et si l'ouvrier qui les conduit est aussi négligent qu'elles sont inertes, et aussi mal avisé qu'elles sont défectueuses, les résultats de la mouture seront déplorables.

Il faut, pour obvier autant qu'il se peut à ces funestes résultats, donner à ces meules une ciselure très-marquée, profonde même et souvent réitérée. On évitera pourtant de faire éclater la pierre. On aura à cet effet des marteaux bien tranchants que l'on se gardera de pousser à bout et que l'on remplacera par d'autres du même genre, dès qu'ils seront un peu émoussés.

Prenez un grand soin de l'entrée, pour qu'elle seconde la feuillure et qu'elle prépare bien la mouture qu'elle lui fait passer

Toutefois, ne blanchissez pas à trop grands coups, vous feriez briser les sons et produiriez trop de gruaux.

Ces meules ne doivent pas tourner plus de deux jours sans être rhabillées; les intérêts de ceux qui sont forcés de les employer en souffriraient gravement. Ce n'est qu'en procédant comme nous l'indiquons qu'on remédie à leurs défauts.

On doit aussi rafraîchir souvent les rayons et les faire à vive arête, comme il a été dit à l'article 8 de cette même partie.

Article 34.

Soins à donner aux meules très-dures et difficiles à ciseler.

Ces meules ont aussi leurs inconvénients, à cause de la difficulté à pratiquer le rhabillage et du renouvellement fréquent de cette opération, car elles ne gardent pas longtemps la ciselure. La pierre étant très-dure n'a point de mordant par elle-même; elle ne l'emprunte qu'à l'action réitérée du marteau. C'est pourquoi il faut la travailler avec de bons instruments, des marteaux qui mordent fort et qui soient bien tranchants, et n'avoir pas peur d'appuyer ses coups, d'autant plus qu'un coup ne suffit pas pour creuser convenablement; il est besoin de refrapper dans la même rainure pour lui donner la profondeur nécessaire.

Ces pierres sont donc d'un pauvre usage entre les mains des paresseux. L'homme actif et intelligent en tirera encore de bons résultats, tandis qu'avec l'ignorance et la paresse elles ne feront qu'un travail pitoyable, étant elles-mêmes dans un piteux état.

Article 35.

Effets des meules rhabillées finement et souvent.

Il est peu de meuniers qui rhabillent finement et souvent leurs meules. On a si peu d'ardeur pour cette opération, qu'il semble toujours qu'elle puisse être renvoyée au lendemain ; et pourtant si l'on y réfléchissait, on verrait qu'il n'est rien de plus urgent que de la pratiquer lorsque les meules la réclament, parce que trop d'intérêts s'y trouvent engagés, et qu'il ne peut y avoir de motif assez puissant pour empêcher de prendre en main le marteau.

Les meules rhabillées finement et souvent font des farines plus blanches et des sons bien mieux dépouillés. Elles marchent plus légèrement, font le travail en plus grande quantité sans s'échauffer et par conséquent avec beaucoup moins de déchet; de plus, la mouture est tout-à-fait irréprochable ; enfin, elles préviennent l'évaporation qui résulte des remoutures et qui cause tant de préjudice.

Si vous conduisez ces meules de manière qu'elles ne fassent qu'un travail en rapport avec leur diamètre, et pourvu que vous ne les poussiez pas avec une force trop considérable, leurs archures n'auront point à subir les inconvénients d'une chaleur excessive telle que celle qui se manifeste bientôt dans les meules mal tenues ou négligées; elles ne forceront pas l'eau végétative que contiennent les blés à se concentrer en vapeur, à suinter à travers les conduits et à pousser les farines qui se trouvent en garniture autour des meules, de manière à augmenter la chaleur.

Pour procéder au rhabillage des meules de ce système, munissez-vous de bons marteaux affûtés d'avance; ayez-en un bon nombre à votre disposition. Pratiquez ensuite une ciselure très fine, en consacrant deux pointes de marteau à chaque portant et encore faut-il que ces pointes soient très-bonnes. Puis, pour

blanchissage de l'entrepied, ne vous servez que de marteaux bien tranchants et blanchissez très-fin, pour ne pas faire éclater la pierre.

Le temps pendant lequel peuvent fonctionner ces meules est déterminé par la quantité de travail que vous exigez d'elles dans une journée. Si elles ne sont soumises qu'à un travail ordinaire, il suffit de les ciseler tous les deux jours ou trois au plus.

Article 36.

Des effets d'un rhabillage négligé.

Il serait assez difficile de calculer les pertes que cause la négligence des meuniers à rhabiller leurs meules. Il arrive souvent que la mouture du blé n'est pas finie que déjà l'évaporation a emporté et absorbé la valeur qui pourrait leur revenir pour un certain travail. Et d'où provient cette évaporation? De la chaleur trop élevée due au mauvais état des meules, qui s'échauffent parce que leur ciselure est trop usée ou complètement émoussée.

Cela se comprend sans peine : il est clair que le roulement du blé sous des meules qui ont totalement ou en grande partie perdu leur mordant et dont les aspérités ont disparu, dégagera plus de chaleur entre les pierres dès qu'il ne pourra plus s'écraser facilement. Or, pour peu que la pierre soit d'une nature pleine, elle est sans action ou du moins presque impuissante à mordre sur le grain, si l'art ne vient à son secours, et nous venons de supposer qu'on la livre en quelque sorte à elle-même et qu'on l'abandonne à son inertie naturelle.

Il est évident aussi que les sons ne seront pas dépouillés de leur principe nutritif, et que les gruaux n'étant qu'aplatis, il sera impossible d'avoir une bonne mouture. Voilà certes de bien funestes conséquences. Aussi, le résultat final est-il souvent la ruine complète d'un grand nombre de meuniers. Et pourtant, à qui s'en

prendre, si ce n'est à leur condamnable et pernicieuse négligence. Ils passent des mois entiers dans leur léthargique routine, sans donner à leurs meules émoussées un coup de marteau, sans songer à les ciseler, lorsqu'elles en auraient tant besoin.

Peut-être que s'ils connaissaient bien les exigences du métier, s'ils avaient été éclairés par la méthode, ils éviteraient des fautes si désastreuses. S'ils pèchent par ignorance, on ne peut sans doute que les plaindre; c'est pourquoi il faut que tous les hommes doués de quelques connaissances s'efforcent de les répandre avec tout le zèle que peut inspirer l'amour de l'humanité.

Dans la nouvelle méthode, on s'abstient de faire marcher les meules au-delà du temps régulièrement assigné par la nature des meules et par la quantité de travail qu'on a exigé d'elles dans un intervalle fixé. Ceux qui les obligent à marcher durant huit, dix ou douze jours, enfreignent déjà les règles de l'art ; ils méconnaissent leur devoir et se rendent coupables de négligence.

Il n'est pas rare non plus de trouver des ouvriers qui n'ont guère plus de six à huit marteaux pour leur usage ; et combien même y a-t-il de meuniers qui n'ont pas seulement une meule à affûter !

Après cela, qu'on juge de l'état de la meunerie dans nos pauvres campagnes ! Est-il possible de moudre avec fruit dans une pareille situation ? Combien de pertes inévitables, soit pour les familles qui livrent leur blés à des moulins si mal tenus, soit pour les propriétaires de ces déplorables usines !

Nous engageons donc de la manière la plus pressante ceux de nos collègues qui ne se sont jamais rendu compte des maux que cause le mauvais état des meules, à ne jamais différer de rhabiller les leurs, aussitôt qu'ils s'aperçoivent qu'elles ont besoin d'une nouvelle ciselure. On ne doit jamais renvoyer, nous ne disons pas au lendemain, mais même à une heure plus tard. Il faut lever immédiatement la meule, et qu'on soit bien convaincu que le temps qu'on emploiera au rhabillage ne saurait avoir une meilleure destination : c'est ici vraiment que *le travail est un trésor.*

Article 37.

Mauvais effets d'un rhabillage à grands coups.

Ceux qui sont habiles dans le métier trouveront peu de chose à apprendre dans cet article, mais ceux qui y sont encore un peu novices y puiseront d'utiles connaissances. Comme le nombre de ces derniers est considérable, nous devons les prémunir contre tous les mauvais systèmes de rhabillage; car il ne suffit pas de savoir combien cette opération est nécessaire, il faut connaître de plus quelles en sont les règles précises, pour la rendre aussi efficace que possible.

La plupart des meuniers traitent leurs meules d'une manière trop brusque; ils pratiquent la ciselure à grands coups et font éclater la pierre, ce qui produit de très-mauvais effets sur la mouture : les blés se brisent et s'échappent en gruaux. On est donc obligé de rapprocher les meules pour en obtenir une farine plus douce au toucher, encore quelquefois ne réussit-on qu'à moitié; car si, d'un côté, on fait de la farine achevée à cause du rapprochement des pierres, de l'autre, les cavités causées par les éclats laissent passer de nombreuses parcelles qui ont besoin d'être soumises de nouveau à l'action de la meule, et l'on connaît l'inconvénient des remoutures.

Il est donc de l'intérêt des meuniers de prendre toutes les précautions pour prévenir ces désordres qui causent une perte irréparable. Pour cela, ils doivent ciseler très-fin et avec beaucoup plus de ménagement, ne jamais forcer les marteaux qui ne veulent plus mordre sur la pierre, ni frapper de manière à causer des éclats. Quand on se sert de bons instruments et qu'on ne les pousse pas trop loin, on obtient un travail bien plus parfait avec moins de peine et beaucoup moins de dangers. Les avantages qui en résultent pour le bien général détermineront nos collègues,

mieux que nos exhortations, à bien suivre les préceptes de méthode.

Article 38.

Des divers genres de rhabillage en usage dans les différentes contrées de la France.

C'est dans les environs de Paris que l'on rhabille le mieux; c'e[st] là que les meuniers prennent le plus de soins de leurs meules. [Il] est incontestable que la mouture qui s'y fait est bien plus parfai[te] que dans les provinces éloignées. La meunerie y a sa part a[ux] progrès qui se réalisent et qui y trouvent leur source. Il faut esp[é]rer que la sollicitude du gouvernement, qui, à toutes les époque[s] s'est manifestée dans ce vaste centre en faveur de toutes les am[é]liorations qui avaient un but d'utilité publique, se reportera aus[si] sur les régions écartées, dont l'éloignement est cause qu'ell[es] reçoivent à peine quelques rayons du foyer universel. Nous esp[é]rons donc que, sous le rapport de la meunerie, cette sœur jumel[le] de l'agriculture, il ne restera pas en arrière de ce qu'il a fait [en] faveur de celle-ci. Nous en appelons aussi à ce zèle admirable q[ui] se produit dans les concours régionaux. Il faut que la meunerie s[oit] placée à la hauteur que réclame son importance et qu'elle brille [à] côté de tout ce qu'il y a de mieux dans l'industrie et dans l'agr[i]culture.

Le rhabillage des environs de Paris se distingue de celui de [la] plupart des provinces par les soins avec lesquels il est exécuté [et] par les règles précises qui y sont observées. On frappe de vingt [à] vingt-cinq coups au pouce dans tous les alentours de la capitale[;] ce sont vingt à vingt-cinq empreintes fines, droites et régulière[s] que l'on retrouve toujours dans ce même petit espace. La ciselur[e] y est pratiquée dans toutes les conditions de l'art. Le reste n'[en] est pas moins soigné ; ainsi, on y trouve les marteaux en gran[d]

nombre, tous les instruments dans un état de perfection qui exerce nécessairement la plus heureuse influence sur la qualité de la mouture.

Dans les environs de Dijon, on rhabille aussi très-bien, et le genre de ciselure diffère peu de celui dont nous venons de parler. On donne de dix-huit à vingt-deux coups au pouce, et les meuniers ont un soin tout particulier de leurs meules. Aussitôt qu'une amélioration leur paraît utile ou nécessaire, ils se hâtent de la réaliser.

Les environs de Lyon sont un peu moins avancés, bien que l'on y trouve quelques usines qui fonctionnent d'une manière parfaite. Ainsi, la maison Vachon, entr'autres, s'est signalée en bien des circonstances, et nous l'avons vue figurer avec honneur à l'exposition universelle. Nous aurons lieu, dans le courant de cet ouvrage, de parler plus longuement des innovations qui lui sont dues. La ciselure de ces contrées est souvent moins serrée que celle des Dijonnais, principalement dans les moulins qui ne sont pas dans le voisinage de Lyon, mais la tenue des meules y est assez bien soignée, surtout dans les usines montées à l'anglaise.

De Lyon aux extrêmes confins du département de la Drôme, dans toute la vallée du Rhône, l'industrie meunière est assez développée; mais on y compte peu d'usines qui ne laissent rien à désirer. Cependant, il y a près de vingt ans que le système anglais y est connu. Ce sont MM. Roux frères qui les premiers l'ont introduit dans nos contrées, et depuis cette époque il y a été adopté presque généralement. La nature des blés exige qu'on rapproche un peu moins le rhabillage que dans le nord. On s'entend assez bien à la tenue des meules, surtout dans les moulins montés à l'anglaise qui moulent pour le commerce; mais il est rare de rencontrer dans les localités situées loin des rives du fleuve des meuniers qui comprennent bien cette partie importante de leur profession. Il y en a encore un nombre assez considérable qui se servent de marteaux pointus.

Le département de l'Isère, où l'on trouve de si riches contrées

et entr'autres la superbe et féconde vallée du Graisivaudan, q[ui] donne toutes les productions, puis ce qu'on appelle les *terres froide*[s] où la bonté du grain le dispute à sa prodigieuse abondance, n[e] pas encore donné à la meunerie les développements dont elle e[st] susceptible et qu'elle mérite d'y atteindre. On ne trouve des mo[u]lins à l'anglaise que dans les environs de Grenoble. Les meunie[rs] qui y connaissent la tenue des meules sont peu nombreux; [la] routine règne encore dans toutes les campagnes.

Les Hautes-Alpes et les Basses-Alpes sont tout-à-fait arriéré[s] sous le rapport de la meunerie. On n'y compte qu'un très-pe[tit] nombre d'usines montées à la nouvelle méthode.

Vaucluse, le Var et les Bouches-du-Rhône sont plus avancé[s]; les moulins à l'anglaise y sont en assez grand nombre, mais on n[']emploie guère la bonne méthode et l'on est peu habile dans [la] tenue des meules, excepté à Marseille, qui emprunte au nord s[es] rhabilleurs et ses gardes-moulins.

Dans le Languedoc, il reste aussi beaucoup à désirer sous [le] rapport du genre des moulins, du rhabillage et de la tenue d[es] meules. On n'a fait des progrès que dans les villes centrales ou [de] quelque importance.

Les contrées du centre et de l'ouest de la France, telles que [la] Lozère, l'Ardèche, les provinces d'Auvergne, de l'Aunis et le[ur] voisinage ont aussi grand besoin de développements en fait [de] meunerie. Il s'en faut beaucoup que cette industrie y soit éclairé[e] des lumières qui lui sont nécessaires et qu'elle y soit parvenue [à] un degré satisfaisant sous aucun rapport.

Qu'on juge maintenant de ce que nous avons encore à faire e[n] France pour que la meunerie soit au niveau de toutes les industri[es] que nous cultivons; et pourtant en est-il de plus utile, de pl[us] indispensable? On porte à la perfection tout ce qui tient au luxe[,] on néglige ce qui est de première nécessité.

Art. 38. Tableau des divers modes de ciselure appliqués aux meules anglaises.

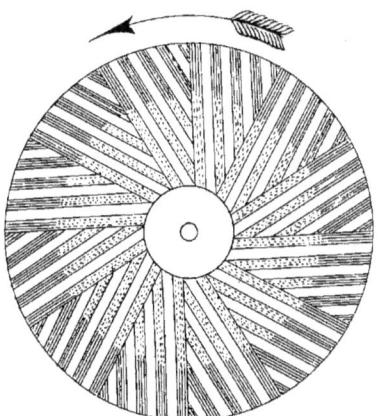

Meule indiquant la disposition des ciselures à faire à la feuillure.

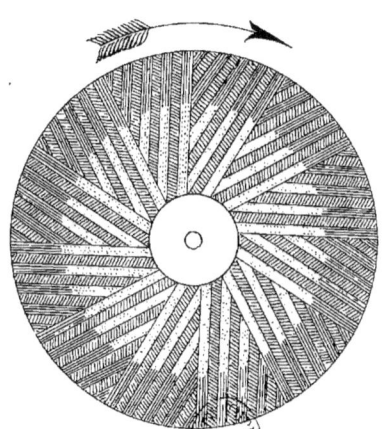

Meule rhabillée et blanchie, prête à mettre en marche.

La partie de la meule qui est piquée en cœur est la partie à blanchir bien finement; la partie rayée en travers indique les rayons, et la partie rayée en long indique la ciselure à faire à la feuillure.

Rhabillure de fantaisie, à 40 coups au pouce.

Rhabillure de fantaisie, à 30 coups au pouce.

Rhabillure des environs de Paris, à 27 coups au pouce.

Rhabillure très-usitée aux environs de Paris et dans tous les moulins où l'on suit la vraie méthode, à 24 coups au pouce.

Rhabillure à 20 coups au pouce, très-usitée aux environs de Dijon et de Lyon, et la plus employée.

Rhabillure à 16 coups au pouce, employée dans le midi de la France.

Ciselure appliquée aux meules françaises à grandes éveillures par des meuniers de campagne peu habiles.

2ᵉ PARTIE.

Article 39.

De la durée du rhabillage des meules françaises.

On comprend qu'en général la durée du rhabillage dépend de la qualité de la pierre, des soins qui président à la conduite des meules et du genre de grains qu'on leur fait moudre. Ce que nous avons enseigné dans notre première partie sur la nature des différentes meulières et les détails que nous avons donnés dans quelques-uns de nos derniers articles, jettent déjà beaucoup de jour sur cette question. Nous n'avons guère qu'à signaler quels sont les blés qui contribuent le plus à l'usure. Ce sont généralement tous les blés qui sont mêlés de gravier, de pierres, de mottes de terre et autres matières dures, et il ne faut pas croire qu'ils ne se présentent au moulin que dans des circonstances rares ou exceptionnelles : on en rencontre presque tous les jours dans les moulins qui moulent pour les particuliers, et cela dans toutes les campagnes.

Il est donc nécessaire que les meuniers engagent leurs pratiques à bien nettoyer leurs blés, ou qu'ils aient eux-mêmes quelque machine à épurer le grain, telle qu'un petit cylindre en toile métallique qui se tourne à l'aide d'une manivelle et où les blés malpropres pourraient être débarrassés des matières qui les ternissent par les personnes mêmes qui les apportent ou par une force motrice quelconque. De cette manière, les meules seraient préservées de ce danger, et les particuliers qui se plaignent encore, alors même qu'ils sont les premiers dans leur tort, n'auraient plus ni motifs, ni prétexte de critiquer la mouture. On leur ferait manger un pain bien meilleur que leur blé.

Il y a une autre cause grave du peu de durée qu'a souvent la ciselure : c'est de laisser marcher les meules à vide, c'est-à-dire sans

grain. Il n'est pas difficile de comprendre pourquoi le rhabilla[ge] est bientôt usé dans de pareilles circonstances.

Le rhabillage des meules françaises dure beaucoup plus lon[g]temps que celui des meules anglaises, surtout pour les meul[es] françaises que l'on traite avec des marteaux pointus, car les ma[r]teaux de cette espèce pénètrent plus profondément dans la pier[re] et causent souvent des éclats que l'usure est longue à niveler.

Mais, en supposant que les meules soient d'une nature pleine [et] qu'elles soient rhabillées par des meuniers qui connaissent bi[en] leur méthode, le rhabillage doit durer de sept à huit jours au plu[s;] si, au contraire, la pierre est poreuse, il durera jusqu'à dou[ze] jours, pourvu que le blé soit constamment propre; il faut, toutefo[is] les conduire avec beaucoup de précautions. Le rhabillage ne dure que cinq à six jours, lorsque les meules seront d'une nature trè[s] douce.

La méthode, sans doute, ne trouve guère d'intérêt à ces détail[s;] il est bon cependant qu'on les connaisse.

Article 40.

Durée du rhabillage des meules anglaises.

Les meules anglaises opérant un plus grand nombre de révolution[s] que les meules françaises dans un temps déterminé, et le trava[il] ayant lieu sur une surface moins étendue, il s'ensuit que l'usu[re] de leur rhabillage doit être plus rapide que l'usure des autres; [et] comme il est rare que dans ce système il se trouve des meul[es] poreuses, comme aussi les pierres pleines gardent moins longtem[ps] la ciselure, on est encore obligé, pour cette raison, de la renou[ve]ler plus souvent. Enfin, il est une troisième cause qui abrège [la] durée de ce rhabillage : c'est le manque de mordant des pierre[s] pleines ; pour leur en donner, il est nécessaire de recourir fréquen[t]ment au marteau.

Nous ne parlerons pas des causes accidentelles qui contribuent à usure de la meule sur le point en question ; ce sont les mêmes que ous avons signalées au commencement de l'article précédent. ous y renvoyons le lecteur.

Le rhabillage des meules anglaises dure trois jours au plus, si on tient à obtenir un bon moulage. Cependant, un grand nombre e meuniers, sous prétexte que le temps leur fait défaut, laissent archer les leurs de sept à huit et même jusqu'à dix jours. On ne ourrait trop blâmer une manière de faire si désavantageuse sous ille rapports.

Quant à nous, jamais nous ne laissons marcher nos meules plus e deux jours, parce que nous avons pour principe de les ciseler ès-finement, afin de n'avoir pas à faire de remoutures. Si cependant il arrive que nous ayons quelques meules poreuses, nous ne isons le rhabillage qu'au bout de trois jours.

Il est certain que si cette opération est pratiquée un peu brusquement et à coups plus forts, la ciselure durera plus longtemps, mais son se dépouillera moins bien et l'on aura des remoutures à ire. Il vaut infiniment mieux procéder avec plus de soins et de atience, afin d'avoir une farine bien finie et d'éviter les déchets. n est largement indemnisé du temps que l'on a employé de plus u rhabillage.

Dans notre méthode, on rhabille cinq ou six fois de plus dans le ourant d'un mois. Jamais nous n'avons eu à regretter ce petit surroît de peine ; il s'en faut de beaucoup.

Article 41.

Entrée à ménager aux meules suivant leurs différents diamètres.

On ne saurait attacher trop d'importance à ce que nous allons ire, car il règne encore bien des préjugés à ce sujet, et il y a fort eu de meuniers qui suivent les vrais principes d'après lesquels

on doit faire cette opération, l'une des plus utiles et des plu[s]
pensables dans la meunerie; pourtant ces principes ne s[ont]
difficiles à saisir, comme on va le voir.

Nous commencerons par les meules d'un mètre de diam[ètre,]
nous continuerons jusqu'à celles d'un mètre 30 centimètre[s.]
rendre notre exposé parfaitement intelligible, nous don[nerons]
des détails clairs et circonstanciés pour chaque augmenta[tion de]
diamètre. Nous n'avancerons rien qui ne soit appuyé s[ur des]
expériences sérieuses et sur une étude approfondie des d[iverses]
méthodes que les meilleurs praticiens ont bien voulu nous c[ommu-]
niquer pour que nous les missions en parallèle avec la nôtre[et]
obtenu ensuite toute leur approbation.

1° Pour les meules d'un mètre de diamètre, la pra[tique a]
démontré que les deux meules en marche doivent avoir en[tre elles]
deux millimètres et demi d'entrée, dont deux millimètres [pour la]
meule courante et un demi-millimètre pour la meule de gîte.
le gîte ne prend autant d'entrée que la meule courante.

2° Pour celles d'un mètre 10 centimètres, on doit aug[menter]
l'entrée d'un demi-millimètre pour la meule courante e[t ne pas]
donner qu'un demi à la gisante; car le diamètre n'épr[ouvant]
qu'une légère variation, il serait impossible de préciser [ce que]
devrait être l'augmentation pour celle qui n'en prend qu'u[n demi]
dans le cas précédent; la fraction serait excessivement min[ime.]

3° Pour les meules d'un mètre 20, la courante aura 3 [milli-]
mètres d'entrée et la gisante toujours un demi. L'augment[ation]
sensible pour la première est nécessitée par celle de sa sup[erficie.]
Quant à la seconde, sa surface n'a pas encore assez d'au[gmen-]
tation pour rien changer à son entrée.

4° Quant aux meules d'un mètre 30 de diamètre, qui s[ont les]
plus employées, on doit leur donner les proportions indiq[uées à]
l'article 5 de cette partie, c'est-à-dire 3 millimètres à la [meule]
courante et un à la gisante.

Il n'y aura plus d'augmentation pour l'entrée de la me[ule]

gîte; le millimètre qu'on lui attribue ici suffit amplement pour toutes les autres dimensions.

Nous avons à procéder maintenant par une augmentation successive de 5 centimètres, parce que ce sont les proportions suivant lesquelles on fait varier le diamètre dans les meules jusqu'à un mètre 50 centimètres, un mètre 55 et même un mètre 60.

5° L'entrée des meules d'un mètre 35 augmentera d'un demi-millimètre, qui sera pris sur la meule courante.

L'augmentation sera toujours désormais d'un demi-millimètre par cinq centimètres pour la meule courante, tandis que l'entrée du gîte reste invariablement à un millimètre.

6° La meule courante du diamètre d'un mètre 40 aura donc 4 millimètres d'entrée et son gîte un millimètre.

7° Celle d'un mètre 45 en aura 4 et demi et son gîte un.

8° La meule courante d'un mètre 50 en prendra 5 et son gîte ne variera point; cependant on pourrait augmenter sans inconvénient son entrée d'un demi-millimètre.

Enfin jusqu'au diamètre d'un mètre 60, on augmentera d'un demi-millimètre par cinq centimètres pour la meule courante. Quant à la meule de gîte, l'entrée restera invariablement à un millimètre ou un millimètre et demi sans plus.

On aura soin pour donner l'entrée, dans toutes les proportions que nous venons d'énumérer, à la méthode que nous avons décrite à l'article 5 de cette partie et à l'article 30 de la première.

D'après cet exposé, on doit comprendre maintenant qu'il y a fort peu de meuniers qui connaissent bien les meilleurs procédés. Cependant il est indispensable de suivre ces règles précises, parce que le travail qui s'opère dans l'intérieur des meules a aussi sa gradation régulière, qui doit être répartie proportionnellement entre les diverses parties de ces meules.

Ainsi, l'augmentation graduelle de l'entrée que nous avons indiquée pour les différents diamètres, est due à l'augmentation du travail que les meules plus grandes ont à faire.

Du reste, nous ferons connaître parfaitement cette différe[nce] dans la quantité de travail pour les meules de divers diamèt[res] dans un article qui traitera du travail qu'elles doivent donne[r à] l'heure, depuis celles d'un mètre jusqu'à celles d'un mètre 5[0] diamètre.

Mais, dès à présent, il n'est pas difficile de voir que si l'en[trepied] était la même pour tous les diamètres, la mouture ne s'opère[rait] pas dans des conditions satisfaisantes de régularité, et que la [plus] forte partie du travail serait portée à la feuillure. Il en résulte[rait] qu'ayant tout à la fois à préparer la mouture et à l'achever, ce [qui] est l'office de l'entrepied, les produits se présenteraient dans [un] état d'imperfection déplorable. Il faudrait recourir aux remoutu[res] qui ont tant d'inconvénients, et en outre les sons resteraient t[rop] chargés de matières propres à la panification. Tels sont, en ef[fet,] avec quelques légères nuances près, les funestes résultats d'[une] mauvaise méthode.

Article 42.

Ciselure et fonctions des portants entre les rayons.

Les portants doivent toujours être d'une largeur uniforme d[ans] toute leur longueur, afin de laisser aux rayons une arête parfa[ite]ment droite de leur avant-bord à leur arrière-bord.

Pour procéder à la ciselure des portants, on doit commen[cer] vers la circonférence de la meule, et si l'on a un marteau b[ien] trempé, on peut ciseler le portant dont on s'occupe dans toute [la] largeur de la feuillure, en y usant les deux pointes.

Mais les meuniers qui ont l'habitude d'en ciseler un entier a[vec] une seule pointe doivent commencer tantôt vers la feuillure, tan[tôt] vers la circonférence du cercle de l'entrepied, pour que l'us[ure] soit uniforme dans toutes les parties.

Toutes les fois que la règle a déposé plus de rouge dans [l]

Art. 41. Tableau de l'entrée à ménager aux meules courantes, suivant leurs divers diamètres.

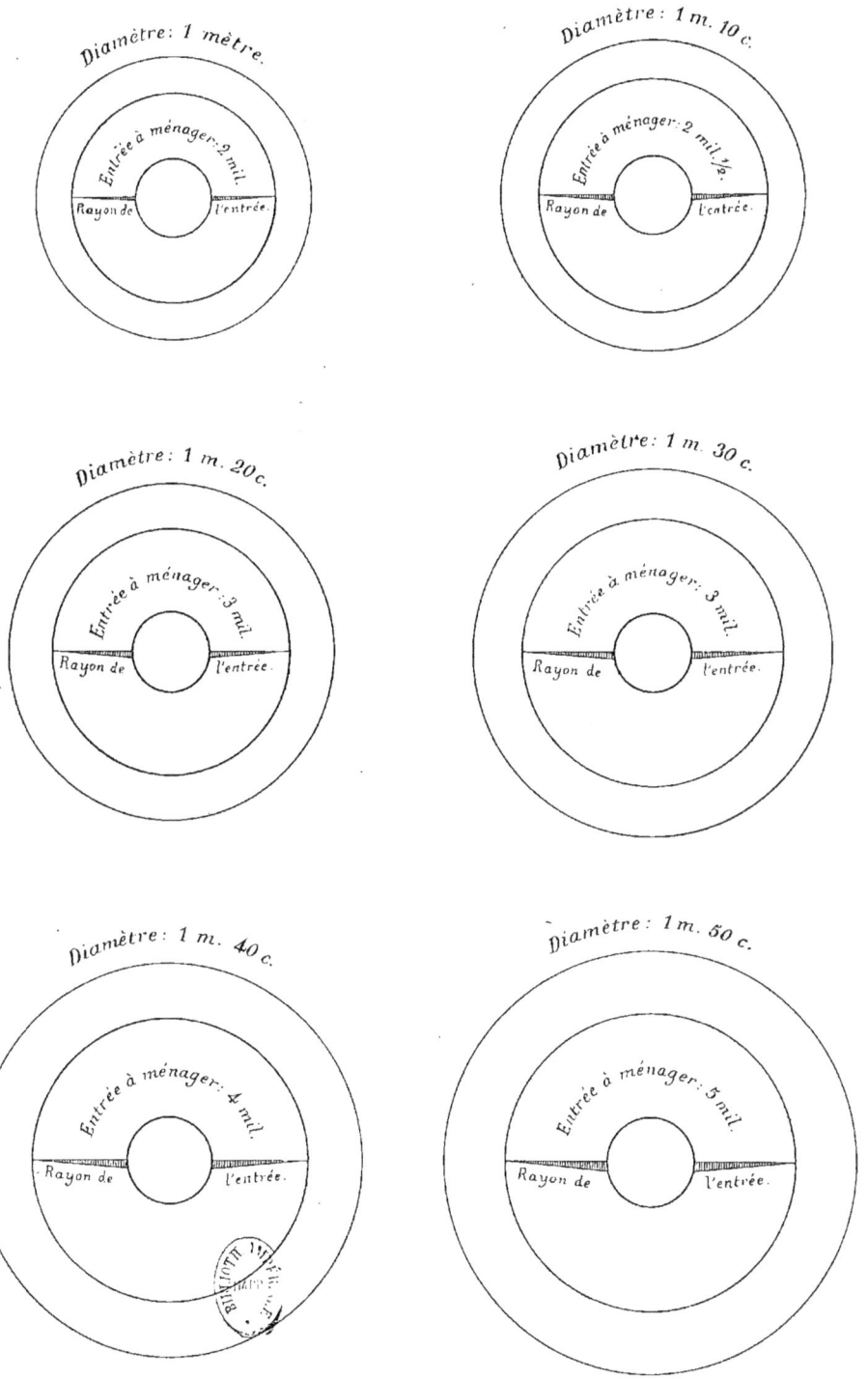

2ᵉ PARTIE.

Art. 11. Tableau de l'entrée à ménager aux meules giaantes, suivant leurs divers diamètres.

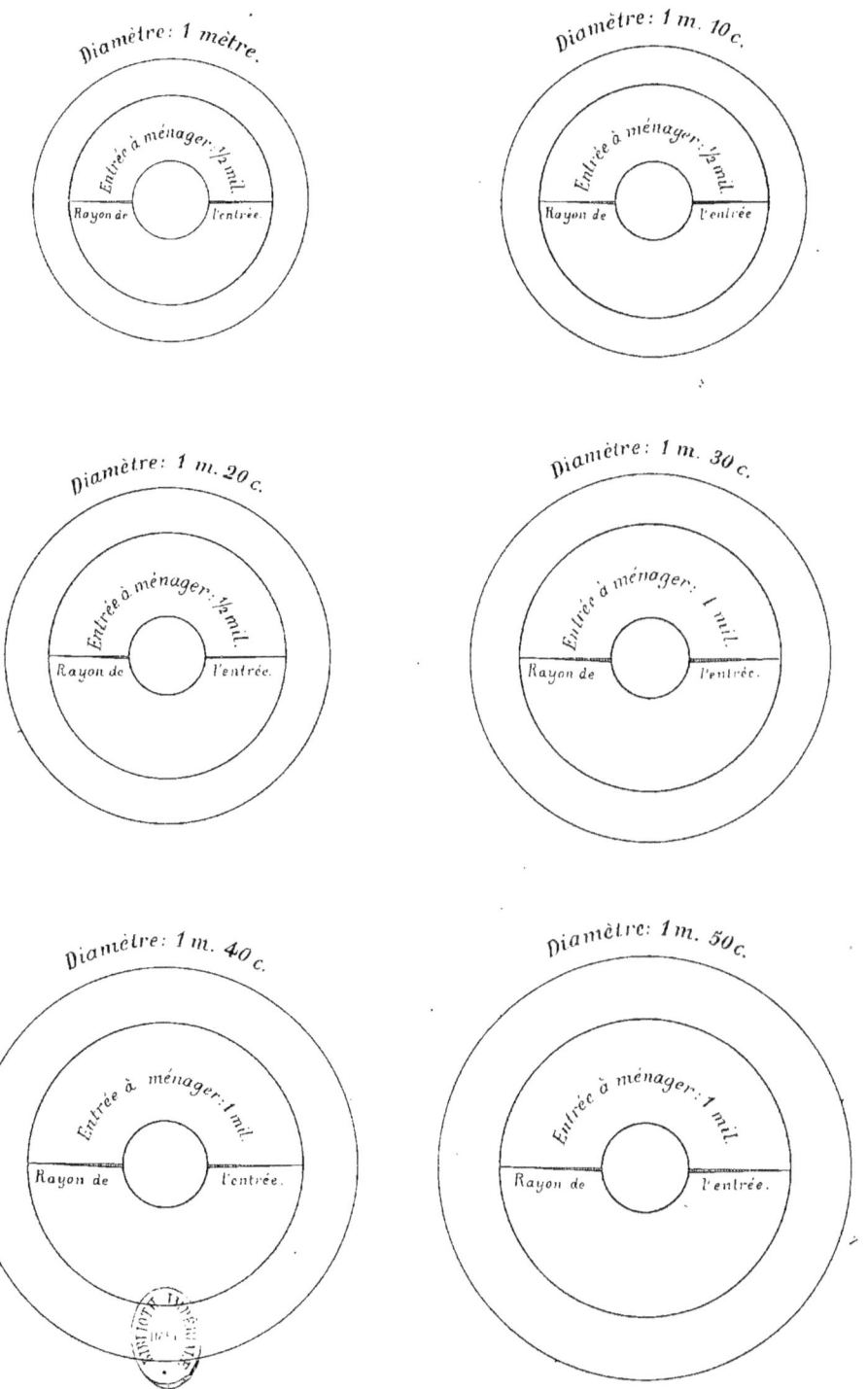

2ᵉ PARTIE.

partie que dans une autre, et que l'on est bien certain que cela ne dépend ni d'une irrégularité ou gauche de la règle, ni d'une distribution inégale de rouge sur toute sa longueur, on doit blanchir très-finement toutes les parties qui paraissent plus saillantes; mais il faut bien se garder de se servir à cet effet de marteaux émoussés. Qu'on emploie, au contraire, des marteaux bien tranchants, pour que l'enlèvement qu'ils opèrent ne se trouve pas ensuite plus bas que les parties où la règle n'a pas déposé de rouge.

Si, comme il arrive souvent pour les meules très-bien tenues, la règle a déposé du rouge dans l'entrepied, vers les abords de la feuillure, ce rouge doit être enlevé au fur et à mesure du rhabillage de chaque portant, pour que la tenue des meules demeure uniforme sur toute la superficie.

La fonction des portants est de conduire les blés, de les concasser, de les aplatir et d'en opérer l'effleurement définitif, ce qui consiste à dégager les parties impropres qu'en terme de pratique on nomme *débris de mouture*. Ces débris doivent, à leur tour, être dégagés de tous les principes nutritifs qui constituent le blé, sans qu'il y ait aucune détérioration des propriétés précieuses et primitives du grain.

Article 43.

Du blanchissage des portants entre les rayons.

On a donné le nom de *blanchissage* à l'opération qui a pour but d'enlever les parties rouges déposées par la règle ou le rabot et qui détermine l'entrée ou la maintient. Cette importante opération se fait au moyen de marteaux plats.

On l'étend quelquefois à toute la superficie de la meule; cela arrive lorsqu'on laisse des cordons se former, ce qui a lieu surtout quand les meules marchent à vide, c'est-à-dire sans grain. Il y a

des meuniers qui, ignorant ce fâcheux résultat, prennent peu de précautions sur ce point; mais ce n'est pas le seul cas où cet inconvénient se produit : parfois, le garde-moulin s'endort, surtout la nuit, ou s'absente dans le jour; les meules alors, après avoir achevé la mouture du blé qu'on leur a livré, se détériorent d'une manière grave. Aussi faut-il souvent blanchir toute leur surface, soit pour faire disparaître les cordons qui se sont formés, soit pour enlever ce qui a été brûlé par le frottement et ramener la pierre à son état naturel.

Il faut avoir soin, dans l'opération ordinaire, de blanchir très-finement, pour éviter les éclats, qui font briser les sons et rendent la mouture défectueuse.

En procédant au blanchissage, ne prenez jamais les portants de travers, mais placez-vous comme si vous vouliez faire le rhabillage et ne menez que la largeur du marteau; ensuite recommencez et opérez de la même manière.

Si de prime abord vous n'avez pas suffisamment blanchi et qu'il reste encore des parties saillantes, avant de repasser la règle, il faut adoucir les parties blanchies à l'aide d'un morceau de pierre meulière, afin d'enlever les aspérités faites par les coups réitérés du marteau. Vous continuez ainsi jusqu'à l'enlèvement complet des parties glacées.

Les détails qui précèdent vous mettront à même de juger des conséquences d'une conduite mal entendue des meules et d'y porter remède au besoin.

Article 44.

De la feuillure à ménager aux meules poreuses.

La feuillure à ménager aux meules à grande porosité diffère de celle que l'on pratique dans les meules d'une porosité peu considérable.

Quoique nous ayons déterminé la feuillure dans un des tableaux qui se rattachent aux articles précédents, nous n'avons pas eu encore l'occasion de dire que plus les meules sont poreuses, plus il faut leur ménager de feuillure, et que plus elles sont pleines, moins il leur en faut. Pourquoi cette différence? Il est très-facile de s'en rendre compte : en effet, plus la pierre est pleine, plus elle a d'action sur le fini du travail, c'est-à-dire d'efficacité pour l'achèvement de la mouture.

Ainsi, on s'abuserait étrangement si, dans les meules à grande porosité, on ne donnait pas plus d'étendue à cette partie qui a pour fonction de parachever la mouture, afin d'obvier aux cavités considérables qui s'y trouvent et qui certainement n'entrent pour rien dans l'entier concassement ou écrasement des gruaux. Si donc vous voulez, comme tout bon meunier doit le désirer, avoir une farine bien faite et sans défaut et éviter les remoutures et les déchets, qui sont la conséquence inévitable d'un remoulage plus ou moins réitéré, vous devez vous astreindre à suivre les prescriptions de la méthode.

Ne faites donc pas comme les gardes-moulins inhabiles qui ne font aucune différence entre les meules, quelle qu'en soit la porosité, et leur nombre est encore fort grand, surtout dans les contrées reculées. Si notre écrit leur tombe dans les mains, ils sauront peut-être désormais se rendre compte des fonctions de la feuillure et comprendre pourquoi certaines meules en ont plus et d'autres moins. Ils verront que cela tient essentiellement à la nature de la pierre.

Article 45.

Durée des rayons suivant leurs différents systèmes.

Cet article n'a pas pour but de déterminer la durée des rayo[ns] jusqu'à l'usure qui amènerait leur complète disparition, mais bi[en] de faire connaître quelle peut être leur durée jusqu'au moment [où] leur mauvais état serait susceptible d'altérer la mouture par u[n] excès de chaleur et de diminuer le rendement par suite [d'un] dépouillement incomplet des débris de mouture.

Comme, dans les articles sur les différents systèmes de rayon[s] nous avons expliqué leur action et leurs effets sur les blés, no[us] traiterons dans celui-ci de la durée des rayons des trois systèm[es] exposés dans ces articles (8, 9 et 10 de la IIe partie).

Les rayons creux à vive arête durent plus et conservent mie[ux] leur arête que les rayons ronds à arête perdue, quoiqu'ils n'aie[nt] souvent que la même profondeur. Ils conservent aussi bien pl[us] longtemps leur action et se maintiennent mieux dans leur large[ur] que les rayons de tout autre système. Ils pourraient durer, sa[ns] qu'on trouvât un grand changement sur la mouture, de deux [à] trois mois environ, si les moulins étaient bien conduits et si l[es] meules ne marchaient jamais à vide.

Il n'en est pas de même des rayons ronds qui n'ont pas l'arê[te] vive, mais perdue; ceux-ci ont besoin d'être souvent rafraîchi[s] parce qu'au bout d'un mois il s'opère un changement notable da[ns] le fini du travail et dans la quantité qui devient bien moins con[si]dérable.

Les rayons plats à arête moins vive durent plus que les rond[s] et c'est le système le plus usité. Leur durée tient le milieu ent[re] celle des rayons creux et celle des rayons ronds.

Mais nous recommandons expressément de rafraîchir souvent l[es]

uns et les autres, en ayant soin de ne jamais traiter les deux meules à la fois. On rayonne de distance en distance pour empêcher le trop d'ardeur et un changemennt trop notable sur les sons, qui seraient alors plus brisés.

L'article 22 de cette même partie apprendra à ceux de nos collègues qui auront besoin de ces indications le moyen d'entretenir leurs rayons d'une manière convenable et de sauvegarder à la fois, par des soins diligents, leurs propres intérêts et ceux des personnes qui leur ont donné leur confiance.

Article 46.

Entretien des meules dans les contrées où les blés sont tendres.

Dans les environs de Dijon et à Dijon même, les meuniers donnent l'entrée à leurs meules dans une seule opération, tous les quatre ou cinq rhabillages, pour éviter que les meules brisent les sons et parce que dans cette contrée on n'emploie que des meules très-ardentes et à très-petite porosité.

Mais dans les pays où l'on ne se sert que de meules pleines et fades, il est nécessaire de les blanchir à chaque rhabillage pour leur donner quelque mordant.

Il est des meuniers qui donnent l'entrée d'une manière graduelle. Cette méthode présente des avantages réels. Si pourtant on a des meules poreuses et des blés secs à moudre, et qu'on les livre au moulage sans les mouiller, comme on fait dans le midi de la France, on n'obtiendra qu'une mouture imparfaite et on aura beaucoup de travail à refaire. C'est ce qu'il faut tâcher d'éviter, car on en connaît les effets pernicieux.

Quant à nous, nous préférons l'entrée qui est donnée d'une manère graduelle, malgré les soins qu'elle exige, car il faut traiter

avec intelligence les meules vives et poreuses. En général, c'est le tact et le savoir du meunier qui doivent décider, suivant les circonstances, quel est le système préférable dans telle ou telle localité. Ils n'ont, du reste, qu'à tirer exactement les conséquences de nos principes généraux et à bien prendre garde de ne pas trop s'écarter du point de départ.

Ce que nous avons dit relativement à la nature des meules et des blés indique la marche générale à suivre. On en peut tirer les meilleurs résultats, et nous avons la conviction que tous ceux qui suivront cette voie y trouveront de sérieux avantages. Mais il est impossible de préciser d'une manière complète tout ce qu'il est bon de faire dans chaque localité en particulier : pour cela, des volumes ne suffiraient pas. On doit toujours compter un peu sur la sagacité des gardes-moulins ; c'est à eux de marcher avec précaution et sagesse dans la carrière qu'on leur a ouverte.

Article 47.

Des avantages de la vraie méthode d'entretien des meules.

Nous avons déjà fait ressortir les avantages qui résultent d'une bonne tenue des meules ; aucun de nos lecteurs ne les ignore plus. Il est bon cependant de les rappeler d'une manière succincte, afin de les présenter pour ainsi dire tous à la fois comme dans un seul tableau. Nous n'avons pas besoin de vanter les services que la méthode a rendus à la meunerie ; c'est assez que l'on se rappelle qu'elle a en fait un art complet. Grâce à ses principes et à ses préceptes, cette importante industrie est délivrée enfin de toutes ses erreurs.

Voici donc en quelques mots les résultats avantageux qu'elle assure à tous ceux qui veulent se soumettre à ses prescriptions :

1° Une parfaite régularité dans les parties travaillantes des meules et une appropriation plus complète au travail qui peut leur être soumis; d'où il suit qu'elles ont bien plus d'efficacité.

2° Une usure systématique, qui empêche les détériorations accidentelles et ménage les propriétés précieuses inhérentes à la nature des meules.

3° Une mouture parfaite dont les conséquences favorables sont fort nombreuses, soit sous le rapport de la quantité du travail, soit sous celui de l'épargne du temps; ce qui est un double gain.

4° Absence de déchets et certitude pour le meunier de trouver le prix de son travail, en obtenant une mouture équivalente au poids du grain qui lui est confié.

5° Satisfaction donnée à l'intérêt public, en évitant des pertes qui, minimes en apparence, si on les considère isolément, deviennent fort considérables dans la masse et par leur ensemble.

6° Contentement des pratiques, qui, trouvant les produits excellents et la quantité désirable, ne songent plus à vous quitter.

7° Considération et estime publique pour le meunier, qui trouve encore un nouveau bénéfice dans cette bonne renommée.

8° Progrès de l'art dans la localité et le voisinage, par suite de l'émulation.

Tels sont les effets obtenus à l'aide d'un bon entretien des meules secondé par une bonne direction. Tous ces motifs plaident suffisamment la cause de la méthode, et alors même que nous en aurions oublié quelques-uns, c'en est assez pour engager les meuniers à l'adopter. Elle n'a pas besoin d'une apologie plus éloquente; les faits parlent assez haut.

Article 48.

Manière d'affûter les marteaux à rhabiller.

Ce que nous avons à ajouter ici au sujet de l'affûtage des marteaux à rhabiller est un complément nécessaire de ce que nous venons de dire sur la bonne tenue des meules ; car ce sont les instruments qui, sous une main intelligente et exercée, leur donnent la plupart de leurs qualités. Quand on a réellement en vue le bien public, on ne doit pas dédaigner de descendre jusqu'aux moindres détails.

Sans doute, bien des meuniers savent à quoi s'en tenir sur ce sujet; mais ce ne sont pas les savants que nous nous sommes proposé d'instruire. Notre but est de venir en aide à ceux qui, doués d'une bonne volonté, n'ont pas les lumières nécessaires pour réaliser des améliorations dont ils sentent le besoin. Nous tâchons d'étendre leurs idées et de leur faire connaître le moyen d'arriver à mieux, en s'élevant autant qu'il dépendra de leurs ressources au niveau de l'art. Il est encore bien des contrées qui se trouvent en retard sous ce rapport. Que ne nous est-il donné de porter aussi les fruits de notre expérience au milieu de ces populations étrangères, telles que l'Egypte et l'Orient, qui en sont encore au début en fait de meunerie et qui pilent leurs blés dans des mortiers comme à l'origine! Quand donc la science, seule capable de rendre de pareils services, apportera-t-elle son puissant concours dans cette question si éminemment humanitaire?

Venons-en donc à ces détails minimes en apparence, qui ne manquent cependant pas de portée, en ce qu'ils instruisent les ouvriers sur la manière de donner à leurs instruments l'efficacité désirable.

L'affûtage, tout en économisant une opération de forge, donne aux marteaux un taillant capable de couper la partie glacée des

ortants entre les rayons, lorsqu'on procède au rhabillage à l'anglaise, qu'on indique aussi sous le nom de *ciselure*. Le caractère de ce mode de rhabillage consiste dans la production ou l'établissement d'aspérités propres à faciliter le broiement des blés et l'achèvement de la mouture, en séparant du grain ou des gruaux les matières qui n'ont aucune vertu de panification, sans qu'on ait besoin de recourir à des remoutures.

Pour l'affûtage, on se sert d'une meule en *mollasse* ou *schiste*, qu'on appelle *grès de Langres*. Cette meule est d'un diamètre plus ou moins grand, selon l'importance du moulin. Son mouvement est donné au moyen d'une courroie mise sous l'action de la force motrice de l'usine et que l'on met en jeu au gré de ses désirs. La meule doit opérer sa rotation à droite, et affûter en pressant et en attaquant la pointe du marteau, de manière à ce que celui qui le tient ne soit pas exposé à se laisser prendre les doigts entre le marteau et la meule. Il va sans dire qu'on ne doit jamais affûter à sec, afin de prévenir l'échauffement qui résulterait du frottement et qui aurait pour conséquence d'altérer la trempe du marteau. On aura donc soin de tenir l'auge placée en dessous de la meule constamment approvisionnée d'eau.

Les marteaux neufs ou à peu près neufs doivent toujours être affûtés plus long que les marteaux usés, parce que les marteaux longs fouettent sous le coup, ce qui les empêche bien souvent d'éclater; tandis que les marteaux courts ont un coup plus sec et plus brusque qui fréquemment cause des éclats sur l'instrument. Aussi, pour ne pas les mettre rapidement hors d'usage, faut-il les affûter plus court que les autres.

Un marteau peut être affûté tant que dure sa trempe. Dès qu'on s'aperçoit qu'elle est sur le point de disparaître, il faut retremper à nouveau.

Article 49.

Du grès à affûter les marteaux à sec.

L'action de la meule tendant à user les marteaux avec une c[er]taine rapidité, on peut, dans certains cas, c'est-à-dire quand [le] marteau n'a pas d'éclats et qu'on ne l'a pas poussé à bout, se c[on]tenter de le passer à sec sur une pierre de grès. Ainsi, lorsqu'o[n a] employé un marteau à faire un portant, il faut, avant de contin[uer] la ciselure, l'affûter sur le grès à sec, de manière à rétablir s[on] tranchant sans recourir à la meule.

Le grès dont on se sert dans ce cas est un morceau de pie[rre] *mollasse* d'une nature compacte et serrée. Ceux qui ne peuvent procurer du grès de Langres ou une de ces petites meules de L[a] grès dont se servent les couteliers, peuvent employer au mê[me] but de vieilles meules qui ne sont plus propres à l'affûtage à ea[u], mais il faut qu'elles vaillent pour la qualité celles de Langres.

Lorsqu'on affûte à l'eau, on doit, avant de se servir du tranch[ant] du marteau, le passer sur le grès à sec, pour le dresser et enlever les bavures ou *fil* que la meule peut y avoir laissées.

Le procédé d'affûtage à sec n'est point difficile; il n'exige qu[e] peu de tact et de patience. On promène le tranchant sur le grès [de] manière à conserver sa superficie parfaitement horizontale, a[fin] qu'il soit bien droit. C'est le moyen de le ménager. On doit au[ssi] prendre certaines précautions relativement au grès, afin que s[on] usure soit régulière et qu'on puisse s'en servir jusqu'à ce qu'il n'[ait] plus qu'un centimètre d'épaisseur.

Il est reconnu que les marteaux qui ont été affûtés sur le g[rès] à sec sont bien meilleurs et qu'ils résistent plus que ceux qu[i] a affûtés sur la meule à eau. Mais on n'a pas toujours à choi[sir] entre les deux procédés.

Article 50.

Mauvais effets de l'emploi des marteaux émoussés.

Il arrive souvent que les meuniers n'ont pas un grand nombre de marteaux, quelquefois même pas de meule pour les affûter, ou bien encore qu'ils négligent de se livrer à cette opération. Alors ils poussent leurs marteaux à grands coups pour les forcer à pénétrer dans la pierre; ce qui ne manque pas de les faire éclater, de produire une ciselure imparfaite, d'entamer gravement la meulière et de la mettre dans l'impossibilité de faire une mouture régulière, tant que l'usure, amenée à la longue, n'a pas rapproché la pierre.

Il s'ensuit que la mouture ordinaire est mal faite, que pour la rendre passable on est obligé de serrer les meules, afin d'obtenir une boulange plus douce; que par conséquent la marche des meules est gênée et qu'elles donnent moins de travail. On a aussi plus de remouture à faire; il se produit des déchets par suite du remoulage, les sons ne se dépouillent pas suffisamment, et les meules s'usent bien plus rapidement. En somme, le meunier ne gagne rien; il y va même de son bien, car souvent il est obligé de compléter le poids qui manque.

Hâtez-vous donc de remédier à ces conséquences pernicieuses, en vous procurant bon nombre de marteaux et en n'oubliant pas de les affûter toutes les fois qu'il en est besoin. Vous savez que la ciselure d'un portant seul suffit pour émousser un marteau, encore faut-il qu'il soit bien trempé. Il ne faut jamais l'obliger à rhabiller deux portants. Jugez donc de ce que vous avez à faire au sujet de l'affûtage, à moins que vous ne soyez abondamment pourvu, ce qui retarderait seulement cette opération. Et nous parlons ici des marteaux à double tranchant, car un seul ne pourrait opérer la ciselure d'un portant; combien de fois même n'arrive-t-il pas qu'on

use deux marteaux entiers, suivant la qualité de la pierre! Lorsqu'elle est rétive et dure, le rhabillage d'un simple portant peut amener quatre tranchants à leur complète usure.

Voilà ce que nous avions à ajouter au sujet des marteaux, comme complément de la méthode d'entretenir les meules que nous avons développée dans notre deuxième partie.

FIN DE LA DEUXIÈME PARTIE.

IIIᵉ PARTIE.

TRAITÉ DE LA MOUTURE.

Article premier.

Observations préliminaires.

Il s'agit enfin d'aborder directement la question de la *Mouture* et d'exposer les conditions qui la rendent le plus favorable. Quand nous aurons sur ce dernier point transmis à nos collègues les enseignements de la vraie méthode, notre but sera atteint, notre œuvre achevée; nous leur livrerons avec confiance le fruit de nos études.

Sans doute, le choix des meules, dont il est traité dans la première partie, et leur entretien que nous avons examiné dans la seconde, exercent une grande influence sur la qualité de la mouture, mais leur conduite, la direction de leur marche, ainsi que la nature et l'état des blés, ne la modifient pas avec moins de puissance dans un sens défavorable ou satisfaisant, suivant qu'elle est bien ou mal comprise.

On peut même dire que la direction des meules est le point culminant de l'art, bien qu'elle ne soit pas plus difficile que le rhabillage. En effet, mettez le meilleur, le plus parfait instrument entre des mains ignorantes et inexpérimentées, qu'en résultera-t-il? quelque mauvaise ébauche, un travail imparfait, une œuvre

difforme. *Mieux vaut*, disait un fameux capitaine, *une armée de moutons commandés par un lion qu'une armée de lions conduits par un mouton*. Ce qui est vrai dans les grandes choses ne l'est pas moins dans les plus simples et les plus modestes. Le garde-moulin assume donc sur lui une grave responsabilité. Les instruments que nous lui avons préparés et que nous remettons entre ses mains sont excellents et dociles; il en obtiendra tout ce qu'il voudra, mais il faut qu'il sache les conduire et les employer à propos.

C'est lui qui doit communiquer une sorte d'intelligence à ces lourdes masses qui se meuvent pour nos besoins. Elles résonnent joyeusement sous la conduite d'un habile et sage modérateur; elles s'indignent et s'emportent contre le maladroit et lui refusent un travail efficace.

Il faut donc que le garde-moulin connaisse son métier. De lui dépend le résultat que nous poursuivons avec tant de persévérance et de sollicitude depuis le commencement de ce livre; il y touche, il le fait jaillir sous ses yeux et comme sous sa main; qu'il redouble donc de soins, de vigilance et de dextérité!

Article 2.

Examen critique des gardes-moulins imparfaits.

La plupart des gardes-moulins et principalement les plus ignorants se flattent de connaître leur profession d'une manière parfaite, et ne veulent recevoir d'observations de personne, parce qu'ils ne s'imaginent pas qu'on puisse rivaliser de talent avec eux. Voilà certes un bien mauvais défaut : comment instruire ceux qui ne veulent pas écouter?

Et cependant, quel est le garde-moulin de la campagne qui soit à même de raisonner à fond sur tous les principes et les détails que nous avons donnés jusqu'ici, sans parler de ce que nous avons à dire encore? On peut affirmer avec certitude qu'il n'y en a pas

dix sur mille qui possèdent à un degré suffisant les connaissances qui constituent le bon meunier. Il y en a peu même dans les villes qui ne laissent rien à désirer et qui n'aient rien à apprendre. Il faut une grande aptitude et une longue expérience pour faire un garde-moulin de premier mérite.

Mais ne soyons pas exigeant et bornons-nous, s'il le faut, au strict nécessaire. Si le garde-moulin ne veut ou ne peut pas s'astreindre à acquérir une connaissance détaillée et complète de tout ce qui concerne et la meulerie et la meunerie, qu'il soit au moins digne du nom qu'il porte ou qu'il s'attribue souvent sans le mériter; qu'il s'instruise de tout ce qui tient à la mouture et qu'il réponde à ce qu'on est en droit d'attendre de lui sous ce rappport. Quand on exerce une profession publique, il est du devoir de tous de se tenir au courant des améliorations et au niveau du progrès.

Il faut que le garde-moulin sache diriger les meules de manière à en obtenir une mouture avantageuse, à éviter les remoulages et les déchets, à prévenir par conséquent les excès de température dans le moulin et à dégager au degré voulu les principes nutritifs des blés qu'on lui a remis.

Malheureusement, les gardes-moulins inhabiles pèchent tous plus ou moins gravement sur la plupart de ces points. Il n'est pas rare aussi qu'ils ne tiennent aucun compte des changements, des dérangements qui peuvent survenir soit de l'augmentation ou de la diminution de la force motrice, c'est-à-dire de la quantité d'eau qui fait mouvoir le moulin, soit de l'usure du pal qui soutient la meule courante et rapproche inévitablement les deux meules, soit de vingt-autres circonstances qui sont de nature à modifier profondément les résultats de la mouture en altérant les propriétés naturelles et précieuses du grain.

Ils ne savent pas non plus établir de différence entre les diverses sortes de blé; ils ne prennent pas garde que tel grain exige d'être traité d'une certaine manière, d'être soumis à telle meule, et tel autre à une meule de nature différente ou rhabillée d'une autre façon.

Puisse ce que nous avons dit les rendre plus modestes et les engager à sortir du chemin de la routine, à se livrer à l'étude par le moyen de l'observation et à cultiver avec goût leur métier.

Article 3.

Examen favorable des gardes-moulins parfaits.

Quand nous parlons de perfection, nous ne sortons pas de certaines bornes relatives, car il n'est pas donné à l'homme de la réaliser entièrement dans aucune espèce de matière. Dans les sciences, dans les arts et en toute chose, plus on avance, plus on voit l'horizon s'élargir devant soi et s'étendre aux proportions de l'infini.

Cependant, avec du goût et une application sérieuse, il nous est donné de parvenir à un degré très-élevé, sinon d'atteindre à cette perfection qui n'est pas du ressort de l'humanité.

C'est pour cela que nous avons donné le nom de *gardes-moulins parfaits* à ceux qui font usage de la vraie méthode, et qui ne négligent rien pour porter l'art qu'ils exercent à l'état de perfection auquel il est permis d'aspirer; comme nous avons donné le nom d'*imparfaits* à ceux qui font fi des bons procédés et qui restent dans l'ignorance.

On sent quelle distance il y a entre ces deux points opposés, quels avantages présente la première alternative, quels inconvénients et quels préjudices résultent de la seconde. La différence est si considérable que nous croirions avoir fait un grand pas vers notre but s'il nous était possible de la bien faire sentir.

Nous tâcherons du moins d'en signaler les points les plus essentiels et de les mettre dans une telle évidence que la négation soit impossible.

Le garde-moulin vraiment digne de ce nom est celui pui connaît

parfaitement la tenue des meules, qui sait distinguer les différentes espèces de blé et y approprier l'action du moulin, de manière à obtenir, sous le rapport de la quantité et de la qualité en mouture, les produits les plus favorables. Il fait passer dans la farine toutes les propriétés inhérentes à la nature du grain, telles que les matières sucrées, qui donnent au pain un goût succulent, une saveur exquise; les matières gommo-glutineuses qui lui donnent la couleur de l'or; le gluten qui lui communique l'élasticité et le corps; l'amidon qui en fait la blancheur et la pureté et qui en est la véritable base.

Une mouture mal entendue détériore ces qualités si précieuses; on n'obtient plus de la farine qu'un pain d'un blanc mat, sans vitalité et sans parfum, ayant le goût de l'eau froide, c'est-à-dire insipide, mou, sans craquant, susceptible de se corrompre plus tôt et peu nourrissant.

C'en est assez pour faire connaître la valeur d'un bon garde-moulin. Ceux qui en ont à leur service du mérite que nous venons d'indiquer ne doivent pas reculer devant un minime sacrifice d'argent pour les conserver dans leurs usines. Il suffira d'une mouture de quelques jours pour les indemniser au-delà du surcroît de salaire qu'il pourraient leur donner. On ne rencontre pas toujours, parmi ceux qui voyagent, des hommes qui réunissent toutes les qualités requises; c'est un motif de plus pour faire apprécier comme ils le méritent les gardes-moulins qui connaissent bien leur partie.

On pourrait ajouter qu'en fait de meunerie l'ignorance peut avoir des conséquences autrement graves que dans la plupart des métiers : si un ouvrier boulanger, par exemple, gâte une fournée de pain, le préjudice n'est pas considérable; tandis que par une mouture mal faite on essuie une perte fort grande, et si elle se prolonge un peu de temps on est exposé à payer des sommes énormes,

Article 4.

Préjudices éprouvés par le maître-meunier qui change trop souvent de gardes-moulins.

Les propriétaires d'usines meunières ne connaissent pas toujours l'art de la meunerie, et bien souvent ils sont réduits à en faire l'apprentissage à leurs dépens, lorsqu'ils ne savent pas garder chez eux des hommes précieux par leur talent, soit en leur refusant un salaire convenable, soit en manquant quelquefois envers eux de certains égards nécessaires. Il en est qui ont le tort de vouloir commander en toutes choses, sans trop savoir bien souvent ce qu'ils commandent. L'ouvrier qui dans son métier est supérieur à son maître se trouve contrarié par ces ordres intempestifs et nuisibles; si ses remontrances honnêtes sont mal accueillies, il dit adieu au moulin et va chercher ailleurs le prix de son travail et la tranquillité qu'on lui refuse. Un autre le remplace, et supposé qu'il ait la même aptitude, les mêmes connaissances, il ne tarde pas de s'apercevoir des entraves qu'il aura à subir; il part à son tour, de sorte que l'usine passe sans cesse entre les mains de gardes-moulins nouveaux qui n'ont pas le temps de l'étudier et par conséquent d'en obtenir tout le profit possible. Qu'on se garde bien de croire qu'un garde-moulin qui entre dans un nouvel établissement soit immédiatement à même de faire fonctionner l'usine avec avantage; car il y a tant de variété dans les méthodes, soit pour la mise en marche des meules, soit pour le rhabillage, soit pour ce qui concerne l'entrée ou la feuillure et tant d'autres choses, telles que les soies de la bluterie qu'on a besoin d'étudier pour en connaître le débit, la mouture en usage, etc., qu'il faut au moins une quinzaine de jours pour se mettre au courant de ces détails et parvenir à faire un travail satisfaisant sous tous les rapports.

On comprend que cet examen, cette étude de quinze jours se fait aux dépens du maître-meunier ou de celui qui lui a confié son grain. Si donc le garde-moulin est obligé de partir au moment où il pourrait travailler avec fruit, l'épreuve recommence et le préjudice continue. Avec ce système, on aboutit infailliblement à des pertes considérables, et, s'il se prolonge, à un désarroi complet, à une ruine totale.

Article 5.

Conseils aux meuniers qui ont des moulins à faire monter.

Quand on fait une dépense, on a toujours l'intention de la rendre le plus profitable possible. Si vous voulez atteindre ce but en faisant monter un moulin à neuf, adressez-vous aux hommes de l'art et choisissez les plus habiles. Prenez aussi de préférence les gardes-moulins qui unissent l'expérience au savoir et qui se sont fait une réputation méritée dans le cours de leurs voyages. Ce sont eux qui peuvent vous éclairer et mener à bien votre entreprise. Craignez, en vous confiant au premier venu, de compromettre vos intérêts. Une des premières garanties du succès, c'est le talent de l'ouvrier, et vous êtes assuré qu'il est à la hauteur de sa tâche si sa science est secondée et soutenue par une longue pratique.

En second lieu, ne lésinez pas sur le prix ; si vous avez à cœur d'avoir un bon moulin, ne visez pas au bon marché. Ce qui est excellent ne se paie jamais trop cher. Pénétrez-vous bien de l'idée qu'il n'appartient pas à l'homme de faire quelque chose de rien : Dieu seul a ce privilège. Payez largement et vous serez largement indemnisé ; votre moulin sera construit avantageusement, il fonctionnera à merveille, et vous n'aurez plus à y revenir d'une vingtaine d'années ; au lieu que si vous obligez le mécanicien à monter votre usine à bas prix, comme il est certain qu'il n'ira pas y mettre du sien et qu'il cherchera au contraire à gagner

le plus possible, à votre exemple, vous n'aurez que ce qu'o[n]
appelle de la *pacotille*. Si, malgré les progrès de l'art, on vo[it]
encore tant de variété dans le système de montage, c'est qu'o[n]
en met aussi beaucoup dans le chiffre de la dépense.

Montez des moulins qui facilitent le travail et épargnent auta[nt]
qu'il se peut la main-d'œuvre; ce sera le premier bénéfice [de]
votre usine et aussi le plus net; car si, par exemple, vous parven[ez]
à réduire votre personnel d'un ou de deux hommes, sans que po[ur]
cela la somme de travail soit diminuée, vous aurez en épargne [à]
la fin de l'année une somme assez ronde.

Pour que le moulin soit facile et qu'il n'emploie que très-peu [de]
monde, il faut qu'il soit monté dans un bâtiment à trois étage[s,]
de manière que les meules affleurent le plancher du premier, q[ue]
les bluteries à farine soient au troisième, et celles des gruaux a[u]
second, ainsi que la chambre aux farines. L'emballage d[es]
farines sera fixé au premier, afin de ne pas avoir à les remont[er]
du rez-de-chaussée pour les charger à la planche. Enfin, qu'il n[e]
ait point de sacs à remonter, et que l'homme chargé de ce servi[ce]
n'ait à monter que les blés sales pour les mettre dans la trémie [du]
nettoyeur, qui se trouve dans un compartiment du troisième étag[e.]
De là, ces blés arriveront tout nettoyés sur le plancher du secon[d,]
dans une chambre à blé, où un cylindre *mouilleur* les transmett[ra]
aux trémies des moulins placés au premier. Les remoutures se tro[u]-
vant au second, on n'aura plus aucune marchandise à remonte[r.]

Tels sont les moyens d'éviter la main-d'œuvre et d'obtenir [en]
résultat un bénéfice équivalent parfois au prix de ferme du mouli[n;]
car deux hommes de plus et le grand déchet qu'occasionne [le]
remaniement des marchandises portent souvent, au bout de l'anné[e,]
la dépense ou la perte à un chiffre assez considérable.

Nous n'avons pas besoin de dire ici quel doit être le diamèt[re]
des meules. Nous avons exposé d'une manière assez explicite l[es]
préceptes de la méthode à ce sujet. Il faut sans doute tenir comp[te]
de la force motrice que vous avez à votre disposition; si vous n[e]

pouvez pas obtenir une rotation facile avec des meules d'un mètre 30 ou 35 centimètres, prenez un diamètre moindre; mais ne dépassez pas un mètre 40, alors même que vous pourriez faire mouvoir un quartier de montagne.

N'oubliez pas non plus ce que nous avons dit sur le choix et le prix des bonnes meules. Nous vous avons aussi renseignés suffisamment sur ce point dans notre première partie. La question du habillage a été traitée dans la seconde avec assez d'étendue pour que nous n'ayons pas à y revenir ici; vous n'avez qu'à la consulter. Enfin, nous exposons au commencement de cette troisième partie quelle est l'importance d'un bon garde-moulin.

Si vous réunissez toutes ces conditions, vos moulins neufs feront votre fortune, en servant le public de la manière la plus avantageuse. Vous aurez le mérite d'avoir contribué au progrès de l'art et au bien général.

Puissent les propriétaires-meuniers des contrées reculées entendre et suivre les avis que nous venons d'émettre dans cet article! Ce sont eux surtout qui ont besoin de ces conseils et de ces recommandations.

Article 6.

Ce qui trompe les gardes-moulins qui changent subitement de contrée.

La nature des blés variant avec les climats, il est évident que le système de mouture doit éprouver aussi une modification. Il s'ensuit que les gardes-moulins qui se transportent du nord au midi, ou réciproquement, ont une étude de quelques jours à faire sur le meilleur procédé à suivre pour le moulage. Les blés du nord sont tendres et faciles à moudre; ceux du midi sont secs, très-riches en gluten, et demandent un autre genre de travail. La méthode usitée

dans le nord, quelle que soit sa perfection, ne saurait donc ê
employée avec avantage dans le midi ; elle doit être plus ou mo
modifiée.

Cette modification est souvent dans la nature des meules,
sont moins parfaites dans le midi, à ne considérer que la val
et la nature intrinsèque de la pierre, mais qui, étant appropri
à leur usage, ont une supériorité relative au genre de travail qu
exige d'elles, pourvu que le moulin soit bien monté. Ces meu
ont leur genre spécial d'usure et veulent des soins particuliers

Si les moulins ne sont pas pourvus des pierres recommand
par la méthode, ce qui est fréquent, c'est une difficulté de p
pour le garde-moulin ; il se trouve souvent dans un vrai désar
C'est alors qu'il a besoin de redoubler d'adresse.

Autre chose encore : les blés, au lieu d'être épurés par
nettoyeur, comme dans le nord, sont soumis au lavage. Cela su
pour exiger un changement assez notable dans le système
mouture.

Il faut donc que le garde-moulin tienne compte de toutes
différences, et, quels que soient l'habileté qu'il possède et
degré d'intelligence, qui pourront le rendre capable de saisir
peu de temps les modifications à faire dans ses procédés, il n
est pas moins vrai qu'il sera surpris de prime abord et qu'il
trouvera assez embarrassé pendant une quinzaine de jours.

Quant à celui qui viendrait insensiblement du nord au midi,
travaillant successivement dans chaque ville qui se trouverait
son passage, il se ferait peu à peu et sans trop s'en apercevoir
système qu'il aurait à pratiquer dans les régions les plus m
dionales, et n'éprouverait pas de difficultés sérieuses en y arriva
Il se serait formé graduellement, il serait propre à diriger
usine en tout pays. Mais tel n'est point le cas que naturellem
nous avions en vue quand nous avons mis en opposition le m
avec le nord.

Sur ce point, la méthode, et nous entendons ici la connaissa

omplète de ses enseignements, peut être d'un très-grand secours. Comme elle indique la nature des blés, le genre de mouture qui s'approprie à chaque espèce, les sortes de meules qui y conviennent et la manière de traiter ces meules, l'ouvrier, dirigé par toutes ces indications, se met très-vite au courant de la situation. Il ne fait rien à l'aventure et ses épreuves, déjà marquées au cachet de la science, sont promptement achevées. Il sait d'avance que plus les blés sont riches en gluten, plus ils sont secs, plus aussi il y a de soins à prendre pour obtenir un bon résultat et pour éviter la remouture; il n'y a pour ainsi dire rien dont il n'ait une connaissance plus ou moins complète.

Article 7.

Conseils aux maîtres-meuniers qui emploient des gardes-moulins.

L'ouvrier expérimenté dans son métier a toujours le sentiment de son habileté; son savoir-faire ne manque pas de lui inspirer un peu d'amour-propre. Il s'ensuit qu'il n'est pas exempt de susceptibilité, et que si on le contrarie il se rebute bien vite et ne travaille plus que machinalement, si toutefois il ne vous quitte pas aussitôt.

Il importe au maître-meunier de bien examiner les choses, avant de donner des ordres à un garde-moulin qui se trouverait dans ce cas. S'il fait preuve de goût, d'aptitude, de connaissance, laissez-le travailler librement. Ses fonctions seront consciencieusement et efficacement remplies; vous n'aurez que des fruits à recueillir, des avantages non douteux à retirer, alors même que sa méthode vous paraîtrait défectueuse au premier abord; car ce n'est pas sur une mouture que vous pouvez porter un jugement définitif.

Ayez égard surtout à l'état de vos meules; il peut se faire qu'elles aient été négligées et mal tenues; un seul rhabillage ne suffit pas pour en obtenir une mouture parfaite. Vous pourriez vous tromper,

en concluant de ce premier travail que l'ouvrier est peu capab*
Il est impossible que vous vous rendiez compte sur une épreu*
de ce genre de ses lumières et de son savoir-faire. Laissez-lu*
temps voulu, une quinzaine de jours.

Vous saurez plus promptement à quoi vous en tenir à son su*
en examinant de quelle manière il s'y prend pour la distribut*
du travail intérieur du moulin. Vous reconnaîtrez à première *
si vous avez affaire à un praticien. Si les ordres qu'il donne s*
précis et utiles, s'il ne commande pas un travail qui soit à refa*
ou qui doive être renvoyé, et qu'il sache ménager le temps,
bien disposer, vous êtes presque certain d'avoir un homme inte*
gent et précieux que vous ferez bien de conserver dans vo*
maison.

Il est vrai que tout n'est pas là et que cette sage dispensation *
temps et des choses ne constitue pas tout le talent nécessaire, m*
elle est d'un augure favorable : l'ouvrier mérite déjà jusqu'à *
certain degré votre confiance. Vous achèverez de vous édifier *
son compte en surveillant la mouture. Si elle se présente dans *
conditions satisfaisantes au bout de l'intervalle indispensable*
sans que durant ce temps-là il se produise trop de pert*
attachez-vous cet homme : il sera pour vous un trésor.

Mais si, après avoir pris les précautions nécessaires pour ne *
vous tromper dans votre appréciation, vous avez reconnu plus *
moins vite qu'il s'entend peu à la ciselure et à la direction *
meules, que les blés s'altèrent et perdent leurs propriétés ess*
tielles, ce serait une imprudence de votre part de compromet*
trop longtemps vos intérêts et ceux de vos pratiques.

Article 8.

Devoirs et responsabilité des gardes-moulins.

Les gardes-moulins ont de nombreux et importants devoirs à remplir et leur tâche leur impose une grave responsabilité. Les longues recherches des bons praticiens en vue d'améliorer les méthodes et les découvertes précieuses qui en ont été le fruit, démontrent combien l'œuvre dont ils sont chargés exige de savoir, de vigilance, de sollicitude et d'activité; mais elles leur aplanissent aussi la voie, éclairent leurs pas et rendent leur marche plus sûre et plus facile. C'est à eux de bien suivre ces préceptes et de ne rien négliger pour tout conduire à bonne fin; car, en conscience, ils sont responsables des pertes causées à leurs maîtres par leur faute ou leur imprudence.

Il est aussi de leur propre intérêt de justifier la confiance de leurs patrons et de s'attirer une bonne renommée dans leur art par leur application et leur zèle, parce qu'on se dispute les bons ouvriers et l'on n'hésite pas à les rémunérer largement, sans compter la satisfaction qu'on ressent de s'être fidèlement acquitté de ses devoirs et d'être honoré de l'estime publique.

Ceux qui ont la direction de plusieurs paires de meules et qui ont des subalternes pour auxiliaires dans leur travail doivent avoir l'œil sur tout. Commandez avec douceur, c'est un devoir d'humanité; ne vous prévalez pas et ne vous targuez pas de votre supériorité, c'est un devoir de bienséance; autrement vous proclameriez moins votre talent qu'une faiblesse d'esprit et le manque de savoir-vivre. La modestie gagne les cœurs, la douceur subjugue les esprits; l'orgueil froisse et la brusquerie rebute. Que l'affection ait plus de part dans l'obéissance que la crainte; tout en ira bien mieux.

Cela ne vous empêche pas, si vous êtes chargé de la direction

de tout ce qui concerne le travail intérieur du moulin, d'appor[ter]
un grand soin dans l'exercice de toutes vos fonctions, d'exiger [ce]
qui est juste, de commander ce qui vous paraît utile ou nécessai[re].
Veillez à ce que vos meules soient bien tenues, rhabillez-[les]
souvent et le plus finement possible. Assurez-vous d'un coup d'œ[il]
rapide si chacun s'acquitte de sa tâche. Il faut savoir promptem[ent]
débarrasser l'intérieur des travaux qui l'encombrent et faire par[tir]
les marchandises. Ne mettez pas votre maître dans l'obligatio[n],
quand il est là par hasard, de prendre le commandement ; vo[us]
perdriez beaucoup de votre autorité. Le patron ne vous entrave[ra]
pas le moins du monde, si les affaires vont bien et si l'ordre [et]
l'activité règnent dans le moulin.

A ce propos, nous conseillerons au propriétaire-meunier, s'i[l a]
quelque observation à faire, de choisir le temps opportun et [de]
ménager la susceptibilité d'un homme qui lui est du reste utile,
de ne pas lui faire des remarques publiquement, si elles étaient [de]
nature à diminuer tant soit peu son influence sur les employ[és]
inférieurs. L'ordre et la paix qui doivent régner dans l'usine [y]
sont intéressés.

La nuit, les gardes-moulins ne doivent point confier la condu[ite]
des meules à un second qui ne serait pas encore assez habile po[ur]
faire un travail de cette importance. Il faut qu'ils surveillent eu[x-]
mêmes la mouture, qu'ils règlent les moulins et qu'ils s'assure[nt]
que rien n'est changé à la marche des meules. Il y a toujours d[es]
travaux auxquels ils peuvent occuper les manœuvres et les employ[és]
secondaires, comme le soin de charger les moulins et de graiss[er]
les tourillons des diverses machines en mouvement.

Ils doivent aussi vérifier l'état des blés qui entrent dans [le]
moulin, examiner s'ils ne contiennent pas des substances étra[n-]
gères, des matières impropres à la mouture, et faire à ceux qui l[es]
apportent les observations exigées par la circonstance, afin [de]
s'épargner les reproches des personnes peu délicates, qui préte[n-]
dent avoir une bonne farine avec des blés de mauvaise qualité.

car il s'en trouve souvent qui n'ont pas toute la bonne foi et la loyauté désirables. Enfin, ils doivent, en toute occasion, conserver un échantillon qui restera là pour prévenir toute difficulté.

Parmi les blés qui entrent au moulin, il en est souvent qui ont besoin d'être mouillés; les gardes-moulins doivent surveiller attentivement cette opération, parce que fréquemment les blés s'humectent trop si l'on n'y prend garde, et il en résulte des conséquences fâcheuses que nous expliquerons plus loin.

Nous engageons vivement les gardes-moulins à ne pas perdre un instant de vue leurs diverses obligations, et en particulier pour les choses où leur présence est indispensable ou très-utile, à ne pas négliger les plus menus détails qui, pris séparément, paraissent quelquefois insignifiants ou sans importance réelle, et dont les effets plus ou moins répétés se font bientôt sentir dans la totalité des affaires. Et s'il en est ainsi pour les moindres objets, quelle ne doit pas être leur vigilance sur des choses graves, comme la température des meules, par exemple? C'est ici que quelques moments d'oubli suffisent pour causer des pertes considérables, nous ne dirons pas seulement par les déchets, mais surtout par l'altération des principes essentiels à la nutrition et des propriétés bienfaisantes que renferment les blés. Les gardes-moulins sont en quelque sorte les dépositaires de la santé et de la salubrité publiques, et nous ne craignons pas de dire qu'ils peuvent contribuer beaucoup à prévenir et à alléger les malheurs des disettes, en évitant les préjudices qui sont la conséquence d'une mouture défectueuse.

Pour cela, vous n'avez qu'à ne pas dévier du chemin que vous indique et vous aplanit la méthode. Tenez à l'honneur de la meunerie, car c'est le vôtre, et c'est aussi votre intérêt. Pratiquez votre métier avec goût et soyez des hommes utiles.

Article 9.

Des diverses manières de conduire les meules sur les blés

Il arrive très-souvent que chaque garde-moulin a une métho[de] qui lui est propre ou particulière, tellement il y a encore de diver[-]sité dans notre art. Chacun veut être ou passer pour savant da[ns] sa profession. Mais il n'en est pas moins vrai que, parmi tout[es] ces méthodes, il doit y en avoir une supérieure à toutes les autre[s] et qui par conséquent doit être préférée à celles qui ne sont fondé[es] que sur un orgueil mal entendu ou sur les préjugés.

Combien il serait désirable que tous marchassent sur les trac[es] des bons praticiens, et qu'à leur exemple on ne se servît que d[es] moyens les plus propres à contribuer au bien général! Tout est l[à,] nous ne cesserons de le répéter. Pourquoi rejeter le progrè[s,] pourquoi s'obstiner à suivre un sentier raboteux, quand une vo[ie] large, sûre et commode, s'ouvre devant vous, quand vous pouv[ez] arriver promptement au but et marcher comme en chemin de fe[r.]

Ainsi, les meuniers qui pratiquent la mouture française impr[i]ment à leurs meules un mouvement très-lent, de manière à [ce] qu'elles n'opèrent que de cinquante à soixante révolutions par m[i]nute, et ils ne font jamais bien effleurer leurs marchandises, [de] sorte que les sons, tout en ayant l'apparence d'être bien dépouill[és] des principes nutritifs, ne le sont très-souvent que fort imparfa[i]tement; ce qu'il n'est pas même facile de reconnaître et de cons[-]tater, parce que ce système de mouture a pour caractère de fris[er] les sons, au point que rarement on peut bien voir à découvert le[ur] face intérieure.

Il est donc nécessaire de le rejeter, attendu qu'il oblige [à] remoudre les sons, ou autrement on a infiniment plus de remo[u]ture à faire; car il arrive fréquemment qu'on retire des bluteri[es] deux sacs de farine finie et trois sacs de gruaux, sans y comprend[re]

les recoupes fines et grosses, dont la remouture est tout-à-fait indispensable.

Dans la mouture anglaise, on ne manque pas non plus toujours de défauts. Il est des gardes-moulins qui conduisent leurs meules en les tenant très-élevées, de manière que les sons restent encore chargés de substances propres à la panification; ils sont donc obligés de les remoudre, sans compter la grande quantité de remouture en gruaux que leur lègue ce mauvais procédé. Nous n'avons pas besoin de rappeler le déchet qui est la conséquence des remoulages.

Les mêmes inconvénients se produisent chez ceux qui ont la mauvaise habitude de ne rhabiller leurs meules que tous les huit jours, soit par négligence, soit par défaut de système. Il est impossible qu'en procédant de cette façon ils obtiennent un rendement avantageux, parce que l'action des meules émoussées manque d'énergie. Quand le mordant a disparu, le grain roule et glisse sans se concasser suffisamment, et la mouture est mauvaise. En outre, la température intérieure s'élève par suite du frottement des meules qui ont perdu leur activité et leur ardeur.

Nous rejetons par conséquent toutes ces méthodes erronées, pour nous livrer à la seule qui est exempte d'imperfections. Elle donne un résultat plus lucratif sous tous les rapports; elle épargne le temps et évite un travail considérable en remoutures. On doit avoir soin pour cela d'effleurer autant que possible les blés, afin de n'avoir pas de remouture en sons et en recoupes grosses et fines. Il arrive cependant quelquefois qu'il est impossible d'effleurer définitivement les blés pour éviter la remouture des sons; mais ce n'est que pour les blés malpropres ou avariés. Quant à ceux qui sont de bonne qualité, notre méthode prévient toutes ces mains-d'œuvre superflues et ruineuses, surtout lorsqu'on est muni d'un bon nettoyeur ou d'un décortiqueur qui a la propriété d'enlever la première pellicule du grain sans augmenter en rien les déchets.

On ne peut que désapprouver aussi formellement les gardes-

moulins qui ont pour principe de conduire leurs meules très légèrement, de manière à leur faire opérer un nombre de révolutions qui sort des limites de l'art. Ce système est essentiellement défectueux, parce que, sans avancer l'ouvrage, il compromet gravement la qualité de la marchandise, comme nous l'avons suffisamment expliqué plus haut.

Ceux qui dirigent leurs meules d'après le procédé contraire, c'est-à-dire d'une façon trop lente, en les surchargeant d'une trop grosse quantité de grains, ne sont pas plus dans le vrai que les précédents.

Telles sont en somme les observations que nous avions à faire sur les diverses manières de conduire les meules en mouture. Nous donnerons sur ce même sujet de plus amples détails dans les articles suivants.

Article 10.

De la mouture à la française.

La mouture chez les anciens n'était certainement pas aussi bien faite que chez les modernes. Il ne faut pas croire pourtant qu'ils aient absolument négligé les moyens de l'améliorer. La preuve c'est qu'ils apprirent à distinguer les pierres qui étaient les plus propres à cet usage; et bien que nous ayons sur ce sujet peu de documents, c'est assez de l'autorité de Pline, le savant naturaliste, qui nous apprend que, entre toutes les pierres meulières connues, celle d'Italie était de beaucoup la meilleure. Quant à leur système de moudre, ils durent aussi faire les observations qui tombent les premières sous les sens, telles que la différence des moutures obtenues dans des conditions plus ou moins favorables, soit à cause de l'état des meules, soit à cause de la manière de les diriger. A en juger par la situation et le degré d'intelligence des personnes qui étaient employées au moulin, et par ce qui s'est passé chez

nous, on doit en conclure que le progrès fut lent, mais enfin il y eut progrès; car le perfectionnement de la panification dans les temps anciens se trouve bien constaté. Or, pour faire un pain succulent, tel que l'obtint le sicilien dont nous avons parlé au commencement de notre ouvrage, et qu'on le fabriqua depuis, il fallait avoir une farine bien confectionnée. Et quand Horace, le spirituel poëte latin, dit que dans une petite ville dont le nom ne peut entrer dans ses vers, mais qui était située sur la voie *Appia*, aux approches de l'Apulie, le pain était d'une beauté sans égale, tandis qu'il était pierreux à Canusium, autre ville à quelque distance sur la même voie, quelle était la cause de cette différence? C'était certainement le soin qu'on mettait d'un côté à la mouture, et la négligence qui présidait de l'autre au choix des éléments d'un bon moulin, à la direction et à l'entretien des meules et à l'épuration des blés, si toutefois il en était besoin; car nous ne croyons pas qu'on puisse arguer ici de la différence même des blés. Ce qui nous confirme dans ce sentiment, c'est que chez nous il suffit de passer la frontière de deux pays limitrophes, ayant même climat, même sol et même nature de blés, pour trouver dans le pain une différence radicale. D'où vient cela?..... De la manière de faire le pain? Oui un peu, sans doute, mais surtout de la mouture.

Quand on découvrit le quartz molaire de la Ferté-sous-Jouarre, une révolution s'opéra dans le genre des meules usitées, mais non complètement dans l'art de moudre. Il fallait bien des siècles encore pour arriver à ce grand résultat. Toutefois, les pierres françaises de la Ferté valurent au système de moudre adopté le nom de *mouture à la française*. Les meules étant toutes à peu près de la même nature, étant faites sur un modèle sans variation notable, traitées d'après les mêmes procédés et conduites d'une manière identique, ou peu s'en faut, il s'ensuit que la mouture devait présenter à peu près partout les mêmes caractères. Il ne faut donc pas s'étonner qu'on lui applique une dénomination générique, celle de *mouture à la française*, puisque les meules de grand renom

venaient d'une terre française. On a ensuite désigné sous le mêm[e] titre toutes les moutures faites avec n'importe quelle meulière pourvu que les meules fussent à peu près de la même forme et d[u] même diamètre.

Ce mot *mouture* dérive de *moudre*, mais il n'est pas ancie[n] dans notre langue; il fut créé pour désigner le produit obten[u] par le système de moudre qu'inventa Pingeauts, meunier à Senlis vers les premières années du XVIIe siècle. Depuis cette époque la meunerie fit assez de progrès; mais elle reçut sa véritable im[-] pulsion du système américain, introduit, comme nous l'avons di[t] en Europe par les Anglais. L'amélioration fut promptement re[-] connue par les personnes intelligentes, et dès-lors la mouture à l[a] française déclina et tendit de jour en jour à se restreindre et disparaître; car elle ne tarda pas d'être entièrement délaissée pa[r] la boulangerie et par les négociants en farines, ainsi que par tou[s] ceux qui surent de bonne heure comprendre leurs intérêts.

Les motifs de cet abandon étaient, comme nous l'avons dit[,] les inconvénients et l'imperfection de ce système, qui d'abor[d] exige trop de force motrice, ensuite veut trop de temps pou[r] donner un travail fini et sans défaut, puis cause trop de déchet pa[r] la nécessité des remoulages, et enfin est trop exposé à altérer le[s] principes constitutifs du grain par l'effet de la température élevé[e] qui se produit facilement entre des masses en mouvement de l[a] dimension des meules françaises.

Ce n'est pas tout encore, car les défauts abondent dans ce sys[-] tème de mouture : les sons mal dépouillés demandent le remou[-] lage; l'eau végétative des blés s'évapore sous l'action de la chaleu[r] et amène une diminution de poids que le meunier doit compenser[.] En outre, la rotation des meules françaises étant de moitié plu[s] lente que celle des meules anglaises, à raison de leur énorm[e] diamètre, il est aisé de comprendre que, les blés subissant u[n] roulement plus considérable et une trituration plus prolongée, l[a] farine doit nécessairement se ternir dans le chemin qu'elle a à fair[e]

avant de s'échapper, surtout étant en contact avec une pierre plus poreuse, telle que l'est la meule française ; car le silex se dégrade aussi plus facilement en raison de sa porosité. Ajoutez à cela des sons trop découpés, ce qui pique les farines et les rend défectueuses.

Voilà ce qu'on a compris, ce qui a frappé les regards, quand on a comparé les résultats des deux systèmes ; voilà ce qui a motivé le changement, la révolution dans le genre de mouture. On ne devait pas hésiter, en effet, à donner la préférence à celle qui offre des avantages si évidents.

Notre démonstration est assez claire, pensons-nous, et elle se fonde sur des faits assez graves pour engager les meuniers qui sont encore en retard à laisser de côté un système où les difficultés surgissent à chaque instant, et où le travail, même le plus intelligent, n'aboutit en définitive qu'à des résultats inférieurs sous tous les rapports.

Soyons enfin de bonne foi et cessons de nier le progrès. Voyez comme il s'accomplit de toutes parts ! Nous sommes environnés de merveilles : la science transforme tout, perfectionne tout, jusqu'à l'art de tuer et de détruire, et notre industrie, qui touche de si près au plus impérieux de nos besoins, serait restée stationnaire !.. Ah ! gardez-vous de le croire ! ce serait une insulte pour notre profession, une insulte pour l'humanité tout entière.

Oui, la meunerie a marché et ses progrès sont certains. Que l'ignorance ou la paresse les nient encore, qu'importe ! bon gré, mal gré ils auront le dessus, et les intelligents, tant au point de vue de leur intérêt propre que de l'intérêt général, savent bien à quoi s'en tenir, tandis que leurs contradicteurs subissent de plus en plus les conséquences funestes de leur fatal aveuglement.

Qu'on ne dise plus que dans la méthode anglaise la tenue des meules exige plus d'application et de soins ! Depuis quand le bon et le beau s'obtiennent-ils sans efforts et sans travail ? depuis quand la négligence et l'impéritie ont-elles la prétention de lutter de succès avec l'étude et la science ? Partout et toujours le bon vou-

loir et l'intelligence ne sont-ils pas nécessaires pour arriver à bien Et d'ailleurs, fallût-il admettre que la méthode anglaise exige plus de soins que l'ancienne, ce qui ne pourrait être vrai qu'e admettant que l'ancienne aurait le triste privilège de ne pas êt tenue à faire le mieux qu'il lui serait possible, les magnifique résultats de la nouvelle méthode ne seraient-ils pas là pour inden niser le meunier outre mesure?

Quant au surcroît de déchets qu'on allègue gratuitement contr l'école moderne, c'est à faire sourire de pitié celui qui a la moindr connaissance de ses procédés et de ses effets. On peut avoir peu du travail, ce qui est peu honorable, on peut craindre la dépense qu'on ne peut pas toujours affronter; mais il faut au moins savo se taire quand on a le sentiment de son infériorité ou de son in puissance.

Article 11.

De la mouture anglaise inventée par les Américains.

Le plus grand service qu'on puisse rendre à l'humanité, c'est d la doter des moyens d'augmenter ses ressources alimentaires e d'en améliorer la nature, et comme le pain est le premier d aliments, toute introduction tendant à le rendre meilleur et pl abondant est un bienfait public. Celui donc qui, le premier, e l'idée de la mouture dite *à l'anglaise* doit être regardé comme u des plus utiles économistes du monde et comme un bienfaiteur d genre humain. Malheureusement, son nom n'est pas inscrit da les annales de l'histoire. Mais, quel qu'il soit, ce bienfaiteu inconnu mérite à jamais notre reconnaissance.

L'introduction de son système parmi nous ne remonte qu'à u quarantaine d'années. C'est vers 1816 que le premier moulin l'anglaise fut créé à Saint-Quentin, sous la direction de l'ingénieu Mousdly. Les plans et les dessins furent levés par ordre du gou

vernement et déposés au conservatoire des arts et métiers de Paris.

La mouture à l'anglaise est tout autre que la mouture à la française : elle parachève mieux le travail ; elle donne des farines plus blanches, moins piquées et plus propres à la panification ; elle fait des sons plats et bien dépouillés des principes nutritifs et produit moins de gruaux. Elle évite donc les déchets des remoulages réitérés et épargne le temps.

Elle opère le broiement avec plus de rapidité, par le seul effet de la vitesse de la rotation ; ce qui facilite l'expédition du travail. Il s'ensuit que la farine reste moins longtemps exposée à la température intérieure produite par le frottement ; promptement faite, elle est soustraite promptement aussi à l'action de la chaleur, soit par la célérité du mouvement, soit à cause de la diminution du diamètre des meules. L'eau végétative n'a pas le temps de s'évaporer et les principes essentiels du blé se maintiennent intacts, sous l'influence de l'atmosphère qui tempère immédiatement le degré de chaleur que la farine vient d'acquérir. Elle reste donc plus blanche et mieux constituée.

Une cause encore de ces précieux avantages, c'est que la farine n'a pas à subir aussi longtemps que sous les meules françaises le contact de la pierre, qui pourrait la ternir. Ajoutez que la pierre du système anglais est plus pleine, forme mieux les sons et donne des farines plus douces au toucher, qui, à la vente, flattent à la fois l'œil et le tact et qui font un pain bien plus beau.

Il n'est pas difficile de se rendre compte de ces résultats en suivant la marche des grains et l'action qu'ils subissent : à leur entrée sous la meule, ils sont conduits par le cœur jusqu'aux abords de l'entrepied, où ils se concassent pour y former les sons ; ils sont ensuite menés vers la fin de l'entrepied qui les aplatit et où les gruaux reçoivent leur forme en épaisseur. De là ils parviennent sous la feuillure, qui achève de dégager les sons des principes nutritifs et effleure définitivement les marchandises qui

lui sont soumises. Toutes ces opérations s'accomplissent avec la rapidité de l'éclair et de la manière la plus parfaite, pourvu que les meules soient rhabillées finement, fréquemment et avec beaucoup de soins.

Avec ce système, on n'a plus de remouture de sons ni de recoupes grosses et fines. On tient ses meules plus rapprochées sur le blé, de sorte que la farine première se trouve terminée du premier coup, et même une partie de la deuxième et surtout celle que l'on recueille vers l'extrémité de la bluterie, aux abords de la première.

On remet ensuite les gruaux pour compléter la mouture, et c'est une opération qui demande peu de temps.

Cette particularité du rapprochement des meules est d'une grande influence sur le fini du travail et sur l'abondance des produits. Ceux qui emploient ce mode de moulage ne tardent pas d'en reconnaître les bons effets, à cause des remoutures qu'ils évitent, ainsi que les déchets, et de la blancheur éclatante de la farine, qui ne peut se ternir dès qu'elle échappe à la répétition des remoulages. Le contraire arrive si l'on tient les meules moins rapprochées.

La remouture des sons et des recoupes est un des plus mauvais travaux que puissent faire les meuniers ; car les marchandises qui en sortent ne valent guère plus que celles dont ils opèrent le remoulage. C'est se tromper sur ses intérêts que d'y recourir principalement lorsque les sons se vendent au prix de 13 à 14 fr les 100 kilogrammes.

Nous sommes convaincu par plusieurs expériences que le dépouillement des sons qui s'opère dans la première opération du moulage, est toujours mieux fait et que la farine adhérente à leur enveloppe est de première qualité. Si la farine est rousse après le moulage, c'est que l'opération a été faite dans de mauvaises conditions et que les meules ont trop brisé et broyé les sons. Cela peut arriver quelquefois avec une première mouture mal comprise,

mais cela arrive à peu près toujours dans l'opération du remoulage. Etant ainsi réduits en poudre, fondus et mêlés avec la farine, les sons lui communiquent leur couleur jaunâtre et neutralisent sa saveur naturelle; en sorte qu'elle devient impropre à une bonne panification, d'un mauvais goût et d'une nuance sale.

Au contraire, si l'on mélangeait, par exemple, trois parties de son avec une de farine de première qualité pour en faire du pain, nous sommes persuadé que le pain provenant de ce mélange n'aurait point de mauvais goût, qu'il serait d'une blancheur passable, bien meilleur et plus sain que celui qui proviendrait des remoulages des sons et des recoupes.

Voilà la méthode que tous les meuniers devraient mettre en pratique, la seule qui leur puisse assurer des bénéfices mérités, tout en contribuant au bien-être des populations.

Pourquoi le progrès est-il si lent à s'établir? pourquoi ceux qui travaillent à étendre ses conquêtes pacifiques meurent-ils presque tous à la tâche, sans avoir pu couronner leur œuvre? C'est qu'ils aspirent souvent à un résultat qui n'est pas en proportion avec leurs forces; c'est qu'ils rencontrent des entraves de toutes parts, dans l'ignorance, dans les préjugés, dans un système établi, dans le dénigrement, dans l'impuissance des particuliers, dans l'apathie des gouvernements. Pendant que ces amis de l'humanité expirent dans la misère, épuisés par la lutte et les tentatives, le malaise s'accumule au sein de la société; le flot destructeur monte, déborde et menace de tout engloutir. Alors on essaie d'arrêter ses ravages; on apporte aux digues ébranlées mille éléments divers, on jette dans le gouffre dévorant plus de trésors qu'il n'en aurait fallu pour prévenir le fléau et assurer la sécurité publique.

Si l'on veut affermir la société, qu'on fortifie toutes ses bases. Ce qu'on doit faire pour les besoins moraux échappe à notre compétence; les grands esprits en sont les juges; mais qu'il nous soit permis d'élever notre voix en faveur des besoins matériels, qui ont aussi leur large part dans l'équilibre social. Qu'on améliore

l'agriculture, c'est une pensée vitale; mais, qu'on le sache bien si l'agriculture est une des mamelles de la nature, la meunerie e[st] sa seconde mamelle.

Or, la méthode seule rend cette mamelle féconde. Le gouve[r]nement pourrait la rendre intarissable, en propageant les bo[ns] procédés de mouture, en aidant les particuliers à transform[er] leurs moulins, surtout dans les campagnes; en établissant d[es] concours et des primes, en fondant des meuneries modèles.

Article 12.

De la mouture ronde dite à la grosse.

Pour la mouture ronde, on tient les meules un peu plus rappr[o]chées, afin de bien dépouiller les sons et de faire une farine da[ns] laquelle se trouvent confondues ensemble les premières, l[es] deuxièmes et tout ce qu'on peut tirer des blés, c'est-à-dire q[ue] l'on fait bluter à 10, à 15, à 20, à 25 pour 0/0, et on mélange tout ensemble.

La mouture blutée à 10 pour 0/0 est destinée aux prisons; cel[le] qui l'est à 15 pour 0/0 est livrée aux manutentions militaires; cel[le] qu'on blute à 20 pour 0/0 constitue la mouture bourgeoise, et cel[le] qui est blutée à 25 pour 0/0 est réservée à la boulangerie.

Les négociants en farine qui ont des blés d'une qualité p[eu] favorable en font confectionner des farines inférieures. On don[ne] aux farines obtenues par ce genre de mouture le nom de *ronde* parce que la fleur de farine s'y trouve avec le reste, même l[es] gruaux, tant premiers ou blancs que deuxièmes, car dans la mo[u]ture ronde on ne les fait point remoudre; on tire tout ce qui tom[be] dans la case des gruaux et on le mélange avec la farine finie. [Le] nom de mouture *à la grosse* vient des moutures blutées à 10 ou [15] pour 0/0, pour lesquelles on ne fait presque jamais aucun remo[u]lage. On moud le blé et l'on blute, ensuite on mélange le tou[t]

après avoir retiré les sortes de sons déterminées par la qualité de pain que l'on désire.

Mais de tous les systèmes de mouture c'est encore la méthode anglaise qui l'emporte. En vain dit-on qu'elle ne peut nous donner les espèces de farines que nous venons de signaler, c'est une erreur; nous le montrerons notamment pour ce qui regarde la mouture de manutention dans un article à part.

Nous n'avons pas cru devoir nous étendre davantage sur le sujet que nous venons de traiter; nous n'avions en vue que de faire connaître sommairement ce genre de mouture aux meuniers des contrées éloignées, pour les instruire d'un usage particulier à quelques régions.

Article 13.

Mouture à vermicelle et à semoule.

Nous intercalons ici, à titre de renseignement, quelques indications sur la mouture propre au vermicelle et à la semoule, qui ne doivent avoir dans notre sujet qu'une importance toute secondaire.

Les blés tendres n'ont pas les qualités nécessaires pour ces sortes de moutures, surtout pour la semoule, qui demande des blés durs, tels que ceux dont on se sert pour la soupe de ménage, après les avoir passés au gruaire.

On mouille les blés environ une heure ou deux d'avance, pour que l'humidité puisse pénétrer la première pellicule du grain, afin de faciliter le dépouillement des sons. Après cette pellicule se trouvent immédiatement les gruaux, qui pénètrent le plus souvent dans cette espèce de blé jusqu'au centre.

Le temps voulu étant écoulé après ce mouillage, on soumet le blé à l'action de la meule, qui a dû être préparée à cet effet.

Pour bien opérer la mouture à semoule, les meules doivent

être d'une nature pleine, mais vive. On les tient moins rapprochée que pour la mouture ordinaire, afin d'obtenir un moulage q conserve en partie les gruaux uniformes, sans les réduire en farine car si la farine se produisait, ce ne serait pas le moyen d'avo une semoule régulière, et d'ailleurs on subirait un grand déch et une vraie perte, attendu que les débris de ces moutures ne vendent guère plus que les gros sons et souvent le même prix.

Les meules doivent être ciselées comme les autres, mais pl profondément que pour la mouture ordinaire. Leur entrée e absolument la même que dans le système anglais, elle est seul ment bien moins polie. On a soin, comme nous l'avons dit, ne pas trop les rapprocher, pour ne pas nuire à la mouture. Il faut pas non plus les tenir trop élevées, car les gruaux ne seraie pas uniformes et il y aurait un grand déchet.

Pour la fabrication du vermicelle, on se sert le plus souvent (farines moyennes; cependant les qualités inférieures sont fait ordinairement avec de la farine de gros blé ou avec des farin deuxièmes. Les qualités moins communes se font de farin rondes, que l'on blute souvent à 20 pour 0/0; mais pour la pr mière qualité on emploie des farines de premier choix. Quant à qualité extrafine, on la fait avec des gruaux blancs provenant blés de qualité supérieure.

Ces notions suffisent pour faire connaître sommairement en qu consiste la mouture annoncée en tête de cet article.

Article 14.

Notice sur les manutentions militaires.

Malgré notre désir de résumer le plus succinctement possible l idées que nous avons à émettre sur le sujet indiqué ci-dessus, nou sentons l'impossibilité de le faire en peu de mots. Ce que nou

allons dire est d'une utilité assez générale pour qu'on nous permette quelques développements. Nous tâcherons toutefois de ne pas dépasser les limites naturelles de notre cadre et de ne pas abuser de la patience de nos lecteurs.

Ce n'est pas tout que de suivre la vraie méthode pour la mouture; les moulins qui moulent pour le compte de l'administration de la guerre en font usage, et cependant combien de fois la farine qui en sort est-elle défectueuse! Seriez-vous la méthode incarnée, qu'il ne vous serait pas possible de transformer la nature des grains. Vous pouvez les épurer, leur donner une bonne apparence, mais il ne vous appartient pas de rétablir les propriétés essentielles qu'ils auraient perdues. Vous ferez une mouture dans toutes les règles de l'art, et la farine n'en produira pas moins du mauvais pain; elle ne peut être parfaite, irréprochable sous tous les rapports, dès qu'elle provient de blés imparfaits. La méthode conserve l'essence du grain, mais ne la restaure pas quand elle se trouve altérée.

Le principal reproche qu'on puisse faire aux employés des manutentions militaires, c'est de pécher un peu trop souvent au sujet de la qualité des blés qu'ils achètent pour le service public. Il semble que tout soit toujours assez bon quand il s'agit de l'alimentation des troupes. Le gouvernement a fait de louables efforts pour prévenir les fraudes et assurer une nourriture salubre à des hommes qui rendent de si éminents services; mais nous ne savons quand il pourra se créer assez de garanties. Il faudrait, à notre avis, un changement de système dans le mode d'approvisionnement; on en recueillerait plus d'avantages, matériellement parlant, avec moins de dépenses; car les marchandises inférieures sont toujours, comparaison faite, plus coûteuses que les marchandises de bonne qualité; c'est une vérité incontestable.

Nous allons donner à nos lecteurs un aperçu des faits que nous empruntons à la brochure de M. Louis Thibault.

En supposant un instant que le poids naturel de l'hectolitre de

blé soit de 75 kilogr., ce qui annonce une qualité passable et plu[s] que moyenne, et le prix à 17 fr. 50 c. pour la même quantité son rendement, étant bluté à 15 pour 0/0, est de 62 kilogr. tout fleur ; il rend en pain de toute fleur 84 kilogr. 1/2, en absorba[nt] 34 kilogr. d'eau. On a payé 3 centimes par kilogr. en moyenn[e] pour mouture et cuisson, en laissant le son au meunier, soit 2 fr 53 c., le tout 20 fr. 03 c., ce qui porte à 23 centimes 3/4 l[e] kilogr. de pain de toute fleur, quand le prix du pain blanc d[e] boulangerie doit valoir 33 centimes le kilogr. de première qualité et 34 centimes 1/2 le kilogr. de deuxième qualité, soit 25 pou[r] 0/0 d'économie, sans entraver le commerce des grains et farines

Maintenant jugez de la différence qui aurait lieu si l'on employa[it] un blé du poids de 80 kilogr. l'hectolitre, qui rend en farine d[e] toute fleur 66 kilogr. 1/2 et qui prend 44 kilogr. d'eau ; on aurait e[n] pain 93 kilogr. 1/2, sans compter les avantages évidents d'un[e] qualité supérieure, plus nourrissante, et qu'on pourrait bluter 12 pour 0/0. Les tableaux que nous donnons ci-après sur le ren[-]dement des blés d'après leur poids naturel feront bien sentir cett[e] différence ; on pourra en les consultant faire la comparaison de[s] prix.

La troupe aurait ainsi pour sa consommation un pain très-sai[n] et très-nourrissant, les blés étant naturels et n'ayant subi aucun[e] falsification de la part des adjudicataires, qui souvent font de fort[s] rabais au détriment de la santé du soldat. Ajoutez que la moutur[e] ait été faite par un meunier connaissant la vraie méthode, et rie[n] ne manquera à la saveur et à la salubrité de ce pain ; il vaudr[a] beaucoup mieux que le pain fabriqué par la boulangerie, qui es[t] souvent insipide, ce qu'on désigne communément en disant qu'[il] n'a que *le goût de l'eau*, parce qu'il a totalement perdu le goût d[u] fruit ; et pour dire encore un mot de ses qualités sanitaires, il es[t] certain qu'étant composé d'une farine excellente blutée à 15 pou[r] 0/0, il sera bien plus sain et plus nutritif que celui de la boulange[-]rie, car un blé qui a été bluté à ce taux ne peut moins faire, quan[d]

il est de bonne qualité, de fournir une nourriture succulente et salubre.

L'habitude, malheureusement trop répandue, de ne chercher pour la mouture des manutentions que des qualités de blés inférieures, quelquefois même avariées, est on ne peut plus vicieux et déplorable; aussi n'approuvons-nous pas le système des adjudications en cette matière, car il n'y a aucun moyen capable d'empêcher efficacement la fraude. On aura beau goûter le pain ou exiger un échantillon, rien ne peut garantir que le pain qu'on fournira à la troupe sera bien réellement de la même qualité que l'échantillon approuvé. En cela le contrôle est difficile et les moyens de le déjouer ne font jamais défaut à qui veut en faire usage.

Ne faut-il pas d'ailleurs que les adjudicataires se rattrapent d'une façon quelconque des pertes que leur infligerait l'exécution loyale de leur marché, quand, pour disputer la fourniture à des concurrents tout aussi avides qu'eux-mêmes, ils sont descendus à des rabais considérables et parfois exorbitants; et alors quel est le moyen qui se présente le plus naturellement à la cupidité, si ce n'est l'emploi des mauvaises qualités de grains, de farines manquées et souvent avariées?

On parvient à faire passer des blés qui sont restés longtemps à l'humidité, souvent d'un goût rance, rongés par les charançons qui les infectent. Il en résulte un pain détestable, que le militaire ne peut manger, qu'il vend ou jette au préjudice de son alimentation et de ses faibles ressources, car il faut qu'il vive de manière ou d'autre. Et si, faute d'autre nourriture, il est forcé de s'en servir pour apaiser sa faim, c'est quelquefois au détriment de sa santé.

Or, quand il s'agit, nous ne dirons pas seulement du bien-être, mais surtout de la santé de l'armée qui fait notre force, notre grandeur et notre gloire, n'est-il pas à désirer que le gouvernement prenne toutes les précautions, toutes les mesures qu'exigent des intérêts d'une si haute importance? Il est indispensable de couper court à ces indignes manœuvres. Le moyen, nous

n'aurions pas besoin de le signaler, car il apparaît de lui-même e frappe les regards de tout le monde : il suffit de simplifier les rouages

Il est évident qu'il n'y a rien de plus facile au gouvernement que de faire l'acquisition des blés et de faire moudre à son propre compte et sous la surveillance d'hommes consciencieux et compétents. Moins il y aura d'intermédiaires, plus il y aura de capacité relative dans les employés, et plus on aura de garanties, de certitude même que le but est atteint.

Dans les manutentions des grands centres, comme Paris et ses environs, la mouture se fait assez convenablement ; on blute à 16 17 pour 0/0, et l'on emploie des blés assez bons. Mais dans les établissements de meunerie appartenant au gouvernement, où il y a une grande force motrice et où les meules font 120 et même jusqu'à 150 kilogr. à l'heure, quand ils n'ont pas d'appareils pour parer au développement d'une chaleur excessive, il y a inévitablement altération des principes nutritifs, surtout des matières sucrées et gommo-glutineuses, et atteinte à la blancheur de l'amidon. Le pain dès-lors ne peut avoir ce parfum de noisette qui flatte l'odorat, ni prendre à la cuisson cette couleur dorée et ce craquant qui excitent l'appétit.

Et ce ne sont pas les seules conséquences qu'on ait à regretter; il y a aussi un déchet considérable causé par la décomposition ou la désorganisation de l'eau végétative qui est contenue dans les blés dans la proportion de 8 pour 0/0 en moyenne. Sa volatilisation condensée et résoute en vapeur donne une grande humidité, qui s'attache aux archures des meules et met en putréfaction la farine servant de garniture autour des meules ; elle pénètre jusque dans les conduits et les empâte, de telle sorte que la boulange ne peut plus descendre dans les bluteries, ce qui fréquemment donne lieu à l'engorgement des meules. Il s'en suit de déplorables effets sur les blés, d'autant plus que si le meunier ne s'en aperçoit pas aussitôt les meules sont immédiatement empâtées et leurs aspérités garnies. En cet état, elles perdent leurs propriétés, leur mordant, leur action,

et deviennent impropres à la mouture si elles ne sont point lavées. Le lavage demande un temps assez long ; c'est une nouvelle perte. En outre, les farines qui ont été faites à partir du moment de l'engorgement, qui se sont accumulées et ont reflué jusque sur la surface supérieure de la meule courante, ne valent rien pour faire du pain ; elles n'ont ni force, ni blancheur et n'absorbent presque point d'eau à la panification.

Il est encore de l'intérêt du gouvernement de règlementer ce travail, et sa sollicitude peut s'étendre jusque-là. Il est bon, il est nécessaire qu'il défende aux meuniers qui dirigent ses usines de forcer les meules à faire une quantité en mouture qui n'est plus en rapport avec les préceptes de l'art et les lois de la mécanique. Il peut exiger d'eux qu'ils ne fassent moudre que de 75 à 80 kilogr. au plus à l'heure aux meules d'un mètre 30 centimètres, 90 à 100 kilogr. aux meules d'un mètre 50 centimètres, en observant toutes les autres prescriptions de la méthode. On pourra, de la sorte, conserver au blé ses propriétés naturelles et avoir de bons résultats en farine et en panification.

Nous donnerons plus loin les expériences faites sur la température des meules dans diverses circonstances. Les meuniers y apprendront le moyen de conduire leurs meules avec le degré de température convenable pour chaque saison ; car telle manière de faire est bonne pendant l'été, laquelle ne vaut rien l'hiver ; il faut savoir tenir compte de l'influence du froid ou de la chaleur extérieure.

Puissions-nous être entendus au sujet de tout ce que nous venons d'exposer ! Si nos vœux s'accomplissaient, l'alimentation de l'armée deviendrait bien meilleure ; il y aurait à la fois bonification dans la consommation et économie dans la dépense. Le trésor pourrait réaliser des épargnes considérables qui seraient utilement déversées sur d'autres services qui sont encore en souffrance et dont l'amélioration augmenterait la fortune publique.

Article 15.

Mouture des blés tendres et humides et des blés gras.

La mouture des blés tendres et des blés gras exige de grands soins : il faut avoir à cet effet des meules spéciales. Nous en avons parlé dans la première partie, à l'article 54.

Nous recommandons aux meuniers des contrées où les blés sont tendres et humides de rhabiller leurs meules souvent et le plus finement possible. On doit les conduire légèrement, pour les empêcher d'acquérir une température trop élevée et pour prévenir l'engorgement, car, plus qu'aucune autre nature de grains, les blés tendres et gras ont à souffrir de l'excès de chaleur et de l'engorgement des meules. En effet, si l'évaporation est à craindre dans les blés secs, à plus forte raison se produit-elle avec plus de facilité dans ceux qui sont naturellement humides. Leur gluten s'altère, et comme il est déjà en petite quantité dans les grains de cette nature, la farine ne donne plus à la pâte l'adhérence nécessaire à la fabrication et le pain n'est jamais de bonne qualité.

En général, les blés humides, quelle que soit la mouture, ne peuvent fournir un pain d'un blanc parfait, car l'humidité qu'ils contiennent ternit la blancheur de l'amidon et donne lieu à l'apparition d'une nuance d'un blanc mat et passé ; le goût du pain laisse beaucoup à désirer et les propriétés nutritives sont aussi inférieures à celles du pain provenant de blés secs.

Les blés humides se reconnaissent facilement au toucher : ils sont toujours d'une fraîcheur remarquable et rudes au tact de la main. Ils font plus de sons, et il n'est pas aisé de dégager de l'enveloppe les principes nutritifs. Leur rendement est loin d'être satisfaisant, attendu qu'il ne peut dépasser de 70 à 73 kilogr. pour 0,0 au plus,

et le plus souvent il n'arrive pas à ce taux, à cause de l'abondance des déchets.

Nous n'avons pas tout dit encore : les produits fournis par ces blés ne se conservent pas longtemps sans s'échauffer, s'agrègent en espèces de durillons ou se forment en grumeaux de toute grosseur. Pour empêcher aux farines de s'échauffer, il faut avoir soin que les sacs ne soient pas trop serrés ni empilés; il vaut bien mieux les laisser en garenne, et si les meuniers pouvaient verser ces farines dans une grande caisse ou sur un plancher très-propre et les remuer de temps en temps pour leur faire prendre l'air, ce serait le meilleur procédé à suivre en pareille circonstance.

La mouture des blés gras veut aussi beaucoup de soins et exige plus de temps pour la bien achever, car elle est très-difficile. On doit tenir les meules toujours un peu dégagées, pour prévenir leur empâtement. Il faut aussi des meules ardentes et bien ciselées pour obtenir un bon résultat.

Article 16.

Mouture des blés qui sont garnis d'ail.

Les blés qui sont parsemés de graines d'ail présentent à la meunerie une difficulté à peu près insurmontable, car on ne sait vraiment pas comment les en débarrasser; on n'a encore trouvé aucun moyen de faire cette opération d'une manière satisfaisante. La chose, en effet n'est pas facile, parce que ces sortes de graines sont d'une grosseur uniforme avec le blé. Nous ne voyons pas comment on parviendra à obtenir une épuration complète ni même approximative.

La nature des meules propres à moudre ces blés est la même que celle des meules dont nous avons parlé dans l'article précédent, et que nous avons fait connaître dans l'article 54 de la première partie.

Les graines d'ail ont un fâcheux inconvénient non-seulement e[n] ce qu'elles ternissent les produits, mais encore en ce qu'ell[es] entravent extrêmement la mouture; elles garnissent les aspérit[és] des meules et paralysent l'action de leur mordant par la couc[he] mince et imperceptible qu'elles déposent sur les portants, de sor[te] qu'en moins d'un jour les meules ne sont plus en état de faire u[n] bon moulage. Les sons ne peuvent plus se dépouiller; les grua[ux] ne font que s'aplatir; le travail devient imparfait et pernicieux. [La] farine qui en est le fruit a perdu toutes ses propriétés et n'a pl[us] de vertu pour la panification. Il se fait ainsi des pertes irréparable[s] à moins que les meuniers ne s'aperçoivent à temps du désordre [et] n'y remédient aussitôt au moyen du lavage à l'eau froide ou à l'e[au] chaude.

Il importe donc d'exercer la vigilance la plus active et la pl[us] soutenue sur les meules qui sont chargées de cette espèce de mo[u]ture. Que les meuniers se tiennent sur leurs gardes, surtout [la] nuit, où ils sont si exposés à céder au besoin pressant du somme[il] et pendant laquelle ils contractent quelquefois l'habitude d'aba[n]donner leurs meules à elles-mêmes pour prendre quelques momen[ts] de repos.

Il faut procéder souvent au rhabillage et faire une ciselu[re] profonde, sans cependant faire éclater la pierre. Les rayons do[i]vent être maintenus en bon état, ainsi que l'entrée, de la maniè[re] qu'il a été dit dans les articles 6 et 8 de la seconde partie. C'e[st] le seul moyen de faire marcher les meules plus longtemps; ma[is] il faut les laver au moins toutes les vingt-quatre heures, et si l'[on] manque de prendre toutes ces précautions, on ne peut obtenir [de] ces blés une mouture favorable.

Article 17.

Mouture des grains récoltés avant leur parfaite maturité.

Les blés coupés avant terme donnent un grain raccourci et ridé et contiennent beaucoup d'humidité; avec plus de matières sucrées, ils ont environ moitié moins de gluten que ceux qui sont coupés à leur état de maturité parfaite, fournissent à la mouture beaucoup plus de son, et les farines qui en proviennent absorbent beaucoup moins d'eau et donnent par conséquent moins de pain. (Changarnier).

Ainsi, les négociants en farines doivent bien se garder d'acheter des blés coupés avant le temps; ils auraient trop à perdre en livrant à la mouture des matières qui ne leur donneraient pas de la farine en proportion du prix d'achat.

D'un autre côté, les meuniers qui ont à les moudre ont besoin de veiller attentivement sur leurs moulins, afin de ne pas être obligés de faire ce travail pour rien, à cause du grand déchet.

Pour opérer la mouture de ces blés, qui sont très-souvent rudes et grossiers, les meules doivent être finement ciselées. La cassure du grain est blanche, mais non brillante, parce qu'ils ne contiennent que peu de gluten. Le rendement n'est jamais lucratif, car il y a beaucoup de sons, et, malgré tous les soins que peuvent prendre les meuniers, il leur est impossible de faire la mouture sans avoir au moins *trois pour cent* de déchet, non compris le déchet des nettoyeurs.

Ce déchet provient de l'humidité que renferment ces blés. Comme il s'y trouve moins de gluten, et en remplacement beaucoup plus de matières sucrées, dont la température des meules cause l'évaporation, le poids de ces matières et celui de l'humidité disparaissent, et il est à peu près certain que, le plus souvent, ce sont les meuniers qui en subissent les conséquences, attendu que

les marchands de farines ne veulent pas comprendre que ces blés fassent un aussi grand déchet, et qu'ils entendent que ce déchet ne soit pas supérieur à celui des blés mûrs et secs. Pour les convaincre, il faut s'appuyer sur les calculs et les analyses des chimistes, sans quoi il n'y a pas de démonstration évidente, e peu de meuniers sont capables de mettre à nu les faits en recourant à la preuve scientifique : il n'y en a qu'un très-petit nombre qui aient étudié les ouvrages qui la fournissent.

« Aussi », comme le dit fort bien le savant Changarnier, « doit-
» on se mettre en garde contre les cultivateurs qui, rapportant
» tout à leur intérêt et dans un but de lucre mal compris, coupent
» leurs blés verts. Cette opération est d'autant plus préjudiciable
» à la mouture et à la panification, et par conséquent à l'économie
» publique et domestique, que les blés ont moins de maturité. »

Cet article ne laisse pas d'être d'une certaine utilité aux meuniers, en ce qu'ils y apprennent le moyen de constater le déchet naturel des blés de cette qualité, en recouvrant pour leur analyse auprès d'un chimiste. Il n'est pas moins utile aux cultivateurs, en ce qu'ils s'y instruisent des mauvais effets de la coupe des blés avant une maturité parfaite.

Article 18.

Analyse du blé coupé avant sa parfaite maturité.

Plusieurs agronomes ont conseillé de couper le blé avant sa parfaite maturité, afin d'obtenir un produit plus considérable, parce que, durant et après la moisson, quand le blé est bien mûr, beaucoup de grains se séparent, des épis même se détachent de la paille, et aussi parce que le blé qui n'a pas atteint sa complète maturité est plus enflé que le blé mûr, à cause de la plus grande quantité d'eau végétative qu'il contient. A ce double point de vue, cette méthode semble tout d'abord offrir un avantage réel.

Mais voici le revers de la médaille : les blés coupés trop tôt sont d'une couleur terne; en séchant, ils se vident à la surface; mis en tas, il s'échauffent vite et le charançon ne tarde pas de les attaquer; aussi dit-on communément que les blés peu mûrs ne sont pas *de garde*. Ajoutez à ces inconvénients que la farine qui provient de ces blés contient moins d'amidon et de gluten et plus de matières sucrées, qu'elle produit plus de son, prend moins d'eau en raison de son humidité naturelle et en définitive donne moins de pain que la farine faite avec des blés bien mûrs. Aussi la boulangerie et l'agriculture rejettent-elles ces blés.

A l'appui de ce que nous venons de dire, nous allons donner l'analyse comparative que nous avons faite du blé de Narbonne coupé 18 jours avant sa maturité et coupé lorsqu'il a atteint sa maturité parfaite :

	Blé mûr.	Non mûr.
Amidon	68,060	61,350
Gluten	12,015	6,410
Matières sucrées	6,325	10,940
Matières gommo-glutineuses	3,135	1,850
Son	2,020	5,050
Humidité	8,445	14,400
	100,000	100,000

D'autres expériences sur diverses variétés de blé nous ont toujours donné des résultats à peu près identiques; de sorte qu'il est bien avéré pour nous que plus le blé est éloigné de son point de maturité, plus il contient de matières sucrées et moins il renferme d'amidon et de gluten, et que l'acte de la végétation a pour conséquence de convertir en amidon et en gluten les principes sucrés.

Cette opinion vient d'être confirmée par M. le professeur Lavini, dans un travail spécial sur le gluten et les substances amylacées qu'il vient de publier dans le tome XXXVII des *Mémoires de l'Académie royale des sciences* de Turin. Nous allons en consigner ici les résultats :

1° La substance la plus abondante dans les farines de blé mû ou non mûr, c'est l'amidon, mais dans des proportions différentes car les blés mûrs en contiennent 75 pour 0/0, tandis que les blés qui n'ont pas atteint leur maturité n'en ont que 60 pour 0 0.

2° Une des principales substances contenues dans le blé non mûr, après l'amidon, est une matière extractive muqueuse, qui fait environ un quart de son poids.

3° Le gluten se trouve dans les farines de blé mûr à la proportion de 25 pour 0/0, tandis qu'il n'arrive qu'à 5 pour 0/0 dans les autres.

4° L'albumine varie peu dans les deux farines.

5° Il existe dans la farine de blé non mûr une résine verte qui fait environ 1/20° de son poids, laquelle, par la maturité, se convertit probablement, avec une partie de la substance extracto-gommeuse en gluten.

6° Enfin, les farines de blé, quel que soit le degré de maturité du grain, contiennent également des oxydes de cuivre, de fer et de manganèse.

M. Lavini ne dit point sur quelle espèce de blé il a opéré, ni de quelle contrée il provenait : cela eût été utile à connaître, car il indique 75 pour 0/0 d'amidon et 25 pour 0/0 de gluten, proportions si fortes, que ni Vauquelin, ni Henry, ni Julia de Fontenelle n'ont jamais rien trouvé de semblable.

Si l'on récapitule les produits obtenus dans l'analyse de M. Lavini on trouve :

	Blé mûr.	Non mûr.
Amidon	75	60
Matière extractive muqueuse (1)	»	25
Gluten	25	05
Résine verte	»	05
	100	95

(1) M. Lavini n'en indique pas la quantité.

Cela fait 125 parties au lieu de 100, sans compter le son, l'humidité, etc. Il faut qu'il y ait erreur dans ces calculs. Toutefois, les résultats que nous avons annoncés ne s'en trouvent pas moins confirmés par le professeur de Turin; savoir : que les matières sucrées, qui ne sont autre chose que la matière extractive muqueuse de M. Lavini, se convertissent, par la maturité, en amidon et en gluten.

M. Lavini aura sans doute opéré sur de la farine de blé coupé 25 jours avant que les épis eussent acquis cette couleur blonde, indice de leur maturité, et sur de la farine de blé mûr récolté dans le même champ; de sorte qu'il résulterait de son analyse que dans l'espace de 25 jours il se serait formé 20 pour 0/0 de gluten et 15 pour 0/0 d'amidon aux dépens des matières sucrées et de la résine verte.

En résumé, il reste parfaitement établi, par ces analyses et par les savantes études de M. Julia de Fontenelle :

1° Que les blés durs (1) sont les plus riches en gluten et les moins chargés d'humidité, et qu'à poids égal leurs farines absorbent beaucoup plus d'eau, sont plus tenaces et donnent plus de pain que celles des blés tendres.

2° Que les blés des pays chauds sont plus riches en gluten et en matières gommo-glutineuses que ceux des pays froids, et qu'ils absorbent plus d'eau.

3° Que les proportions d'amidon dans les blés décroissent suivant que celles du gluten augmentent.

4° Que les blés les plus pesants sont en général les plus abondants en gluten et les plus propres à la panification.

5° Que la bonne panification est en raison directe de la quantité de gluten contenue dans la farine. En effet, nous avons examiné

(1) Après les blés durs viennent les blés rouges, ensuite les blés blancs, puis les blés jaunâtres.

plusieurs échantillons de pain dit *de fécule,* et nous y avons tou[jours] reconnu des points brillants, qui ne sont autre chose qu[e] de la fécule non altérée et interposée dans les cellules. Aussi, c[e] pain est, comme nous l'avons déjà dit, compacte, pesant et indi[ge]ste.

6° Que les blés coupés avant leur parfaite maturité contienne[nt] beaucoup d'humidité, s'échauffent facilement, ne tardent pa[s] d'être attaqués par les charançons et sont peu propres au[x] semailles; que ces blés font plus de son, contiennent plus d[e] matières sucrées et moitié moins de gluten que ceux qui ont é[té] coupés à leur parfaite maturité, lesquels sont aussi plus riches e[n] amidon et donnent un pain plus abondant et mieux levé.

7° Que les blés bien nourris sont supérieurs aux blés maigre[s] pour la panification et donnent beaucoup moins de son.

8° Que les blés qui ont été mouillés ou conservés dans des lieu[x] humides ne donnent qu'un pain mal levé, qui a quelquefois un[e] saveur désagréable due à un commencement d'altération du glute[n.] La couleur de ces blés est terne et quand ils ont été séchés le[ur] surface est ridée.

9° Que pour la panification de la fécule de pomme de terre o[n] doit donner la préférence aux farines très-riches en gluten, comm[e] celles des blés durs.

10° Enfin que pour l'approvisionnement des places fortes, de[s] villes, des vaisseaux, des hospices, etc., on doit choisir les blé[s] les plus secs, les plus pesants, les mieux nourris, notamment le[s] rouges, ceux qui ont été coupés en parfaite maturité, provenant de[s] pays chauds et de terrains peu humides; en un mot, les plus riche[s] en gluten.

Article 19.

Mouture des blés lavés et leurs effets en rendement.

De temps immémorial on a pratiqué dans le midi de la France le lavage des blés, parce qu'on est resté jusqu'à nos jours privé de tout moyen capable de remplacer avantageusement ce procédé plus nuisible qu'utile; d'autant plus que les blés soumis au lavage ne sont nullement débarrassés des matières impropres à faire une bonne mouture. Pour avoir ce résultat, il faut recourir aux machines inventées à cet effet. Un bon ventilateur fait en tout temps cette opération d'une manière efficace et sans le moindre inconvénient, tandis que pour le lavage il faut toute sorte de peines et de précautions sans pouvoir atteindre complètement le but.

D'abord on ne peut faire le lavage en hiver; ensuite pendant qu'on le pratique ou pendant le séchage des blés étendus, s'il vient à pleuvoir et qu'il faille, comme il arrive souvent, les rentrer sans qu'on ait pu les sécher, il est évident qu'ils subissent une détérioration plus ou moins grave, sans compter que, si le temps ne permet pas de les sécher à propos, les meuniers sont obligés de s'en tirer tant bien que mal et comme ils peuvent. Ainsi faut-il que, pour prévenir la fermentation, qui ne tarde pas de faire germer le grain, ils opèrent la mouture au plus tôt. Et quelles difficultés n'y rencontrent-ils pas! les moulins s'empâtent et s'engorgent, s'ils ne sont pas conduits avec tous les soins possibles; et si, comme la chose n'est pas rare, les meuniers ne se trouvent munis que de meules d'une nature inférieure, malgré toute leur application, leur sera-t-il possible d'obtenir une mouture sans défaut? sera-t-elle même passable? évidemment non.

En admettant même que le séchage ait bien réussi, la mouture ne présentera jamais les avantages des blés secs ou des blés mouillés; la farine prendra peu d'eau et le pain manquera de

saveur. Si le blé lavé est trop sec, il se brisera trop et n'offri
pas les bénéfices du mouillage, tout en gardant la même inférior
pour la panification. En somme, le pain fait de farines provena
de blés soumis au lavage perd le goût du fruit. L'humidité, que
qu'elle soit, a donc une influence fâcheuse sur les princip
essentiels.

Le rendement des blés qui ont été lavés est en raison directe
leur degré de siccité. Il est tout naturel que le blé, s'il n'est p
sec, rende davantage; mais si son rendement est favorable sous
rapport de la quantité, il s'en faut de beaucoup qu'il le soit so
celui de la qualité, et cela se comprend sans peine : le grain aya
pris l'eau au lavage, la farine la refuse à la panification; la mê
substance ne peut en être saturée deux fois. Il est donc impossil
qu'elle en absorbe beaucoup au pétrin.

Quant au moulage, ces blés veulent plus de force motrice et
donnent aucune abréviation de temps dans la durée du trava
L'article 54 de la première partie indique la nature des meu
propres à leur mouture.

Après avoir signalé les nombreux inconvénients qui résultent
lavage, nous ne pouvons qu'engager les meuniers à laisser
côté une méthode si contraire à leurs intérêts et à se servir d
machines à nettoyer que nous ferons connaître plus loin. Ils
doivent pas hésiter à en faire l'emplette.

Article 20.

Mouture des blés mouillés et leurs effets en rendement.

Les blés récoltés dans le midi sont bien plus riches en gluten q
les blés du nord. On attribue cette augmentation des matièr
glutineuses à la sécheresse de l'atmosphère et à la chaleur d
climat, qui permettent de les moissonner toujours en complè

maturité ; aussi sont ils plus pesants et glissent-ils au maniement. Ils n'offrent pas l'amaigrissement et les rides des blés coupés avant terme.

Leur rendement est plus lucratif ; il atteint presque toujours le poids de 78 à 80 kilog. à l'hectolitre. On comprend l'avantage de se servir de ces blés, dont les résultats en mouture ont une si grande supériorité sur ceux des blés récoltés trop tôt.

En effet, outre la quantité qui est bien plus considérable, la qualité est meilleure : la farine d'un blanc jaune donne une panification excellente ; elle absorbe plus d'eau dans le pétrin, et si le pain est bien réussi au four, il conserve le goût naturel de son fruit. Quoique sa blancheur ne soit pas aussi éclatante, il n'en est pas moins préférable ; car un connaisseur en pain n'attache pas une sérieuse importance à tel ou tel degré de blancheur. Au reste, sa couleur dorée annonce qu'il a gardé les propriétés précieuses du grain et que la mouture a été bien faite. Les sons se brisent davantage, il est vrai, mais ils n'ont jamais besoin d'être remoulus, parce qu'ils se dépouillent suffisamment et bien mieux que s'ils étaient humectés, comme il arrive pour les blés peu secs ou pour ceux qu'on a soumis au mouillage. Toutes ces raisons démontrent que la mouture à sec n'est pas à dédaigner.

La meûnerie, pour remédier au trop de siccité des blés du midi, a imaginé le mouilllage. Cette opération consiste à humecter les blés suivant le besoin, pour en obtenir une farine plus douce au toucher, lui donner en même temps plus de blancheur et d'éclat, et empêcher l'évaporation qui se produit pendant la mouture.

Les blés ainsi mouillés sont plus difficiles à moudre, surtout s'ils sont trop humectés. Les meules font aussi bien moins de travail ; mais en compensation, il y a moins de déchet, et le rendement est aussi bien plus avantageux.

Toutefois, il y a infériorité dans le résultat final : les farines se conservent moins longtemps que celles qui proviennent de blés secs, elles rendent moins en panification, et le pain, quoique plus blanc, n'a pas si bon goût.

La nature des meules propres à moudre les blés mouillés indiquée dans l'article 54 de la première partie.

Article 21.

Mouture des blés avariés et leurs effets en pain.

Dès l'instant que nous voulons traiter de la mouture des b[lés] avariés, il nous paraît indispensable de faire comprendre à [nos] lecteurs les différentes circonstances où les blés peuvent subir u[ne] altération plus ou moins prononcée.

Les blés se détériorent principalement dans les lieux humid[es] où ils ne tardent pas à germer, si l'humidité est par trop prononc[ée]. S'ils ne germent pas, ils prennent un goût de muc et moisiss[ent] bientôt. Pour obvier à ces inconvénients, il faut les tenir dans [un] lieu sec et aéré et à une température modérée, afin de les préser[ver] des attaques des charançons.

Il n'est vraiment pas possible d'obtenir une mouture passa[ble] avec des blés qui se présentent dans ces conditions. Nous av[ons] assez parlé des effets de l'humidité pour qu'on n'ignore pas co[mbien] bien sont difficiles à vaincre les obstacles qu'elle oppose à l'opérati[on] du moulage, et ce que peuvent être les produits obtenus de b[lés] de la pire espèce. Les sons, nous le répétons, ne se dépouill[ent] que d'une manière très-imparfaite, et le goût infect dont le gr[ain] est imprégné ne peut disparaître sous l'action de la meule. Comm[ent] donc avoir un rendement favorable? comment éviter des pert[es] puisqu'on ne peut réparer ce qui est irréparable.

On peut comprendre par conséquent quelle sorte de p[ain] donnera une farine altérée dans son principe, dénuée de to[ute] vertu panificatrice et même de toute qualité apparente. Le p[ain] qu'on en tire est d'un blanc sale; il n'a pas le goût naturel, [et] loin d'être nourrissant, il est plutôt nuisible à la santé. Aussi, da[ns]

l'intérêt de l'hygiène publique, les autorités devraient-elles mettre le plus grand zèle à en empêcher la vente.

Les meuniers qui ont de pareilles moutures à faire sont plus exposés à perdre qu'à gagner, parce que le peu de rendement qu'ils obtiennent leur suscite des réclamations de la part des négociants, qui parfois sont assez portés à vouloir qu'on leur rende avec des blés dont ils n'ignorent pas la mauvaise nature une farine de première qualité. Ils prétendent que le meunier sait bien faire ses affaires et qu'il sera promptement riche; en tout cas, ce ne sera jamais avec des bénéfices de ce genre. Du reste, comme il est permis de supposer qu'il y a autant de négociants de mauvaise foi qu'il y a de meuniers peu scrupuleux, nous conseillerons aux meuniers de ne jamais commencer le moulage de ces grains sans avoir fait aux propriétaires les observations utiles, et de conserver toujours un échantillon, pour couper court aux contestations qui pourraient se produire.

Article 22.

Mouture des blés durs et leurs effets en rendement.

Nous passons à une espèce de mouture qui ne manque pas non plus de difficulté, mais qui, du moins, présente des résultats très-satisfaisants : il s'agit de la manière de traiter les blés durs.

Ces blés diffèrent des tendres sous bien des rapports. Leur cassure est cornée, vitreuse, demi-transparente, sans apparence d'amidon. Leur mouture est pénible et lente; ils exigent beaucoup de force motrice, et les meules ne peuvent pas faire la même quantité de travail qu'en moulant des blés tendres. Il se produit beaucoup plus de gruaux, ce qui oblige à plus de remouture, si l'on veut en obtenir une farine un peu douce au toucher.

Nous avons parlé dans l'article 53 de notre première partie de la

nature des meules qui sont propres à en opérer le moulage d'u[ne]
manière convenable ; nous y renvoyons nos lecteurs.

Pour moudre les blés durs, il faut les mouiller un jour ou de[ux]
d'avance et faire cette opération à plusieurs reprises, pour q[ue]
l'eau puisse bien pénétrer les grains. Pendant l'hiver, il est uti[le]
que l'eau employée au mouillage soit chauffée de 40 à 50 degr[és]
environ, car il pourrait arriver, sans cette précaution, que la gel[ée]
ne permît pas à l'eau de produire son effet.

Les meules ne doivent pas marcher aussi rapidement que pou[r]
la mouture des blés tendres, qui offrent moins d'obstacles et [de]
résistance. Le rhabillage a besoin d'être plus profond. Il faut aus[si]
bien plus de feuillure et moins d'entrée, pour que l'entrepied a[it]
le temps de préparer le travail à la feuillure et en laisse la plu[s]
grande partie au centre, afin que le moulage n'exige pas un tro[p]
grand déploiement de force motrice.

De tous les produits en blés que nous offre soit la France, so[it]
l'étranger, ce sont les blés durs qui sont les plus riches en glute[n]
aussi absorbent-ils bien plus d'eau que les meilleures qualités [de]
blés tendres. Le rendement est également beaucoup plus avan[-]
tageux. Il n'est pas d'enveloppe aussi mince que celle de ces blé[s]
ils donnent toujours de 80 à 82 pour 0/0 en farine de toute fleu[r]
leur poids est invariable entre 80 et 82 kilogr. à l'hectolitre.

Ils fournissent une farine rousse qui ne peut pas être employ[ée]
à la fabrication du pain de première qualité, à cause de la couleu[r].
Le pain qu'on en tire a toujours la nuance rougeâtre de leur cassur[e]
Le goût est en doux, et l'on attribue cette saveur particulière [à]
la richesse en gluten, aux matières sucrées qui entrent dans [la]
composition du grain dans la proportion de 6 pour 0/0, ainsi qu'au[x]
matières gommo-glutineuses qui y sont au taux de 5 pour 0/0. C[e]
pain possède toutes les qualités de nutrition et de salubrité récla[-]
mées pas l'hygiène. On peut l'employer sans crainte dans les m[é]
nages. On s'en sert beaucoup dans les manutentions militaires. Si o[n]
le faisait toujours, nous n'aurions pas eu lieu de réclamer contr[e]

les abus, supposé que les grains n'eussent pas souffert d'autre part; car, dans leur état naturel, ils produisent un aliment agréable, sain et très-nutritif. Malheureusement encore, dans ces conditions, on le mélange quelquefois avec des qualités inférieures qui altèrent ou diminuent considérablement ses excellentes propriétés.

Article 23.

Observations sur les diverses sortes de blé.

Depuis que Vauquelin et Julia de Fontenelle ont fait une analyse de quelques variétés de froment, les procédés d'analyse chimique ont été perfectionnés, et il était à désirer qu'on soumît à des recherches plus rigoureuses un produit aussi précieux, pour lequel cependant on n'a presque rien fait. C'est ce qui nous détermine à donner ici le tableau de l'analyse de 25 variétés de blé récoltées de 1840 à 1842, entreprise, à la prière de M. Loiseleur-Deslongchamps, par M. J. Rossignon, au moyen d'un procédé différent de l'ancien, mais dans les détails duquel il serait superflu d'entrer ici.

TRAITÉ HISTORIQUE ET PRATIQUE

N.os	ESPÈCES ET VARIÉTÉS DE FROMENT.	GLUTEN.	ALBUMINE.	AMIDON et CELLULOSE.	DEXTRINE.	SUCRE.	MATIÈRES GRASSES.	MATIÈRES MINÉRALES.
1	Blé mongolic de Chine	19,00	00,50	79,00	0,50	»	»	0,002
2	Blé de Miracle	17,50	00,50	80,00	0,25	»	0,001	0,001
3	Blé de Tangarock, noir	17,50	1,00	80,00	»	»	0,001	0,001
4	Blé tendre de Marianopolis	17,00	4,00	78,00	»	0,25	0,001	0,002
5	Saissette de Provence ou d'Arles	17,00	2,00	80,00	»	0,25	0,001	0,002
6	Richelle d'hiver (Grignan)	16,75	1,25	80,00	0,25	»	»	0,001
7	Péunielle blanche velue	16,50	1,50	80,00	0,50	0,25	0,001	0,002
8	Blé d'Essex à bulles blanches	14,00	1,00	81,00	0,50	»	»	0,001
9	Blé commun	13,50	1,00	84,00	0,50	»	trans.	0,001
10	Blé de Portugal	13,00	1,00	84,00	2,00	»	0,001	0,001
11	Richelle de mars (Grignan)	16,50	1,00	81,00	0,25	»	»	0,002
12	Moyowell's wheat (blé anglais)	11,00	2,00	86,00	0,50	0,50	»	0,002
13	Blé blanc d'Ecosse	9,00	3,00	87,00	0,50	»	»	0,002
14	Blé carré de Sicile	18,50	0,25	80,00	0,25	»	0,001	0,001
15	Blé du Caucase	18,00	0,50	81,50	0,25	»	0,001	0,001
16	Saissette de Sault	17,50	1,00	80,00	0,25	0,12	0,001	0,001
17	Blé géant de Sainte-Hélène	17,00	1,00	80,00	0,50	»	0,002	0,001
18	Blé de Fellenberg	17,00	1,50	80,00	0,25	»	0,001	0,001
19	Franc blé de Chalons	17,00	0,50	81,00	0,50	»	0,001	0,001
20	Blé rouge de Saint-Lô	16,50	1,00	81,00	0,50	»	»	0,002
21	Blé d'Allemagne sans barbes	16,00	0,50	82,00	»	0,25	0,001	0,001
22	Blé meunier du Comtat	16,00	0,25	81,50	»	»	0,001	0,001
23	Blé du Bengale	15,50	1,50	82,00	»	0,12	0,001	0,001
24	Blé de Saumur	15,00	0,50	83,50	0,25	»	»	0,001
25	Blé blanc de Flandre	14,00	0,50	84,00	0,12	»	»	0,002

N.° 1. Cette espèce est remarquable par la grosseur de ses grains, qui sont tendres et transparents. Elle contient un peu plus de gluten soluble que les autres, donne peu de son et fournit une farine bise.

N.° 2. Ce blé est très-riche en gluten et en albumine.

N.° 3. L'analyse de ce blé avait déjà été faite; la nouvelle diffère peu de l'ancienne.

N.° 4. Petits grains, très-peu de son, beaucoup d'albumine.

N.° 5. Petits grains demi-durs, belle farine. Espèce très-estimée en Provence.

N.os 6 et 7. Ces deux espèces appartiennent à la même variété. L'une a été semée en mars 1841; elle renferme un peu moins de gluten que la *richelle* semée en octobre de la même année à Grignan. On attribue cette différence à l'influence de la température de l'année 1842.

N.° 8. Ce blé a végété dans un terrain calcaire. Cette circonstance influe sur la quantité de résidu minéral. Il contient un peu de sucre cristallisé.

N.° 10. Il a été cultivé dans un terrain calcaire.

N.° 11. Ce blé renferme une quantité assez considérable de matières huileuses.

N.° 12. Cette espèce anglaise est remarquable par la saveur sucrée de son grain. Sa farine est blanche et donne un pain savoureux, très-attaquable par l'allucite.

N.° 13. Blé très-tendre, farine d'une blancheur remarquable.

N.° 16. Cette variété paraît réunir les qualités les plus essentielles du blé; c'est la plus complète en éléments riches en gluten et en albumine. Elle donne une farine savoureuse qui doit fournir un pain excellent.

N.° 17. Celle-ci se rapproche de la variété précédente; elle donne une quantité notable de matières grasses.

N.° 20. Le résidu a donné une quantité notable d'oxyde de cuivre.

N.° 24. Farine blanche et sucrée.

N.° 25. Blé tendre, résidu ferrugino-calcaire.

Nota. La majeure partie de ces blés ont été cultivés dans les environs de Paris.

Article 24.

Analyse des blés par M. Julia de Fontenelle.

Blés du département des Pyrénées-Orientales.

BLÉ FORT OU DUR.

Amidon	64,000
Gluten	14,500
Matières sucrées	8,050
Matières gommo-glutineuses	4,300
Son	2,250
Humidité	6,900
	100,000

TOUZELLE ROUGE.

Amidon	65,460
Gluten	12,725
Matières sucrées	8,000
Matières gommo-glutineuses	4,210
Son	2,100
Humidité	7,505
	100,000

TOUZELLE BLANCHE.

Amidon	66,000
Gluten	12,340
Matières sucrées	8,000
Matières gommo-glutineuses	4,010
Son	2,100
Humidité	7,550
	100,000

Blés du département de l'Aude, dits blés de Narbonne.

BLÉ FORT DE NARBONNE.

Amidon	64,150
Gluten	14,450
Matières sucrées	8,040
Matières gommo-glutineuses	4,250
Son	2,200
Humidité	6,910
	100,000

TOUZELLE ROUGE DE NARBONNE, DE COURSAN, LÉSIGNAN ET MIREPEYSSET.

(Terme moyen de ces analyses.)

Amidon	66,600
Gluten	12,350
Matières sucrées	6,850
Matières gommo-glutineuses	3,800
Son	2,050
Humidité	8,350
	100,000

TOUZELLE BLANCHE D'AZILLE ET D'OLONZAC.

(Terme moyen de ces analyses.)

Amidon	67,240
Gluten	12,130
Matières sucrées	6,870
Matières gommo-glutineuses	3,300
Son	2,100
Humidité	8,360
	100,000

BLÉ ORDINAIRE DE NARBONNE, DE SIJAN, LÉSIGNAN, COURSAN, AZILLE, MIREPEYSSET, CUXAC ET TAURANZELLE.

(Terme moyen de ces analyses.)

Amidon	68,000
Gluten	12,025
Matières sucrées	6,340
Matières gommo-glutineuses	3,135
Son	2,020
Humidité	8,480
	100,000

BLÉ A ÉPIS VIOLETS DE NARBONNE.

Amidon	67,500
Gluten	12,300
Matières sucrées	5,800
Matières gommo-glutineuses	3,750
Son	2,250
Humidité	8,400
	100,000

BLÉ DE CARCASSONNE, CANILLAC, CAPENDU ET LAGRASSE.

(Terme moyen de ces analyses.)

Amidon	68,400
Gluten	11,750
Matières sucrées	6,250
Matières gommo-glutineuses	3,100
Son	2,000
Humidité	8,500
	100,000

BLÉ DU RAZÈS.

Amidon	65,690
Gluten	12,850
Matières sucrées	7,690
Matières gommo-glutineuses	3,580
Son	2,260
Humidité	7,930
	100,000

BLÉ FORT DE CARCASSONNE.

Amidon	65,000
Gluten	14,000
Matières sucrées	7,830
Matières gommo-glutineuses	4,050
Son	2,200
Humidité	6,920
	100,000

BLÉ DE LIMOUX.

Amidon	68,500
Gluten	11,650
Matières sucrées	6,250
Matières gommo-glutineuses	3,090
Son	2,000
Humidité	8,510
	100,000

BLÉ FIN DE CASTELNAUDARY.

Amidon	68,750
Gluten	11,450
Matières sucrées	6,150
A reporter	86,350

Report...	86,350
Matières gommo-glutineuses ...	3,050
Son...	2,050
Humidité...	8,550
	100,000

Blés du département de la Haute-Garonne.

MITADENS DE TOULOUSE.

Amidon...	70,500
Gluten...	9,150
Matières sucrées...	4,800
Matières gommo-glutineuses ...	2,910
Son...	2,330
Humidité...	10,310
	100,000

TREMAISON DE TOULOUSE.

Amidon...	70,050
Gluten...	9,450
Matières sucrées...	5,060
Matières gommo-glutineuses ...	3,040
Son...	2,250
Humidité...	10,150
	100,000

TREMAISON FIN DE TOULOUSE.

Amidon...	69,560
Gluten...	10,140
Matières sucrées...	5,080
Matières gommo-glutineuses ...	3,050
Son...	2,150
Humidité...	10,020
	100,000

Blés du département de l'Hérault.

BLÉ DE CAPESTANG ROUGE 1^{re} QUALITÉ.

Amidon	67,500
Gluten	11,550
Matières sucrées	6,550
Matières gommo-glutineuses	3,650
Son	2,150
Humidité	8,600
	100,000

BLÉ DE BÉZIERS ROUGE 1^{re} QUALITÉ.

Amidon	67,350
Gluten	11,650
Matières sucrées	6,540
Matières gommo-glutineuses	3,660
Son	2,100
Humidité	8,700
	100,000

BLÉS DE PÉZENAS, MONTAGNAC ET MÈZE.

(Terme moyen de ces analyses.)

Amidon	67,250
Gluten	11,900
Matières sucrées	6,550
Matières gommo-glutineuses	3,650
Son	2,200
Humidité	8,450
	100,000

TOUZELLE BLANCHE *idem.*

Amidon	68,100
Gluten	11,500
A reporter.	79,600

Report. . .	79,600
Matières sucrées	6,500
Matières gommo-glutineuses . . .	3,550
Son	2,200
Humidité.	8,150
	100,000

BLÉ DE LUNEL.

Amidon	69,050
Gluten.	11,250
Matières sucrées	6,350
Matières gommo-glutineuses . . .	3,140
Son	2,210
Humidité.	8,000
	100,000

SIASSE D'ARLES.

Amidon	69,810
Gluten.	9,140
Matières sucrées	5,000
Matières gommo-glutineuses . . .	3,400
Son	3,050
Humidité.	9,600
	100,000

Blé de Bourgogne fin.

Amidon	70,100
Gluten.	8,950
Matières sucrées	5,400
Matières gommo-glutineuses . . .	3,150
Son	2,150
Humidité.	10,250
	100,000

Bourgogne ordinaire.

Amidon	70,080
Gluten	8,660
Matières sucrées	5,350
Matières gommo-glutineuses	3,100
Son	2,150
Humidité (1)	10,660
	100,000

Blé de Basse-Bretagne.

Amidon	70,400
Gluten	9,090
Matières sucrées	5,010
Matières gommo-glutineuses	3,360
Son	2,940
Humidité	9,200
	100,000

Marane rouge.

Amidon	68,900
Gluten	10,800
Matières sucrées	5,400
Matières gommo-glutineuses	3,500
Son	2,900
Humidité	8,500
	100,000

(1) Les blés de Bourgogne analysés par M. Julia de Fontenelle ont été envoyés de Marseille; il en est de même de ceux de Toulouse. On sait que le transport s'en fait dans des bateaux le plus souvent découverts; c'est à cela qu'il attribue la plus grande quantité d'eau qu'ils contiennent.

Marane blanc.

Amidon	70,000
Gluten	10,500
Matières sucrées	5,000
Matières gommo-glutineuses	3,400
Son	2,800
Humidité	8,300
	100,000

Blé de Brissac.

Amidon	69,300
Gluten	10,390
Matières sucrées	4,900
Matières gommo-glutineuses	3,610
Son	2,900
Humidité	8,900
	100,000

Blé dit Bas-de-Loire.

Amidon	68,150
Gluten	11,150
Matières sucrées	5,500
Matières gommo-glutineuses	3,800
Son	2,750
Humidité	8,650
	100,000

Blé rouge de Normandie.

Amidon	69,500
Gluten	10,450
Matières sucrées	5,800
Matières gommo-glutineuses	3,700
Son	2,550
Humidité	8,000
	100,000

Blé blanc de Normandie.

Amidon	70,000
Gluten	10,000
Matières sucrées	5,850
Matières gommo-glutineuses	3,650
Son	2,350
Humidité	8,150
	100,000

Blé de Sologne.

Amidon	71,000
Gluten	9,100
Matières sucrées	5,250
Matières gommo-glutineuses	3,100
Son	2,500
Humidité	9,050
	100,000

Blés durs étrangers.

BLÉS DURS DE MAROC.

Amidon	62,300
Gluten	16,250
Matières sucrées	6,050
Matières gommo-glutineuses	5,010
Son	4,040
Humidité	6,350
	100,000

BLÉS DURS DE SALONIQUE.

Amidon	63,100
Gluten	16,150
Matières sucrées	6,090
Matières gommo-glutineuses	5,000
Son	3,000
Humidité	6,660
	100,000

BLÉ DUR DE SICILE.

Amidon	63,000
Gluten	16,350
Matières sucrées	6,050
Matières gommo-glutineuses	5,100
Son	2,900
Humidité	6,600
	100,000

BLÉ DUR DE TANGAROCK.

Amidon	63,500
Gluten	16,200
Matières sucrées	6,100
Matières gommo-glutineuses	4,700
Son	3,000
Humidité	6,500
	100,000

BLÉ DUR DE BARCELONNE (1).

Amidon	63,900
Gluten	14,600
Matières sucrées	8,000
Matières gommo-glutineuses	4,400
Son	2,300
Humidité	6,800
	100,000

Blés tendres étrangers.

RICHELLE DE NAPLES.

Amidon	65,360
Gluten	13,030
A reporter	78,390

(1) Ce blé a été apporté en France par M. Julia de Fontenelle; il diffère très-peu de celui du Roussillon.

Report...	78,390
Matières sucrées........	7,420
Matières gommo-glutineuses...	4,390
Son..............	2,440
Humidité...........	7,360
	100,000

BLÉ TENDRE DE SICILE.

Amidon............	65,000
Gluten............	14,100
Matières sucrées........	7,300
Matières gommo-glutineuses...	4,370
Son..............	2,130
Humidité...........	7,100
	100,000

BLÉ TENDRE DE BARCELONNE.

Amidon............	65,200
Gluten............	14,010
Matières sucrées........	7,240
Matières gommo-glutineuses...	4,400
Son..............	2,250
Humidité...........	6,900
	100,000

BLÉ DE COURLANDE.

Amidon............	69,300
Gluten............	8,600
Matières sucrées........	6,260
Matières gommo-glutineuses...	3,550
Son..............	3,300
Humidité...........	8,990
	100,000

BLÉ DU MECKLEMBOURG.

Amidon	69,400
Gluten	8,550
Matières sucrées	5,450
Matières gommo-glutineuses	3,500
Son	3,500
Humidité	9,600
	100,000

BLÉ TENDRE D'ODESSA.

Amidon	66,150
Gluten	12,300
Matières sucrées	6,300
Matières gommo-glutineuses	4,100
Son	3,000
Humidité	8,150
	100,000

Ces analyses, comme le dit fort bien M. Benoit, auteur [du] *Manuel du Boulanger*, ne sauraient être d'une précision mathé[ma]tique, attendu qu'elles varient constamment, suivant que [le] blé a été coupé dans un état de maturité plus ou moins avancé[e]; suivant que sa dessiccation a été plus ou moins bien faite; suiva[nt] qu'il a été serré dans un local sec ou humide; suivant qu'il a é[té] récolté dans un terrain plus ou moins fertile; suivant que la saiso[n] a été plus ou moins pluvieuse, etc.

Ainsi, nous l'avons dit déjà, les blés coupés avant leur parfai[te] maturité contiennent moins d'amidon, de gluten et de matière[s] gommo-glutineuses, et beaucoup plus de matières sucrées et d'ea[u] de végétation. Les blés enfermés dans des lieux humides ou dans u[n] état de sécheresse insuffisant, contiennent beaucoup plus d'eau (1

(1) Il en est de même de ceux qui ont été transportés dans des bateau[x]

Ceux qui ont été récoltés dans un terrain gras ou fertile sont mieux nourris et plus riches en amidon et en gluten, surtout si la saison a été pluvieuse. Ceux, au contraire, qui sont récoltés dans un sol aride ou sec sont très-mal nourris et très-chargés de son ; une partie de ces grains paraissent même avortés. L'exposition et le climat influent aussi sur la conversion plus ou moins grande des matières sucrées en amidon et en gluten ; enfin les proportions de ces deux principes varient suivant les espèces ou variétés de blés et suivant leur mélange.

Ainsi, nous ne considérons ces analyses que comme des données utiles qui ont besoin d'être répétées plusieurs fois pour être réputées rigoureuses.

Article 25.

Mouture des féveroles de Bourgogne et leur usage.

Les féveroles se font moudre de plusieurs manières. On les mélange souvent avec les blés, pour que la mouture s'en fasse en même temps. C'est une méthode peu favorable et même vicieuse. Nous allons le démontrer.

D'abord, les féveroles ont une enveloppe noire ou roux foncé, qui cause des piqûres dans les farines et les rend défectueuses à la vente. Ensuite, elles sont presque toujours attaquées par une espèce de ver qui les perce en différents endroits ; les cavités ainsi faites sont toujours garnies de matières impropres à passer dans la farine, que ce soit de la poussière ou tout autre détritus d'une nature quelconque.

Pour débarrasser les féveroles de ces matières qui terniraient la farine, il faut les faire passer sous la meule de manière à ne pas les briser, mais à les concasser par le milieu. On a soin, à cet effet de soulager les meules de façon que, dans l'espace d'une

heure, une paire de meules en concasse de sept à huit cents kilogrammes. Cette opération faite, on prend un grand crible pour les tamiser et enlever l'enveloppe, qui le plus souvent est d'une seule pièce. Quant aux farines, elles se trouvent déjà assez dégagées pour que le simple mouvement du crible les sépare du reste. On les fera ensuite remoudre pour les farines troisièmes.

Quand on a pris ces précautions, on opère la mouture comme si c'était du blé et après on fait la remouture des gruaux qui s'y trouvent en assez grande quantité, jusqu'à ce qu'on les ait complètement épuisés, en ayant soin toutefois de mettre à part et séparément les qualités première et deuxième.

On emploie les farines de féveroles en mélange, au taux de 4 à 5 pour 0/0, dans les farines provenant des blés qui ont été conduits en bateau, et dont le gluten souvent a perdu sa force sous l'influence de l'humidité. Il faut nécessairement recourir dans ce cas à la farine de féveroles pour donner du montant au pain et pour remédier à sa couleur pâle et terne. La farine de féveroles sert encore à enlever le mauvais goût qu'aurait le pain provenant de farines tant soit peu altérées ou qui tendraient à prendre le goût de mue.

La féverole n'est point contraire à la santé, elle est très-nourrissante; quoique la proportion de l'amidon n'y soit que de 34 pour 0/0, la composition de cette substance alimentaire est en général salubre. En voici les éléments : après l'amidon que nous avons cité, légumine 11 pour 0/0, albumine 1 pour 0/0, dextrine 4,50 pour 0/0, extrait amer 3,50 pour 0/0, fibre amyllacée 16 pour 0/0, sel 1 pour 0/0, son et tanin 10 pour 0/0, eau 19 pour 0/0, total 100. Il n'y a rien là qui soit nuisible à la santé.

Article 26.

Mouture de l'orge et ses effets en pain.

L'orge est une céréale très-commune. On s'en sert pour faire du pain dans les pays qui récoltent peu de blé. Elle rend une farine assez blanche et fait un pain qui est bien préférable au pain de seigle. L'orge est en outre très-saine pour la nourriture de l'homme, car elle est très-rafraîchissante. On peut la mélanger avec le blé, mais seulement pour faire des farines de deuxième qualité. Elle sert fréquemment à leur donner de la blancheur.

L'orge doit être moulue séparément, attendu qu'elle exige un autre genre de moulage que les blés. Elle a l'inconvénient très-grave de dégrader les meules dans son roulement. Elle donne souvent lieu à des échappements, garnit les soies des bluteries et les éraille très-vite. Son rendement n'est pas des plus avantageux, car le grain est doublement enveloppé, en sorte qu'on trouve à la fois un son rude et grossier en paille, et un deuxième son en pellicules très-adhérentes au principe farineux et très-difficiles à en être totalement séparées.

Les meules propres à cette mouture sont d'une nature vive, mais pleine ou à très-petite porosité, pour résister à la corrosion de cette sorte de grains; car si l'on employait des meules très-ouvertes et spongieuses, elles seraient bientôt dégradées et hors de service.

Article 27.

Mouture pour les brasseries de bière.

On emploie pour les brasseries l'orge de première qualité, afin que la bière soit plus chargée. Avant de soumettre le grain à la meule, on le passe au four, pour lui donner un goût de cuisson. On opère ensuite la mouture avec des meules pleines, car avec d'autres son degré extrême de siccité le ferait briser trop facilement.

On a soin de tenir les meules bien plus soulagées que pour la mouture ordinaire, parce qu'il faut que le grain ne soit que concassé, afin d'éviter un trop grand déchet. Le point de mouture de l'orge destinée aux brasseries est une chose essentielle et qu'il importe de bien saisir; nous avons toujours vu que les brasseurs y attachaient le plus grand prix.

Il y a des brasseurs, principalement ceux de Lyon, qui ont des machines pour moudre leur orge. Ils ne recourent aux meuniers que lorsque leurs machines ont besoin de réparations, ou lorsqu'il faut procéder au rhabillage. La ciselure de leurs meules est renouvelée tous les huit jours.

Article 28.

Mouture obtenue d'un seul coup de meule et sans avoir égard au remoulage des basses marchandises.

Depuis longtemps la meunerie se trouve entravée par le besoin des remoulages, qui prennent beaucoup de temps et qui, à l'inconvénient du surcroît de travail, ajoutent le désavantage d'occa-

onner un plus grand déchet. Dans cet état de choses, on se demande s'il n'y aurait pas un procédé capable de lever tous les obstacles à l'obtention immédiate d'une mouture complète et définitive.

Nous allons donner à ce sujet quelques détails qui pourraient être mis à profit, s'ils étaient bien compris. L'application du système que nous avons à proposer présente, il est vrai, des difficultés sérieuses, et pour l'employer avec fruit il faut être déjà expert dans le métier; c'est donc aux meuniers expérimentés que nous nous adressons principalement; cependant, avec de la persévérance et de l'étude, il n'est personne qui ne puisse tôt ou tard profiter de nos indications, qui n'ont, du reste, rien d'étranger à notre sujet, car elles tiennent à l'essence même de la méthode.

On peut obtenir l'effleurement définitif des marchandises par la pratique exacte et rigoureuse des procédés méthodiques que nous avons recommandés jusqu'ici et dont nous avons fait un ample exposé, notamment les préceptes sur la mise en mouture et sur la mise en marche des meules neuves, auxquels nous engageons nos lecteurs de recourir souvent.

Ainsi, il faut avoir un soin tout particulier des meules, les tenir parfaitement droites et à la règle et faire usage du régulateur. On procèdera au rhabillage fréquemment et on cisèlera le plus finement possible; on blanchira les meules avec des marteaux très-fins, de manière à rapprocher la pierre autant que faire se peut; enfin on emploiera tous les moyens déjà indiqués pour prévenir le brisement des grains soumis aux meules.

Faites en sorte que l'entrepied n'ait qu'une entrée suffisante pour que le gros du travail ne se porte pas tout entier sur la feuillure, ce qui lui empêche de bien achever les marchandises et de vider les sons. Vérifiez fréquemment les sons qui tombent des bluteries. Qu'ils soient très-doux au toucher et entièrement dépouillés du principe nutritif. Que les petits sons et recoupes soient très-desséchés et bien épurés des matières propres à la panification, pour

que le rendement offre des conditions avantageuses. Que la bo[u]-
lange paraisse très-douce au tact, c'est-à-dire sans apparence [de]
gruaux quelconques.

Enfin tâchez de tenir vos meules assez chargées en grain et [de]
leur imprimer un mouvement de rotation très-précipité, po[ur]
que les marchandises ne restent pas longtemps sous l'action d[es]
meules et sous l'influence de la chaleur.

Ce système peut être suivi avec avantage pour les manutentio[ns]
militaires, qui ne blutent qu'au taux de 15 pour 0/0, et pour l[es]
moutures rondes avec tout son, c'est-à-dire pour les moutures [où]
l'on ne fait qu'une sorte de farine qu'on nomme *farine ronde* blut[ée]
à 73, 74, 75, 76, 77, 78, 79, 80 pour 0/0 et plus s'il faut.

Une mouture faite avec toutes les précautions que nous veno[ns]
de recommander doit être finie et parachevée. De ce que le succ[ès]
ne répondra pas toujours aux expériences tentées, on en conclur[a,]
nous le savons, que nos indications promettent plus qu'elles [ne]
peuvent donner, et plus d'un les rejettera. Nous laisserons dir[e]
sans trop nous en émouvoir, et nous n'en resterons pas moi[ns]
convaincu que notre système peut et doit donner les résultats q[ue]
nous annonçons : nous l'avons expérimenté trop souvent pour [en]
douter encore. Et, quand même le but ne serait pas complèteme[nt]
atteint, ce qui n'est pas démontré, il n'en resterait pas moins q[ue]
nous avons indiqué la voie, et nous sommes certain que ceux q[ui]
voudront nous y suivre arriveront au point que nous leur ind[i]-
quons, si même, et nous le désirons sincèrement, ils ne no[us]
dépassent pas. Nous n'avons, certes, pas la prétention d'avoir [eu]
le dernier mot sur la meunerie. Notre art, comme tous les autre[s,]
est, Dieu merci, susceptible de progrès ; mais, nous le répéton[s,]
il n'est qu'un seul moyen de le réaliser : c'est l'emploi d[es]
méthodes rationnelles ; par elles et par elles seules, on peut espér[er]
d'atteindre de degrés en degrés au plus haut point de perfecti[on]
possible.

Les vues que nous exposons sont le résumé complet de

méthode. Plus d'un peut-être aurait préféré une invention qui changeât totalement la mouture en usage, à cause de l'attrait qu'on a pour la nouveauté; mais les personnes sensées savent que l'amélioration repose essentiellement sur les connaissances acquises. Le moulage que nous proposons est à la fois très-simple et très-difficile; simple, en ce qu'il n'exige rien d'inconnu, et difficile par l'ensemble des soins qu'il demande. Pour l'exécuter, il faut beaucoup d'intelligence et de tact. Pour notre part, nous croyons qu'il est plus facile de le critiquer que de le bien faire; cependant il est possible de l'obtenir. Si l'on tient ses meules rapprochées de manière à produire des sons bien secs et bien dépouillés, si elles marchent avec un mouvement précipité et régulier et si elles ne s'élèvent pas à une température trop élevée, il n'est pas douteux que la mouture n'atteigne son effleurement définitif, sauf les marchandises basses qui ne servent plus qu'à faire des farines troisièmes. La température nécessaire pour contribuer à ce résultat ne doit pas dépasser 8 degrés au-dessus de la température atmosphérique.

Le seul inconvénient qui se rencontre dans ce système, c'est la difficulté d'obtenir de la farine première parfaite. Il est certain qu'on ne peut en avoir avec un blé ordinaire, la mouture se trouvant épuisée; mais on peut lever l'obstacle au moyen de bons décortiqueurs, dont nous parlerons plus loin, et par le choix d'un blé de première qualité. La partie supérieure de ces blés fournirait la farine de première qualité; les petits blés qui résulteraient du triage seraient mélangés avec d'autres espèces déterminées pour faire des farines rondes de deuxième qualité, auxquelles on pourrait mêler les farines troisièmes qui émaneraient des farines de premier choix. On sait quelle est l'efficacité des bons nettoyeurs pour délivrer les blés des matières impropres à une bonne mouture, et quelle est leur influence sur le rendement, sur l'état favorable de la blancheur et le bon goût de la panification.

Article 29.

Mouture des gruaux blancs dits premiers gruaux.

L'opération des remoulages dépend essentiellement des soins que l'on a apportés à la mouture des blés et à l'entretien des meules ; car si les sons se trouvent bien dépouillés des matières nutritives, et si l'on est parvenu à obtenir que les premières fleurs s'achèvent sur les blés, bien que souvent on soit obligé de tirer les deux tiers des farines premières, on a bien moins de remoulages.

La mouture des gruaux s'opère avantageusement avec des meules d'une nature douce, d'autant plus qu'il n'est pas besoin dorénavant de découper; la mouture se fait par la seule pression. Aussi, les meules sur remouture forcent-elles bien moins que sur les blés.

Il ne faut pas que les farines provenant de remoulages soient grasses au sortir des meules; car si elles s'attachaient par trop aux doigts, elles auraient subi une détérioration plus ou moins prononcée. Il faut, au contraire, qu'elles semblent tenir un peu du gruau, c'est-à-dire qu'elles soient un peu vives au contact du pouce et qu'elles ne s'engrumellent pas, mais qu'elles fuient au palper de la main et s'éparpillent à la moindre pression.

Il est utile que la température des meules soit continuellement froide, ou à deux ou trois degrés seulement au-dessus de la température intérieure du moulin.

La farine provenant des premiers gruaux est destinée à la pâtisserie, car c'est la partie la plus riche et la plus avantageuse des blés, vu que ce sont les gruaux qui contiennent tout le gluten. Elle prend aussi plus d'eau en panification.

Ceux qui n'ont pas la bonne habitude d'effleurer les marchandises sur blé sont obligés de mettre les premiers gruaux en première,

pour atteindre le compte inférieur. Il arrive très-souvent qu'ils sont forcés de les moudre deux fois pour en avoir assez.

Quand on a à opérer des remoutures destinées à faire des farines rondes avec les premières, deuxièmes et troisièmes, on mélange les premiers gruaux pour l'opération du remoulage. On conçoit dès-lors pourquoi les farines rondes sont réputées avoir une prise d'eau bien plus considérable au pétrin.

Après la mouture des premiers gruaux, on remoud les gruaux qui en proviennent, et que l'on appelle deuxièmes gruaux. Ils servent d'addition aux farines de première qualité.

Quand les premiers gruaux se trouvent trop gras, il est urgent d'avoir recours à la machine à bluter, pour les dégager des farines qui sont finies et auxquelles l'opération d'un deuxième moulage serait plus nuisible qu'utile.

D'ailleurs, les gruaux qui sont par trop gras ont l'inconvénient de ne pas bien couler dans l'auget et de s'attacher au boîtard ou dans l'intérieur de l'œillard; ce qui fait souvent marcher les meules à vide. On sait combien on doit mettre de soins à prévenir ce fâcheux accident, à cause de ses conséquences funestes, et en particulier pour ce qui tient au rhabillage, qui exige ensuite un travail excessif; c'est pourquoi il faut tenir dans l'œillard une branche de bois bien flexible, pour le débarrasser des marchandises qui s'y attachent. On a aussi la précaution de conduire les meules plus lentement. Il est également utile que l'œillard soit conique; ce qui facilite et rend plus prompte la chute des marchandises.

Article 30.

Mouture des deuxièmes gruaux dits gruaux bis.

Les meules doivent être conduites comme dans l'article précédent. On fait remoudre les gruaux rouges, et ensuite les gruaux blancs qui en proviennent, mélangés avec les gruaux qui dérivent des gruaux blancs. On procède ainsi jusqu'à épuisement complet, de sorte que ce qui reste ne soit plus propre à donner des farines de deuxième qualité.

On a bien soin de séparer les farines provenant des différentes opérations, afin qu'au moment d'en faire le mélange on puisse verser les farines les plus rousses en petite quantité et effectuer le mélange d'une manière bien régulière.

Lorsqu'on est près d'arriver à l'épuisement des gruaux des farines deuxièmes, il faut avoir la précaution de ne pas tenir les meules trop rapprochées, pour ne pas ternir les marchandises. On se met également en garde contre les soufflures qui se jettent dans les farines à la tête des bluteries. Elles viennent des marchandises épurées qui, devenues trop légères, se répandent dans l'atmosphère autour du moulin et vont, en se reposant, causer des piqûres dans les farines.

Pour les remoutures dont nous parlons, on se sert d'un moulin qui a moulu du blé pendant trois à quatre jours et qui est devenu impropre à en continuer la mouture. Comme les gruaux n'ont plus qu'à être écrasés, les meules chargées de cette opération n'ont pas besoin de mordant. Le remoulage se fait mieux de cette manière

Article 31.

Mouture des basses marchandises.

Les bas produits sont destinés à rendre les farines troisièmes ou quatrièmes d'une qualité plus ou moins parfaite, selon la quantité plus ou moins considérable par 0/0 que l'on tient à en obtenir. Mais il faut tenir compte aussi de la qualité des blés livrés à la mouture et de la quantité de farine première qu'on en a tirée. Toutes ces circonstances sont de nature à modifier le résultat auquel on aspire.

On soumet au remoulage les *fleurages* qui n'ont pas été assez épuisés sur les farines de deuxième qualité, afin d'en tirer les matières qui y sont restées adhérentes. Il faut faire remoudre les recoupes fines, si elles n'ont pas été épuisées complètement sur la mouture des blés. On remoud les fleurages jusqu'à ce qu'on ne sente plus rouler de gruaux entre les doigts.

Après cette opération, on met sur le moulin un demi-sac de son, qui sert à nettoyer les meules et les bluteries, et à en chasser entièrement les basses marchandises, qui pourraient ternir la mouture dont on aura à s'occuper après celle que l'on vient de mener à son terme.

Il est utile de procéder ensuite à la comptabilité de la mouture, pour la rendre ou l'expédier le plus tôt possible, afin de ne pas se trouver encombré par les marchandises. On fait le compte des farines premières que le client a droit de réclamer, en escomptant le déchet d'usage d'après la nature des blés. On rend la farine immédiatement, afin de ne pas avoir à supporter le déchet qui se fait au moulin, surtout si le moulin est bien aéré.

Article 32.

Rendement des blés déterminé par leur poids naturel.

Nous avons à parler maintenant du rendement des blés, et c'est une question de premier intérêt, comme sa solution est de première nécessité; car fréquemment il s'élève à ce sujet des contestations entre les clients et les meuniers, et bien souvent les meuniers n'ont aucun tort à se reprocher. Si, en effet, on leur livre des blés d'une qualité inférieure et dont le poids ne soit que de 70, 71, 72 ou 73 kilogrammes à l'hectolitre, on ne peut prétendre que ces blés rendent autant que ceux qui pèsent de 75 à 80 kilogrammes. En effet, 100 kilogr. de blé du poids de 70 kilogr. l'hectolitre ne peuvent pas rendre la même quantité de farine que celui qui pèserait 80 kilogr., quoiqu'il ait été livré au meunier la même quantité en poids.

Il n'y a rien de si facile à comprendre que la cause de la différence entre les deux produits. La pesanteur est corrélative à l'état de maturité dans lequel s'est faite la récolte du grain. Plus les blés sont pesants, plus ils étaient mûrs à l'époque de la moisson, plus par conséquent ils sont riches en gluten et plus enfin ils rendent en amidon. C'est la source aussi des avantages qu'ils offrent dans la panification, principalement sous le rapport d'une prise d'eau bien plus forte, ainsi que de leurs qualités nutritives et du bon goût qui se transmet du grain à la farine et de la farine au pain.

Si les meuniers emploient la bonne méthode pour le choix l'entretien et la marche des meules, et que les négociants ou les clients leur livrent des blés de bonne qualité, assurément le rendement sera favorable; mais si les blés sont faibles ou contiennent des matières impropres à la mouture, il est impossible qu'ils rendent la même quantité de farine que les blés propres et purs

de toute graine étrangère et nuisible. Il n'appartient pas à l'homme de *changer les pierres en pain*.

Pour prévenir les difficultés qui s'élèvent entre les meuniers et leurs clients, nous déterminerons le rendement des blés d'après leur poids naturel par hectolitre, depuis les qualités tout-à-fait inférieures jusqu'à la qualité la plus pesante, en notant l'augmentation d'un demi-kilogramme par hectolitre. Ce travail pourra servir de base aux meuniers et aux clients, particuliers ou négociants. Ils n'auront plus à contester sur la comptabilité de mouture sous le rapport du rendement, qui sera bien fixé, ni sous celui du déchet, que nous déterminerons également d'après le poids de l'hectolitre.

Nous supposons la mouture faite dans de bonnes conditions, car si les meuniers apportaient de la négligence à leur ouvrage, il y aurait certainement une variation défavorable dans le rendement, dont ils auraient alors à subir la responsabilité ; mais s'ils n'oublient rien pour le rhabillage, pour la régularité de l'entrée, en un mot, pour tout ce qui tient à l'observation de la méthode, en se basant sur le compte déterminé dans les tableaux qui figureront à l'article 33 ci-après, il ne saurait plus se produire ni mécompte, ni procès. On évitera, au moyen de cette supputation, une cause de déconsidération, de frais et de perte pour l'une des deux parties intéressées, et souvent pour toutes deux à la fois.

A l'aide de ce calcul, les négociants-boulangers pourront, en achetant les blés, faire le compte du prix de revient des farines d'après le rendement naturel. Il leur sera facile de voir leur bénéfice net et de se rendre un compte exact et précis de la nature de leurs opérations et de la situation qui en résulterait.

Ces tableaux sont donc appelés à rendre de nombreux et importants services.

Nous donnerons ensuite, dans un ouvrage que nous publierons ultérieurement, le compte de mouture et le prix de revient de chaque produit par balles de 122 kilogr. 1/2, de 125 et de 159

kilogr.; et, pour la facilité des meuniers et des négociants, nous offrirons différents tableaux qui porteront l'augmentation suivant la qualité des blés et la variation des produits demandés par les clients. On aura ainsi sous les yeux toutes les indications utiles, suivant qu'on veut un tiers, ou moitié, ou deux tiers en première, et 1 kilogr. 1/2, 2 kilogr., 3 kilogr. pour 0/0 en troisième. Ces prix seront établis par 100 kilogr. et graduellement, c'est-à-dire que l'on trouvera les comptes faits d'après les prix des blés, depuis 16 francs les 100 kilogr. jusqu'à 100 francs.

Nous n'insisterons pas sur l'utilité de ces tableaux. Il suffit que l'on ait compris le contenu de cet article et que l'on sache qu'ils sont le fruit d'une longue patience, d'une méditation sérieuse et profonde et de recherches nombreuses et prolongées. Nous n'avons reculé devant aucune difficulté pour écarter toute possibilité d'erreur; aussi les proposons-nous avec confiance à l'attention des personnes intéressées dans les questions de cette nature (1).

Article 33.

Rendement des farines en pain, d'après le poids naturel des blés.

Les calculs que nous empruntons à l'intéressante brochure de M. Louis Thibault sur le rendement des farines en pain jettent un grand jour sur ce sujet important, et sont destinés à fournir des indications très-utiles à la boulangerie, aux négociants en farines, aux meuniers et même aux simples particuliers. Ces comptes sont déterminés de différentes manières et suivant le poids naturel des

(1) Voir à la fin du volume quelques détails sur cette nouvelle publication, qui aura pour titre : *Guide-Régulateur perpétuel de la Meunerie et de la Boulangerie en France.*

de toute graine étrangère et nuisible. Il n'appartient pas à l'homme de *changer les pierres en pain.*

Pour prévenir les difficultés qui s'élèvent entre les meuniers et leurs clients, nous déterminerons le rendement des blés d'après leur poids naturel par hectolitre, depuis les qualités tout-à-fait inférieures jusqu'à la qualité la plus pesante, en notant l'augmentation d'un demi-kilogramme par hectolitre. Ce travail pourra servir de base aux meuniers et aux clients, particuliers ou négociants. Ils n'auront plus à contester sur la comptabilité de mouture sous le rapport du rendement, qui sera bien fixé, ni sous celui du déchet, que nous déterminerons également d'après le poids de l'hectolitre.

Nous supposons la mouture faite dans de bonnes conditions, car si les meuniers apportaient de la négligence à leur ouvrage, il y aurait certainement une variation défavorable dans le rendement, dont ils auraient alors à subir la responsabilité ; mais s'ils n'oublient rien pour le rhabillage, pour la régularité de l'entrée, en un mot, pour tout ce qui tient à l'observation de la méthode, en se basant sur le compte déterminé dans les tableaux qui figureront à l'article 33 ci-après, il ne saurait plus se produire ni mécompte, ni procès. On évitera, au moyen de cette supputation, une cause de déconsidération, de frais et de perte pour l'une des deux parties intéressées, et souvent pour toutes deux à la fois.

A l'aide de ce calcul, les négociants-boulangers pourront, en achetant les blés, faire le compte du prix de revient des farines d'après le rendement naturel. Il leur sera facile de voir leur bénéfice net et de se rendre un compte exact et précis de la nature de leurs opérations et de la situation qui en résulterait.

Ces tableaux sont donc appelés à rendre de nombreux et importants services.

Nous donnerons ensuite, dans un ouvrage que nous publierons ultérieurement, le compte de mouture et le prix de revient de chaque produit par balles de 122 kilogr. 1/2, de 125 et de 159

kilogr.; et, pour la facilité des meuniers et des négociants, nous offrirons différents tableaux qui porteront l'augmentation suivant la qualité des blés et la variation des produits demandés par les clients. On aura ainsi sous les yeux toutes les indications utiles, suivant qu'on veut un tiers, ou moitié, ou deux tiers en première, et 1 kilogr. 1/2, 2 kilogr., 3 kilogr. pour 0/0 en troisième. Ces prix seront établis par 100 kilogr. et graduellement, c'est-à-dire que l'on trouvera les comptes faits d'après les prix des blés, depuis 16 francs les 100 kilogr. jusqu'à 100 francs.

Nous n'insisterons pas sur l'utilité de ces tableaux. Il suffit que l'on ait compris le contenu de cet article et que l'on sache qu'ils sont le fruit d'une longue patience, d'une méditation sérieuse et profonde et de recherches nombreuses et prolongées. Nous n'avons reculé devant aucune difficulté pour écarter toute possibilité d'erreur; aussi les proposons-nous avec confiance à l'attention des personnes intéressées dans les questions de cette nature (1).

Article 33.

Rendement des farines en pain, d'après le poids naturel des blés.

Les calculs que nous empruntons à l'intéressante brochure de M. Louis Thibault sur le rendement des farines en pain jettent un grand jour sur ce sujet important, et sont destinés à fournir des indications très-utiles à la boulangerie, aux négociants en farines, aux meuniers et même aux simples particuliers. Ces comptes sont déterminés de différentes manières et suivant le poids naturel des

(1) Voir à la fin du volume quelques détails sur cette nouvelle publication, qui aura pour titre : *Guide-Régulateur perpétuel de la Meunerie et de la Boulangerie en France*.

blés producteurs. Ils figureront aussi dans l'article 34 qui va suivre. Mais nous croyons à propos de citer ici quelques observations que l'auteur a placées sous les tableaux de sa remarquable brochure.

1ᵉʳ Tableau. « 1° Si l'on prend le poids naturel de l'hectolitre de
» froment à 75 kilogr. et le prix à 17 fr. 50 c., le prix du pain de
» première qualité serait de 33 centimes le kilogr. pris chez le
» boulanger; celui du pain blanc de deuxième qualité serait de 31
» centimes 1/2, et celui du pain de troisième qualité serait de 30
» centimes.
» 2° Suivant ce poids, l'hectolitre de blé rend 56 kilogr. 360
» grammes de toutes fleurs produisant 137 pour 0/0, ainsi qu'on
» le voit dans le tableau, soit 77 kilogr. 50 grammes de pain de
» toutes fleurs que l'on nomme *pain de sa fleur, pain mêlé* ou *pain
» de ménage*. En conséquence, ce pain étant fabriqué par la bou-
» langerie vaudrait, comme il est dit dans le tarif et régulateur
» général, un dixième de moins que le pain blanc, soit 28 cen-
» times le kilogramme.
» Mais, pour le consommateur qui le fabriquerait lui-même,
» payant son blé 17 fr. 50 c., plus pour mouture et panification 2
» centimes 1/2 par kilogr. de pain, soit 1 fr. 92 c., ensemble 19
» fr. 42 c., le prix de revient ne serait que de 25 centimes le
» kilogr. en moyenne; soit une économie de 10 pour 0/0 sur le
» prix du pain blanc, ce qui ne fait en réalité que 3 centimes de
» différence par kilogr. de pain sur le prix de la taxe, pour temps
» perdu. »

2ᵐᵉ Tableau. « En admettant le poids naturel de l'hectolitre de
» froment à 75 kilogrammes et le prix à 17 fr. 50 c., l'hectolitre
» rend, comme on le voit dans le tableau, 84 kilogr. 1/2 de pain
» de toutes fleurs, qui ont coûté pour le blé 17 fr. 50 c. et 3
» centimes en moyenne pour mouture et cuisson, en laissant le
» son au meunier, soit 2 fr. 53 c., ensemble 20 fr. 03 c.; ce qui
» porte à 23 centimes 3/4 le kilogr. de pain de toutes fleurs,
» quand le kilogr. de pain blanc de boulanger doit valoir 33

» centimes pour la première qualité et 31 centimes 1/2 pour la
» deuxième qualité; soit 25 pour 0/0 d'économie, sans entraver
» le commerce des grains et farines. »

3ᵉ Tableau. « En supposant le poids naturel de l'hectolitre de
» froment à 75 kilogr. et le prix du blé à 17 fr. 50 c., l'hectolitre
» rendant 89 kilogr. de pain de toutes fleurs, si l'on paie pour
» mouture et cuisson en plus du son 3 centimes 1/2 par kilogr.
» de pain, ce qui donne une somme de 3 fr. 11 c., on arrive à
» une somme totale de 20 fr. 61 c.; ce qui porte à 23 centimes
» 1/9 le prix de revient du kilogr. de pain de toutes fleurs, quand
» le kilogr. de pain de boulanger doit valoir 33 centimes en pre-
» mière qualité, soit 30 pour 0/0 d'économie, bien que le bou-
» langer ne soit taxé que raisonnablement. »

Nous n'avons plus qu'à faire passer sous les yeux de nos lecteurs les tableaux du rendement des blés d'après leur poids naturel, annoncés dans l'article précédent et que nous empruntons à M. Louis Thibault, ancien minotier. On reconnaîtra sans difficulté les diverses variations du rendement, soit en pain, soit en farine, et l'on verra quelle est l'influence de la bonne qualité sur la prise d'eau en panification.

ARTICLE 34.

Tableau du rendement des blés en farines et des farines en pain, d'après le poids naturel des blés.

1ᵉʳ TABLEAU.

Rendement des blés en farines de toutes fleurs, d'après le poids du blé qui les aura produites.

POIDS de l'hectolitre de froment.	DÉCHET et évaporation en moyenne.	GROS et petits sons.	RENDEMENT de toutes fleurs.	QUANTITÉ de litres d'eau pure par 100 kil. de toutes fleurs, sons et remoulage.	QUANTITÉ de pain par 100 kil. de toutes fleurs, l'eau s'évaporant d'un tiers en moyenne à la cuisson.
kil.	kil.	kil. gr.	kil. gr.	litres.	kil.
70	2	17 680	50 320	48	132 p. %
71	2	17 470	51 530	49 1/2	133
72	2	17 265	52 735	51	134
73	2	17 050	53 950	52 1/2	135
74	2	16 850	55 150	54	136
75	2	16 640	56 360	55 1/2	137
76	2	16 430	57 570	57	138
77	2	16 225	58 775	58 1/2	139
78	2	16 020	59 980	60	140
79	2	15 810	61 190	61 1/2	141
80	2	15 600	62 400	63	142

2ᵉ TABLEAU.

*Rendement des blés en farines et des farines en pain,
d'après le poids naturel de l'hectolitre moulu et bluté à 15 p. 0/0,
déduction faite de 2 kil. pour déchet et évaporation.*

(Toutes les fractions entre le kilogr. et le demi-kilogr. ont été négligées.)

DÉCHET et évaporation en moyenne.	POIDS de l'hectolitre de froment.	RENDEMENT en toutes fleurs d'un hectolitre.	SONS gros et menus.	QUANTITÉ de litres d'eau pure qu'il faut pour toute la fleur d'un hectolitre.	RENDEMENT en pain de toute la fleur d'un hectolitre.
kil.	kil.	kil.	kil.	litres.	kil.
2	70	58	10	27	76
2	71	59	10	28	77 1/2
2	72	59 1/2	10 1/2	29 1/2	79 1/2
2	73	60 1/2	10 1/2	31	81
2	74	61 1/2	10 1/2	32	83
2	75	62	11	34	84 1/2
2	76	63	11	35	86 1/2
2	77	64	11	36 1/2	88 1/2
2	78	65	11	38	90
2	79	65 1/2	11 1/2	39 1/2	91 1/2
2	80	66 1/2	11 1/2	41	93 1/2

3ᵉ TABLEAU.

Rendement des blés en farines et des farines en pain, d'après le poids naturel de l'hectolitre moulu et bluté à 10 p. 0/0, déduction faite de 2 kil. pour déchet et évaporation.

(Toutes les fractions entre le kilogr. et le demi-kilogr. ont été négligées.)

DÉCHET et évaporation en moyenne.	POIDS de l'hectolitre. de froment.	RENDEMENT en toutes fleurs d'un hectolitre.	SONS gros et menus.	QUANTITÉ de litres d'eau pure qu'il faut pour toute la fleur d'un hectolitre.	RENDEMENT en pain de toute la fleur d'un hectolitre.
kil.	kil.	kil.	kil.	litres.	kil.
2	70	61	7	28	79 1/2
2	71	61 1/2	8	29 1/2	81
2	72	62 1/2	8	31	83
2	73	63 1/2	8	32 1/2	85
2	74	64 1/2	8	34	87
2	75	65 1/2	8	35 1/2	89
2	76	66	8	37	90 1/2
2	77	67	8	38 1/2	92 1/2
2	78	68	8	40	94 1/2
2	79	69	8	41 1/2	96 1/2
2	80	70	8	43	98 1/2

4ᵉ TABLEAU.

POIDS d'un hectolitre de froment.	RENDEMENT en pain des 50 kilog. de première fleur.	
kil.	kil.	hect.
70	66	»
71	66	50
72	67	»
73	67	50
74	68	»
75	68	50
76	69	»
77	69	50
78	70	»
79	70	50
80	71	»

Nous nous sommes aidé de la petite brochure de M. Louis Thibault, et nous avons employé ses expressions, lorsque nous n'en avons pas trouvé d'autres qui nous parussent plus propres à nous faire bien comprendre.

3ᵉ TABLEAU.

Rendement des blés en farines et des farines en pain, d'après le poids naturel de l'hectolitre moulu et bluté à 10 p. 0/0, déduction faite de 2 kil. pour déchet et évaporation.

(Toutes les fractions entre le kilogr. et le demi-kilogr. ont été négligées.)

DÉCHET et évaporation en moyenne.	POIDS de l'hectolitre. de froment.	RENDEMENT en toutes fleurs d'un hectolitre.	SONS gros et menus.	QUANTITÉ de litres d'eau pure qu'il faut pour toute la fleur d'un hectolitre.	RENDEMENT en pain de toute la fleur d'un hectolitre.
kil.	kil.	kil.	kil.	litres.	kil.
2	70	61	7	28	79 1/2
2	71	61 1/2	8	29 1/2	81
2	72	62 1/2	8	31	83
2	73	63 1/2	8	32 1/2	85
2	74	64 1/2	8	34	87
2	75	65 1/2	8	35 1/2	89
2	76	66	8	37	90 1/2
2	77	67	8	38 1/2	92 1/2
2	78	68	8	40	94 1/2
2	79	69	8	41 1/2	96 1/2
2	80	70	8	43	98 1/2

4ᵉ TABLEAU.

POIDS d'un hectolitre de froment.	RENDEMENT en pain des 50 kilog. de première fleur.	
kil.	kil.	hect.
70	66	»
71	66	50
72	67	»
73	67	50
74	68	»
75	68	50
76	69	»
77	69	50
78	70	»
79	70	50
80	71	»

Nous nous sommes aidé de la petite brochure de M. Louis Thibault, et nous avons employé ses expressions, lorsque nous n'en avons pas trouvé d'autres qui nous parussent plus propres à nous faire bien comprendre.

Article 35.

Notice sur la chaleur des meules en marche.

Niceville, dans un article publié en 1839 dans le *Courrier des marchés*, s'exprimait ainsi :

« On sait que le blé et ses produits ne peuvent passer sous les
» meules sans éprouver une chaleur qui influe d'une manière plus
» ou moins sensible, puisque cette chaleur ne manque pas d'agir
» sur les principes, soit en bien, soit en mal, et ces résultats
» prouvent combien on doit se mettre en garde contre l'action des
» meules, dont la chaleur dégagée est toujours en raison du frotte-
» ment, de l'étendue des surfaces des meules et de la pression plus
» ou moins forte exercée par la meule courante. A ce sujet, nous
» ne pouvons disconvenir que, dans la mouture à l'anglaise, la
» quantité d'action demandée dans un temps donné ne peut s'obte-
» nir qu'en raison de la grande vitesse imprimée à la meule
» courante et de ce que les surfaces flottantes sont très-mul-
» tipliées et toujours assez justement comprimées; il en résulte
» inévitablement une expansion de chaleur assez grande pour
» porter bientôt la température ambiante à un degré qui est sou-
» vent très-élevé, puisqu'elle donne pour résultat l'eau de végé-
» tation du grain transformée à l'état de vapeur, laquelle ensuite
» vient se condenser contre les parois de l'archure, ainsi que
» contre celles des tuyaux conducteurs des farines. On conçoit
» alors comment cette humidité, transformée en goutelettes, peut
» être mise en communication avec la farine; on conçoit mieux
» encore comment cette humidité, réunie à la chaleur, peut altérer
» le principe de la matière glutineuse, qui ne tarde pas à subir un
» commencement de décomposition qui s'étend jusqu'à la partie
» amylacée. Car, n'en doutons pas, il faut remarquer que

» l'amidon du blé ou des farines ne s'altère pas dans l'eau froide
» il en sera autrement dans les cas présents, les conditions étan[t]
» changées, puisqu'il y a chaleur et humidité réunies et par suite
» cause de fermentation.

» Aussi, ce n'est pas sans raison que depuis quelque temps o[n]
» s'attache dans les moulins à l'anglaise de renom, plus que dan[s]
» les moulins à la française, à chercher les moyens de prévenir l[e]
» dégagement de trop de chaleur, et qu'on se hâte de soumettr[e]
» les farines au sortir des meules à l'action des râteaux rafraî-
» chisseurs. Ces faits, dont sans doute on aperçoit tous les incon-
» vénients, laissent voir qu'ils sont, par leur nature, assez grave[s]
» pour appeler toute l'attention des fabricants, puisque de l'intro-
» duction par le mode de mouture anglaise, si toutefois on n'[y]
» prend pas garde, des deux principes de fermentation, l'humidit[é]
» et la chaleur, on peut prévoir ce qui ne manquerait pa[s]
» d'arriver lorsque cette chaleur développée mettrait le grain et le[s]
» farines sous l'influence d'une température de 25 à 30 degrés
» car on sait déjà que cette température ne peut être de 10 à 1[2]
» degrés sans devenir presque une cause d'altération. Il arriv[e]
» même, disons-le sans rien dissimuler, que, quoique ces farine[s]
» soient bien refroidies et belles à l'œil, elles marcheront mal a[u]
» pétrin. Nous venons d'en indiquer la cause, que le boulange[r]
» rarement connaît et dont le plus grand nombre de meuniers n[e]
» s'inquiètent pas. Cependant, ce n'est pas sans raison que l'o[n]
» voit certains fabricants avoir la vogue : c'est que ceux-là fabri-
» quent beaucoup plus à froid que les autres, tandis que ceux-c[i]
» brûlent leurs farines sans s'en douter. »

La citation que nous venons de faire prouve combien les homme[s] qui possèdent une science approfondie et pratique attachent d'im[-]portance à ce qu'on prévienne les préjudices causés par la tro[p] grande chaleur des meules produite par un travail forcé et ma[l] compris. A l'appui de l'autorité de M. Niceville, nous croyon[s] devoir reproduire encore un article qui nous paraît mérite[r]

l'attention de nos collègues et qui sans doute achèvera de les convaincre :

« L'huile », dit Béguillet dans son *Traité des subsistances*, » étant un des principes du froment, dans lequel elle se trouve » même en assez grande quantité, la perte qui s'en fait par une » grande pression et une mouture trop forte doit altérer la qualité » de la farine. On tire une huile du froment pour les ulcères, en » pressant fortement des grains de blé entre deux lames de fer » chauffées. On sent que les meules trop serrées doivent produire » le même effet et rendre les sons gras, les farines plus épaisses » et moins dilatées, outre qu'elles ne peuvent être entièrement » détachées de l'écorce du grain par l'insuffisance d'un premier et » seul broiement. »

Que les meuniers prennent donc la peine de réfléchir sur ce qui vient de leur être dit par deux auteurs dont le savoir donne un poids nouveau aux conseils réitérés que nous avons eu l'occasion d'émettre si souvent sur le même sujet, soit en parlant du rhabillage et de la tenue des meules, soit en donnant les principes qui constituent la bonne mouture et des produits favorables. C'est une bonne fortune quand on se rencontre et que l'on se trouve d'accord avec des hommes distingués et avec les meilleurs praticiens. C'est pourquoi, afin d'ôter tout prétexte à la négligence et aux partisans des méthodes fausses ou surannées, nous emprunterons aussi un article de l'*Echo agricole*, au sujet de l'*aérateur* inventé par M. Hanon, de Paris, article publié dans le numéro du 15 septembre 1852. On y verra quelle est l'efficacité d'un bon nettoyeur pour obtenir des blés propres et de bonne qualité, et quelle est aussi l'influence d'une grande chaleur dans les meules sur l'état de la farine. Voici cet article :

« On peut dire avec certitude aujourd'hui que la récolte des blés » en 1852 est, sous le rapport de la qualité, une des plus médio- » cres qu'on ait eues depuis longtemps ; les grains petits et retraits, » *angés*, comme disent nos marchands de blé, sont dans une

» proportion beaucoup plus forte que de coutume. Que ce défaut de
» qualité assez général soit compensé par la quantité, et qu'en
» somme la récolte ne soit pas au-dessous d'une récolte ordinaire,
» c'est ce que nous ne voulons pas examiner aujourd'hui ; notre
» but est d'envisager cette question uniquement au point de vue
» de la fabrication des farines.

» Non-seulement les blés sont mélangés de petits grains dans
» une proportion inaccoutumée, mais dans l'ensemble, hormis
» dans quelques localités privilégiées, une bonne moitié est plus
» ou moins humide, par suite des pluies qui ont régné durant une
» partie du mois d'août. La meunerie a donc deux difficultés à
» vaincre : la première consiste dans la nécessité où sont tous les
» fabricants de faire beaucoup de déchet au nettoyage. Presque
» tous les instruments de nettoyage sont aptes à faire une forte
» proportion de déchet, ce n'est pas là le plus difficile ; mais l'in-
» térêt du meunier aussi bien que l'intérêt du public veulent que
» parti soit tiré de ce déchet au moyen d'un bon instrument qui
» permette d'atteindre ce but. Le meunier n'aura plus à s'in-
» quiéter de la quantité de déchet que ses instruments de nettoyage
» pourront faire ; il pourra même pousser ces déchets jusqu'à 15
» et 20 pour 0/0, avec certitude de rendre la mouture première
» bien meilleure et de tirer de ses déchets des farines blanches
» de qualité convénable et d'un prix suffisamment remunérateur.

» Ce résultat, que tout fabricant éclairé doit apprécier, surtout
» dans une année comme celle-ci, où les bonnes farines seront
» rares relativement aux années ordinaires, ne peut s'obtenir par
» aucun autre appareil que le *Trieur-Vachon*. Nous parlons du
» grand trieur cylindrique construit exprès pour la meunerie.
» Dans l'intention des inventeurs de ce précieux instrument, sa
» principale destination dans les moulins est l'épuration des déchets
» et, par suite, la facilité de porter les déchets à une proportion
» élevée.

» Supposons 100 kilogrammes de blé dont le nettoyage pre-

» mier soit poussé à faire un déchet de 15 à 20 pour 0/0, il reste
» 80 à 85 kilogrammes de blé parfaitement épuré : les 15 à 20
» pour 0/0 restant, passés au *trieur*, seront, par cet appareil et
» dans une seule opération, purgés de toutes les graines rondes
» ou à peu près rondes, quelle que soit leur grosseur. Ces déchets,
» ainsi épurés de ce qui ne doit entrer en aucun cas dans la mou-
» ture, seront, suivant le besoin, divisés en bons blés, qui
» pourront être moulus avec les 80 à 85 pour 0/0, et en petits blés
» purs avec lesquels on pourra faire des farines secondes.

» De cette application du *trieur* à l'épuration des blés, il résul-
» tera pour les meuniers les avantages suivants :

» 1° Que les bons blés étant mieux nettoyés, la qualité des
» farines premières sera supérieure;

» 2° Que les petits blés ne contenant plus de graines étrangères,
» on pourra en extraire de bons blés qui produiront encore des
» farines premières, au lieu de ne donner, comme dans les cas
» ordinaires, que des farines secondes;

» 3° Que les derniers petits blés ne contenant plus de mauvaises
» graines rondes, pois gras, vescerons, etc., on pourra avec ces
» petits blés, qui ne donnaient que des farines troisièmes, obtenir
» des farines secondes;

» 4° Que les blés triés ne contenant plus de graines, et les dé-
» chets ne contenant plus de blé, ou aura plus de blé à moudre,
» que la mouture sera plus facile et le son mieux dépouillé, ce
» qui augmentera le produit en farines ;

» 5° Qu'on dépensera moins de force et moins de temps pour
» nettoyer les petits blés, puisqu'il suffit de les passer une fois sur
» le *trieur*, tandis que, par les moyens ordinaires, après les avoir
» passés quatre ou cinq fois, il reste toujours du blé dans les
» graines et des graines dans le blé.

» 6° Il résulte évidemment de ces détails que le *Trieur-Vachon*,
» bien qu'il ne soit pas à lui seul un moyen de nettoyage suffisant
» pour le meunier, est cependant le complément obligé d'un

» bon système d'épuration. Cette première difficulté vaincue, il
» restera encore au meunier à tirer bon parti de ces blés à la
» mouture; car, si les divers nettoyages complétés par le *Trieur-*
» *Vachon* ont bien séparé le bon blé du mauvais, le gros blé du
» petit, s'ils ont donné aux grains plus de main, ils ne l'ont pas
» entièrement séché, et les blés de 1852 contiendront encore pour
» la plupart un excès d'humidité. Cette condition exige plus de
» soins à la mouture; elle entraîne forcément une diminution dans
» la quantité de blé à donner aux meules, sous peine de voir les
» meules s'agrafer et de faire, de tous points, de la mauvaise
» besogne.

» Nous croyons que, dans ces circonstances, l'appareil aérateur
» de M. Hanon mérite de la part de la meunerie une attention
» particulière. On sait qu'au moyen de ce système M. Hanon intro-
» duit entre les meules une quantité d'air ambiant suffisante pour
» empêcher un trop grand développement de chaleur. Cette intro-
» duction d'air trouve encore des contradicteurs, nous le savons
» bien; nous en avons longtemps douté nous-même, et pour nous
» en convaincre nous avons voulu voir de nos propres yeux. Il y a
» quelques jours qu'un des bons meuniers de Meaux, M. A.
» Brenier, qui a adopté le système Hanon sur six paires de meules,
» a bien voulu nous permettre d'examiner son travail et nous
» fournir quelques renseignements pratiques à l'égard de ce sys-
» tème. La meilleure explication, la réponse la plus directe que
» puisse faire un fabricant quand on l'interroge sur la valeur d'un
» appareil ou d'un système, c'est de faire voir qu'il l'emploie lui-
» même avec efficacité. Mais là ne s'est pas bornée la bienveillance
» de M. Brenier; il nous a fait connaître les quantités de blé vieux
» et nouveau séparées qu'il donnait à ses meules, les produits
» qu'il en obtenait, enfin la qualité reconnue des farines qu'il
» livrait à Paris et qu'il livre exclusivement et de confiance à une
» clientelle déjà ancienne de la boulangerie. Nous ne croyons pas
» commettre d'indiscrétion en disant que nous avons rarement vu

» de moulins mieux en ordre sous tous les rapports et mieux ven-
» tilés que ceux de M. Brenier. On voit que là on ne s'occupe que
» de fabrication, et qu'aucune autre préoccupation ne fatigue et
» ne distrait le meunier. Il résulte de ce que nous avons vu que
» les blés nouveaux mis en mouture, d'une qualité convenable
» pour l'année, mais beaucoup moins secs que ceux de 1854,
» fournissaient à l'anche une boulange d'une chaleur tempérée et
» parfaitement effleurée. Quant à la quantité fournie par chaque
» paire de meules, il aurait fallu, pour en juger nous-même, passer
» au moulin plus de temps que nous n'en pouvions consacrer
» à cette visite. Mais des déclarations de M. Brenier il résulte que
» ses meules font dans une proportion notable plus d'ouvrage
» qu'elles n'en faisaient avant l'application de l'*aérateur*.

» Nous devons nous hâter d'ajouter que M. Hanon a introduit
» chez M. Brenier un appareil que nous considérons comme
» essentiel, et plus essentiel encore cette année que dans les
» années ordinaires : c'est un *aspirateur* d'une extrême simplicité ;
» il a pour effet de retirer 8 à 12 degrés de chaleur au moment
» où, au sortir des meules, la farine passe dans les conduits qui la
» mènent à l'*élévateur* ; de telle sorte qu'elle arrive froide dans la
» chambre où fonctionne le râteau.

» Ces 8 à 12 degrés sont suffisants pour opérer le parfait effleu-
» rement des blés soumis aux meules. Cet *aspirateur*, dont l'appli-
» cation diffère des aspirateurs en usage jusqu'à ce jour, a pour
» effet encore d'empêcher la volatile évaporation de folle farine.
» Nous parlons de ce que nous avons vu chez M. Brenier. La
» combinaison de l'*aérateur* des meules et de l'*aspirateur* est telle
» que la boulange ne contient plus d'excès d'humidité et qu'il n'y
» a plus d'évaporation appréciable, vu l'état complet de siccité.
» Les farines légères ne sont ni grasses, ni amylacées, comme
» nous les avons trouvées généralement ailleurs.

» Nous n'avons nullement la prétention de donner des conseils
» à MM. les fabricants de farines, qui sont certainement plus habiles

» que nous dans tout ce qui concerne leur spécialité ; mais nous
» n'avons pas cru inutile, au commencement d'une campagne qu[i]
» sera difficile pour la meunerie, à cause de la médiocre qualit[é]
» des blés et de leur défaut de siccité, de signaler les moyens mé-
» caniques qui, intelligemment appliqués, nous semblent les plu[s]
» propres à corriger ce double vice des blés de 1852 ; à savoir
» le *Trieur-Vachon* contre la défectuosité des grains et l'énormit[é]
» des déchets, et l'*Aérateur-Hanon* contre l'humidité du blé et l[a]
» difficulté de le moudre convenablement.

» Jamais, selon nous, les circonstances n'ont été plus impé-
» rieuses pour introduire dans l'art de moudre ces appareils, o[u]
» tous autres, s'il en existe, avec lesquels on puisse atteindre l[e]
» même but. »

Article 36.

Nettoyage des blés. — Machine brevetée.

Un des moyens les plus avantageux pour obtenir une moutur[e] très-blanche est sans contredit l'emploi des machines propres [à] nettoyer les grains, surtout de celles qui ont été notablement per-fectionnées. C'est pourquoi nous vous adresserons avec confianc[e] aux constructeurs de ces sortes d'appareils qui ont obtenu de[s] récompenses aux expositions de Londres et de Paris. Nous avon[s] acquis par nous-même la certitude de l'efficacité et de la supério-rité de ces machines ; aussi nous ne pouvons que vous engager [à] vous en munir. Vous trouverez auprès de MM. Jérôme frères, méca-niciens à Amiens (Somme), toutes les garanties d'un nettoyag[e] parfait, d'un rendement avantageux et d'une grande économie d[e] temps, d'espace et de force motrice, attendu que leurs appareil[s] ne forcent guère plus qu'une bluterie, ne tiennent presque poin[t] de place et peuvent nettoyer de cinq à huit hectolitres à l'heure[.]

et dans des conditions telles que le déchet est considérablement diminué et que la mouture devient facile et très-avantageuse.

Le perfectionnement, apporté aux instruments de nettoyage par MM. Jérôme frères mérite d'attirer la sérieuse attention de tous nos collègues. Ces machines puissantes et ingénieuses, qui ont coûté aux inventeurs un travail étonnant d'intelligence et de réflexion, diffèrent essentiellement de tous les nettoyeurs connus. Elles seront appréciées par tous les propriétaires-meuniers, et chacun s'empressera d'en faire l'acquisition. On les emploie aussi bien dans les moulins à vent que dans les autres. Elles opèrent le nettoyage le plus complet avec une économie de 25 pour 0/0 sur les anciens nettoyeurs. L'amélioration est donc trop notable pour ne pas lui accorder la préférence.

Nous allons faire connaître la construction, les avantages comparatifs et le prix de ces appareils. Ces indications sans doute achèveront de persuader ceux qui sont intéressés dans cette question :

Machine verticale.

1° Introduction des grains par la partie inférieure, qui sont remontés dans la partie supérieure par une nouvelle disposition du batteur, décortiqués en hélice, après avoir subi un nettoyage parfait.

Cette récente amélioration permet (les deux appareils, l'un décortiqueur et l'autre batteur, étant superposés) la suppression de huit mètres de chaîne à godets, qui occasionne une dépense considérable surtout en force motrice, et qui, entr'autres inconvénients, a celui de s'arrêter à chaque instant et de faire, par son inaction, refluer le grain dans les conduits du nettoyeur.

2° La ventilation la plus régulière s'opère à la sortie du grain dans la partie supérieure au mécanisme appelé *gosier ventilateur*, et facilite la sortie du grain, en augmentant l'action de l'air chassé par le volant décortiqueur, qui est à la fois nettoyeur et ventilateur.

Machine horizontale.

1° Cette machine possède, comme la verticale, un *gosier ventilateur*, qui permet au moulinet proprement dit de servir à la fois de ventilateur et de nettoyeur.

2° Agencement du crible posé au-dessus du tambour et ayant exactement la même longueur.

3° Simplification du mécanisme propre à faire mouvoir ce crible par l'axe même du moulinet.

4° Application de rouleaux au galet à grand diamètre sous l'axe du moulinet ventilateur.

5° Enfin, diminution des frottements et par suite facilité de mouvements qui deviennent très-doux.

La machine verticale, qui peut alimenter quatre et même six paires de meules, en tournant douze heures par jour, est du prix de 3,000 fr.; savoir : 1,600 fr. pour le décortiqueur et 1,400 fr. pour le batteur.

La machine horizontale, qui peut alimenter quatre paires de meules, en tournant douze heures par jour, coûte 1,200 fr.

Le petit modèle à galet, pouvant alimenter deux paires de meules, en tournant douze heures par jour, coûte 500 fr.

Enfin, le petit modèle sans galet ne coûte plus que 250 fr.

MM. Jérôme frères offrent de monter leurs machines à leurs propres frais et de les donner à l'essai pendant deux mois. Avec de pareilles conditions, on a, comme nous l'avons dit, toutes les garanties désirables.

Article 37.

Autre système de décortication des blés.

M. Laborey, mécanicien à Paris, rue de Varennes 80, a également inventé une machine qui peut décortiquer 10 hectolitres de blé à l'heure. Pour bien faire apprécier les avantages que procure l'emploi de cette machine, il est nécessaire que nous entrions ici dans quelques détails. Le grain de blé se compose : 1° d'une première enveloppe qu'on désigne sous le nom de *pellicule* ou d'*épiderme* : c'est la partie corticale du grain; 2° d'une deuxième enveloppe ou *derme* qui forme l'amande : c'est celle qui recèle la partie farineuse à laquelle elle est adhérente et dont elle est elle-même composée. On ne peut donc enlever cette seconde enveloppe sans perte de farine, et c'est aux meules qu'est réservé ce travail; sans cela le contraire aurait lieu : on obtiendrait des farines piquées et en moins grande quantité. Il fallait donc trouver le moyen d'enlever la pellicule du grain sans attaquer son amande : c'est ce qu'a obtenu M. Laborey avec un succès qui ne laisse rien à désirer. Il résulte, en effet, des applications déjà nombreuses qui ont été faites de son système, tant en France qu'à l'étranger, des avantages que nous ne saurions mieux faire apprécier qu'en donnant les résultats de deux expériences comparatives faites à Londres et à Paris sur des blés simplement nettoyés et sur des blés décortiqués après le nettoyage.

Expérience faite à Londres.

1516 kilogr. de blé soumis à la mouture ont donné :

	Blé nettoyé.	Blé décortiqué.
Farine 1^{re}	1185 k.	1251 k.
Gruaux	99	94
Son, perte et évaporation	232	171
Totaux égaux	1516 k.	1516 k.

Bénéfice à la décortication : 66 kilogr. ou 4,35 pour 0/0.

Expérience faite à Paris.

2380 kilogr. de blé ont donné :

	Blé nettoyé.		Blé décortiqué.	
Farine de 1ᵉʳ jet	1092 k.	»	1136 k.	»
1ᵉʳˢ gruaux	402	50	410	»
2ᵉˢ gruaux	52	50	54	50
Farine 1ʳᵉ	1547	»	1597	50
Farine 2ᵉ	58	»	107	50
Farine 3ᵉ	127	»	110	50
Toutes farines	1734	»	1815	»
Remoulage, son, recoupe	515	50	454	50
Criblures et poussier	95	50	70	50
Evaporation et perte	39	»	39	»
Totaux égaux. . .	2380 k.	»	2380 k.	»

Bénéfice à la décortication : 83 kilogr. 50 ou 3,49 pour 0/0.

Ce bénéfice de rendement en farine s'explique très-naturellement par les résultats de ces analyses ; on voit que si la quantité de farine augmente, les sons et déchets de toute nature diminuent proportionnellement, et l'on conçoit qu'il ne peut en être autrement, puisque déjà les grains sont débarrassés de leurs parties corticales et que dès-lors ces parties ne peuvent plus entraîner avec elles la quantité notable de farine blanche qui y reste forcément attachée lorsque la mouture se fait sans décortication préalable.

Il serait superflu de nous appesantir sur les avantages immenses auxquels le système de décortication de M. Laborey, appliqué sur une vaste échelle, pourrait donner naissance : tout le monde les apprécie d'avance. Nous ne ferions, d'ailleurs, que répéter ce que nous avons dit déjà plus d'une fois dans le cours de cet ouvrage au sujet de tous les procédés qui, en poussant à sa dernière limite

le rendement des céréales, ont pour conséquence d'assurer le bien-être des populations et la tranquillité publique.

Article 38.

Conservation des grains.

L'importante question de la conservation des grains a été traitée d'une manière très-remarquable par M. Louis Doyère, dans un mémoire présenté à l'Académie des sciences (économie rurale). Un résumé de cet intéressant mémoire sera, nous l'espérons, favorablement accueilli de nos lecteurs.

L'auteur expose d'abord comment il a été conduit à s'occuper de cette question par des observations faites dans le cours d'une mission qu'il avait reçue pour étudier les insectes des céréales. Il reconnaît qu'elle n'avait jamais encore été l'objet d'un travail assez sérieux pour que les conditions physiques du problème fussent suffisamment connues depuis Duhamel, c'est-à-dire depuis un siècle, car l'attention des physiciens ou des naturalistes ne s'y est jamais arrêtée qu'en passant. Dans les tentatives faites à plusieurs reprises, avec plus ou moins d'éclat, pour conserver des grains, l'oubli ou l'ignorance des premiers principes de la science fut poussé jusqu'à l'extrême. Ces tentatives réussirent néanmoins souvent, et ce fut surtout en demandant la cause probable de ces succès à la théorie des fermentations que M. Doyère croit pouvoir annoncer que des grains au degré de siccité où beaucoup se trouvent, même chez nous, se conserveraient sous terre indéfiniment, sans altération et sans déchet, s'ils y étaient renfermés dans des vases clos et imperméables à l'humidité. A son avis, la solution complète et pratique du problème gît dans ce fait. Il ajoute qu'on trouverait la confirmation de ses vues, si l'on allait étudier les restes des greniers souterrains dans lesquels il se fit autrefois des réserves

durables, au dire des historiens, et voir les pratiques analogues qui sont encore en usage dans certaines contrées.

« Ces vues », ajoute M. Doyère, « furent exposées dans mon
» mémoire sur l'*allucite*, en juillet 1852. Je n'avais voulu, dans
» l'origine, que montrer la voie qu'il fallait suivre et les études
» qu'il y avait à faire ; mais l'accueil que ce programme reçut de
» l'administration de l'agriculture et la position que j'occupais
» alors me firent un devoir de songer à le remplir. Je demandai
» donc et j'obtins immédiatement une mission pour des pays où
» l'emmagasinage souterrain des grains se pratiqua jadis et se
» pratique encore aujourd'hui. A en croire les opinions reçues et
» les dires que l'on s'est plu à réunir dans certains ouvrages, je
» devais y être témoin de faits qui renverseraient toutes mes
» idées, et il y avait là une source d'objections, d'incertitudes et
» de retours vers les mauvaises pratiques, dont il fallait débarras-
» ser le terrain, avant d'aller plus loin dans la voie des déductions
» scientifiques. C'était d'ailleurs une épreuve qu'il fallait subir.
» Elle a été décisive. J'ai parcouru l'Andalousie, allant partout
» où l'on m'indiquait des silos des anciens Maures, ou quelques
» traces encore subsistantes de leurs procédés de conservation. Je
» suis allé voir ensiler des grains et vider des silos en Estramadure ;
» j'ai visité les silos de Tanger, et j'ai recueilli sur ceux du Maroc
» entier des renseignements précis. Je suis resté un mois dans les
» provinces d'Oran et d'Alger, à étudier la manière dont les
» grains des Arabes se conduisaient dans la terre, ce qui reste de
» greniers romains de l'ancienne Numidie et les constructions
» extérieures au sol que le ministre de la guerre a fait exécuter
» pour loger les approvisionnements de l'armée d'Afrique, ainsi
» que les greniers souterrains de MM. Dupré de Saint-Maur et Ch.
» Héricourt de Thury, les habiles et courageux colons d'Arbal. Je
» connais les greniers d'abondance de Barjasat, près de Valence et
» les silos de Barcelonne, par les rapports très-détaillés que m'en a
» faits M. Hudola, qui est allé les examiner pour moi, après m'avoir

» accompagné jusqu'à Cordoue. Nulle part, ni dans ce que j'ai vu
» par moi-même, ni dans les récits qui m'ont été faits avec un
» caractère imposant la croyance, je n'ai rien trouvé qu'il n'eût
» été possible de prédire, même d'après les seules notions des
» sciences qui s'enseignent dans toutes nos écoles. »

M. Doyère entre ici dans des développements étendus sur les silos des Maures, sur ceux qu'il a vu fonctionner encore à Rota, sur les greniers souterrains des Romains, et enfin sur les simples trous creusés en terre que M. Ternaux eut la malheureuse idée de faire à Saint-Ouen, près de Paris, dans le but d'imiter la méthode romaine. Il termine en disant :

« Ainsi, la recherche de ce qui dut se passer autrefois et l'obser-
» vation de ce qui se passe aujourd'hui nous conduisent irrévo-
» cablement aux mêmes conclusions ; savoir :

» Que partout où se trouvent les conditions qui empêchent ou
» modèrent les fermentations, les grains se conservent sous terre ;

» Que la conservation, quant à ses résultats et à sa durée, est
» en raison directe du plus ou moins de perfection avec laquelle
» ces conditions sont remplies ;

» Que partout où la conservation souterraine n'a pas réussi,
» c'est que ces conditions manquaient.

Quelles sont avec précision ces conditions ?

Les recherches que l'auteur a entreprises l'ont conduit à reconnaître que, par des températures égales ou inférieures à 15 degrés centigrades, comme celle du sol à 2 mètres de profondeur et au-dessous :

1° Dans les grains sains contenant moins de 16 pour 0/0 d'eau, il ne se produit qu'une fermentation alcoolique, excessivement faible et sans développement de goût ni d'odeur, appréciable seulement par les procédés les plus délicats de la chimie ; d'ailleurs, cette fermentation même, presque tout-à-fait théorique, si les blés ne renferment pas plus de 15 pour 0/0 d'eau, s'arrête dans les

vases fermés après qu'elle y a déterminé l'absorption complète de l'oxygène et son remplacement par l'acide carbonique ;

2° Vers le chiffre de 16 pour 0/0 d'eau, l'altération des grains commence à se produire et prend une activité rapidement croissante avec l'humidité, par l'apparition des réactions qui caractérisent les fermentations caséeuses et butyreuses. On sait que M. Lucien Bonaparte avait déjà reconnu les produits de cette dernière dans les grains avariés.

Il faut donc, pour que les blés se conservent, qu'ils contiennent moins de 16 pour 0/0 d'eau ; mais, cette condition existant, il est impossible d'imaginer ce qui les ferait gâter plutôt dans les vases clos sous terre qu'à l'air libre. M. Doyère va faire voir dans son mémoire qu'il y a, pour qu'ils s'altèrent à l'air libre, des causes qui n'existent pas pour des vases clos sous terre. Ces causes sont l'action même de l'air qui se renouvelle sans cesse, l'humidité qui est variable comme celle de l'atmosphère, la température qui atteint ou dépasse pendant la moitié de l'année le degré au-dessus duquel toutes les fermentations prennent une activité extrême.

Quelle est la proportion d'eau contenue dans les blés tels que l'agriculture les produit et les livre au commerce ?

M. Doyère a trouvé 8 à 12 pour 0/0 en Espagne, immédiatement après la récolte. Les blés de l'Algérie sont plus humides, et ceux que les Arabes retirent de leurs silos pour les porter sur les marchés égalent presque sous ce rapport nos blés humides de France eux-mêmes.

L'humidité des blés de France est extrêmement variable ; les plus secs contiennent 14 à 16 pour 0/0 d'eau, mais, sur 46 échantillons de blé du Calvados que M. Doyère a reçus au commencement de 1854, six seulement en contenaient moins de 18 pour 0/0 et deux en contenaient 23.

« Ainsi », dit-il, « tous nos blés sont loin d'être conservables,
» s'ils ne trouvent pas dans les procédés employés pour arriver à
» ce but des conditions qui neutralisent les effets de l'humidité. »

Il consacre une partie de son mémoire à examiner, sous ce rapport, les divers procédés qui ont été proposés. Il y fait des objections qui lui paraissent devoir rester insolubles, à cause de l'état des grains, du peu de durée des expériences et de l'insuffisance des constatations. Les grains secs, pour se conserver, n'ont besoin que de n'être pas rendus humides, et l'on n'a jamais songé à se guider sur la détermination directe de l'humidité des blés pour mettre les procédés à l'épreuve, ni pour apprécier les résultats. Cet oubli frappe de nullité les conclusions que l'on s'est cru en droit d'admettre en faveur de quelques-uns de ces procédés, du moins quant à la généralité de leur application.

Les procédés fondés sur l'emprisonnement des grains dans des vases fermés et remplis par des atmosphères artificielles n'ont aucune raison d'être suffisamment démontrée et ils sont en contradiction avec ce fait : que du blé humide se gâte dans un flacon bouché, quoique l'oxygène y disparaisse rapidement, remplacé par l'acide carbonique. Quant à ceux qui reposent sur l'aérage et la ventilation, ils améliorent l'état des grains qui s'échauffent spontanément, en les ramenant sans cesse à la température atmosphérique : c'est là le principe de leur utilité pratique; mais pour qu'ils empêchassent la fermentation, ainsi qu'on croit pouvoir le promettre, il faudrait ou que l'air fût un principe antithétique, ce que personne n'oserait seulement avancer, ou que les fermentations des grains humides ne pussent avoir lieu par des températures de 15 à 50 degrés, comme celles qu'a l'air introduit du dehors dans les greniers pendant plus de la moitié de l'année, en France ou en Algérie ; ce qui est à peine plus sérieux. Enfin , il faudrait que la ventilation possédât un pouvoir desséchant tel, que tous les grains pussent être ramenés proprement à l'état sec. Cette dernière hypothèse mérite d'être discutée, et M. Doyère consacre à cette discussion un passage assez étendu de son mémoire, dans lequel il montre, par les expériences mêmes qu'on se croirait le plus en droit de lui opposer, que la ventilation n'a qu'un effet

très-limité pour dessécher de grandes masses de grains humides. D'ailleurs, cet effet doit varier dans une pratique aveugle, comme l'état hygrométrique de l'atmosphère elle-même, et la ventilation est un moyen aussi efficace pour humidifier les blés secs que pour sécher les blés humides.

A égalité de température et d'humidité des grains, la ventilation comparée à l'état de repos triple la production de l'acide carbonique dans une couche ou dans un grenier perfectionné.

Tel est le résultat des expériences directes que M. Doyère a faites pour s'éclairer sur l'effet réel de ces pratiques.

Sa conclusion est que la seule solution qui puisse promettre avec quelque apparence de raison sérieuse, de conserver les grains indéfiniment, sans altération et sans déchet, c'est celle qui consiste à les loger sous terre, suffisamment secs, dans des vases hermétiquement clos. Elle joint à ces avantages fondamentaux l'avantage considérable de n'entraîner aucuns frais autres que l'intérêt des capitaux immobiliers. Il décrit ensuite le système de construction aujourd'hui exécuté sur une grande échelle, et qui lui paraît propre à réaliser cette solution dans toutes ses exigences. Ce sont de vastes flacons en tôle très-mince, préservés contre l'oxydation par un revêtement extérieur et par une enveloppe en maçonnerie de béton qui porte toutes les charges des regards pratiqués à la partie supérieure, par où l'on peut surveiller sans cesse, au moyen d'une sonde, les grains qu'ils contiennent et obtenir ainsi sur leur état des indications tout-à-fait sûres.

D'ailleurs, avant de les ensiler, M. Doyère détermine leur degré d'humidité par une application nouvelle de l'hygromètre de De Saussure, dont il a fait pour cet objet une étude toute particulière, et il sèche ceux qui sont trop humides dans une étuve réglée par l'emploi du thermomètre, emploi justifié par des expériences antérieures pour l'application de l'étuvage à la destruction des insectes des grains.

Ces greniers, d'après ce qu'ont coûté les constructions faites à

Paris et dans des conditions extrêmes de prix et d'épaisseur, ne reviendraient qu'à environ 3,500 francs pour des capacités de 1,000 hectolitres.

Le mémoire se termine par le compte-rendu d'expériences qui sont en marche depuis près de six mois et qui justifient entièrement les prévisions dans lesquelles elles ont été conçues. Ensilés dans le courant du mois de juillet, tous les blés se sont refroidis progressivement, jusqu'à ce qu'ils aient été en équilibre de température avec le sol. Celui qui contenait 19 pour 0/0 d'eau s'est altéré, mais avec une extrême lenteur; un autre, qui contenait 17 pour 0/0 d'eau, n'a éprouvé aucune altération, mais l'oxygène a disparu de l'air qu'il contenait, et a été remplacé par l'acide carbonique. Enfin, deux blés, déjà précédemment altérés, ont été ensilés, après qu'on les a eu réduits par la dessiccation artificielle à ne contenir plus que de 14 à 13 pour 0/0 d'eau; ils ont perdu le goût et l'odeur qu'ils avaient, et ont si peu fermenté, pendant un été et un automne, qu'ils n'ont pas altéré d'une manière appréciable l'air contenu avec eux dans les silos.

Article 39.

Les greniers à blé, par Philippe de Girard.

(Extrait du *Siècle* du mercredi 7 septembre 1859.)

« La question la plus importante et la plus digne de fixer l'atten-
» tion des hommes sérieux est sans contredit la question des
» subsistances. Aussi, cette question si complexe a-t-elle été
» étudiée par les hommes les plus éminents. Tous l'ont abordée,
» tantôt dans son ensemble, tantôt dans ses détails, et l'on peut
» dire qu'aujourd'hui la science de l'économie agricole est par-
» venue, théoriquement du moins, à un degré de développement
» très-remarquable.

» Certaines idées surtout, présentées, il y a à peine une tren-
» taine d'années, par quelques hommes isolés et dont la voix était
» à peine écoutée, semblent aujourd'hui prendre une grande
» consistance et jouir d'une haute faveur. Nous voulons parler des
» docks ou comptoirs communaux. On comprend sans peine, en
» effet, les services immenses que de pareils établissements ren-
» draient à l'agriculture.

» Le paysan ruiné par l'usurier, le fermier, le grand proprié-
» taire lui-même, si souvent gênés, à cause des frais énormes que
» nécessitent les grandes exploitations; tous les producteurs enfin
» trouveraient dans les docks communaux, en y déposant leurs
» récoltes, des secours précieux, qui, tout en améliorant leur
» sort, leur permettraient aussi et par cela même d'améliorer
» leurs produits. Le consommateur lui-même, il faut qu'on le
» sache, participerait sans s'en douter à ces heureux effets. Qui
» ne sait l'influence immédiate qu'exerce sur le blé le local dans
» lequel on le dépose, influence toujours pernicieuse, grâce aux
» mauvaises dispositions des greniers?

» Aujourd'hui, chez presque tous les agriculteurs, le blé s'en-
» tasse par couches de trente à cinquante centimètres sur le plan-
» cher d'un étage supérieur, placé directement sous le toit, glacial
» en hiver et brûlant en été, humide par la pluie et la neige,
» criblé de trous et de fissures par lesquels s'introduisent les moi-
» neaux, les rats et les souris. Sur ces aires souvent trop encom-
» brées, le pelletage et le vannage du blé se font d'une manière
» très-imparfaite; les charançons, les teignes, tous les insectes qui
» vivent du blé et s'y multiplient si rapidement, y trouvent un
» asile assuré et travaillent en repos à leur œuvre de destruction.
» Toute sorte de maladies, développées par l'influence de l'atmo-
» sphère, s'emparent des grains laissés intacts par les animaux
» destructeurs, et quand vient le moment d'ensacher la récolte et
» de la livrer au commerce, le producteur éprouve dans ses béné-
» fices une perte considérable, et le consommateur, auquel en fin

de compte tout vient aboutir, ne reçoit pour son argent qu'un pain de mauvaise qualité.

» Frappés de ces funestes résultats, quelques grands propriétaires ont fait établir chez eux des appareils plus ou moins ingénieux pour remuer, vanner et purifier leur blé, et quelques inventeurs ont imaginé des systèmes de greniers ou de silos où toutes les opérations de la manipulation du blé se font d'une manière plus ou moins satisfaisante, soit à l'aide de bras, soit par le secours de la vapeur ou du vent.

» Mais ces divers appareils, très-propres à fonctionner chez les particuliers, dans les fermes, les métairies, et sous l'œil du maître, laisseraient beaucoup à désirer, s'il s'agissait de les employer dans les entrepôts des docks ou comptoirs communaux. On conçoit, en effet, que dans les établissements destinés à recevoir en dépôt les récoltes d'un grand nombre d'agriculteurs, et appelés à jouer dans les campagnes le rôle que jouent dans certaines villes les docks ou warants, il faut offrir au producteur des garanties sérieuses, il faut que l'agriculture qui va porter au comptoir le produit de sa récolte soit parfaitement certaine que, pendant tout le temps du dépôt, son grain sera non-seulement beaucoup mieux entretenu qu'il ne le serait chez lui, mais aussi qu'il ne sera mêlé avec le grain de personne et qu'on ne pourra jamais lui en soustraire.

» Ce sont là des conditions essentielles, des conditions sans lesquelles le propriétaire, le paysan surtout, ne consentira jamais à se séparer de sa récolte, malgré tous les avantages que d'ailleurs il pourrait y trouver.

» Ces conditions, il faut le dire, ne sont remplies par aucune des inventions connues jusqu'à ce jour, et de là vient en grande partie la difficulté de faire passer dans la pratique les excellentes idées émises au sujet des comptoirs communaux. Mais il n'en est plus ainsi : un inventeur, célèbre autant par les douleurs et les déboires dont sa vie fut remplie que par le nombre et la

» valeur de ses inventions, Philippe de Girard, l'inventeur de la
» filature mécanique du lin, mort en 1845, a laissé dans ses car-
» tons les plans parfaitement détaillés d'un système complet de
» silos. Ces plans, conservés précieusement par la famille du
» grand inventeur, viennent enfin d'être mis au jour, et il nous a
» été donné, grâce à la bienveillance des héritiers de Philippe de
» Girard, de les examiner et de les étudier avec les soins et
» l'attention qu'on apporte toujours devant l'œuvre d'un homme
» de génie.

» L'appareil de Philippe de Girard a la forme d'un parallélipi-
» pède vertical de trois mètres environ de largeur sur huit ou neuf
» de hauteur, et dont la partie inférieure, au lieu d'être coupé
» dans un plan perpendiculaire à l'axe, se termine par une pyra-
» mide renversée au centre, parallèlement aux côtés, et comme
» axe se trouve un tube en bois ou en tôle d'environ 30 centimètres
» de diamètre, de la longueur du silo, et dont les deux extrémités
» aboutissent l'une au sommet et l'autre à la base de l'appareil.

» Dans ce tube se meut, à l'aide de deux poulies extrêmes, une
» *noria* ou chaîne sans fin, munie de godets dont nous explique-
» rons tout à l'heure le but. Enfin, la partie supérieure du silo est
» close par une porte à deux battants, qui s'élèvent ou s'abaissent
» à volonté, et à la partie inférieure la pyramide tronquée a son
» sommet garni d'une trappe à coulisse. Le tout est supporté par
» des piliers en bois ou en maçonnerie, de façon que l'ouverture
» ou trappe inférieure se trouve placée à environ 1 mètre 50 au-
» dessus du sol.

» Qu'on se figure maintenant une réunion plus ou moins grande
» de ces silos disposés côte à côte et juxtaposés de façon à présen-
» ter l'aspect d'une ruche d'abeilles, le tout couvert d'un toit
» commun, et l'on aura le grenier de Philippe de Girard.

» Le grain s'introduit dans le silo par la partie supérieure et
» occupe la cavité du parallélipipède, sauf l'intérieur du grand
» tuyau central. Une trémie conçue d'une manière excessivement

» ingénieuse, et placée à la partie inférieure du silo, fournit à
» toute la masse du grain de l'air froid ou chaud, selon que l'exige
» l'état du blé, ou du gaz carbonique sulfureux, etc., pour la
» destruction des insectes. L'appareil d'insufflation est mu à l'aide
» des bras, de la vapeur, du vent, etc. La même force motrice
» met en mouvement la *noria* intérieure dont nous avons déjà
» parlé. Cette *noria* ou chaîne à godets, plongeant à la partie infé-
» rieure du silo dans le grain lui-même, puise peu à peu le blé
» dans les couches inférieures pour le remonter à la surface, de
» façon qu'au bout d'un certain temps toute la masse du grain se
» trouve déplacée. La *noria*, en se déchargeant, projette le blé sur
» une toile métallique placée sur le plan incliné et à travers laquelle
» s'échappent la poussière, les brins de paille, les cadavres des
» insectes détruits préalablement par l'introduction du gaz délé-
» tère; enfin une soufflerie énergique expulse hors du silo tous les
» corps étrangers.

» Ces diverses opérations, si difficiles à décrire d'une manière
» bien claire, s'exécutent pourtant à l'aide d'appareils d'une sim-
» plicité merveilleuse, et, chose bien importante, tout se passe en
» vase clos. En effet, le producteur, après avoir apporté sa récolte
» au grenier public et l'avoir fait ensiler sous ses yeux, peut fer-
» mer avec un cadenas à lui les portes de son silo et retourner à
» ses travaux sans crainte, sans inquiétude : il sait que lui seul
» peut ouvrir son silo; il sait que son blé ne sera ni changé, ni
» mélangé avec du blé de qualité inférieure.

» Mais ce n'est pas tout encore : il faut que le déposant puisse
» s'assurer si les engagements pris vis-à-vis de lui ont été bien
» remplis, si son blé a été, selon les conventions, remué, ventilé
» vanné, et cela autant de fois qu'il l'aura ordonné. Dans ce but,
» chaque silo porte deux indicateurs, d'après lesquels on voit
» d'un coup d'œil si les deux opérations du remuage et de l'aérage
» ont été faites en temps utile.

» Il nous reste à faire connaître l'opération de l'ensachage, opé-

» ration des plus simples et des plus ingénieuses. Nous avons dit
» que le silo se terminait à sa partie inférieure par une pyramide
» tronquée et fermée par une trappe à coulisse. Cette coulisse est
» maintenue par une masse de plomb ou contre-poids qu'il suffit
» de soulever pour que la trappe s'ouvre. Au-dessous de l'ouver-
» ture se trouve un plateau de balance. Le sac se pose vide sur le
» plateau et s'attache à un cercle porteur fixé au dossier de la
» balance. Le contrepoids de la trappe qu'on soulève en ce moment
» se pose sur le plateau lorsque le sac qui se remplit arrive au
» poids déterminé par le plateau ; l'abaissement brusque du tablier
» fait peser le plomb du contre-poids ; la coulisse se ferme immé-
» diatement et arrête la sortie du grain ; tandis qu'une sonnette
» d'avertissement prévient l'ouvrier qu'il peut placer un autre sac.
» Le peseur-ensacheur, bien que faisant partie des greniers de
» Philippe de Girard, pourrait, on le comprend, recevoir une
» application indépendante et s'employer dans les manutentions,
» meuneries, boulangeries, etc. Il peut servir au pesage et à l'en-
» sachage de toute espèce de grains, farines, son, etc. Cet ins-
» trument économise la main-d'œuvre et rend le service plus
» prompt et moins fatigant.

» Il peut être très-utile pour les services de la marine et des
» denrées coloniales. S'adaptant à tous les orifices d'écoulement,
» l'ensacheur facilite à un seul ouvrier le remplissage régulier de
» plusieurs sacs à la fois, sans risquer des déversements, s'il était
» obligé d'interrompre sa surveillance. Il donne en outre au négo-
» ciant le moyen de constater les quantités laissées en magasin par
» le poids de celles extraites et assure la rectitude du pesage.

» On voit que le système de Philippe de Girard, tout en
» réunissant à la fois les avantages disséminés dans les différentes
» inventions proposées jusqu'à ce jour, possède en outre les qua-
» lités qui lui sont propres. Ainsi, il est le seul qui rende les
» fraudes et les soustractions impossibles et qui, en opérant à silo
» fermé, permette d'établir des docks et entrepôts dans les villes

» et ports de commerce, sans risquer des mélanges de quantités
» ou qualités différentes.

» Il convient donc spécialement aux greniers publics ou de
» consignation dans lesquels les particuliers pourraient déposer
» leurs grains, soit comme dépôt volontaire, soit comme nantisse-
» ment, car les blés y seraient conservés avec plus de sûreté que
» partout ailleurs et avec moins de frais. En effet, l'établisse-
» ment d'un système complet, construit en tôle et en maçonnerie
» reviendrait à 3 fr. 50 c. par hectolitre de capacité, c'est-à-dire
» à 700,000 fr. pour 200,000 hectolitres; quant aux frais qu'en-
» traîneraient les opérations de remuage et d'aérage, ils s'élève-
» raient en tout à 23 centimes par an et par hectolitre, le blé étant
» remué deux fois par semaine et aéré tous les jours.

» Ces prix paraîtront bien minimes, si l'on veut considérer les
» avantages immenses qu'offriraient de pareils greniers, non-seule-
» ment à l'agriculture et au commerce, mais aussi aux compagnies
» qui entreprendraient d'en établir dans les principaux centres de
» production. » L. DE LUCY-FOSSARIEU.

Article 40.

Analyse des farines de froment par Vauquelin.

Farine brute de froment.

Humidité.	10,000
Gluten.	10,960
Amidon	71,490
Matières sucrées	4,720
Matières gommo-glutineuses	3,320
	100,490

Farine de méteil.

Humidité.	6,000
Gluten.	9,800
Amidon	75,500
Matières sucrées	4,200
Son resté sur le tamis	1,200
Matières gommo-glutineuses	3,300
	100,000

Farine pure de blé d'Odessa.

Humidité.	12,000
Gluten.	14,550
Amidon	56,500
Matières sucrées	8,480
Matières gommo-glutineuses	4,900
Son resté après le lavage	2,300
	98,730

Farine brute de blé tendre d'Odessa.

Humidité.	10,000
Gluten.	12,000
Amidon	62,000
Matières sucrées	7,360
Matières gommo-glutineuses	5,860
Son resté après le lavage	1,200
	98,420

Farine brute de blé tendre d'Odessa, 2ᵉ qualité.

Humidité.	8,000
Gluten.	12,100
Amidon	70,840
A reporter.	90,940

Report. . .	90,940
Matières sucrées	4,900
Matières gommo-glutineuses . . .	4,600
Son resté après le lavage	0,000
	100,440

Farine de service, dite seconde.

Humidité.	12,000
Gluten.	7,300
Amidon	72,000
Matières sucrées	5,420
Matières gommo-glutineuses . . .	3,300
Son resté après le lavage	0,000
	100,020

Farine des boulangers de Paris.

Humidité.	10,000
Gluten.	10,200
Amidon	72,800
Matières sucrées	4,200
Matières gommo-glutineuses . . .	2,800
	100,000

Farine des hospices, 2ᵉ qualité.

Humidité.	8,000
Gluten.	10,300
Amidon	71,200
Matières sucrées	4,800
Matières gommo-glutineuses . . .	3,600
	97,900

Farine des hospices, 3ᵉ qualité.

Humidité.	12,000
Gluten.	9,020
Amidon.	67,786
Matières sucrées.	4,800
Matières gommo-glutineuses	4,600
Son resté après le lavage	2,000
	100,206

Telles sont les proportions trouvées pour chacune de ces farines par l'analyse de Vauquelin. Ce chimiste a cru devoir, pour faciliter leur comparaison, former pour chacune d'elles un tableau particulier, où l'on pourra voir en quelle quantité chacun de ces principes entre dans les farines, en commençant par celui des quantités d'eau qu'elles absorbent, pour former une pâte d'égale consistance ; c'est à cette fin qu'il a dressé les tableaux suivants

Quantités moyennes d'eau qu'absorbent les farines pour former une pâte d'égale consistance sur 100 parties.

Farine brute de froment.	50,34
Farine de méteil.	55,00
Farine de blé dur d'Odessa	51,20
Farine de blé tendre d'Odessa.	54,80
Farine de blé tendre d'Odessa, 2ᵉ qualité	37,40
Farine de service dite *seconde*	37,20
Farine des boulangers de Paris	40,60
Farine des hospices, 2ᵉ qualité	37,80
Farine des hospices, 3ᵉ qualité	37,80

« Il y a une grande différence », dit Vauquelin, « dans les
» quantités d'eau absorbées par les diverses espèces de farines
» mais on n'en peut rien conclure sur les proportions de gluten

» contenu dans les farines, tant qu'on n'aura pas un moyen exact
» pour mesurer la consistance des pâtes ; ainsi, la farine de blé
» dur d'Odessa, qui contient plus de gluten que les autres, aurait
» dû absorber beaucoup plus d'eau pour former une pâte d'une
» consistance égale à celle des autres farines, et c'est ce qui n'est
» pas arrivé. »

Quantités moyennes d'amidon sec contenues dans les farines sur 100 parties.

Farine brute de froment.	0,7149
Farine de méteil.	0,7750
Farine de blé dur d'Odessa	0,5650
Farine de blé tendre d'Odessa	0,6400
Farine de blé tendre d'Odessa, 2ᵉ qualité.	0,7542
Farine de service dite *seconde*.	0,7200
Farine des boulangers de Paris	0,7280
Farine des hospices, 2ᵉ qualité	0,7120
Farine des hospices, 3ᵉ qualité	0,6778

« On voit par ce tableau que le *maximum* de l'amidon, dans
» les neuf espèces de farines examinées, est de 75 pour 0/0, que le
» *minimum* est seulement de 56 pour 0/0, et que c'est précisé-
» ment le blé dur d'Odessa, celui qui donne le plus de gluten, qui
» contient le moins d'amidon. »

Quantités moyennes de gluten contenues dans les farines sur 100 parties.

	humide.	sec.
Farine brute de froment.	29,00	11,00
Farine de méteil	25,60	9,80
Farine de blé dur d'Odessa	35,11	14,55
Farine de blé tendre d'Odessa.	30,20	12,06

	humide.	sec.
Farine de blé tendre d'Odessa, 2ᵉ qualité.	34,00	12,10
Farine de service, dite *seconde*	18,00	7,30
Farine des boulangers de Paris.	26,40	10,20
Farine des hospices, 2ᵉ qualité	25,30	10,30
Farine des hospices, 3ᵉ qualité	21,10	9,02

« Il y a, comme on voit, une grande variété entre les quantités
» de gluten des farines des blés d'Odessa et celles des blés de notre
» pays, différence qui va presque à un tiers en sus ; on voit égale-
» ment que, sous le même rapport, les farines des blés durs et
» tendres d'Odessa présentent une différence remarquable, puis-
» que les quantités sont entr'elles comme 14,55 à 12.... Cependant
» ces dernières sont encore plus riches en gluten que les farines
» de notre pays.

» La manière de comparer les glutens à l'état de siccité, adop-
» tée ici, a paru plus rigoureuse, parce qu'on n'est jamais sûr, par
» l'autre moyen, que la quantité d'eau retenue par le gluten soit
» la même.

» On remarquera sans doute que le gluten frais contient, à l'état
» de combinaison, environ les 2/3 de son poids d'humidité, puis-
» qu'il se réduit, par une dessiccation complète, à peu près au tiers
» de son poids, et, à cet égard, il n'y a pas une grande différence
» entre le gluten provenant des diverses farines ; ainsi, on peut
» dire que, sur les 45 à 50 parties d'eau qu'un quintal de farine
» absorbe, près de la moitié est prise par le gluten, et le reste ne
» sert qu'à mouiller la surface de l'amidon, comme elle mouillerait
» la surface du sable, s'il était aussi divisé que l'amidon.

» On sera sans doute étonné que la farine de blé d'Odessa, qui
» contient près d'un tiers de gluten de plus que les autres farines,
» n'absorbe cependant pas beaucoup plus d'eau que les autres ;
» cela m'a moi-même surpris, dans la persuasion où j'étais que
» plus les farines contiennent de gluten, et plus elles absorbent
» d'eau pour former des pâtes d'égale consistance.

» Craignant de m'être trompé dans une première opération, je
» l'ai recommencée avec soin, et j'ai obtenu à peu près le même
» résultat. En examinant avec attention la farine d'Odessa, j'ai cru
» trouver l'explication de cette singulière anomalie dans l'état de
» l'amidon de cette farine : cet amidon n'est point en poudre
» impalpable et moëlleuse, comme dans les farines ordinaires; au
» contraire, il est en petits grains durs et demi-transparents
» comme des fragments de gomme; d'où il suit qu'il faut moins
» d'eau pour le mouiller que s'il était plus divisé.

» Dans les quantités de gluten exprimées dans ce tableau n'est
» pas comprise celle qu'on a précipitée par l'alcool des eaux de
» lavage, concentrée en forme sirupeuse; c'est cette matière,
» ainsi dissoute dans l'eau, qu'Henri a prise pour de la gomme.

» Cette prétendue gomme, qui a une couleur brune, brûle avec
» les phénomènes qui sont communs aux matières animales et
» végétales; elle donne à la distillation d'abord un produit acide,
» mais bientôt il est accompagné de carbonate d'ammoniaque;
» traitée par l'acide nitrique, elle fournit de l'acide oxalique; ce
» n'est donc pas une vraie gomme. On obtient, à la vérité, une
» poudre blanche qui a l'apparence de l'acide mucique, mais qui
» n'est véritablement que de l'oxalate de chaux très-pure.

» Si l'on fait brûler cette matière, elle répand une odeur ana-
» logue à celle du pain, mais un peu plus animale. Elle laisse un
» charbon qui contient une grande quantité de phosphate de chaux.
» Voici comment je m'en suis assuré : après avoir incinéré le
» charbon dont je viens de parler, j'ai dissous le résidu dans l'acide
» nitrique, ce qui s'est opéré complètement sans effervescence;
» j'ai précipité l'acide phosphorique par l'acétate de plomb, en
» ayant soin d'ajouter peu à peu un mélange d'ammoniaque, jusqu'à
» ce que l'excès d'acide fût saturé; le précipité, lavé et séché,
» s'est fondu facilement au chalumeau en une perle transparente,
» qui s'est cristallisée sous forme de polyèdre en se figeant; ainsi,
» la manière dont cette substance s'est fondue, la lueur phospho-

» rique qu'elle a répandue pendant la fusion et la couleur de perle
» qu'elle a présentée par le refroidissement, sont autant de carac-
» tères qui appartiennent au phosphate de plomb ; quant à la chaux,
» je l'ai retrouvée dans la liqueur après que l'acétate de plomb en
» fut précipité par l'acide sulfurique, au moyen de l'oxalate
» d'ammoniaque.

» Je me suis demandé comment une aussi grande quantité de
» phosphate de chaux a pu se dissoudre dans l'eau de lavage de la
» farine et y rester ainsi dissoute, alors même que ces eaux furent
» réduites sous un très-petit volume. J'ai cru en avoir trouvé la
» cause dans un acide dont l'alcool s'empare quand on précipite la
» prétendue gomme.

» Il est étonnant qu'Henri n'ait point aperçu le phosphate de
» chaux dans les farines qu'il a analysées, et que même il dise
» qu'elles ne lui ont offert aucun indice de chaux. Si notre confrère
» avait pensé à étendre d'eau l'acide hydrochlorique dont il s'est
» servi pour traiter le charbon de la farine, ou si seulement il
» avait saturé l'excès de cet acide, l'oxalate d'ammoniaque n'au-
» rait pas manqué de lui indiquer la chaux.

» Pour en revenir à la matière gommeuse, elle est soluble dans
» l'eau, mais la solution n'est point limpide ; elle reste toujours un
» peu acide, malgré les lavages multipliés à l'alcool.

» Sans assurer que cette substance soit du gluten dont les pro-
» priétés auraient été changées par quelque combinaison ou
» décomposition, je suis assuré que ce n'est pas de la gomme
» ordinaire. Si l'on fait attention que le gluten se dissout dans les
» acides, que le lavage des farines est toujours acide et que
» j'y ai trouvé, ainsi que je le prouverai tout à l'heure, une
» quantité notable d'acide phosphorique, qui, comme on le sait,
» est celui qui dissout le mieux le gluten, on pourra croire que
» c'est, en effet, cet acide qui a opéré la solution de la matière
» glutineuse dans l'eau.

» Au surplus, l'expérience dont s'appuie Henri pour prouver

» que cette substance est une gomme, n'est pas caractéristique de
» ce corps, puisque le gluten dissous dans l'eau précipite également la potasse silicée.

» Quant à la matière qui se coagule pendant l'évaporation du
» lavage de la farine et qu'Henri a prise pour de l'albumine, ce
» n'est bien certainement que du gluten. Pour s'en assurer, il
» suffit de délayer cette substance dans une petite quantité d'eau
» et de l'abandonner à la fermentation : on verra que le premier
» produit de sa décomposition sera acide, tandis que le produit de
» la décomposition de l'albumine est constamment alcalin dès le
» commencement.

» Après avoir séparé, au moyen de l'alcool, la substance dont
» nous venons de parler des lavages de la farine évaporée en con-
» sistance sirupeuse, on trouve que l'alcool a opéré la dissolution
» d'une matière colorante brune, d'une substance sucrée et d'un
» acide. L'ensemble de ces matières attire promptement l'humi-
» dité de l'air et a une odeur de pain. Si l'on dissout dans l'eau
» cette réunion de corps et qu'on ajoute du sous-acétate de plomb,
» il s'y forme un précipité brun, qui, chauffé au chalumeau, quand
» il est sec, donne un globule métallique sur lequel on voit un autre
» globule vitreux qui se cristallise en figeant, et qui présente tous
» les traits du phosphate de plomb.

» Cette expérience prouve qu'une partie au moins de l'acidité
» du lavage des farines est due à la présence de l'acide phospho-
» rique, et que c'est lui qui tenait en dissolution le phosphate de
» chaux, ainsi qu'une partie du gluten. La proportion de plomb
» qui se réduit ici a été précipitée à l'état d'oxyde par le principe
» colorant ; je pense qu'il y a aussi un acide végétal.

» Quand la matière sucrée a été dissoute dans l'alcool et par
» conséquent dépouillée de gluten, elle ne fermente plus. Sa dis-
» solution dans l'eau, abandonnée à elle-même, se couvre de
» moisissures et devient acide. Cette matière sucrée, brûlée dans
» un creuset de platine, laisse une cendre qui ne contient que de

» la potasse, laquelle était sans doute auparavant unie à l'acide
» phosphorique et probablement aussi à un acide végétal. »

Pour compléter les intéressantes études de Vauquelin sur les farines, nous allons les faire suivre du remarquable travail d'Henri sur deux sortes de farines désignées sous les noms de *farine de blé d'Odessa* et *farine de blé français*.

« L'administration des hôpitaux de Paris », dit Henri, « m'ayant
» donné ces deux espèces de farines à examiner, ainsi que du pain
» confectionné avec chacune d'elles, voici la marche que j'ai
» suivie dans cet examen :

» 1° J'ai reconnu que la farine de blé d'Odessa est d'une couleur
» jaune sale, d'une saveur à peu près nulle, laissant cependant
» dans la bouche un arrière-goût de poussière, d'une odeur moins
» désagréable, mais se rapprochant de celle de la poussière; elle
» est un peu rude au toucher et contient beaucoup de petits points
» jaunâtres. La farine de blé français est d'un blanc assez beau,
» d'une odeur franche, d'une saveur agréable et plus douce au
» toucher.

» 2° J'ai fait avec chacune de ces farines une pâte au moyen de
» l'eau, et j'ai reconnu que la farine de blé d'Odessa a absorbé 60
» parties d'eau pour 0/0, et celle de blé français 45.

» La pâte de farine de blé d'Odessa avait un aspect jaune sale;
» elle était élastique, tenace; broyée entre les dents, elle dévelop-
» pait une saveur amère. La pâte de farine de blé français était
» d'un blanc grisâtre, élastique, moins tenace que la précédente,
» d'une saveur douce.

» 3° J'ai lavé ces pâtes séparément sous un filet d'eau, en les
» malaxant sans discontinuer entre les mains; par ce moyen, j'ai
» obtenu tout le gluten, qui, bien lavé, a été pesé, puis séché
» dans une étuve à 40 degrés centigrades et pesé de nouveau; il
» perdait alors les deux tiers de son poids.

» Le gluten obtenu du blé d'Odessa pesait 36,5 frais et 12 à l'état

» sec ; ce gluten avait un aspect grisâtre, était très-élastique, très-
» tenace et paraissait d'une très-bonne nature.

» Le gluten retiré du blé français pesait 24,5 frais et 8 sec ; il
» était grisâtre, élastique, tenace ; il s'est conservé plus longtemps
» dans l'eau sans s'altérer que celui du blé d'Odessa.

» 4° L'eau de lavage des farines contenant l'amidon a été filtrée,
» afin de séparer ce principe amylacé, qui, lavé, séché et pesé,
» a présenté les caractères suivants pour chaque farine : l'amidon
» du blé d'Odessa était d'un blanc grisâtre, rude au toucher, cra-
» quait sous la dent et pesait 66 ; celui du blé français était d'un
» blanc plus prononcé, moins rude au toucher, et son poids était
» de 70.

» 5° L'eau de lavage filtrée ne précipitait nullement en bleu
» par la teinture d'iode ; elle était légèrement opaque. Celle prove-
» nant du blé d'Odessa avait une amertume prononcée qu'on ne
» trouvait pas dans celle du blé français. Cette eau, chauffée à
» une douce chaleur, a déposé une matière que j'ai reconnu être
» de l'albumine. Evaporée à siccité, à la chaleur du bain-marie,
» celle du lavage du blé d'Odessa a fourni un résidu d'un brun rou-
» geâtre, et l'autre d'un brun jaunâtre. Ces résidus étaient visqueux,
» un peu sucrés ; celui de la farine du blé d'Odessa était légère-
» ment amer. Traités par l'eau, pour en séparer l'albumine, j'ai
» évaporé de nouveau ces liquides en consistance d'extrait.

» 6° La matière extractive a de nouveau été soumise à l'action
» de l'alcool à 40 degrés, afin d'en séparer la portion de sucre
» qu'elle devait contenir. La quantité de sucre obtenue était à peu
» près la même ; cependant le sucre fourni par le blé d'Odessa était
» coloré et légèrement amer.

» 7° Le résidu insoluble dans l'alcool, traité par l'eau et rap-
» proché, était visqueux, légèrement blanchâtre, sans saveur
» prononcée, un peu coloré. La potasse silicée formait un précipité
» (ce qui indique la présence de la gomme). L'iode n'y produisait
» rien ; le sublimé corrosif également rien. L'acide nitrique faible,

» à l'aide de la chaleur, a produit un précipité blanc qui, bien
» lavé, était comme cristallisé, insoluble dans l'eau froide et un
» peu soluble à chaud, légèrement acide sous la dent et se décom-
» posant par la chaleur comme la substance végétale. Cette poudre
» calcinée a laissé un petit résidu insoluble dans les acides ; c'était
» sans doute de la silice.

» L'acide nitrique, provenant du traitement de la matière
» gommeuse précipitait en bleu par le prussiate de potasse ; il
» contenait aussi un peu de chaux.

» Il faut observer cependant que le fer pouvait provenir de
» l'armature des meules, et qu'il n'est pas exactement prouvé qu'il
» soit fourni par le blé.

» 8° Pour déterminer quels sont les sels contenus dans ces
» farines, j'ai pris cent parties de chacune et je les ai calcinées
» légèrement dans un creuset de platine. Le résidu charbonneux,
» pulvérisé et traité par l'eau bouillante, filtré et évaporé à siccité,
» a donné pour chaque farine environ 0,15 de matière saline et
» une petite quantité de silice.

» Voici ce que les réactifs ont démontré :

RÉACTIFS.	BLÉ FRANÇAIS.	BLÉ D'ODESSA.
Nitrate d'argent.	Précipité blanc presque tout soluble dans l'acide nitrique.	Précipité blanc soluble dans l'acide nitrique.
Nitrate de baryte.	Précipité blanc insoluble.	Précipité blanc insoluble.
Ammoniaque.	Léger, louche.	Précipité blanc léger.
Acides.	Aucune effervescence.	Rien.
Oxalate d'ammoniaq.	Précipité blanc.	Précipité peu sensible.
Carbonate saturé.	Précipité blanc.	Rien.
Papier bleu.	Rougi.	Rougi.
Muriate de platine.	Rien.	Rien.
Prussiate de potasse.	Rien.	Rien.

» 9° Enfin, le charbon traité à chaud par l'acide hydrochlo-
» rique a été lavé; l'eau du lavage précipitait en bleu par le
» prussiate de potasse, n'indiquait pas de chaux, mais contenait
» un peu de soufre, provenant, sans contredit, d'un peu de
» sulfate décomposé par le charbon.

» J'ai également examiné le pain confectionné avec ces deux
» espèces de farines dans la boulangerie générale des hôpitaux. Le
» pain de blé d'Odessa avait une amertume sensible que l'on ne
» trouvait pas dans celui de blé français, mais il se conservait
» plus longtemps frais. »

Article 41.

Du gluten.

Découvert par Beccaria, le gluten existe dans presque toutes les céréales en diverses proportions, ainsi que dans les fèves, les pois, le riz, la pomme de terre, les coings, les châtaignes, etc. C'est à ce principe que nous devons la panification des farines, qui sont d'autant plus propres à la fabrication du pain qu'elles sont plus riches en gluten.

On le prépare en lavant la pâte de blé jusqu'à ce que l'eau passe claire; l'eau lui enlève ainsi la fécule, qu'elle dépose au fond du vase, et l'on obtient le gluten en une pâte ferme, grisâtre, très-élastique, n'ayant presque pas de saveur, et conservant l'odeur du sperme. En le tirant de toutes parts, il s'étend beaucoup et ressemble à une membrane. Quand il est sec, il est brunâtre, transparent, dur, cassant, inodore, insipide et insoluble dans l'eau, l'alcool, l'éther et les huiles.

Il se saponifie avec la potasse, se dissout dans les acides minéraux affaiblis, ainsi que dans l'acide acétique, d'où les alcalis le précipitent sans altération.

L'acide sulfurique le dissout en le noircissant; si l'on y ajoute de l'eau, il se précipite en flocons jaunâtres. L'acide nitrique, aidé de l'action de la chaleur, le décompose et le convertit en acide acétique et en une substance amère.

Quoiqu'il soit insoluble dans l'eau, si on le fait bouillir dans ce liquide, il perd, avec sa tenacité, sa propriété collante. S'il est humide et qu'on le laisse exposé au contact de l'air, il s'altère, devient très-gluant et en partie soluble dans l'alcool. Cette dissolution forme un assez beau vernis.

Le chimiste italien Taddey a annoncé que le gluten de froment

était composé de deux substances, qu'on pouvait isoler en le pétrissant avec de l'alcool jusqu'à ce qu'il ne devînt plus laiteux. Au bout de quelque temps, l'alcool dépose un peu de gluten et reprend sa transparence; en l'abandonnant à l'évaporation spontanée, il dépose une substance particulière qu'il nomme *gliadine*.

La partie du gluten non attaquée par l'alcool est la *zimome* de Taddey. Cette substance s'obtient en traitant par l'alcool, qui dissout la gliadine et l'unit à l'eau, tandis que la zimome, qui fait le tiers du gluten, s'obtient pure en laissant bouillir dans l'alcool.

Cette substance est en petits globules ou en masse informe d'un blanc cendré, dure, ayant peu de cohésion, plus pesante que l'eau, brûlant avec flamme et exhalant, lorsqu'on la jette sur les charbons, une odeur analogue à celle du sabot de cheval quand on le brûle; elle est insoluble dans l'alcool, soluble dans l'acide acétique, nitrique, sulfurique et hydrochlorique; elle forme un savonule avec la potasse caustique, insoluble dans l'eau de chaux, et les solutions des carbonates alcalins s'y durcissent même; elle devient visqueuse lorsqu'on la lave avec de l'eau, prend une couleur brune au contact de l'air, se corrompt très-vite et répand une odeur d'urine pourrie.

Article 42.

Analyse des farines d'Amérique.

Pour compléter les analyses qui précèdent, que nous avons empruntées au *Manuel Roret*, nous croyons devoir les faire suivre de l'analyse des blés d'Amérique donnée par le *Moniteur* du 20 janvier 1859.

« Au moment où l'introduction en France des farines d'Amé-
» rique atteignait des proportions importantes et fournissait ainsi

» de précieuses ressources à l'alimentation publique, une polé-
» mique a été engagée, dans des feuilles spéciales, sur la parfaite
» qualité de ces produits.

» Quelle qu'ait été l'origine de ces bruits, que rien ne semblait
» justifier, le Gouvernement avait le devoir d'en vérifier l'exacti-
» tude, et il a pris immédiatement des mesures pour que les farines
» d'Amérique fussent l'objet d'une expérimentation rigoureuse.

» Des essais de panification ont eu lieu par ses ordres, et le pain
» fabriqué avec les farines américaines du premier type a soutenu
» avantageusement la comparaison avec celui qui provient de nos
» plus belles marques. Les mêmes essais, répétés avec les farines
» américaines de différentes nuances, ont toujours donné, à qua-
» lité égale, un pain identiquement semblable à celui que produi-
» sent les farines indigènes du type correspondant.

» Soumises d'ailleurs, avant leur embarquement, à un contrôle
» rigoureux de la part d'autorités spécialement préposées à leur
» examen, les farines d'Amérique présentent ainsi les plus
» sérieuses garanties. Si leur emploi, dans quelques cas très-rares,
» n'a pas été suivi de bons résultats, ce ne peut être que par suite
» d'avaries ou d'accidents qui frappent également les farines de
» toutes les provenances et même les farines indigènes. Mais ces
» conclusions, tirées de faits purement exceptionnels, ne sau-
» raient prévaloir contre des expériences réitérées et toujours
» couronnées du même succès.

» En dehors des essais de panification, de nombreux échantil-
» lons de farines américaines ont été soumis à l'analyse chimique,
» et en attendant que ces expériences puissent être présentées d'une
» manière complète, nous croyons devoir faire connaître les
» travaux auxquels s'est livré M. Poggiale, pharmacien en chef
» et professeur de chimie au Val-de-Grâce. En ce qui concerne
» le dosage de l'eau, le savant professeur a obtenu les chiffres
» suivants :

Eau pour 0/0.

Farine N.° 1 de New-York. 13,880
— N.° 2 de New-York. 13,520
— N.° 3 de la Nouvelle-Orléans . . 13,000
— N.° 4 de la Nouvelle-Orléans . . 13,070

» Or, les farines françaises contiennent, en moyenne, de 14 à
» 15 pour 0/0 d'eau.

» La proportion du gluten contenu dans chacun des quatre
» échantillons de farine a été :

Gluten pour 0/0

Farine N.° 1 de New-York. 10,50
— N.° 2 de New-York. 10,58
— N.° 3 de la Nouvelle-Orléans . . 9,72
— N.° 4 de la Nouvelle-Orléans . . 9,68

» Ce qui est égal au moins à la moyenne du gluten renfermé
» dans les farines indigènes. M. Poggiale ajoute que ce gluten était
» en masse homogène, d'un blanc grisâtre, souple, tenace, très-
» élastique, s'étendant en membranes et se gonflant considérable-
» ment en le desséchant dans un tube, caractère du gluten fourni
» par des farines de froment de bonne qualité.

» Puis les matières azotées de ces farines ont été dosées avec
» une grande précision, et voici quels ont été les résultats de ces
» dernières opérations :

Matières azotées p. 0/0

Farine N.° 1 de New-York. 13,650
— N.° 2 de New-York. 13,663
— N.° 3 de la Nouvelle-Orléans . . 12,872
— N.° 4 de la Nouvelle-Orléans . . 12,830

» Nos farines françaises atteignent très-rarement cette propor-
» tion élevée de matières azotées.

» Enfin, M. Poggiale termine en tirant de ces diverses analyses
» cette conclusion : que ces farines d'Amérique ne contenaient
» aucune substance étrangère et qu'elles présentaient tous les
» caractères de farines de bonne qualité.

» Ainsi se trouvent démenties par des faits précis, authentique-
» ment constatés, des allégations erronées ou des appréhensions
» singulièrement exagérées. »

En donnant les analyses qui précèdent, notre but a été de faire connaître aux meuniers les divers éléments qu'ils peuvent obtenir d'une bonne mouture, afin qu'ils soient bien convaincus que lorsque la qualité des produits ne répond pas à leur attente, il ne faut pas en chercher la cause ailleurs que dans un vice de fabrication. Il est donc de leur devoir et de leur intérêt de se tenir en garde contre tout ce qui peut altérer les principes constitutifs du grain, d'en rechercher les causes avec zèle et conscience, et pour cela nous les engageons de nouveau à se reporter souvent aux règles que nous avons tracées dans le cours de cet ouvrage; ils y trouveront, à côté de l'indication des dangers d'une routine aveugle, les moyens de les prévenir et d'arriver aux meilleurs résultats possibles.

Article 43.

Prix du blé depuis trois siècles.

Le journal l'*Avenir* du 16 avril 1856 a donné, d'après M. Duffaud, quelques détails intéressants sur le prix du blé pendant les trois derniers siècles. Nous croyons qu'il sera agréable à nos lecteurs d'en trouver ici le sommaire.

M. Duffaud a pu remonter directement jusqu'en 1400 la statistique officielle du prix des blés sur les marchés de Poitiers et de Limoges, et de ses recherches il résulte :

Que de l'an 1400 à l'an 1548 l'hectolitre de blé s'est vendu en moyenne 5 fr. 55 c.;

Que de 1548 à 1775, le prix s'est tenu, en moyenne, entre 7 et 12 fr.;

Qu'après 1775 le prix de l'hectolitre est monté tout-à-coup jusqu'à 17 fr. 55 c., et ce taux s'est maintenu jusqu'aux dernières chertés dont nous avons été témoins.

M. Duffaud attribue, en grande partie, cette ascension du prix des blés à l'abondance croissante des métaux précieux, et il pense que l'ouverture des voies de communication et la liberté du commerce ont dû influer dans le même sens. Mais cette influence devrait donner une contre-épreuve dans un abaissement à peu près proportionnel des prix dans les centres de consommation; or, cette contre-épreuve manque à M. Duffaud.

Si l'on étudie les fluctuations périodiques de ces prix, on trouve, dit le même statisticien, une rotation ou bascule d'une période de cinq ans d'abondance et autant de stérilité, ensemble neuf ans, durée habituelle des baux à ferme. Depuis 1796, il y a cinq séries de prix élevés; les séries de fertilité sont moins régulières et varient de deux à sept ans.

M. Duffaud conclut à l'utilité de réserver $1/8^e$ ou $1/10^e$ de la récolte des bonnes années, pour faire la péréquation des mauvaises, à l'exemple de l'intendant Joseph, sous les Pharaons.

Le même statisticien a trouvé plus de variation et d'irrégularité dans la production de la vigne. En remontant jusqu'à Charlemagne, il a cru découvrir que le prix de l'hectolitre de vin n'était au IX^e siècle que de 1 fr. 90 c. à 2 fr. 11 c.

Article 44.

Notice sur les moulins en fonte.

Parmi les inventions de moulins en fonte, dont nous avons dit quelques mots dans le cours de notre ouvrage, il n'en est peut-être pas de plus remarquable que celle qui vient d'être faite à Grenoble par M. Amoudru. Comprenant bien l'inconvénient inévitable de la

ternissure des farines par les meules en fonte, M. Amoudru laissé de côté la voie communément suivie, qui consiste à mo deler la construction des moulins en fonte sur celle des moulins silex, et il a donné à ses études une base toute différente.

Est-il possible, s'est-il demandé, de concasser le grain et de l réduire en poudre sans qu'il y ait frottement entre les élément en fonte chargés du moulage? Après de longues recherches et un méditation approfondie, il a résolu le problème d'une manièr favorable, en obtenant une mouture parfaite au moyen d'un appa reil ingénieux qui fonctionne avec efficacité et avec toute la régu larité voulue, sans qu'il y ait jamais contact entre les deux partie de l'instrument concasseur et triturateur.

Nous ne pouvons donner ici qu'un aperçu rapide de cette inver tion, qui est appelée sans doute à rendre de grands services dan certaines conditions de temps et de lieu.

L'appareil est monté sur la forme d'un moulin à café, ou d moins il est composé d'une coquille enveloppante et d'une noi tournante; mais la coupe intérieure est tout autre, et l'on ne sau rait s'en faire une idée d'après le moulin à café ou à poivre. L descente du grain, le broiement, la réduction en farine s'opèrer dans des conditions toutes différentes.

Nous ne parlerons pas du mécanisme accessoire. Buffet, trémie chassolle, moteurs, manivelles, croisillon, arbre volant, socle etc., tout est habilement combiné et s'adapte merveilleusemer ensemble pour favoriser le jeu de l'appareil; mais le mérite d l'invention réside exclusivement dans la construction de la noix de la coquille, que nous nous bornerons à indiquer; puis nou signalerons les effets en mouture.

Les proportions de ces deux pièces fondamentales sont variable Dans le N.° 3 que nous prenons pour spécimen, la coquille a 3 centimètres 2 millimètres de diamètre à la base; à partir de la section des cannelures, elle va en s'élargissant de deux mill mètres en tout jusqu'au sommet de la 4ᵉ section, et à partir d

cette 4ᵉ section elle s'évase jusqu'à la proportion de 3 centimètres à distance de la noix. La noix a 32 centimètres de diamètre à la base ; entre la 5ᵉ et la 6ᵉ section des cannelures, le diamètre est de 8 centimètres ; au col, il est de 4 centimètres.

La coquille et la noix ont, l'une et l'autre, huit sections de cannelures taillées angulairement. Les 1ʳᵉ, 2ᵉ, 3ᵉ et 4ᵉ sections ont le même nombre de cannelures ; la 5ᵉ section en a le double de la 4ᵉ, la 6ᵉ en a le double de la 5ᵉ ; la 7ᵉ, le double de la 6ᵉ, et la 8ᵉ, le double de la 7ᵉ. La pente équilatérale des cannelures sur la noix, ainsi que sur sa coquille, doit être rigoureusement observée. Il en est de même de la proportion de séparation ou ouverture entre la coquille et la noix.

La condition la plus importante à observer dans la confection de cette noix, pour obtenir une farine irréprochable et bien faire nettoyer le son dans la mouture et sa recoupe, le cas échéant, est : 1° de décrire dans sa base inférieure, à la 8ᵉ section des cannelures, un angle aigu d'un demi-millimètre, sur une longueur de 4 centimètres 5 millimètres ; 2° de parvenir à un tel degré de précision dans l'ensemble que, lorsque le moulin est monté, la coquille et la noix restent distantes, à la 8ᵉ section, d'un demi-millimètre au moins, même pour les moutures les plus fines.

Les 1ʳᵉ 2ᵉ et 3ᵉ sections de cannelures servent à concasser les gros grains, les 4ᵉ, 5ᵉ et 6ᵉ servent à broyer les grains ordinaires, et les 7ᵉ et 8ᵉ réduisent en farine les grains broyés ou préparés par les sections précédentes.

Les cannelures de la coquille sont exécutées dans des conditions parfaitement identiques à celles de la noix ; toute la différence consiste en ce qu'elles sont en sens inverse ; ce qui forme le triangle équilatéral *de rigueur* dans leur rencontre avec celles de la noix.

Les cannelures de la 1ʳᵉ section de la noix vont en se rétrécissant vers le haut du col, qui se rétrécit dans cette partie, et celles de la 1ʳᵉ section de la coquille vont en s'élargissant vers le haut,

attendu que la coquille s'élargit dans cette partie. Sauf cette exception, toutes les cannelures, dans leurs sections respectives, doivent être bien égales, pas plus larges ni profondes les unes que les autres.

La profondeur des cannelures est de 4 millimètres à la 1^{re}, 2^e, 3^e, 4^e et 5^e section, de 3 millimètres à la 6^e, de 2 millimètres à la 7^e et de 1 millimètre à la 8^e.

La largeur est d'environ 5 millimètres à la 1^{re}, 2^e, 3^e et 4^e section, de 4 millimètres à la 6^e. En général, cette largeur est à peu près égale à la profondeur ; seulement, les cannelures s'évasent en descendant et deviennent moins profondes.

Les évidements de la coquille et de la noix, c'est-à-dire les sections de cannelures, ne doivent pas se rencontrer; ceux de la noix sont un peu plus hauts, et ceux de la coquille un peu plus bas, excepté les évidements supérieurs des premières sections, qui, dans les deux pièces, doivent être exactement en face les uns des autres.

La coquille et la noix sont en fonte douce ou en fonte trempée et peuvent être en acier fondu. Les autres parties ou accessoires sont en fonte, en acier, en bronze ou en fer, excepté le buffet contenant l'appareil complet, qui est en bois.

Cet appareil se met en mouvement avec une grande facilité. Avec le N.° 3, deux hommes, fonctionnant ensemble ou se reprenant tour-à-tour, sans se lasser, font aisément de 35 à 40 litres de farine par heure, et ils peuvent, sans s'excéder de fatigue, employer douze heures dans une journée à ce travail. On peut également faire mouvoir la machine à la vapeur ou à l'eau.

Le premier venu est apte à manœuvrer cet appareil; il n'est besoin que d'avoir préalablement mis les deux pièces au degré voulu de rapprochement, ce qui s'obtient sans difficulté au moyen d'une vis tournante, à laquelle il est facile d'assigner le nombre de tours qu'elle doit opérer, pour mettre le mécanisme au point voulu ou en état de mouture.

Comme résultats de moulage, on obtient en première mouture une farine ronde qui offre toutes les conditions désirables pour un bon emploi. Pour les autres farines, on fait les remoutures qu'on désire, et l'on a des farines premières, secondes, etc., bien travaillées. Le dépouillement des sons s'opère parfaitement.

Le même appareil peut fonctionner de 20 à 25 ans, sans être retaillé, pour un village de 100 habitants.

Le prix du N.° 3 est de 850 francs.

FIN DE LA TROISIÈME PARTIE.

TABLE DES MATIÈRES.

Préface. ı
Introduction . xı

Ire Partie. — DE LA MEULERIE.

Art. 1er Importance de la tenue des meules. 1
Art. 2. Du broiement des blés à la main dans les temps les plus reculés 5
Art. 3. De l'ancienne meulerie 9
Art. 4. Meules des Grecs et leur nature 11
Art. 5. Meules des Romains et leur nature. 13
Art. 6. Découverte des pierres meulières en France . . . 16
Art. 7. Découverte d'autres carrières en France 19
Art. 8. Découverte de pierres meulières dans diverses contrées étrangères. 22
Art. 9. De l'extraction des pierres meulières à la Ferté-sous-Jouarre. 24
Art. 10. Des meules appelées meules françaises. 26
Art. 11. Introduction du système anglais en France. . . . 28
Art. 12. Création du système demi-anglais par les fabricants de la Ferté. 29
Art. 13. De la nature des pierres employées à la confection des meules anglaises et demi-anglaises 30

TABLE DES MATIÈRES.

Art. 14. Influence de la couleur des pierres sur leur dureté. 32
Art. 15. Homogénéité en couleur de pierres de natures diverses. 35
Art. 16. Homogénéité en porosité ou éveillures dans les meules 36
Art. 17. Des diverses utilités des pierres suivant leurs couleurs. 37
Art. 18. Des différents usages des pierres à grandes et à petites éveillures. 39
Art. 19. Des pierres pleines et de leurs usages 40
Art. 20. Des pierres fades et de leur emploi 42
Art. 21. Nature des pierres employées à la confection des boîtards. 43
Art. 22. Confection et entretien des meules françaises. 44
Art. 23. Précautions préventives à la confection des meules anglaises et demi-anglaises. 46
Art. 24. Confection du boîtard des meules anglaises et demi-anglaises 48
Art. 25. Confection et assemblage des divers morceaux autour du boîtard 49
Art. 26. Pose des cercles à chaud. 50
Art. 27. Chargement et contre-moulage des meules anglaises 52
Art. 28. Dressage de la superficie des meules neuves. 53
Art. 29. Entrée à ménager aux meules neuves 55
Art. 30. Confection des rayons et leur largeur 57
Art. 31. De la pente des rayons. 59
Art. 32. Du nombre de rayons que doivent avoir les meules en pierre pleine 60
Art. 33. Nombre de rayons dans les meules à petite porosité. 61
Art. 34. Nombre de rayons à faire aux meules à grande porosité. 62
Art. 35. Du choix des meules en général 63
Art. 36. Meules employées dans le nord de la France et aux environs de Paris 64

Art. 37. Des meules employées en Dauphiné, dans le Vivarais et la Provence.	66
Art. 38. Nature des meules employées en Languedoc	68
Art. 39. Nature des meules employées en Gascogne	69
Art. 40. Nature des meules employées en Guienne.	69
Art. 41. Nature des meules employées en Auvergne et dans les provinces voisines	70
Art. 42. Nature des meules employées en Bretagne	71
Art. 43. Nature des meules employées en Afrique.	71
Art. 44. Nature des meules employées en Espagne	73
Art. 45. Nature des meules employées en Russie et en Turquie.	73
Art. 46. Nature des meules employées dans les Iles-Britanniques.	75
Art. 47. Nature des meules employées en Belgique	76
Art. 48. Nature des meules employées en Prusse et en Allemagne.	77
Art. 49. Nature des meules employées dans les Etats-Sardes.	78
Art. 50. Nature des meules employées dans les Etats-Pontificaux	79
Art. 51. Nature des meules employées en Suisse.	81
Art. 52. Nature des meules employées aux Etats-Unis d'Amérique	81
Art. 53. Nature des meules propres à moudre les blés durs.	83
Art. 54. Nature des meules propres à moudre les blés tendres, les blés transportés en bateaux et ceux des contrées humides.	85
Art. 55. Nature des meules qui prennent bien le rhabillage.	86
Art. 56. Nature des meules qui conservent le rhabillage.	88
Art. 57. Nature des meules qui s'échauffent le moins par le travail.	89
Art. 58. Nature des meules qui s'échauffent le plus.	90
Art. 59. Nature des meules qui ont la propriété de faire très-blanc.	91

TABLE DES MATIÈRES.

Art. 60. Durée des meules françaises et leur épaisseur moyenne... 92
Art. 61. Durée des meules anglaises et leur épaisseur moyenne... 93
Art. 62. Mariage des meules pour obtenir de bons résultats. 95
Art. 63. Influence d'un bon rhabilleur sur la nature d'une pierre inférieure... 99
Art. 64. Comparaison d'une nature de pierre parfaite et d'un rhabilleur parfait... 101
Art. 65. Comparaison d'une nature de pierre parfaite et d'un rhabilleur inhabile... 103
Art. 66. Comparaison d'une nature de pierre imparfaite et d'un rhabilleur parfait... 104
Art. 67. Influence d'une bonne direction sur l'action des meules d'une nature inférieure... 105
Art. 68. Des meules aérifères et leurs effets... 107
Art. 69. Confection des meules aérifères... 109
Art. 70. Des meules totalement métalliques... 110
Art. 71. Invention et confection d'une meule de rechange à deux superficies travaillantes... 111
Art. 72. De la simple meule de rechange... 115
Art. 73. Résumé sur la nécessité d'avoir de bonnes meules, et noms des principaux constructeurs des meules de bon choix... 116
Art. 74. Moyen d'opérer, avec l'instrument de M. Touaillon, le rhabillage d'une manière convenable, sans être un habile rhabilleur... 119
Art. 75. Nouveau mode d'embrayage et de débrayage des meules... 121
Art. 76. Des divers systèmes de rayons... 123
Art. 77. Maladies des organes respiratoires occasionnées par la poussière qui se détache des pierres meulières... 125

Art. 78. Essai chimique sur la nature des pierres meulières.	126
Art. 79. Des divers diamètres des meules en usage jusqu'à ce jour	127
Art. 80. Nature des pierres propres à moudre les ciments romains	129
Art. 81. Confection des meules à ciment	132
Art. 82. Entrée à ménager aux meules à ciment.	134
Art. 83. Nouvelle méthode pour donner l'entrée aux meules à ciment.	136
Art. 84. Confection des rayons des meules à ciment.	138
Art. 85. Conseils aux propriétaires d'usines à ciment et rhabillage de leurs meules	139
Art. 86. Des meules propres à moudre le plâtre.	141
Art. 87. Composition chimique des roches granitiques.	142
Art. 88. Des outils employés à la confection des meules de moulin	143
Art. 89. Manière de forger les marteaux	144
Art. 90. Manière de tremper les marteaux	147
Art. 91. Composition propre à tremper les marteaux	148
Art. 92. Des marteaux et de leur usage	150
Art. 93. Principaux fabricants de meules de la Ferté-sous-Jouarre	151

2ᵉ Partie. — DE LA MEUNERIE EN GÉNÉRAL.

Art. 1ᵉʳ Importance d'une bonne mise en œuvre des meules.	153
Art. 2. Précautions préventives pour la mise en mouture des meules neuves.	154
Art. 3. Dressage de la superficie des meules mises en mouture.	157
Art. 4. Nouveau système pour le dressage des meules mises en mouture	158

Art. 5. Manière de donner l'entrée aux meules mises en mouture. 161
Art. 6. Manière de régulariser l'entrée des meules mises en mouture 162
Art. 7. Moyen de faire définitivement les rayons pour la mise en mouture des meules 163
Art 8. Des rayons creux à vive arête et de leurs effets sur les blés 166
Art. 9. Des rayons ronds à arête perdue et de leurs effets sur les blés 167
Art. 10. Des rayons plats à arête moins vive que les rayons creux et de leurs effets sur les blés 168
Art. 11. Des rayons larges en cœur et de leur effet sur la chaleur 169
Art. 12. Suite du même sujet. 171
Art. 13. Moyen de placer l'anille aux meules mises en mouture. 173
Art. 14. Du placement des meules mises en mouture . . . 174
Art. 15. Moyen d'équilibrer les meules mises en mouture. 175
Art. 16. De la mise en marche des meules mises en mouture. 177
Art. 17. Manière de mettre les meules en marche au moyen du sable. 178
Art. 18. De la règle, du régulateur et de leurs effets . . . 180
Art. 19. Tenue complète des meules en marche. 181
Art. 20. Des différentes parties des meules en marche. . . 183
Art. 21. Entretien des meules en marche 184
Art. 22. Entretien des rayons des meules en marche. . . . 186
Art. 23. Du rhabillage et de son origine. 187
Art. 24. Du rhabillage des meules françaises en marche . . 189
Art. 25. Du rhabillage des meules anglaises en marche . . 190
Art. 26. Manière d'apprendre à rhabiller en peu de temps . 191
Art. 27. Du rhabillage des meules demi-anglaises. 194
Art. 28. Des soins à donner aux meules à grandes éveillures. 195

TABLE DES MATIÈRES.

Art. 29. Des soins à donner aux meules moins poreuses . . 196
Art. 30. Des précautions à prendre avec les meules spongieuses 197
Art. 31. Des soins à donner aux meules à petite porosité. . 198
Art. 32. Soins à donner aux meules pleines vives, nerveuses et vigoureuses. 199
Art. 33. Soins à prendre des meules douces et très-pleines. 200
Art. 34. Soins à donner aux meules très-dures et difficiles à ciseler. 201
Art. 35. Effets des meules rhabillées finement et souvent . 202
Art. 36. Des effets d'un rhabillage négligé. 203
Art. 37. Mauvais effets d'un rhabillage à grands coups. . . 205
Art. 38. Des divers genres de rhabillage en usage dans les différentes contrées de la France. 206
Art. 39. De la nature du rhabillage des meules françaises. 209
Art. 40. Durée du rhabillage des meules anglaises. 210
Art. 41. Entrée à ménager aux meules, suivant leurs différents diamètres 211
Art. 42. Ciselure et fonctions des portants entre les rayons. 214
Art. 43. Du blanchissage des portants entre les rayons. . . 215
Art. 44. De la feuillure à ménager aux meules poreuses . . 216
Art. 45. Durée des rayons suivant leurs différents systèmes . 218
Art. 46. Entretien des meules dans les contrées où les blés sont tendres. 219
Art. 47. Des avantages de la vraie méthode d'entretien des meules. 220
Art. 48. Manière d'affûter les marteaux à rhabiller. 222
Art. 49. Du grès à affûter les marteaux à sec 224
Art. 50. Mauvais effets de l'emploi des marteaux émoussés. 225

IIIᵉ Partie. — TRAITÉ DE LA MOUTURE.

Art. 1ᵉʳ Observations préliminaires. 227
Art. 2. Examen critique des gardes-moulins imparfaits. . 228
Art. 3. Examen favorable des gardes-moulins parfaits. . . 230
Art. 4. Préjudices éprouvés par le maître-meunier qui change trop souvent de gardes-moulins. . . . 232
Art. 5. Conseils aux meuniers qui ont des moulins à faire monter 233
Art. 6. Ce qui trompe les gardes-moulins qui changent subitement de contrée 235
Art. 7. Conseils aux maîtres-meuniers qui emploient des gardes-moulins 237
Art. 8. Devoirs et responsabilité des gardes-moulins. . . 239
Art. 9. Des diverses manières de conduire les meules sur les blés 242
Art. 10. De la mouture à la française. 244
Art. 11. De la mouture anglaise inventée par les Américains. 248
Art. 12. De la mouture ronde dite *à la grosse*. 252
Art. 13. Mouture à vermicelle et à semoule 253
Art. 14. Notice sur les manutentions militaires 254
Art. 15. Mouture des blés tendres et humides et des blés gras. 260
Art. 16. Mouture des blés qui sont garnis d'ail. 261
Art. 17. Mouture des grains récoltés avant leur parfaite maturité. 263
Art. 18. Analyse du blé coupé avant sa parfaite maturité. . 264
Art. 19. Mouture des blés lavés et leurs effets en rendement. 269
Art. 20. Mouture des blés mouillés et leurs effets en rendement . 270
Art. 21. Mouture des blés avariés et leurs effets en pain . . 272

Art. 22. Mouture des blés durs et leurs effets en rendement.	273
Art. 23. Observations sur les diverses sortes de blés. . . .	275
Art. 24. Analyse des blés par M. Julia de Fontenelle. . . .	278
Art. 25. Mouture des féveroles de Bourgogne et leur usage.	291
Art. 26. Mouture de l'orge et ses effets en pain	293
Art. 27. Mouture pour les brasseries de bière	294
Art. 28. Mouture obtenue d'un seul coup de meule et sans avoir égard au remoulage des basses marchandises	294
Art. 29. Mouture des gruaux blancs dits premiers gruaux .	298
Art. 30. Mouture des deuxièmes gruaux dits gruaux *bis*. . .	300
Art. 31. Mouture des basses marchandises	301
Art. 32. Rendement des blés déterminé par leur poids naturel	302
Art. 33. Rendement des farines en pain, d'après le poids naturel des blés	304
Art. 34. Tableau du rendement des blés en farines et des farines en pain, d'après le poids naturel des blés.	307
Art. 35. Notice sur la chaleur des meules en marche. . . .	311
Art. 36. Nettoyage des blés. — Machine brevetée.	318
Art. 37. Autre système de décortication des blés.	321
Art. 38. Conservation des grains	323
Art. 39. Les greniers à blé, par Philippe de Girard	329
Art. 40. Analyse des farines de froment, par Vauquelin. .	335
Art. 41. Du gluten.	348
Art. 42. Analyse des farines d'Amérique	349
Art. 43. Prix du blé depuis trois siècles.	352
Art. 44. Notice sur les moulins en fonte.	353

PLANCHES.

Coupe géologique du bassin de la Ferté-sous-Jouarre	19
Tableau des divers systèmes de joints appliqués aux meules, suivant la nature de la pierre	50
Tableau des divers systèmes de rayons en usage jusqu'à ce jour, propres aux systèmes anglais et français	124
Entrée à ménager aux meules destinées à moudre le ciment romain, le plâtre, la chaux et toute sorte de matières minérales, suivant les diverses forces motrices et les divers diamètres des meules appliqués chez les usiniers de ce genre de travail.	136
Divers systèmes de rayons à appliquer aux meules à ciment, d'après leurs divers diamètres et suivant l'importance du travail auquel les meules sont assujetties.	138
Système de rayons qui prévient l'échauffement des meules et permet de moudre de 120 à 130 kilogrammes à l'heure.	171
Système nouveau appliqué aux meules d'un grand diamètre (de $1^m 50^c$ à $1^m 70^c$).	172
Tableau des différentes parties des meules, suivant leurs divers diamètres	184
Tableau de l'entrée à ménager aux meules courantes, suivant leurs divers diamètres	214
Tableau de l'entrée à ménager aux meules gisantes, suivant leurs divers diamètres.	214
Tableau des divers modes de rhabillage des meules françaises	190
Tableau des divers modes de ciselure appliqués aux meules anglaises.	208

FIN DE LA TABLE.

SOUS PRESSE :

RÉGULATEUR PERPÉTUEL

DE

LA MEUNERIE ET DE LA BOULANGERIE

EN FRANCE

PAR Auguste PIOT, ANCIEN GARDE-MOULIN

NÉGOCIANT A MONTÉLIMAR.

Un gros volume très-grand in-8°, avec planches.

Ouvrage indispensable aux Meuniers, aux Boulangers,
aux Négociants en grains et farines, aux Manutentions militaires
et aux Etablissements publics de toute nature.

DIVISION DE L'OUVRAGE.

I^{re} PARTIE.

1° Rendement des blés en farines et des farines en pain, d'après le poids naturel de l'hectolitre, quelles que soient la qualité et la provenance du blé.

2° Prix de revient perpétuel des blés, des farines et du pain, dans toutes les proportions désirables de farines 1re, 2e, 3e et 4e, par 100 kilogr. de blé.

3° Prix perpétuel des farines 1re, 2e, 3e et 4e, prix de mouture et sac compris, par sacs de 100 kil., 122 kil. 1/2, 125 kil., 159 kil., quel que soit le prix du blé, depuis un *minimum* de 15 fr. les 100 kil. jusqu'à un *maximum* de 100 fr.

4° Quinze séries de tableaux, composées chacune de 10 tableaux à 12 colonnes de 51 lignes, donnant le rendement des blés en

farines 1ʳᵉ, 2ᵉ et 3ᵉ, calculé sur un rendement moyen de 75 kil. d[e] farine pour 100 kil. de blé ; savoir :

		Farine 1ʳᵉ.		Farine 2ᵉ.		Farine 3ᵉ.
1ᵉʳ Tableau :	1/6 soit	12ᵏ 000	5/6 soit	60ᵏ 000		3ᵏ
2ᵉ —	1/3	14 400	4/5	57 600		3
3ᵉ —	1/4	18 000	3/4	54 000		3
4ᵉ —	1/3	24 000	2/3	48 000		3
5ᵉ —	1/2	36 000	1/2	36 000		3
6ᵉ —	2/3	48 000	1/3	24 000		3
7ᵉ —	3/4	54 000	1/4	18 000		3
8ᵉ —	4/5	57 600	1/5	14 400		3
9ᵉ —	5/6	60 000	1/6	12 000		3
10ᵉ —	0/0	» » » »	»	75ᵏ ronde et 3ᵉ.		

IIᵉ PARTIE.

Quinze séries de tableaux composées chacune de 6 tableaux donnant le rendement de 100 kil. de blés en farines 1ʳᵉ, 2ᵉ, 3ᵉ e[t] 4ᵉ, principalement affectés aux contrées où l'on divise les farine[s] dans les proportions suivantes :

	Farine 1ʳᵉ.	Farine 2ᵉ.	Farine 3ᵉ.	Farine 4ᵉ.
1ᵉʳ Tableau :	1/4	3/4	3ᵏ	3ᵏ
2ᵉ —	1/3	2/3	6	»
3ᵉ —	1/2	1/2	9	»
4ᵉ —	2/3	1/3	12	»
5ᵉ —	3/4	1/4	15	»
6ᵉ —	0/0	»	75ᵏ ronde brute.	

La 10ᵉ colonne des 1ᵉʳ, 2ᵉ, 3ᵉ, 4ᵉ, 5ᵉ, 6ᵉ, 7ᵉ, 8ᵉ et 9ᵉ tableau[x] donne le prix perpétuel de 100 kil. de fleur de gruaux destinée a[u] pain de luxe et à la pâtisserie. La 11ᵉ colonne de chaque tablea[u] donne le prix perpétuel de 100 kil. de pain 1ʳᵉ qualité, y compri[s] les frais de panification ; elle peut servir de taxe perpétuelle pou[r] la boulangerie française, quels que soient les usages en pratiqu[e] dans chaque localité.

III^e PARTIE.

Cette 3^e Partie est principalement utile aux manutentions, hospices et autres établissements publics.

Elle donne le prix perpétuel des farines à 14, 15, 16, 17, 18, 19 pour 0/0 d'eau, et le prix perpétuel du pain, 1^{re} et 2^e qualité, à 36, 37, 38, 39, 40, 41, 42 pour 0/0 d'eau, d'après des expériences chimiques rigoureuses.

Elle fait connaître aussi le prix et le nombre de rations de 750 grammes, ainsi que le prix de revient perpétuel de 100 kilogrammes de farine moulue et blutée à 10, 12, 15, 18, 20, 22, 25, 30, 35, 40 et 45 pour 0/0.

Par le même Auteur :

GUIDE-RÉGULATEUR GÉNÉRAL
DES MOUTURES

Ouvrage indispensable aux Meuniers, Boulangers et Négociants en grains et farines.

Il donne : 1° le rendement des blés en farines et le rendement des farines en pain, d'après le poids naturel de l'hectolitre des blés qui les auront produits et suivant leurs qualités et provenances ;

2° Le rendement des blés par 100 kilogr. bruts, suivant leur poids, et dans les proportions suivantes : 68, 69, 70, 71, 72, 73, 74, 75, 76, 77, 78, 79, 80, 81, 82 kil. de farine par 100 kil. de blé, prouvé et confirmé par les nombreuses expériences des plus habiles praticiens en meunerie et des plus savants chimistes de France et de l'étranger ;

3° Le prix de revient perpétuel des farines de toutes fleurs, dites rondes, brutes, par sac de 100 kil., 106 kil., 122 kil. 1/2, 125 kil., 159 kil., et prix perpétuel des 100 kil. de pain de toutes fleurs;

4° Le nombre de kil. de blé mis en mouture, depuis 1 kil. jusqu'à 100,000 kil.; le produit en toutes farines, le son et le débris des moutures; le déchet par 100 kil. de blé, suivant sa bonne ou mauvaise qualité;

5° Le nombre de balles de 122 kil. 1/2 et les kil. en plus, le nombre de balles de 125 kil. et les kil. en plus, le nombre de balles de 159 kil. et les kil. en plus;

6° Le nombre de kil. de blé employé pour obtenir 100 kil. de farine, 122 1/2, 125 et 159 kil.

Enfin, le *Guide-Régulateur* permet de faire les comptes de mouture de quelque manière que ce soit. Les personnes instruites y gagneront du temps et ne commettront jamais d'erreur; les meuniers qui ne connaissent pas les quatre règles trouveront leur compte de mouture sans le secours de personne.

Cet ouvrage contient 14,500 comptes de mouture et formera un beau volume grand in-8° sur papier jésus.

www.ingramcontent.com/pod-product-compliance
Lightning Source LLC
Chambersburg PA
CBHW051348220526
45469CB00001B/163